U0119554

謹以本書敬獻給

## 廈門大學楊國楨教授

恭祝吾師八十大壽

臺灣史研究叢書 18

# 台灣家族人物與古蹟歷史

## ——從古蹟發現歷史卷の三

卓克華　著

蘭臺出版社

## 黃　序

　　欣聞卓克華教授又有新著問世，他著述之豐，領域之廣，即使在競爭激烈的台灣史學界也是堪稱少有的異類。拜讀克華兄的大作，可以發現他所涉及的領域相當廣泛，年代的跨距更從明鄭、清代、日治到現代，他的研究區域也遍及台灣中、北部與金門地區。這種近乎拚命式的研究取向，套用他常對老友同道的自我揶揄「是為生活謀，不得不爾的專業打工研究」。然而，這些「打工研究」的成果，由於他對史學專業的執著與絕不草率的治學態度，不但讓他逐漸累積了豐碩的著述，也讓他在家族史與古蹟調查研究的領域中，卓然有成，自成一家。我們透過這本《台灣家族人物與古蹟歷史》一書，便可以略窺一二。

　　本書為家族與古蹟系列著述的第二部，共收入大作十三篇（含附錄四篇），內容涵蓋了台灣傳統家族四篇，分別是新竹北門鄭家、宜蘭員山周振東家族、彰化社頭劉氏宗族、桃園大溪內柵埔尾簡氏家族等；兩篇有關馬偕的淡水理學堂大書院與墓園調查；另三篇分別是戴炎輝行誼與老屋、明寧靖王在台事蹟與墓園調查、畫家楊三郎伉儷的藝術創作與其永和網溪別墅；附錄四篇，其一為陳星聚與台北建城，其一為《台北知府陳星聚評傳》之書評，其一為施琅在台現存史跡，其一為台中張廖家族與家廟。由於這些作品大都為克華兄歷年參與古蹟或歷史建築修復調查案的「打工研究」成果，往往無法按照自己的興趣取向與專長領域做選擇，當然更無法把每篇研究都按學術論文的規範來進行。這固然是克華兄的無奈，但從另一角度視之，這種無奈，反而讓他得以更接地氣的拋開學術規範的限制，讓這些作品沾染更多的感性，讓讀者可以輕鬆的開卷閱讀。

　　由於家族組織是華人社會結構的主要元素，而且台灣的

地方發展、社會流動以及目前在歷經劫難後倖存下來的古蹟文物，大都與當地的家族發展和特出的家族菁英，有著相當密切的關係，所以從事家族、人物與古蹟歷史的研究不但是重建社區史以及地方史的重要基礎，也是我們了解台灣社會與文化變遷的重要依據。我們更可藉此閱讀中，讓先來後到的下一世代台灣人民，能夠了解各自不同的與相同的處境，從而產生脣齒相依，生死與共的情懷。這才是我主動為克華兄自請寫序推薦的深層期盼。

我與克華兄相知相惜將近三十年，他為生活「專業打工研究」古蹟的年月，也是我為了沉重的房貸「業餘打工導覽」古蹟的年月；不同的是他的「打工研究」，為我們留下一篇篇研究導覽的素材；我的「打工導覽」，卻讓我走上了台灣史研究的不歸路。這種有點意外的交集，也該稱得上台灣史研究的一段佳話吧！其實拜讀本書，正因為這種交集，令我突生不少感慨。因為他在書中所暢談的新竹北門鄭家，曾經一連好幾年都是我導覽解說的重點古蹟；他所談到的戴炎輝先生，我曾因研究《淡新檔案》之故，多次拜訪他的溫州街日式官舍，蒙他親自指導檔案的運用，他時任總統府資政，所以大門口還派有警衛駐守，當時的資政都是德高望重，學識淵博之士，深受總統倚重，可不像現在那樣窩囊。至於附錄所寫的台北知府陳星聚，在淡水廳同知任內與我的先祖黃南球頗有公務私誼的關係，台北府城興建時應該也被「義捐」了不少築城經費，我撰寫「黃南球年譜」時，還給陳星聚下了一句「精明幹練、老於官場」的好評。正因如此，拜讀本書更令我的血液加速流動。

居於上述的種種因緣際會，我樂於為克華兄的大著寫序推薦，希望台灣史的初學者和從事古蹟導覽的文史工作者都能把本書作為案頭參考之作，好好拜讀；看他如何應用史料文獻，看他如何抽絲剝繭從細微處下功夫，更要學習他如何從古蹟與建築中發現歷史。

黃卓權
寫於關西廣泰成研究室

# 推薦序

## 符　序

　　我因為參與古蹟和歷史建築的修復保存工作，稍有涉獵文化資產相關之文史研讀，才有與卓克華教授相識而相習的機緣。平日雖以公忙之故少相往還，但二十餘年來，每年總有三五次聚會；去歲一次把酒言歡，克華以擬將多年數篇與古蹟、歷史建築相關之歷史家族、人物研究論文，結集出版，邀我作序，事在席間杯觥交錯、酒酣耳熱之際，乃用壯膽氣而敢予許諾。原臆不過酒後戲言當不得真；豈料今春，克華來電確認，只為言猶在耳，不宜有寡信之行，便硬著頭皮承應下來。近日收到書稿，開卷始知克華為名山事業心雄萬丈，其志不小。展讀後，益覺其巨筆若椽重逾千鈞；以個人拙劣文筆序於前，雖有滿足虛榮心之感，但又惴惴難安，臨稿躊躇，深怕餖飣序文，濁了本書各篇味道。

　　我國《文化資產保存法》在民國七十一年五月二十六日始制定頒行，次年十二月二十八日公告第一批共十五處第一級古蹟（現行法令改稱「國定古蹟」）以來，已逾三十五寒暑，如今各級古蹟已累至九百六十處，歷史建築紀念建築合計更達千四百九十處。按《古蹟修復及再利用辦法》的規定，古蹟、歷史建築和紀念建築等文化資產如擬修復與再利用，必須先編撰「修復及再利用計畫」，即一般所了解的「調查研究與修復再利用計畫」，其中文獻蒐調之歷史研究，為釐清確認文化資產歷史價值的重要依據，實為必不可少的核心議題。目前參與這一項領域的歷史學者越來越多，顯然已成為台灣史學的重鎮。克華自八十二年編撰古蹟〈清金門鎮總兵署〉的歷史研究論文以來，迄今業已超過四分之一個世紀，雖不算是先行者，但以參與之廣、研究之深，史識之卓，見解之確，論析之精，著述之豐，較之同行，實無愧翹楚。

　　在本書之前出版有兩卷尚未拜讀，文類體例應相同。本

書屬第三卷含附錄四篇，共收文一十三篇，以〈新竹北門鄭家與進士第、春官第、吉利第的創建〉領卷。緣新竹鄭氏家廟及進士第，為繼前述十五處國定古蹟指定公告後，於七十四年八月十九日公告指定，第二批百餘處各級古蹟中兩處，為較早公告之文化資產。次年四月，為時不過八個月，漢寶德教授便已完成《新竹鄭氏家廟及進士第之研究與修復計畫》，且付梓刊行。該計畫並研提了三個修護保存方案。但其後除家廟分階段完成了修復，進士第及其他宅邸之修復保存工作亦應陸續推動，卻將古蹟保存與都市開發的爭議推上浪頭，最終促成了《古蹟土地容積移轉辦法》，然而進士第其他鄭氏宅第之保存，卻歷時二十餘年，未得如願。如今，文化資產保存法已兩易全文，五度增修；中央主管機關由內政部改為文化部，進士第等宅邸的修復及保存之路，才終於蹣跚成行。

當年漢教授主持之《新竹鄭氏家廟及進士第之研究與修復計畫》，其歷史研究由張炎憲教授主筆，教授亦為台灣史學大家，該篇研究詳實真確至矣盡矣。此時因重啟修復再利用，為配合兩改五修後，法令對計畫的規定，重新撰編修復及再利用計畫，基於計畫書篇章架構的完整，歷史研究亦屬必要，而由克華主其事。原以為張教授的研究珠玉在前，卓兄縱有高才，亦不過補綴之工夫而已，今兩文相較，乃知克華胸有丘壑另出珠璣。本篇研究，以家族與其成員之功業文章為經，以其置建土地房屋之沿革為緯，爬梳考證，將北門鄭氏一族之遷移拓墾、商貿耕讀，力爭上游的奮鬥史充分呈現；由小見大，從了解台灣一隅一族之史乘而知竹塹開拓歷史，再擴及台灣全域之故實，不讓張文專美於前，實必不可少之佳構。

後續諸篇，均有洞見，足徵克華對此領域之研究方法已臻熟稔，文足載史，雖各篇皆一地一族之故事，但綴散篇為長卷，猶積跬步而致千里；足以充實台灣大歷史之篇章，是為序。

符宏仁建築師事務所負責人　符宏仁

# 推薦序

## 蔡　序

　　不同於以文字紀錄為主體的歷史書寫，被視為是人類最大文化造物（artifact）的歷史性建築，曾被法國大文豪維克多‧雨果稱為「以石頭寫就的史書」。當然，這是以石造建築為主體的歐洲觀點，在亞洲或是台灣的傳統建築，大多是五材並用所構成，但同樣能夠為我們留下先民的種種過往事蹟與生活智慧。歷史性建築在當代已被肯認為是最重要的有形文化資產，我們藉由探究被保存下來的歷史性建築，除了能夠理解其在物質層面是如何被建構以外，還能夠知曉這些歷史性建築所承載的集體記憶與時代變遷。今日在台灣不少被保存下來的歷史性建築，不但與台灣漢人家族的發展緊密相連，也與台灣各地移墾社會的發展歷史息息相關；在最新版的文化資產保存法對於有形文化資產的分類中，更新增了紀念建築，以保存具有重要貢獻人物的故居。

　　卓克華教授此部大作《台灣家族人物與古蹟歷史》，即是以與台灣漢人家族及重要貢獻人物密切相關的古蹟或歷史建築為主軸所構成，有新竹鄭用錫家族、宜蘭員山周振東家族、彰化社頭劉氏家族、桃園大溪簡氏家族等傳統漢人家族相關的住宅或宗祠類歷史性建築，也有台灣人家喻戶曉、在清晚期至日治初期在北台灣傳教的長老教會牧師馬偕的淡水理學堂大書院與其墓園，或是以日式宿舍或建築為居所的戴炎輝教授與畫家楊三郎夫婦。卓教授對於這些漢人家族或重要人物的研究與描繪，使得這些古蹟或歷史建築因為與居住在裡頭的人們的生活、故事與事件聯繫一體，而為枯燥的歷史多了點溫度與人味，更能彰顯其文資價值。

　　卓克華教授受嚴謹歷史學的訓練，但對「古蹟史」卻情有獨鍾。在我仍是建築史學徒的年代，卓教授即已在以建築

學者為主體的古蹟調查研究界卓有盛名了，雖不曾正式統計過，但卓教授在「古蹟史」界應該算是著述最豐的歷史學者了。當我返回故鄉宜蘭到佛光大學教書時，有幸能和卓教授成為同事，迄今已逾十年。多年來卓教授對於我這個晚輩提攜有加，甚感溫暖。值卓教授大作即將付梓之際，囑我為序。謹略贅數語，以表祝賀。

佛光大學文化資產與創意學系

副教授　蔡明志

2019 年 8 月於佛光大學

# Contents

# 新竹北門鄭家與進士第、春官第、吉利第的創建

## 進士第（鄭用錫宅第）

| 文化資產局網站基本資料介紹 | | |
|---|---|---|

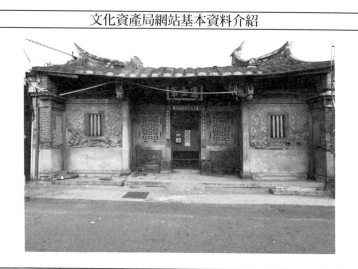

| 文化資產類別 | 古蹟 | | |
|---|---|---|---|
| 級別 | 國定古蹟 | 種類 | 宅第 |
| 指定／登錄理由 | 鄭用錫，道光三年（西元 1823 年）進士，由於是第一位以台灣本籍應考的進士，所以稱開台進士或開台黃甲 | | |
| 評定基準 | 具歷史、文化、藝術價值 | 法令依據 | 文化資產保存法 |

| 公告日期 | 1985/08/19 | 公告文號 | 台內民字第 338095 號 |
|---|---|---|---|
| 所屬主管機關 | 文化部 | 所在地理區域 | 新竹市 北區 |
| 地址或位置 | 北門里北門街 163 號 | | |
| 主管機關 | 名　　稱：文化部<br>聯絡單位：文化資產局<br>聯絡電話：04-22295848#123<br>聯絡地址：臺中市南區復興路三段 326 號 | | |
| 管理人／使用人 | 關係　　　　名稱<br>管理人　　　鄭兩承 | | |
| 土地使用分區或編定使用類別 | 都市地區 保存區 | | |
| 所有權屬 | 關係　　　　公私有　名稱<br>建築所有人 私有 祭祀公業法人新竹市鄭永承 | | |
| 歷史沿革 | 進士第創建於道光十八年（1838 年），是道光三年（1823 年）癸未科進士禮部鑄印局員外郎鄭用錫的宅第。鄭用錫，譜名文衍，名蕃，字在中，號祉亭，原籍福建浯江（金門），祖父鄭國唐於乾隆四十年（1775 年）攜子崇和來臺，初居苗栗縣後龍，其後崇和攜眷遷於竹塹。用錫為崇和次子，生於乾隆五十八年（1793 年），卒於咸豐八年（1858 年），享年七十一歲。用錫少時天資穎異，嘉慶十五年（1810 年），一試而中秀才，取進彰化縣學附生；嘉慶二十三年（1818 年）中恩科舉人；當時臺灣會試舉人是附於福建省內，道光三年（1823 年）准予另編「臺字號」，就在這年用錫中進士，是為開臺百餘年臺灣本籍進士第一人，又稱「開臺黃甲」。道光十八年（1838 年）築進士第，讀書自娛。用錫晚年另築北郭園為應酬休閒之所，此園首建於咸豐元年，前後歷時三年始完成，為竹塹兩大名園之一。<br>進士宅第面寬四開間，縱深三進，坐西朝東略偏南，格局規劃以金門傳統縱深式民居為藍本，與後來陸續興建的春官第、吉利第、鄭氏家廟一字並排，形成寬廣特殊的大型街屋建築群。再者，相連之宅第間均夾以防火巷，實為本省罕見之例。 | | |

資料來源：
https://nchdb.boch.gov.tw/assets/overview/monument/19850819000008

## 第一節　前言

　　新竹市北門鄭家可稱為竹塹第一世家，研究討論新竹市史，不能不提及北門鄭家，尤其自七十年代臺灣研究日趨熱絡，形成一門顯學，北門鄭家更是其中一個熱點，回顧近二十年的研究成果更引人注目，這些研究可概分為三大類：

　　一、歷史類

　　從早年日人伊能嘉矩為文介紹鄭用錫，譽之為淡北偉人，先後撰文發表在《臺灣日日新報》、《臺灣慣習記事》、《東洋》雜誌、《學鐙》雜誌、與《臺灣教育會雜誌》等等，首發其端；直到近年有張炎憲〈臺灣新竹鄭氏家族的發展型態〉、蔡淵絜〈清代臺灣的望族──新竹北郭園鄭家〉、張德南〈學界山斗鄭用鑑〉、而至黃朝進《清代竹塹地區的家族與地域社會──以鄭、林兩家為中心》、林玉茹《清代竹塹地區的在地商人及其活動網絡》、楊詩傳《開台進士鄭用錫家族之研究》，集其大成，且後出轉精，樹立典範。

　　這些研究或針對鄭氏家族、個人，或針對整個家族，分別從先世、遷台、經商、功名、社會流動、領導階層等等角度切入審視鄭氏家族的發跡、發展、在地化（土著化），及其與地方產業、其他家族的互動和影響。

　　二、文學類

　　此類絕大多數屬於學位論文，其下又可分成三項研究路徑，或從「區域文學」、或從文學專題（如詩社）、或從「文人作品論」切入，如黃美娥《清代竹塹地區傳統文學研究》、謝志賜《道咸同時期淡水廳文人及其詩文研究──以鄭用錫、陳維英、林占梅為對象》、薛建蓉《清代臺灣士紳角色扮演及在地意識研究──以竹塹文人鄭用錫與林占梅為探討對象》、范文鳳《淡水廳名紳鄭用錫暨其《北郭園全集》研究》。單篇論文較具有學術規範及意義者，有余育婷〈從鄭用錫、陳維英、施琼芳看清代道咸時期臺灣詩人的傳承與發展〉、林淑慧〈竹塹文人鄭用錫、鄭用鑑散文意涵及其題材

特色〉、陳運棟〈鄭用錫進士取進入學的一篇八股文〉、龔顯宗〈鄭用錫田園擊壤〉，其中尤以黃美娥用力最勤，著述最豐，分別有〈一種新史料的發現——談鄭用錫《北郭園詩文鈔》稿本的意義與價值〉、〈新竹地區傳統文學史料存佚現況（清朝——日據時代）〉、〈北台文學之冠——清代竹塹地區的文人及其文學活動〉、〈心遠由來地亦偏，紫桑風格想當年——竹塹詩文鄭如蘭及其《偏遠堂吟草》〉、〈明志書院的教育家—鄭用鑑〉等。

三、古蹟類

文化資產的概念，在臺灣的興起與形成運動，也不過近二十年事情，諸多古建物、文物、遺址被指定為古蹟，並進一步展開調查研究與修護計畫，近年來更加上「再利用」計畫，形成一完整體系，其中報告書中有關鄭家者有：《新竹市二級古蹟鄭用錫墓調查研究與修護計畫》、《苗栗鄭崇和墓之調查研究》、《新竹市鄭氏家廟及進士第之研究與修護計畫》、《金門縣縣定古蹟東溪鄭氏家廟調查研究》，及鄭枝田《竹塹鄭氏家廟》，這些報告書基本含括了歷史研究、建築研究（建築空間、形制、建材、構件、結構及現況破壞之調查與測繪）、文化意涵，與修護計畫及預算等大項，其趨勢是過於偏重文物調查、測繪、解說，歷史研究則僅作為時代背景或人物傳記之襯托，往往失之簡略。不過近年改善甚多，已知聘請歷史學者、專家合作撰寫，已能掌握史料文獻，作出有深度有內涵之考証詮釋[1]。

另一可喜現象，有關鄭家之文獻，除眾人周知之新舊方

---

1　以上有關鄭家研究之回顧，基本上近年學位論文，因論文寫作之規範，在首章中都列有一節回顧與檢討，讀者自可上網搜尋觀覽，此處不一一列出，也不一一分注，以省略篇幅。再，本節主要是參考〈1〉范文鳳《淡水廳名紳鄭用錫暨其《北郭園全集》研究》〈台中，白象文化，2008 年 12 月出版〉，〈2〉黃朝進《清代竹塹地區的家族與地域社會—以鄭、林兩家為中心》〈北縣，國史館，1995 年 6 月出版〉及個人搜尋近年資料改寫而成，不敢掠美，謹此申明！再則，單篇論文或文章不具學術意義，或屬掌故軼聞類，不予採入。

志、詩文集、浯江鄭氏家乘外，近年來因新史料之發現刊布，於研究工作有所助益，其中以鄭華生口述，鄭炯輝整理《新竹利源號典藏古文書》，（南投、國史館臺灣文獻館，2005年九月初版），張德南編著，《鄭吉利號古契約文書研究》（新竹、新竹市文化局，2007年十月初版），最引人注目，方便大家研究，誠可謂功德無量。

總的說來，北門鄭家經過這二十年來的研究探討，已達高峰、呈一高原期，同樣也面臨瓶頸，諸多著作抄來抄去，重重複複，實在浪費不少筆墨紙張，此次兩本古文書的刊布，對於物權、債權轉讓經手的紀錄、各地村莊的發展過程，土地的開墾先後，地方家族的興衰，以及族群互動關係，與民間社會生活的內容等等，固然有其利用價值，但坦白講，對三座古宅的本研究而言，除在《鄭吉利古文書》發現幾件間接相關文書外，其他助益不大。因此在開始撰寫本論文之前，須發凡起例，先作幾點說明：

一、一方面本於前人之研究成果，一方面為避免與前人重重複複，浪費彼此時間精力，本文之撰寫本諸詳者略之、略者詳之撰寫體例。

二、鄭氏家族史料文獻繁多，寫不勝寫，考不勝考，本文主旨並非研究探討鄭氏家族史，因此扣緊有關三座古宅史實作調查研究，其他間接或無關者，一概不予寫入，以免牽扯附會過多。

三、三座古宅相關之人、事、物固然應該寫入，但實際上家居生活牽涉到家族及個人隱私，加上老成凋謝，口述採訪時有種種困難，史料文獻蒐集採訪不易，且殘略不全，因而相關間接之人、事、物又不得不寫入，此乃兩難之局，亦無法顧及，知我罪我，讀者、審者固諒宥之！

## 第二節　鄭家先世與遷台 [2]

新竹鄭氏家族本世居福建漳浦，明末時流亡遷居金門。據《浯江鄭氏家乘》記載，其先不得詳。至鄭懷仁（1623~1680，後稱始祖）之妻陳氏進娘奉懷仁母親何氏的栗主（即神主）牌 [3] 到浯江（即金門）投靠陳氏外家，至於懷仁之父母名諱為何失傳，世遠年湮，無從查考。何氏生於明萬曆三十年（1602），卒於清康熙十四年（1675），享年七十四歲，在昔年可稱高壽。

鄭懷仁生於明天啟三年（1623），即其母何氏生他時為二十二歲，以昔年男女嫁娶年紀約莫十七、十八歲，或是其母婚後四～五年才生下懷仁，而族譜記載僅生一子（即懷仁）。而既然是奉母何氏栗主入金，由喪主進至栗主也需要一段時間，則懷仁移居金門年代應為康熙 14、15 至 19 年左右（1675、1676~1680），按懷仁死於康熙十九年，何母卒於康熙十四年，則懷仁移居金門亦不過四、五年左右，便已仙逝，移居時間實在不長，享年五十八歲，勉算中壽，移居金門年紀約莫五十二、三歲，於昔年，已是老人，一大把年紀才移居金門，正是明末清初改朝換代，面臨內憂外患之際，正可凸顯在兵荒馬亂，人民流離失所之慘狀。

再，移居金門只攜奉母親何氏栗主，並未奉侍父親本人或攜奉父親神主，可能情形，其父親當時未死，可能留守家園，或中途失散，生死未卜，既不能奉養來金，因此不能也不便製作栗主供奉來金，若其父親尚未登仙，豈不是為人子者詛咒父親早死，成了不孝。正因是逃難金門，流離飄蕩，隨身攜帶行李，越簡便越好，諸如《族譜》一類文物自不會考慮隨身攜帶，此亦為何後代鄭家族人數度前往金門、漳浦尋根溯源，無功而還的根本原因。

---

2　本節主要據鄭鵬雲（毓臣）重修編輯之《浯江鄭氏家乘》〈鄭振祖祭祀公業管理委員會，大正三年 1914 年石印本，新竹市文化局圖書室藏〉而寫，茲不一一分註，以省篇幅。

3　古代練祭所立的神主。用栗木做成，故稱「栗主」。

至於為何遷居金門？原因在懷仁之妻陳氏為金門前湖鄉人（今泗湖）[4]，一言以蔽之，投靠外家也。再，懷仁娶金門女子，恐非偶然，漳浦屬漳州府，有海運通廈門、汕頭、香港，屬閩南地域，以農產、林產為勝，金、漳雖同屬閩南，但實有一段距離，若但憑媒妁之介，一名金門女子嫁到業農或「做山」的漳浦人，實在有些匪夷所思，此因中國傳統商業經濟與農業經濟的一個重要差異之處，在於農業經濟基本上是固守田園土地，是安土重遷的；而商業經濟的主要特點是異地販運，互通有無，長年在外，流動性強，因而有「行商」之稱，且與開店舖的「坐賈」不同，進一步析論，中國農民可以因生活的壓力，政治環境的惡化，以及經濟效益的誘因，促使農民展開冒險求利求安的移民活動，因此個人頗懷疑，懷仁父子兩代皆有可能是商人，因為行商，長年漂流在外販運經營，在動盪時代，音訊不便且不通，因此懷仁難以掌握父親的行蹤，正因父親生死未卜，才不敢奉神主供祀。而且個人也進一步懷疑營商地點有可能即在廈門，才有機會認識金門女子，就近迎娶。以上為個人之推論，不敢自信無誤，在此僅是提供個人一些想法，敬請高明指教。

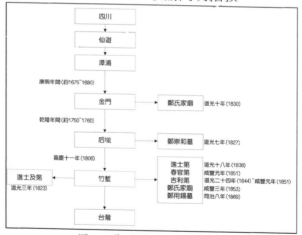

圖1　鄭氏族人遷徙示意圖

4　詳見蔡淵絜《清代臺灣的望族—新竹北郭園鄭家》收於《第三屆亞洲族譜學術研討會會議紀錄》〈台北，聯合報文化基金會國學文獻館，民國76年9月初版〉，頁547。

總之，也許因前人有營商之傳統與傳承，或可說明為何後來鄭家在竹塹營商之成功原因。也因懷仁恭奉母親何氏栗主遷居金門之篤孝典範，也形塑新竹鄭家一族忠孝傳家之家訓。而因懷仁之父名諱失傳，故鄭氏後裔不得不奉懷仁為一世祖。

　　鄭懷仁單生一子世輝（康熙 15~乾隆 23 年，1676~1758），名待老，享年八十三歲，亦是高壽，生平不詳，其出生之年時其父懷仁五十四歲，可知是在移居金門之翌年才生下一子，晚年得子，亦可想見懷仁前半生之顛沛困頓，世輝五歲時，其父懷仁去逝，五歲喪父，陳氏含辛茹苦，扶養孤子，家庭恐難稱富裕豐饒。

　　世輝後來再娶金門垵海黃安娘為繼室，前後兩位夫人生五子：長房國周，再傳崇華、崇大、崇岳、崇有；次房國漢，再傳崇佛、崇廣；三房國晉，傳一子崇大；四房國唐，傳崇聰、崇志、崇吉、崇和四子；五房國慶為繼室所生，再傳崇封、崇科，崇榜三子，可知至第四世已是子孫昌盛，但生活並未改善，此所以才有自乾隆四十年（1775）四房之崇吉、崇和與五房之國慶陸續遷居臺灣，初居後壠，從嘉慶十年（1805）以後 [5]，除少數仍留居金門和後壠外，大部分聚居於竹塹土城的北門內。而國字輩多半歸葬於金門，可知其時臺灣僅是彼等出外打工謀生地點之一，仍以金門為家族祖居之根據地。

　　嘉慶中葉以降，鄭家逐漸崛起，躍居社會上層，與板橋林家、新竹西門林家齊名，同為淡北最為顯赫三大望族，而傳世之板橋林家花園、竹塹西門林家潛園、竹塹北門鄭家北郭園成為三大名園，亦是三大家族之表徵。鄭氏起家歷程，大致而言，有三大特色：

　　一、鄭家之崛起與族人遷台有密切關係。

　　二、鄭家崛起，乃四大房努力齊頭並進，於短時期內改善自己社會地位。

5　同註 3 前引文。

三、鄭家崛起模式，一方面透過營商謀利累積財富，另一方面栽培子弟博取科舉功名，兩者分頭並進，同時集科舉功名和鉅大財富於一族[6]。

　　雖說如此，但其中關鍵人物為第四房之崇和與用錫、及第五房用鑑三人，陳培桂《淡水廳志》有傳，轉錄於後，略窺其生平事蹟[7]：

一、鄭崇和

　　鄭崇和，字其德，號詒菴，監生。籍金門，設教於淡，因家焉。九歲喪母，以耕讀養志，得父歡。淹貫群籍，準先輩法程。門下多達材，晚益好宋儒書，令子弟時讀數行，以窺聖學源流，先因貧困，有勸以刀筆營生者，崇和不屑為衣食喪所守。洎家漸饒，粗糲如恆。不親勢要人，尤敬惜字紙，不以口角傷人，待親族恩義備至。嘉慶二十年歲歉，發粟平價。二十五年施藥，活命不少。死者助以棺。後壟，舊居也，設塾延師之。人米三斗，錢三百，柴三担。自少至老，不履公庭。台俗分類大訟興，無有忍加誣者。當蔡牽亂，募勇守後壟，相為犄角。竹塹沿山屢被番害，設隘堵禦，樵採便之。道光四年，大吏運米赴津，首先應募。建文廟亦捐貲為倡。入祀鄉賢祠。

二、鄭用錫

　　鄭用錫，字在中，號祉亭，崇和子，少穎異，淹通經史百家，尤精於易，好吟詠。主明志書院講席，汲引後進。淡自開闢，志乘無書，乃纂稿藏之。嘉慶戊寅，舉於鄉。道光癸未成進士。開台二百餘年，通籍自用錫始。丁亥督建塹城，功加同知銜。復捐京秩，籤分兵部武選司，補授禮部鑄印局員外郎。精勤稱職。旋

6　同註 3 前引文。
7　陳培桂《淡水廳志》〈台中，臺灣省文獻會，民國 66 年 2 月〉，卷九列傳二〈先正〉，頁 256~257、259~260。

因母老乞養。壬寅，洋船擾大安口，率先募勇赴援，
以功賞花翎。繼獲土地公港草烏洋匪，加四品銜。
甲寅在籍協辦團練，勸捐津米，給二品封典。曾捐穀
三千，贍父黨母黨之貧乏者。南北漳、泉、粵各莊互
鬥，用錫躬詣慰解，並手書勸告，輒止，存活尤多。
凡倡修學宮橋渡，及賑饑恤寒，悉力為之。治家最嚴，
所編家規，子孫猶恪守之。晚築北郭園以自娛，著述
日富，有詩文若干卷。請祀鄉賢祠。

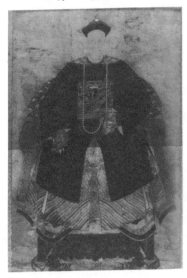

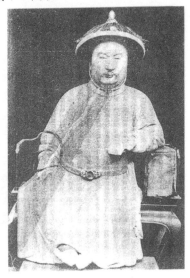

照片 1　鄭崇和像[8]　　　　照片 2　鄭用錫像

### 三、鄭用鑑

鄭用鑑，竹塹城人，拔貢生，原籍同安。性恬淡，嘗
倡修文廟，復襄舉義渡義倉事。掌教明志書院，垂
三十年。《廳志稿》佐兄用錫兼修，以運津米勞，加
內閣中書銜。同治元年，舉孝廉方正。

綜合三人列傳，言簡意賅，可窺其生平涯略，但也不免

---

8　圖片來源：鄭枝田《竹塹鄭氏家廟》〈新竹，新竹市文化局，民國97
年11月〉，頁186。

扭於傳統士大夫之習氣，只提其科舉功名，於鄭氏經商贏利之一面，隻字未提，有所掛漏參差。按，鄭氏在崇字輩時，雖漸有餘裕，但還談不上發達，到文字輩時，人才輩出，有理財致富，進而購置田產成為大地主；亦有讀書中舉，取得功名成為士紳階層；使鄭家兼巨商，地主和鄉紳三種身份。後來鄭氏更業商成為鉅富，商號分為四大號：曰永承、永裕、吉利、恆昇，各造有角板烏艚巨船，貿遷遍及天津上海等大江南北，及海外呂宋、嘮叻（今新加坡）、檳榔嶼各地[9]。不過吾國傳統觀念視士為四民之首，且農為國本，一向有「重農抑商」之看法，但明清以降，已轉變觀念，「士商異術而同志」，「士商」關係已發生大變化，眾多儒者士子棄儒從商，視商為正業之一，且為維持生理之重要手段，不可或缺，商業發達之區域，往往科舉功名繁盛，亦與商人財富有關。而商人是「士」以下教育水平最高的一個社會階層，尤其商業本身必須要求一定程度的知識水平，商業經營的規模愈大，則知識水平的要求也愈高。許多有關公益的事業也逐步從士大夫的手中轉移到商人的身上。再透過明清的捐納買官制度，這批商紳取得表面與「官、士」平等的地位，久之，中國近世「官商」、「士商」之間的分別更趨於模糊[10]。蔡淵絜前引文已能見及此點，特別撰文指明，可惜諸多鄭氏家族之研究論文，均未能窺見此點。

要之，清代臺灣許多商人從商贏利的同時，鼓勵採取子弟讀書仕進，或捐納職銜，與當地官府士紳建立良好關係，並擴大商人經濟實力等等，多管齊下方式，以提高自身的社會地位，進而謀取更多的經濟利益。北門鄭氏家族，即是典型一例。其中，崇和為鄭氏家族遷台後崛起奠基的關鍵人物，而用錫、用鑑二位更是顯赫宣揚的二位，尤其是用錫其人。

---

9　有關鄭氏經商詳情，可參考林玉茹《清代竹塹地區的在地商人及其活動網絡》台北，聯經出版公司，2000年，此處僅作背景敘述，茲不詳引。

10　以上論述可詳見余英時《中國近世宗教倫理與商人精神》〈台北，聯經出版事業公司，民國76年4月二刷〉一書內容。

照片 3　國子監道光三年進士題名碑
　　　　鄭用錫 臺灣淡水廳

照片 4　供奉於金門東溪鄭
　　　　氏家廟的鄭崇和神位

照片 5　北京太學國子監

照片 6　浯江鄭氏家乘[11]

## 第三節　北門口水田街（庄）的興起與鄭家遷居選址原因

　　清代水田庄的地域範圍，包括湧北湖圳以北，雷公圳以
南，今城北街以東之地。即今長和宮至湧北湖圳之間的北門
街兩側（今屬北門里）。聚落形成於乾隆初年，因附近地勢
平坦，水田廣闊而得名。日據以來，幾番變化，目前，水田
指涉的地域，大致從長和宮到東門大排水閘的北門街和水田
街兩側，橫跨北門、水田、光田三里[12]。

---

11　圖片來源：鄭枝田《竹塹鄭氏家廟》〈新竹，新竹市文化局，民國 97
　　年 11 月〉，頁 6。
12　陳國川《臺灣地名辭書・卷十八新竹市》〈南投，臺灣省文獻委員會，
　　民國 85 年 9 月〉，第四章〈北區〉，頁 129~267。

其中水田街即今之北門街，從長和宮到鄭氏家廟口的街段，清代中葉以後發展成街，因該地原為水田莊的核心，故名水田街。其後又發展出前街仔與後街仔。水田前街即今之北門街自長和街口經中正路到今之水田街 16 巷口的街段，稱水田前街，或簡稱前街仔，今分屬北門里（中正路以西）、水田里（中正路以東）。水田後街，即從今之北門街 254 號旁之小巷，向東越中正路進入中正路 198 巷[13]。

顧名思義，清代稱水田庄，此一帶應廣佈水田，水田漠漠，以農業功能為主，而前後街名稱用「仔」之臺灣俗語，顯見其時路徑之狹小曲折。其後發展成商業中心，與官道，郊商、鄭家三者因素有關。在清代，北區在竹塹城內的市街部份，一方面地當南北官道進出竹塹城的要衝，而且官道出竹塹城北門後，係沿今北門街和水田街北上，一方面又位居臨近對外貿易門戶的竹塹港，交通上的優越性，加上城外密集的人口和發達的水稻農業，導致北區的城內外的市街為塹郊金長和的眾多郊商郊舖集中在此，而且清代竹塹城內有店舖攤販者，有 19 個街肆，其中 15 個位居北區營業謀利，導致北門外的水田庄隨之大繁榮，並發展成街肆[14]。而鄭家舉族遷居開店於此，更發揮了重大影響。反過來說，鄭家之所以會選擇此地，遷居於此，正是看中此地區的「農」、「商」的功能，所謂「農」指的是傳統中國讀書人的「耕讀傳家」的觀念，因此「農」的觀念其中隱含「入仕」的期望，此外又有保安及讀書環境清幽之雙重作用（見下文分析），嗣後鄭氏家族的發展，果然符合「仕」、「農」、「商」的三大趨向，而且獲得極大的成就，也証明了鄭氏祖先前瞻性的眼光，決定了日後鄭家發展方向。

## 第四節　北門鄭家三座老宅的創建背景與年代

鄭崇和一房原居後壠，其後為何遷居竹塹北門（北鼓

---

13　同前註前引文。街仔，俗語指小街道，按張德南兄提供另一說法：在新竹「街仔」又可作「區塊」解釋。

14　同前註前引文。

樓）？這倒有一段傳奇，傳說用錫生下，平日天天哭鬧不止，令父母疼惜頭痛不已，只好遠赴竹塹求醫，行經北門一帶，用錫居然不哭不鬧，如此數次，屢試不爽，遂因此下定決心在此購屋遷居，終於用錫兩歲時（乾隆己酉54年，1789），舉家遷居竹塹，開設協和店鋪[15]。茲就其遷居年代及遷居背景，試考如次：按鄭用錫在「七十自壽」詩中，有句「拜母相傳能擇里」下註「丙寅年．自壠遷塹」[16]，可見用錫之母陳氏仿孟母三遷之用心，為兒擇居才是根本原因，遷居之年為干支「丙寅年」，查相近丙寅年有二，一為乾隆丙寅十一年（1746），二為嘉慶丙寅年為十一年（1806），與傳說遷居之年皆不符，用錫生於乾隆戊申五十三年（1788）五月七日，因此乾隆丙寅年尚未出生，自是不可能。嘉慶丙寅年，用錫時已19歲，於啟蒙讀書年紀而言，未免嫌慢，換言之，倘其母直到用錫19歲時，才為其數度遷徙，擇居讀書，焉有是理。最有力的一條證據，是他本人在「七十自壽」詩中註記「余十三歲能成文」及「余十三歲即能成文，家君器之」，可知其十三歲即能文，而非十九歲才啟蒙，就此而言，即能斷定嘉慶丙寅年不可能。因此「丙寅」年之註記不是作者本人記憶錯誤，就是後人抄寫時筆誤。或因鄭母可能有數次遷徙的緣故，年代不易確定，所以才造成後人混淆，除非此年指的是拜師受業之年，而非啟蒙讀書之年（此點得張德南兄提示）。

不過，再按《鄭氏族譜》收有圖書〈鄭崇科憶自金門四歲隨父渡台〉，文中明確寫道：「二十歲，功兄崇和引介協和店辛勞。丙寅又遭分類，舉家逃塹城，寓人簷下。丁卯，兄崇和購屋水田，遂寄居焉。是年，兄崇和與謝廩出本，付余往壠經營恒和，生理皆得利。（下略）」[17]同理丁卯年

15 詳見鄭枝田《竹塹鄭氏家廟》〈新竹，新竹市文化局，民國97年11月〉，第六章〈傳說、故事、軼事、散文〉，頁174~175。
16 陳漢光編《臺灣詩錄》〈中冊〉〈台中，臺灣省文獻委員會，民國73年6月再版〉，頁646。並見下註。
17 此條資料係張德南兄提示，並提供影本，謹此致謝。

有乾隆丁卯十二年（1747）及嘉慶丁卯十二年（1807）之兩種可能，乾隆丙寅年並無分類械鬥之事，倒是嘉慶丙寅十一年（1806）二月下旬，有彰化泉、漳分類械鬥之事，旋漫延至中，北部，焚殺不絕。因此崇和遷居竹塹之年與用錫啟蒙讀書之年、拜師授業之年須分開處理，不能合併一談。即鄭崇和是在嘉慶丁卯十二年（丙寅年之次年即丁卯）始在水田街購屋住居，其前極有可能乾隆年代已在竹塹北鼓樓米市街一帶開設協和店舖，至嘉慶十二年才因分類械鬥，鄭崇科舉家遷居北門水田街一帶，寄居兄長鄭崇和宅第。而嘉慶丁卯十二年又恰為用錫與弟用鑑同受業樹林頭王士俊門下之年，因此崇和家族遷居水田一帶之選址原因又可增加兩項，原因：（一）其時竹塹土城已築成，水田一帶在土城之內，獲有保障。（二）此一帶水田漠漠，環境清幽，適合讀書用功。

　　今之「進士第」據說是在道光十八年（1838），在原宅附近，購地擴建。也許因協和店舖（位居北鼓樓、米市街一帶）為街屋型建築，住商合一，平日買賣熱絡，人來人往，吵雜不堪，不適讀書，因此才有幾次的遷居，留下「拜母相傳能擇里」的詩句。相傳用錫與弟用鑑年少時曾在北門外之「水田福地」（福德廟或稱土地公廟）讀書。用錫晚年曾有詩紀念，詩題刊本題為「水田福德祠，余少時偕弟藻亭用鑑讀書處，近漸廢圮，命兒輩重新之，感賦」，刊本詩題已簡化，但稿本詩題卻保留重要線索：「水田福德祠來已久，少年時曾偕藻亭弟讀書該處，適相比鄰，幸神默相，得邀上進，奈香祀至今頗為廢墜，爰囑兒輩，仍就舊地基，清釐納稅，併捐貲添補，重新整頓，俾經費有資，相傳永久，是亦食報不忘之意也，賦此誌感。」此詩稿本內容與刊本亦有多處差異，其中稿本明確指出：「憶昔讀書處，經今五十春，齋廬居隔邸，保佑福依神。」[18]，後用錫晚年重建該廟[19]，今廟中猶存楹聯

18　詳見施懿琳主編《全台詩》第陸冊，（台南，國立臺灣文學館，2008年4月1版），頁41。

19　不著撰人，見《新竹文獻會通訊》第壹柒號〈新竹縣文獻委員會，民國43年12月〉〈學宮、寺廟、齋堂〉，頁45。

「念今日晉秩頭銜惟神默相，憶當年讀書面壁與德為鄰。」不止可印証傳說，且可明証當年鄭家老屋就在此福德祠附近，正與今宅位置相符。水田福地約建於乾隆十三年（1748）左右，前面考証乾隆丙寅十一年鄭家不可能移居北門，在此又得一條佐証。

「進士第」之建築年代，一向記載是在道光十八年（1838），顧名思義，此宅之建築取名必與鄭用錫中進士有關，但考察用錫之考試歷程，實有年代之落差。按，嘉慶丁卯十二年（1807）用錫二十歲，與弟用鑑同受業於竹塹樹林頭莊王士俊門下；十五年（1810）二十三歲，與弟入學彰化縣學；十七年（1812）二十五歲，補彰化縣學廩膳生；十八年二十六歲，癸酉科鄉試不遂；二十一年（1816）丙子科鄉試再度不第；二十二年（1817）三十歲，與弟用鑑生員學籍，撥歸淡水廳學。嘉慶二十三年戊寅（1818）三十一歲，鄉試獲售，中第72名舉人；二十四年（1819）三十二歲，會試落榜；道光三年（1823）三十六歲，會試中第41名貢士，接著殿試中三甲第109名進士，首開以臺灣籍名額考中進士，故榮稱「開台黃甲」或「開台進士」之稱號。道光三年中進士，風光一時，其時大可建宅第誇耀鄉里，但直到道光十八年才建屋，已有十五年之落差，可能與用錫居官北京有關，也有可能與財力不足有關。不僅如此，當年漢光建築師事務所調查測繪北門街之鄭氏街屋宅第，文中指出有如下列特點[20]：

一、推斷可能自嘉慶十二年（1807）以來至道光初年（1821），鄭氏族人陸續購居水田街時，這塊地基原本就有若干形式較為簡單的房舍，即屬於「住商合一」的街屋。道光十七年（1837）用錫辭官歸里，奉養老母，才開始改建舊有房舍。為取得外觀上的一致性，很可能拆除了若干舊有房舍，改建為進士第、春官第與吉利第，亦即春官第與吉利第

---

20　詳見漢寶德等《新竹市鄭氏家廟及進士第之研究與修復計畫》〈台北，漢光建築師事務所，民國75年7月〉，第貳章〈鄭氏宅第的建築研究〉，頁33~41。

建築落成年代當在進士第之後。

二、就配置而言，地位較尊的家廟與進士第分居北門群組建築的左右首，且各建物的面寬形式各不相同，顯非相同時間一次興建。進士第位於右首，但平面呈不對稱，亦可說明宅第係將就「現況」，亦即，在舊有建築群中改建或增建，並非在開闊土地上全新所建。

三、進士第、家廟與春官第、吉利第間，各夾有防火巷一，但吉利、春官第兩宅之間並未作有明顯的防火巷，可能是吉利與春官第本身是就現有房舍改建中，屈就原有格局，才致有若干不盡完善之處。

四、以平面作法及立面作法材料而言，除家廟外，其他三宅都作有退凹式門面，且大量採用磚石等建材。這與新竹地區採土埆，外砌斗子砌面磚的房舍，有著顯著的差別。採高級磚石建材，當然不是遷居竹塹時就有能力使用的。而堂堂進士第的門面較商人宅吉利為窄，也可以說明這些建築很可能是鄭進士返鄉後，分批在十五年間陸續改建或增建的。

五、日據之後，受戰事影響，及建物老朽，造成進士第、春官第、吉利第或多或少產生倒塌、傾頹，甚而改建的現象，這種情況以春官第、吉利第和進士第的第三進最為明顯。若干後人增建部分，造成原有配置的變化，蘊藏其間的空間秩序也被分割的支離破碎，所幸門面部份建築仍大致維持道咸年間樣式，使我們仍然可以由間棟形制、架構感受當年盛況。

六、在傳統長條形街屋，為了爭取沿街面寬，以擴大店間及陳列貨品，往往將每戶面寬降到最窄極限，在縱向進深卻儘量拉長，在這種特殊的配置之下，為使用內部空間得以充分使用，必須採用多進式的縱向發展，以補足內在的通風採光條件。

這種街屋的配置方式，多半以一條主要市街為主，每棟街屋都面朝此街路，比肩並列，蜿蜒而下，除了可以連續商業面外，在外力入侵時僅需全力防守大街首尾兩端即可退敵，

這兼具商業與防禦性的市街，多半是有機性的略帶彎曲變化而非呆板無趣的平直。北門街鄭氏宅第各建築物的面寬，由南而北，依次為進士第 13.5 米、春官第 19 米、吉利第 18 米，家廟 11.5 米。若與附屬建築及間夾防火巷一併計算，則總寬度達 85 米之長，比較諸鄭氏宅第各棟建築面寬，更可肯定前文所述，這批建物是鄭進士歸里後將原有面寬較窄的街屋，改建為大型街屋的推論。

最後，作者作出結論：由本節所述，可以綜合出鄭氏宅第的發展及營建歷程，這個小規模街屋陸續改建為大型宅第的過程，雖然緩慢，同時也缺乏整體配置完整性的考慮。但是蘊藏在各棟建築物裡的空間秩序，卻是一個十分傳統「方正」的觀念，將這些建築物的內在空間，緊密的連結在一起。各棟建築物在外觀上以材料統一，但是在門面的處理上，又設以不同開間的退凹方式，除了反映各建築物不同機能外，在立面上同時符合統一中求變化的原則[21]。

作者分析入微，推論合情合理，惜作者非歷史學者，不擅歷史文獻之搜集與解讀。按鄭用錫在「壬子生日」詩中明確寫出「六旬又長五年期，兩鬢星霜已似絲。聞見四朝還是福，艱難一第不為遲。（下略）」[22]，「艱難」一詞，有「歷盡滄桑」、「好不容易」之意味，用錫在「七十自壽」中嘗自述在朝中作官的生涯在：「分班樞部文兼武，畫諾儀曹夜復晨。拳曲非才難報國，（下略）」亦可想見用錫任官北京朝廷起早趕晚、奉命行事、拳曲應酬、唯唯諾諾之艱辛無奈感嘆，「還是福」三字已有苦中作樂、自我調侃之意，亦或與道光二十三年以降家中迭遇喪事而不順遂之際遇有關。前述用錫生於乾隆戊申五十三年（1788），65 歲時正是咸豐壬子二年（1852），與詩題符合，此一「艱難一第」自是「進士第」或「春官第」，佐以建築年代之傳說，自以「春官第」最為接近，因此春官第建成於咸豐二年，至此可說又得一確

---

21　同前註。

22　施懿琳前引書，頁 72。

証。

近來隨著《鄭吉利號古契約文書研究》（以下簡稱《吉利古文書》）與《新竹鄭利源號典藏古文書》（以下簡稱《利源古文書》）的刊布，益發印證作者推論分析的可信性與真實性。這些古文書不僅從中了解水田街之發展概況，又可反映其時的自然景觀、地形面貌與人文景象，茲以《吉利古文書》中相關文件舉例如下[23]：

一、乾隆五十四年（1789），編號：E1995001

「立愿找盡斷根店契人鍾錫俊，今有族弟鼎伯，遺下瓦店壹座，土名北門外水田庄土地廟前右邊，東至車路、西至馮家菜園、南至大眾廟、北至陳家店為界，……於乾隆四十八年，鼎伯自願出典 ……當日領得價銀壹佰肆拾大元證……，議將先年出典之店，併搭大眾廟側空地三間，店後空地一帶…再找出斷根佛首銀陸拾大元正，前後共價銀貳佰大元正，……。

二、嘉慶伍年（1800）拾壹月，編號：E1995005003

「立杜賣盡根店契字人陳洪、陳夢，有承父店壹座貳間，帶后壙地壹所，坐在水田街，坐西向東，東至街路、西至圳溝、南至蔡家牆直圳、北至自己店墙直至圳，……時值佛銀壹拾捌大員正……」

三、嘉慶捌年（1803）貳月，編號：E1995005004

「立杜賣盡根契人朱天佑，有承父遺下園壹所，坐落土名水田街，其園北勢有店地伍坎，除賣肆坎外，尚剩壹坎，左至車路為界、右至魏家店為界、前至五街路為界、後至自己園為界。……時價值銀壹拾大員…」

四、嘉慶拾伍年（1810）伍月，編號：E1995005005

「立杜賣盡根厝契字人陳紅，承父遺下壙地一小片，

起蓋草厝一間，坐東向西，坐落北門外士名水田地方，其厝上至楹桷、下至地基、東至自己墻滴水及蔡家曠地為界、西至水圳墘、南至李家合壁，連曠地直至圳、北至張德自己曠地，直至西勢圳墘為界，……近壹出佛銀貳拾元正……」

五、道光伍年（1825）柒月，編號：E1995005006

「立契盡根人兄弟博原、德添、泰山等，有承父遺下曠地一坎，坐落水田庄土地，至車路為界，……其地長五丈闊壹丈八尺……價銀貳拾壹大元正……照界踏付銀主永遠管掌，起蓋房屋居住…」

六、道光捌年（1828）陸月，編號：E1995005007

「立盡根賣厝契字人……有承孫之厝地壹所，其孫父子神主奉祀忌神，終此厝地，抽出南面厝地壹所，其座落土名水田后街仔，東至路、西至林家滴水、南至滔公墻、北至巷……遞出佛銀貳大元……將厝地交付銀寶掌管，起蓋居住…」

八、道光玖年（1829），編號：E1995005008

「立杜賣盡根厝地字人魏敬德，自有道光捌年間，有承買過……厝地壹所，坐落土名水田後街仔，東至北壇口車路為界、西至林家泒水為界、南至林滔官公墻為界、北至潘家巷為界，……議定佛面銀肆大元正……」

九、道光拾壹年（1831）柒月，編號：E1995005009

「立杜賣盡根契人湯士欽，於乾隆五十四年，有承父……買竹塹北門外水田街土地公前鍾錫俊瓦店壹座，間數不計，併右邊曠地壹塊，欽彼時 分得一，迨至嘉慶拾五年，又承……買……壹分，歸欽承坐。又嘉慶拾玖年……一分亦歸欽承坐，……今實歸一主之業。現時界址，東至車路為界、西至竹圍為界、南

至陳家隔壁，自前取直透後為界、北至陳家店巷為
界……議定時價佛銀五佰　拾大員……交付銀主前來
掌管，永為己業，或居住、或別稅、或翻蓋，听從其
便……」

十、道光拾貳年（1832）伍月，編號：E1995005010

「立杜賣盡根契人郭天、郭山，父於乾隆肆拾玖年，
併嘉慶玖年，先後買過……塹北門外水田街西畔
地……東至街路、西至鄭家、南亦至鄭家、北至陳岳
官店……應納地基租錢壹佰文……托中引就，與鄭家
鄭永承，出首承買……議定時價佛銀肆佰大元正……
隨將基地、瓦、茅屋等項…拆毀翻蓋任從其便……」

十一、道光癸巳拾參年（1833）貳月，編號：
E1995005011

「立杜賣盡根厝契字人張德，有自買得陳紅茅厝貳間，
抽出北畔壹小間，帶前壙地壹小片，坐東向西…坐落
土名水田街，東至徐家墻基、西至圳溝、南至李家壁
路，連直透圳、北至徐家壁路，連直透圳，四至界址
明白，年配納業主地基錢四十，……時值價銀貳拾壹
大員正……」

十二、道光癸巳拾參年（1833）貳月，編號：
E1995005012

「立杜賣盡根厝契字人張德，有自買得陳洪、陳夢茅
厝壹厝　間，坐東向西，……坐落土名水田中街，東
至街路、西至圳溝、南至徐家壁路，連直透圳、北至
張家壁路同界，連直透圳溝，四至界址明白，年配納
業主地基錢壹佰。……時價值銀兩柒拾大員正。……」

十三、道光拾肆年（1834）　月，編號：E1995005013

「立杜絕盡根賣厝契字人邱門李進娘，……厝宇居住
壹所，坐東向西，……坐落土名水田中街，店後茅厝

壹間，并帶壙地壹塊，東至徐家為界、西至圳溝為界、南至林家大岸為界、北至徐家為界，四至界址明白，年配納業主地基錢，載在徐家前店契內完納。……時價番銀參拾大元正。……」

十四、道光貳拾肆年（1844）正月，編號：E1995005014

「立杜賣契林印卿，承父鬮分遺下瓦厝壹座兩進，連茅房壹進，併掩仔兩廊、及水井曠地壹帶，坐址水田庄，東至車路為界、西至水堀堘為界、南至林留厝公壁為界、北至林景厝公壁為界，四至分明，年納北庄地基租銀壹錢柒分陸厘正。今憑中賣斷與鄭用哺叔番銀參百肆拾大員正。……」

十五、道光　拾年（1850）玖月，編號：E1995005015

「立杜賣茅屋契人林各、林海、林欽兄弟，有承祖父遺管水田茅屋壹座，計兩間……東至北壇車路、西至土地公埕、南至隘門大路、北至林家厝，四至界址，面踏分明，遞年帶納福德爺地基租銀貳俊。……外托中引，就與鄭振祖出首承買……時值價銀參拾捌大元……批明上手老契，因該處失火遺失，日後尋出，不得行用，批明存炤…」

十六、道光　拾年（1850）玖月，編號：E1995005016

「立杜賣盡根厝地契人翁郭氏，有承夫於道光九年，明買魏敬德厝地壹所，坐落土名水田後街仔，東至北壇口車路為界、西至林家滴水為界、南至鄭家祖公合壁為界、北至潘家巷為界，四至界址，面踏分明，……與鄭振祖公出首承買，……時價值佛銀伍拾大員正……」

十七、咸豐元年（1851）梅月（四月），編號：E1995005017

「立杜賣盡根厝契字人林發，⋯⋯拾參年⋯⋯父應分
得瓦屋壹落貳間，又掩仔壹所，⋯⋯坐落水田街，東
至自己瓦屋頭前滴水為界、西至竹腳為界、南至鄭
家厝為界、北至鄭家厝為界⋯⋯就與鄭哺記出首承
買⋯⋯時價值佛銀壹佰伍拾大員正⋯⋯」

十八、咸豐元年（1851）玖月，編號：E1995005018

「立杜賣盡根茅屋地基契字人林欽，有承叔祖於乾隆
肆拾捌年，明買湯古三地基壹所，前來起蓋屋貳間，
坐落土名水田土地公宮口，東至路為界、西至宮口為
界、南至鄭家合牆為界、北至潘家為界，⋯⋯年納地
基銀壹俵⋯⋯與鄭振祖出首承買⋯⋯時值價佛銀捌拾
大元正⋯⋯」

個人之所以不憚其煩，引錄以上諸契約文書，目的是想
完完整整呈現水田街嬗變的全貌，茲就以上所引，可以歸納
分析如下：

一、乾隆年間尚稱「水田庄」，至嘉慶年間已出現「水
田街」之稱，再至道光十餘年間居然出現「水田中街」、「後
街仔」之稱呼，前後不過約莫五十年歲月，可見此地區發展
之迅速，如何從荒埔、田園、水田、圳溝、草屋、茅屋而瓦店，
變成街屋聚落之完整連續過程，歷歷在目。

二、上、下手轉手頻繁，可見此地區土地買賣之頻繁，
買賣原因主要是「乏銀應用」等，另有「倒房」、「人在唐山」
等等，可知一開始在北門一帶買賣土地者不全是務農者，有
不少一開始即是土地投資者，交易過程呈現三部曲：「原賣」
→「找貼價銀」→「再就宅第田園找貼盡賣」的三次交易過
程，之所以如此，乃看中此地區未來發展之前瞻性，尤其是
南北官道所經，為交通要道。

三、可供考證寺廟創建年代下限之用，如諸文書中出現
了「北門外土地廟」、「大眾廟」、「北壇口」、「土地公埕」、
「福德爺地基」、「福德祠邊」等等。

四、土地地目除了少數一、二是「田園契」外，其餘絕大部分均是「店契」、「厝地」，可見此地區土地之價值與價位，例如後街仔的一塊土地（厝地），道光八年（1828）價值佛銀兩元，不過隔年，道光九年（1829）就以佛銀四元賣出，高漲一倍，可知土地漲價之迅速膨脹。不僅如此，在諸文書中也出現了「車路」、「大路」、「某家巷」、「隘門大路」、「瓦舍」、「茅屋」、「壙地」、「某家壁路」、「某家合壁」、「某家店壁」，在在可想此地區之繁榮，牛車往來、人潮進出之熱絡景象，且早在乾隆年間即出現街屋型之店舖，建材且是高級之「瓦屋」，而非簡陋簡易之「茅屋」。而且隘門的出現，此地已形成一小型的社區聚落型態。

五、同理，出現了大量的某某「店」、「家牆」、「店牆」、「瓦厝」、「厝地」、「公牆」、「隔壁」、「茅屋」、「茅厝」、「壁路」、「滴水」、「合牆」、「公壁」，前述漢寶德報告書中推論：鄭氏族人陸續購居水田街時，這塊地基原本就有若干形式較為簡單的房舍，後用錫辭官歸里，奉養老母，才開始改建舊有房舍，為取得外觀上的一致性，很可能拆除若干舊有房舍，改建為進士第、春官第與吉利第，在道光十二年（1832）五月古文書（編號E1995005010）中，記載郭天，郭山兩兄弟賣給鄰家鄭永承瓦茅屋壹座，此屋位在北門外水田街的西畔地「東至街路、西至鄭家、南亦至鄭家、北至陳岳官店」，說明了鄭家的確在水田街已陸陸續續購買了許多屋宅曠地，此說至此已獲得證實。而且著磨其語意，稱呼「鄭家」而不稱為「宅」、「第」、「厝」，似乎「進士第」尚未出現，則說明了道光十二年「進士第」尚未創建，不僅符合「進士第」創建於道光十八年之說，反過來說，亦間接證明此說之可信。

六、在道光二十四年（1844）正月的古文書中（編號E1995005014），鄭用哺所買的壹座兩進瓦厝，位在「東至車路為界、西至水堀墘為界、南至林留厝公壁為界、北至林景厝公壁為界」，經比對地圖，大體與今吉利第的位置符合，

尤其「併掩仔兩廊，及水井曠地壹帶」，今水井仍在，更為一有力的間接佐證，或可推論如下：吉利第的創建年代，在道光二十四年之後。

七、咸豐元年（1851）四月古文書（編號：E1995005017），提到林發其人出賣瓦屋壹落貳間，此屋址位在「南至鄭家厝，北至鄭家厝為界」，似乎鄭家厝已有兩座，此兩座「厝」或是指「進士第」與「吉利第」，則「春官第」似是鄭氏三座宅第中，最晚興建的。此買賣文書年代（咸豐元年）也大致符合春官第創建為咸豐二年之說，同理「進士第」、「吉利第」早於咸豐元年之前已有之，應不成問題。不僅如此，前才推論吉利第創建年代，在道光二十四年之後，如是，吉利第的創建年代上、下限似可斷為：道光二十四年（1844）～咸豐元年（1851），此七年之間。

八、否定鄭氏家廟起造的傳言，新竹民間傳說鄭家，一開始欲起蓋豪華宅第，後為杜悠悠之口，才改稱修建家廟，張德南並進一步推論：家廟並非原為鄭用錫欲蓋之華宅，家廟建地乃由鄭吉利捐出的論點，應是可資採信[24]。

更難能可貴的是在光緒十年（1884）六月的一紙古文書，與鄭吉利有關[25]：

> 「立胎典瓦店屋契字人鄭吉利，有承買盧泉兄弟等，承父明買徐神全瓦店屋，前中後共三座，坐西拱東，其前進瓦店一排，三店面、三房間帶兩廊、天井。又店中進大廳壹座，廳後房間、左右房間，帶兩廊、天井。又後進大廳壹座、左右房間，又右畔原作菁礐壹間，豬稠壹間，並壁外竹篙厝壹間。計店面、大廳、房間共貳拾間，各有門窗戶扇、水井、磚石。坐址在竹塹城北門口，塗城內水田街，東至大街路為界、西至竹圍城外，大圳為界、南至吳家合壁為界、北至

24　張德南前引書，頁51。
25　張德南前引書，頁107~108。

徐家合壁為界，四界明白，逐年帶納王業主地基銀俴又銅錢壹萬四十文。今因乏銀別置……六房相議，願將以上全契店屋，抽起前進右畔店面一間、房一間、透入廊內一間，並壁外竹篙厝一間，計共四間不算在內。於瓦屋前中後共十六間，一盡出典與人……托中引就宗親修記出首承典，三面議定，典價銀四百大元，銀無利、屋無稅，典限以拾年屆滿……當於四個月之前，預送定銀壹佰大元，至期如無備銀贖回，該屋仍付銀主居住，不得異言……合立胎典瓦店屋契字一紙，並繳上手契一紙、又盧家印契一紙，共三紙付執為炤。……批明該屋、廳房、天井，具有損壞，系修記修理，可免坐還。為後日，若要大修，預先與（吉）利言明，酌完料工若干，修記出名備資先修，贖回之日，照執坐還，批炤。……」

連帶契約，另有一紙：

「再，批明言，納甲申年（光緒十年，1884年）至丙戌年（光緒十二年，1886年）止，所有修理店屋，係修記：自承當，不干（吉）利之事，倘丁亥年（光緒十三年，1887年）以後，若應大修，須先通知（吉）利知情，公同斟酌，開銀若干，修記先行備出，登記在帳，至贖回之日，（吉）利當照數清還，其小可修理，此修記自行支理開銷，與（吉）利無干，立批在炤。再批明，上手契共拾貳紙，並盧家司單印契，共拾參紙，交收存。又炤，交再批明，另有豬稠壹間，計共壹拾柒間，付典主修記掌管，立批又炤。」

綜合兩紙文書，可析論如次：

一、前紙記載上手契一紙，盧家印契一紙，新立一紙，共計三紙。但到後契居然變成上手契12紙，盧家印契一紙，合計13紙。兩紙記載前後矛盾，應以後出為準，從中可以想見，上下手轉換頻繁，土地買賣炒作嚴重，再度突顯此地的

繁華與搶手，關於轉手過程，有購自盧家眾兄弟者、有購自湯仕欽者、有購自林印卿者、有購自林發者、張德南已有詳細考証，此非本文主旨，茲不贅引[26]。

　　二、詳述了此瓦店屋在清末時的平面配置與空間分佈，即宅第坐西朝東，三座三進三院落，店面、大廳、房間共計貳拾間，可以想像其氣派豪華，屋外右畔尚有菁礐、豬椆，一為製造大菁染料，一為養豬自食，可概見鄭家勤僕篤實之家風。但另一方面相反地突顯鄭家頗有盛氣凌人之姿態，因「乏銀別置」，需銀孔急，有求於人，不得不抽出 16 間，出典於遠房宗親修記，卻又是高姿態的要求「銀無利，屋無稅」，修記銀主只有「居住」之權利，而且房屋若有損壞，需要小修，修繕費用需自行負責，原屋主日後贖回，並不貼補；除非大修，尚需先行通知吉利家，先由買主修記支付費用，日後贖回才予以坐還。

　　三、証明此時店宅確有損壞，所以才會有「甲申年至丙戌年」的小修費用由修記自行承當，換言之，光緒十年至十二年這兩年（1884~1886），此店屋已有修繕過。

　　總的來說，由於上述諸文書的出現刊布，說明北門鄭宅基地的確是長時期陸續的購入，而非同時一整批購入，証明了當年漢寶德教授的研究推論是站得住腳，是可信的；即北門水田街左側鄭氏家廟、吉利第、春官第、進士第的建築時期推論，進士第在道光十八年（1838）完工，鄭氏家廟在咸豐三年（1853）營建、春官第、吉利第兩宅興建年代並未詳載，但考證出春官第在咸豐元年尚未出現，吉利第的創建年代約在道光二十四年～咸豐元年（1844~1851）。依據這四座建築的面寬形式各不相同，吉利與春官第之間無防火巷，及採用高級磚石建材等分析，顯然不是同一時間一次興建，也非遷居竹塹初期所建。推測在這些基地上，原本就有若干形式較為簡單的房舍，在鄭用錫辭官歸里後，才改建舊有房

---

26　詳見張德南前引書，頁 41~42。

舍，至咸豐三年修建家廟的十五年間，因為族人日增，或為取得外觀上的一致性，很可能拆除了若干舊有的房舍，改建成大型街屋式的春官第或吉利第[27]。

雖然諸宅第創建年代稽考如上，但遺憾確切年代仍無法確知。此處再針對吉利第試作一推論：按「吉利號」為鄭崇聰五男鄭文哺（乾隆59年～咸豐3年，1794～1853）創置。文哺名鴉，字棨亭，諱用鈺。文哺生數月母逝，由長嫂郭氏乳育之。稍長懂事，不僅侍父孝順，並常因思母而涕流，且待長嫂如母。及長，年二十，於嘉慶二十年（1813）奉父命渡台謀生求發展，得三兄理亭（鄭用鍾）教以經營之道，遂創立「吉利號」。不數年，經營有方，家產豐碩，買田數千畝，成為竹塹實業家。而諸昆仲亦得其協助，各能成業，凡親族貧乏者，更予以周助，義行慷慨。嘉慶二十年（1815），地方歉收，發穀平糶，以濟大眾。二十三年（1818），捐獻鉅款，興建學官。道光六年（1826），竹塹建城既而文廟創建、天后宮、城隍廟，皆躬親督工。每有義舉，不落人後。咸豐三年（1853）二月卒，享年六十。光緒十四年（1888），全台採訪總局彙報孝友，十五年，巡撫劉銘傳提請旌表，詔祀孝悌祠。[28]

由於文哺在嘉慶年間既已發跡，置產建屋自是理所當然之事，因此「吉利第」頗有可能早在嘉道年間創建之可能性，前此考證吉利第創建於道光咸豐年間，亦符此說，此其一。其二「鄭氏家廟」於咸豐三年（1853）由文字輩（五世）各房堂兄弟，分成八股（八祧、八房、八柱）共同出資，花費鉅款建成。此一土地，據鄭氏族人歷代相傳，為國唐的大房「吉利」所捐獻，一說以地易金作為一股。[29] 而「吉利第」適在家廟之旁邊，更增此說之可能性。且文哺恰逝於咸豐三年，

27　同註19。
28　國家圖書館特藏組編印《臺灣歷史人物小傳－明清時期》（台北國家圖館，民國90年12月，增訂再版），〈鄭用鈺〉條，頁327。
29　鄭枝田前引書，頁17。

以地易金入股，應是其生前或臨終之際決定，不僅印證「吉利號」之雄資鉅富，饒有素封，更可推想文哺生前應即有宅地之築居可能性，因此「吉利第」之創建人應是鄭文哺其人，至少其創建年代不晚於咸豐元年。其三，今觀「吉利第」之平面格局與「進士第」大體相同，可能作為「住商合一」之商號，因此整個建築形式與「進士第」比較，顯得樸實無華，並無「進士第」之華麗典雅。而且第一進門廳面寬較闊，應是方便客戶買賣，貨物進出之緣故，前引文書，說明其附近店面、大廳、房間共有二十間，其中若干房間恐是作為屯積貨物之用，而屋外右畔尚有菁礐、豬稠更突顯其「住商合一」之特色，與樸實勤儉之家風。而今人研究，「都能反應出建物築物，受金門地區影響的獨特風格」。[30]

要之，就以上三點分析及歸納，再加上前引古文書（編號：E1995005017）之佐證，似可得出以下二點推論：

一、吉利第應是在鄭文哺在世時創建，因此有住商合一、樸實無華及金門風格之三項特色，符合文哺個人之行事風格，及生長金門之背景。

二、若是鄭文哺在世時創建，其年代有可能在嘉道年間，比對交叉諸文書，可以更確切說在道光末年，其時正是文哺發跡賺錢，大展身手時期。惜在光緒年間，「吉利號」後人可能經營不善，極需用銀而不得不將「附近店屋」出租予人。

除了上述文獻資料，筆者另外在今竹蓮寺發現有「大雄寶殿」匾，上下落款為「同治癸酉年（按 12 年，1873）仲秋月穀旦／春官第信紳鄭如蘭敬獻／竹蓮寺辛卯年改築丁酉年慶成紀念曾孫鄭紹棠重修」。前文推斷春官第建築年代是在咸豐二年（1852），此匾立於同治癸酉十二年（1873），年代晚於上述，於春官第之始建年代考証無所助益，只能證明春官第在同治十二年仍然存在。

---

30  楊詩傳《開台進士鄭用錫家族之研究》（金門，作者自行出版，民國96 年 11 月），頁 26。

不過，在今長和宮又發現一匾「海邦赫濯」，上下落款「道光丁未年季春月吉旦（按 27 年 3 月，1847）／大夫第貢生鄭如梁敬立」，此「大夫第」應即是「春官大夫第」之省稱，中國自唐代以來，官場文化習慣以「春官」作為「禮部」的代稱，任職六部諸司郎中及九寺少卿，別稱「大夫」，因此不論稱「春官第」或「大夫第」都符合鄭用錫的任職身分。因此此匾的發現有一大意義：獻匾年代為道光二十七年，更拉遠此建物的最晚年代，與傳說中的進士第始建年代（道光18 年）更為接近，因此道光十八年始建說法，更增加其可能性。

另外在苗栗縣竹南鎮龍鳳宮尚存有一摹刻御匾字蹟的「與天同功」匾，上下落款為「光緒乙酉年（按十一年，1885）桐月（3 月）吉旦／塹垣春官第信紳鄭如蘭敬奉」此匾真假已不可考，但至少根據以上三匾可以知道，道光至光緒年間進士第、春官第主要是鄭崇和一派（用錫—如梁，用錦—如蘭，及用鍾、用鉣等四房）所居住，且「春官第」或「進士第」已成竹塹地方政經身份之地位象徵，亦可想見同光年間鄭氏家族在竹塹之聲望與勢力。

總之，根據本節之研究稽考，基本上有四點小小的突破與貢獻：

一、春官第的始建年代為咸豐二年（1852），已找到確切史料證實。

二、進士第的始建年代為道光十八年（1838）說法，雖無直接史料證實，但找到更多史料間接佐證，此說應大體無誤。

三、隨著近年新史料的刊行，雖無法證實吉利第的始建年代，但早於咸豐元年（1851），不成問題。其上、下限為道光二十四年（1844）～咸豐元年（1851），此七年間，攏統的說在道光末年似可行。

四、確定三宅得先後興建次序，即進士第（道光十八年）

台灣家族人物與古蹟歷史

→吉利第（道光末年）→春官第（咸豐二年）。

## 第五節　日據時期變遷

大致而言，清代鄭氏族人的表現，可用人文蔚起、居家孝友，仕商有成，行多長者來形容；日據時代，可用人丁繁衍、派別支分，孫枝秀美、類非凡器來形容。

時序的推移，進入日據時期，鄭氏家族又遭逢改朝換代的時代巨變，當年先祖逃到金門，這次並未因割台而逃，應該是竹塹一地已為龐大基業所在，不易變賣，更難以割捨。鄭氏家族在日據時代，較為人所聞知的為鄭用錦的一房，如用錦之子德桂（如蘭，1835~1911）、德桂之子安柱（拱辰，1860~1923）、神寶（1881~1941），及安柱之子肇基（1885~1937），其表現特色可用融合漢和，今古併進形容，仍然固守「仕」「商」並重的家風，一方面過著傳統士紳的生活吟詩作文，一方面新的一代開始接受現代化的日式教育，成為新興的知識份子，而樂善好施，經營實業的鄭家本色依然未改。

而另一方面，新竹市的市容也正在改變進步，「市區改正計畫」前後有三次，首次五年計畫始於明治三十八年（1905），由當時新竹廳長里見義正稟申臺灣總督府，此計畫經臺灣總督府諮詢市區計畫委員認可後，於同年五月九日由新竹廳長里見義正以新竹廳令第八號公告，同年五月十一日開始實施。計畫主要包括三大項：一、街路計畫，二、衛生排水計畫，三、公共設施敷地計畫。其中街路計畫內容除少數部份街路沿襲原有舊街道外，大部分截彎取直成為直線格狀；原城牆預定拆除後，城址成為近似環狀的道路，其餘城內外街路規劃成長方形街廓的格狀道路系統，走向與南北成 45 度斜角。另有部份街路與原有水路平行，於東門、北門處設圓環道路亦成為特色，而且南門與西門已在同年度許可拆除[31]。

---

31　詳見黃俊銘《新竹市日治時期建築文化資產調查研究》，（新竹，新

這次市區改正的實況及進度，《臺灣日日新報》幸留下一些珍貴的報導紀錄，在明治三十八年（1905）九月十二日的「新竹市區改正近況」報導中，首先指出

> 「新竹城市因市區改正，期限已迫，近日各處家屋，凡有在改正區內者，皆雇工拆毀。為此改正之原因，遂生出種種之結果，茲特詳細說明於左（下略）」，

「於拆完之部分」報導中北門地區：

> 「北門則自北鼓樓外，魏經邦同列之磁器商，至鍾青之街長事務所，或損去丈餘，或損去數尺。而李雪樵保正事務所，亦在其列，獨無損焉，蓋因其屋本有稍凹故也。魏經邦對面，如利源商行；同列有名之振榮、恆吉、集源、陵茂，直到興隆藥局口，雖有拆毀，然不過去其涼庭，尚不至損及屋身。北門外左畔，如葉文暉之住宅；右畔如近北郭園一列之商店，轉至鄭子和、直透鄭老江之新宅，或全毀或半毀，或損傷數尺。若對面之春官第、進士第、鄭氏家廟、水田福德祠，則無甚損焉。然所損者皆屬古屋。惟老江一宅，乃去冬所新建者，殊極華麗，內牆上概以石灰，堆成花鳥人物，珍奇駭目，所費不貲，乃入此室處，不及數月，而一旦更將其局面毀拆無餘，殊為可惜。老江擬將全屋移入丈餘，出壹千貳百五拾圓銀，委人包辦云。」

在「工事進步」一則報導中有進一步的描敘：

> 「新竹街市區改正，其工事現已逐漸進步，如東門城直透新廳舍……已全完成，交通甚便，近日正從事於西門、北門等處。……若北門外媽祖宮口，直透後車路，亦先就兩傍下水溝開掘，道上安置臨時輕便車，以運搬餘土，棄置於鄭氏家廟外，及林氏祖厝邊、聖廟邊等處。每日工人以百計，驅車者有人，運石者有人，連夜作業，火光如晝，殊覺大形忙碌，沿道之人，

幾於擁擠不開云。」

此兩則報導可稱精采寫實，如歷歷在目，於此次市區改正有一明晰之報導外，可瞭解日據初期北門街之店舖分佈及轉變成現代之辦公室用途，雖云此乃新竹市街現代化之幸，卻是古蹟古建物之浩劫。其中利源號拆毀亭仔腳、北郭園拆除部份，對街的鄭子和、鄭老江兩人屋宅損失最大，春官第、進士第、鄭氏家廟幸好「無甚損焉」。

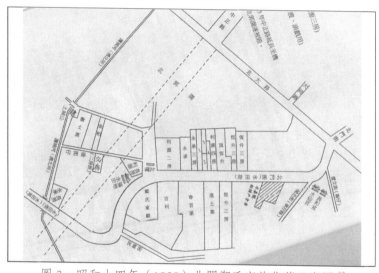

圖2　昭和十四年（1939）北門鄭氏家族集落示意圖 [32]

除以上報導外，鄭華生在《利源古文書》中第四章「北門鄭家大事年表」明治三十一年（光緒二十四年，1898）條列：

「歲欠，近冬時節，竹苗地區各處城廂市肆采糴無米」、「十一月下旬，新竹辦務署仕紳會議捐金平糶，並由利源（鄭如磻）赴香港購米四千餘石，數日後先行到位一千餘石，辦務署發車配送輸往內山」、「鄭如蘭（香谷）於春官第發米平糶」、「如磻復又賤價

---

32　鄭華山，鄭炯輝，《新竹鄭利源號典藏古文書》，國史館臺灣文獻館，2005。

輕售香腦數百箱，購米二千石，於米市街利源平糶，
登門者不絕。」[33]

鄭氏此數條記載有據，但似乎年代時間有誤，但也有可
能因有數次平糶之義舉，故時間有所出入，如《臺灣日日新
報》明治四十年（1907）五月二十八日在三版「新竹通信／
商人義舉」報導：

> 「新竹當昨十五、十六數日間，米穀騰至一金買六升
> 之米價。商人中首倡義舉，願以金採他處米……以示
> 賑恤，其先則莊榮採米百包……次則……鄭利源二百
> 包。近且倡到大孤採外國米，得有此等商人，固屬人
> 民之幸。」

同報同年六月二十九日三版在「竹城鯉信／平糶繼起」再
報導：

> 「前報新竹有一日歇糶之故，以是日運接之米至苗栗驛
> 搬車，為他處米爭先，遲之至晚方來。奈是日人情洶洶，市
> 價漲至一五金升官定斗，尚自糶無。……前之倡首為平糶
> 者莊袞榮等，憫此飢象，居在迫慼，時後邀同志者鄭利源
> 號……鄭嘉六等……將復於竹邑開半糶之舉。」又如同報明
> 治四十四年（1911）四月「發棠之請」報導：「新竹周茂泰、
> 周茶茂、莊崑茂、慶順號、黃鼎三等十家，向神戶港採辦白
> 米，到新竹市街平糶，米價稍見平和。……庚癸頻呼，有商
> 之鄭勤記、及李文樵、鄭俊齋諸氏，將復發棠，以蘇貧困。」

諸如此類報導，具見鄭氏族人惻隱之心，關懷鄉梓，實
有儒商仁人之心也，茲不一一列舉。

三座宅第，不僅為平素住居之所，亦為紅白喜喪之場域，
如《臺灣日日新報》明治四十一年（1908）十一月二十五日
四版「新竹通信／璇閨設帨」記：

> 「水田鄭俊齋氏，即鄉賢鄭用鑑之孫，豪富一鄉，先

---

33　鄭華生前引書，頁52。

人之德澤，至今猶未泯也。本月廿二日，適逢其令堂五十初度，俊齋將率其姪兒輩，為開壽寓，藉祝鶴算，以表烏私。」

再如鄭枝田敘述：進士第正廳，在碰到宅內有人仙逝，會將棺木安放在正廳左邊，簡單圍一層布幔隔開，以分內外，延請尼姑頌經文，道士做法事，喧喧擾擾，超度亡魂，稱之為「打桶」。富貴人家打桶時間很長，往往幾個月甚至整年都有。期間每天都有親人在旁守靈，最忌諱貓兒越過棺木，否則死屍會變成僵屍，翻開棺蓋爬起，到處漫遊，嚇破人膽。等皆是類例。[34]

遭受宵小盜竊之事亦所難免，如同報「家盜獲罪」一則記：

「新竹北門水田街鄭戴氏晟，昨以家藏珍珠首飾，值二百餘金之物，被其同居姪鄭幾生將嫁婢，越樓屏盜去，向之警務呈出盜難。屆經一調查，知為家盜，即召是婢，訂以七個月重禁錮之罪。而買受珍珠者，為楊挨嫂，以七十餘粒，僅給三金之價，亦不能了然無累焉。」即是一例。

又如同報明治四十一年（1908）十一月八日三版〈授與紳章〉報導：「（前略）又該聽鄭拱辰，曩為犯阿令片之罪，而遞奪其紳章。其後行狀頗自檢，故此際亦再行附與云。」從此則報導中，亦可想見鄭拱辰昔年躲在自宅內抽鴉片煙，快樂似神仙之逍遙狀。

而前節引漢寶德推論：日據之後，受戰爭影響，及建物老朽，造成進士第、春官第、吉利第或多或少產生倒塌、傾頹，甚而改建的現象，這種情況以春官第、吉利第，和進士第的第三進最為明顯[35]。以上改建原因固是，但未必完整，其中牽涉到臺灣在日本五十年的殖民經營下，引進了歐洲文明及日本文化，逐漸形成近代國家與國民的意識觀念，同時邁入現代社會，徹底改變了臺灣社會文化，衣、食、住、行、

34　鄭枝田前引書，頁193。
35　同註12。

育、樂，幾乎般般改變，例如出身新竹名門鄭家的鄭翼宗在自傳裡提到：父親答應他，考上中學，就買隻手錶鼓勵他。結果真考上了新竹中學，經他央求特別買了一隻美國製金錶。當時學校只準學生攜帶鉻鋼製的懷錶，他故意帶金錶「雖然很得意，但也經常提心吊胆。」[36] 這些新事物的引進，其中諸如牙刷、牙膏、水泥、電燈、電話、鐘錶、廁所、西服、和式建築、洋式建築……等等[37]，顯然直接影響住家的裝潢與空間配置，不必儘然是因建物的老朽、倒塌才需要改建，為配合這些近代新文明新事物的引進與使用，建物本身就需要改建以配合。而第三進原本是家眷住居棲息所在，改建之次序與機率，更是高於其他進落屋宇。又如同報明治三十九年（1906）十月十九日三版〈設長距離電話〉報導：「新竹電話一事，惟三十七年，廳設官用電話已通警務機關。…然僅官用耳。民間兼通常用電話，固來之設也。昨據新竹郵便局長，池田氏之言，來之二三日，決定於本局內，開設長距離普通之電話，上可通達台北數廳，中可通達台中數廳，下可通達台南數廳，故謂之長距離。其他電話開設為始，該局派一役員，專司其事。……科下雖屬方事創設，在竹城之富戶鄭如蘭等，豪商如利源號等，先預約購定使者，約有三十餘人。然則此一電話一設，邑之商業家，經濟家得之，其若何便利耶。」即是明顯例子，又如《竹塹鄭氏家廟》作者鄭枝田，描述其祖母戰後，由竹南搬回新竹北門進士第內。進士第第二天井後（即第三進），左方的房間是其祖父母結婚時的洞房。二戰美軍轟炸機空襲新竹，炸彈命中進士第的後落，祖母的房間化成灰燼，只得利用廢墟中的木材，請工人靠著牆壁，搭建簡單棲身之所。作者也回憶小學時常利用寒暑假，和二弟小妹由竹東坐火車，回進士第和祖母相聚，享受天倫之樂，晚上窩在小床上，聽祖母講說故事，或鄭家故事，或數落族人不是，在迷迷糊糊中進入夢鄉[38]。舉此一例，可概見

---

36 　轉引自陳柔縉《臺灣西方文明初體驗》（台北，麥田出版社，2005年7月），第二部〈日常生活用品〉「鐘錶」篇，頁82。

37 　詳見陳柔縉前引書內容。

38 　鄭枝田前引書，頁239～204。

其餘。

　　總之，清代的春官第廊簷廊與進士第並排且內凹，兩宅第前進之正脊起翹相似，後廳也同為馬背山牆，但同樣不幸，二次大戰同毀於戰火，春官第的後院與進士第同遭火噬，可視為日據時代的結束。至於春官第在光復初期改建，為曾任新竹縣議長的鄭玉田所居[39]，猶是餘事，兩座宅第已面臨時不我予的尾聲。

## 第六節　小結

　　本文努力爬梳古文書，及現場的觀察調查，稽考出三宅第的創建年代與興建先後次序，即進士第（道光十八年，1838）→吉利第（道光末年，約 1844 ～ 1851）→春官第（咸豐二年，1852）。說來也都有約一百六十年歷史之久，但不幸在二次世界大戰，慘遭戰火毀損。

　　時序一轉，民國三十四年（1945），日本戰敗，臺灣歸還中國，但不旋踵，民國三十八年，國民黨內戰戰敗，退居遷台，局勢又一變。鄭氏家族在短短二百年內，面臨了三度改朝換代的時代大變局，在這次時代變局下，鄭氏族人開枝散葉分散到臺灣各地，甚至遠離臺灣，移民海外，已不再聚居在水田老街，但後裔繁衍，仍然生生不息，其中傑出為世人所熟知者，略有鄭玉麗（曾任國大代表，省婦女會理事長）、鄭玉田（曾任新竹縣議會第四屆議長）、鄭鴻源（曾任新竹市市長）等人。

　　時代的變遷，並未影響到鄭氏族人的傑出表現，但卻沖擊了三座老宅的命運。強勢的西方近代文明，向古老的中國傾瀉而來；甲午戰敗，臺灣割日，更面臨鋪天蓋地的全面改變，西方、日本（洋式、和式）的各種新式器物，建築樣式、交通工具、娛樂方式、婚喪禮儀等等紛紛登臨臺灣。三座老宅在歐風和雨的侵襲下，風華不再，日漸蒼老殘破。而鄭氏

---

39　鄭枝田前引書，頁 107。

族人礙於財力、人力（此處指的主要是傳統工匠）之困難，更難以修繕老宅，連維持都有困難。光復至今，將近六十周年未聞老宅有較大正式的修復之舉，幸而在民國七十四年（1985）八月十九日，內政部公告指定為國定古蹟，才勉強維持住三座老宅免於拆除命運，但也僅是保存維持外觀形式。

前文敘述鄭家當年在鄭用錫中舉後開始大發展，雖然在日據時期及光復後之發展較不如先前，但仍是新竹地方的大姓望族，故宅第一直保持著原來配置形狀至今。日據時期（大正6年，1917）在市區改正計畫變更道路時，曾計畫在吉利第與進士第之間開闢一條道路，幸而未成，至今北門街因鄭氏宅第的位置而形成一條曲狀道路，（即清代原來型態），繞過宅第連接水田街，與附近的筆直格狀道路不同，而今日新竹市政府亦盡其最大努力，不僅變更道路拓寬之都市計畫，以作為保存鄭氏宅第等三座古宅第建築之完整性，訂定「新竹（含香山）都市計畫（市中心地區）細部計畫都市設計準則」管制宅第群周遭景觀，並計畫透過「土地管制」控制保存區內土地或建物之使用，更能保全古蹟之整體性。

今後官方、鄭氏族人如何眾志協力，努力恢復老宅華麗壯觀的舊貌，更如何活化利用以展現竹塹四百年歷史，鄭氏族人光榮事蹟，激勵新竹年輕一代志向，在在都是雙方應該深思熟慮的重大課題！

# 清代宜蘭周振東家族與古宅的歷史研究

## 員山周振東武舉人宅

| 文化資產局網站基本資料介紹 | | | |
|---|---|---|---|
|  | | | |
| 文化資產類別 | 古蹟 | | |
| 級別 | 縣（市）定古蹟 | 種類 | 宅第 |
| 評定基準 | 1.具歷史、文化、藝術價值。2. 具稀少性，不易再現者。3. 具其他古蹟價值者。 | | |
| 指定／登錄理由 | 就其創建年期、歷史文化意義、建築特色，稀少不易再現。 | 法令依據 | 文化資產保存法第二十七條暨古蹟審查處理要點第八點 |

| 公告日期 | 2003/06/12 | 公告文號 | 府　文　資　字　第 0920002959 號 |
|---|---|---|---|
| 所屬主管機關 | 宜蘭縣政府 | 所在地理區域 | 宜蘭縣　員山鄉 |
| 地址或位置 | 東村蜊碑口五十溪旁 | | |
| 主管機關 | 名　　稱：宜蘭縣政府文化局<br>聯絡單位：文化資產課<br>聯絡電話：9322440<br>聯絡地址：宜蘭縣宜蘭市復興路二段 101 號 | | |
| 管理人／使用人 | 身分　　姓名／名稱<br>管理人　祭祀公業周振記管理委員會 | | |
| 土地使用分區或編定使用類別 | 非都市地區　鄉村　林業 | | |
| 所有權屬 | 身分　　　公私有　　　姓名／名稱<br>土地所有人　私有　　　祭祀公業周振記管理人 | | |
| 歷史沿革 | 周振東於同治九年（一八七〇）官拜武舉人，中舉後於員山鄉湖東村蜊碑口建築合院宅第。當時面積達一點五公頃，四周環繞圍牆，左右兩邊各有銃櫃一座。 | | |

資料來源：
https://nchdb.boch.gov.tw/assets/overview/monument/20030612000002

## 第一節　周氏家族之先世與原鄉

　　宜蘭周振東家族，堂號「霞山」，「霞山周」源出黃姓，周黃一脈，茲先略述黃姓淵源。據《黃氏大宗譜》載：以陸終長子昆吾之子高，為一世祖。又云：十三世石，佐周有功，賜姓為黃，世居江夏，從此傳衍各地，族人遂以「江夏」為郡號。其後南遷，據譜載：世居江夏郡，後遷河南光州固始，至六十八世黃珣郎，仕晉，徙江西信州。七十三世黃志，由信州遷福建邵武，再分居晉江。八十八世黃肅，生四子，分居福州及江西南劍。九十世黃峭，乃宋太祖乾德三年（965）進士，累官至天章閣直學士，娶三妻，各生七子，八十三孫，諸子孫散處各地，遺囑裔孫一詩：「駿馬匆匆出異方，任從勝地立綱常，年深外境猶吾境，日久他鄉即故鄉，朝夕莫忘

親命語，晨昏須薦祖宗香，但願蒼天垂庇佑，三七男兒總熾昌。」凡黃姓子孫能念上詩，有譜書相同者，同是苗裔，各認親屬，即請升堂入室，勿以客人相待；如無此譜書，無詩以對者，便非峭公枝葉，乃是歇公之流裔也，也不可以簡慢待之。至九十五世黃久隆，生子三：長黃江，居晉江，支分南靖；次黃元，居建寧，移漳浦，支分平和；三黃詔居平和，支分詔安及潮洲等地。九十五世另有黃久安其人，有子三，三子建聯遷河南固始，適值金禍，又徒杭州，遂為杭州著姓，支分漳浦、饒平、陸豐等地。

又據《文水派黃氏族譜》載：先世居河南固始，至晉，中原板蕩，南遷入閩，而黃元方仕晉，卜居侯官（今福州市），是為黃氏入閩始祖。至唐，有黃岸、黃崖兄弟，分傳二支，黃岸居莆田，黃崖遷泉州，崖子黃守恭於唐武后則天垂拱二年（686）捨宅捐建泉州名剎開元寺，寺成，屢見紫雲蓋頂，靈異常顯，後裔遂以「紫雲」為堂號。守恭生子四：長黃經居南安；次黃綸居惠安；三黃綱居安溪；四黃紀居同安，號稱「四安公」。

再據《欒谷黃氏族譜》載：奉唐末黃岸為遠祖，南宋初，有稱欒谷公（或稱欒谷逸叟）黃龍者，居泉州仁和里，其子仙舉遂以欒谷為地名。而《粵香黃氏族譜》載：原居永定，至二世宋末時遷廣東，再傳遷大埔、海陽及南靖。又《長樂尖山黃氏族譜》載：宋代，黃峭裔孫良臣，因官瓊州太守，遂居廣東梅縣。明英宗時，裔孫懷亮遷長樂梅林尖山開基。[1]

以上為黃氏世系蕃衍及播遷大概，至明清二代，黃氏族人渡海來臺者日眾，要之，多屬黃守恭派下。宜蘭員山周氏原籍為福建省漳州府平和縣下寨社霞山人，後移居臺灣宜蘭

---

1 按，黃氏族譜所記錯綜複雜，頗有牴異，即黃峭所傳詩句諸書亦有出入，本文非探討黃姓族譜世系，不作深入考證，此節主要據（一）楊緒賢，《臺灣區姓氏堂號考》（臺灣省文獻委員會，民國68年6月），〈黃姓〉，頁188~193。（二）周宏基編，《霞山周氏族譜》（祭祀公業周振記印行，2002年3月），頁1~70。二書參酌的改寫而成，不一一分註。

縣員山鄉大湖蜊仔埤庄。按下寨即霞寨，今為中華人民共和國福建省漳州市平和縣霞寨鎮人民政府駐地，在小溪鎮（今平和縣人民政府駐地，在縣境東北部，花山溪與小溪匯合處，以小溪河名取為鎮名）鎮西十四公里，花山溪上游（圖一）。明朝正德年間為防寇盜，在霞山築寨，故名，聚落成塊狀，人口約有一萬五千人，有農機廠、農貿市場。郊柏公路經此。[2]

圖一　福建省漳州府平和縣下寨社霞山位置圖（資料來源：參考文獻注 2 書，頁 85）

　　員山周氏以「霞山」為堂號，稱「霞山周」，所編《霞山周氏族譜》與大陸霞寨周姓珍藏祖傳之《霞山周姓世系文輯》和臺灣另一《霞山周東美族譜》，三本族譜參詳，淵源世系，幾乎完全吻合，可以互證互補。霞山周的一世開基祖，原為霞寨大坪黃姓第六代孫黃均祿，均祿謚肇基，贅於周氏

2　參傅祖德編，《中華人民共和國地名詞典福建省》（北京，商務印書館，1995 年 2 月一版），〈漳州市平和縣霞寨〉條，頁 229。

而因其姓。其弟均仁，謚啟基，不忍別居，隨兄入籍，因此後裔六代，複姓「周黃」，從第七代起，單姓周，此所以「霞山周」有「周黃姓」、「周皮黃骨」之說，宜蘭霞山周也以黃峭「遺子詩」作家族相認之「認祖詩」，改稱「周祖訓言二首」（其實應是同一首）：「駿馬同堂出外疆，任從隨地立綱常，年深異境猶吾境，身在他鄉即故鄉。」、「且夕莫忘親命語，晨昏須薦祖宗馨，但願蒼天隨庇佑，三七男兒總吉昌。」對聯亦清楚點出周黃一脈關係：「緒纘周家後胤昌天之長地之久，基縱黃祖先靈遠木有本水有源。」

霞山周聚居生息於霞寨之白灰樓、獅子樓、迎暉樓、西奎樓、寨里、群英、寨北、內坑、聯榮、彭林、下尾、馬跳、坎墟、林口、洋坑、大湖等村社，家族棲息傳衍在霞寨的群山之中，故立「霞山」為堂號，如今人口早已超過一萬之眾，全族在海內外有七萬餘人，是霞寨僅次於黃姓的第二大姓。霞寨周姓人家，明清年間多以圓樓、寨堡為居處，產生許多建築別致，風格獨特之樓寨，如西奎樓、獅子樓、迎暉樓………等等，更成為當地地名而沿用至今。尤其是寨里，最為特殊，偌大一個樓寨群，建在一個平坦的山頭上，四面城門堅固無比。走入寨中，房屋櫛比鱗次密密匝匝，有近兩千人口居住在內，西南兩座寨門的匾額「奎垣」、「霞陽」鑲嵌牢靠，閃耀生輝，歷盡歲月。[3] 霞寨是地處閩粵交界的山間盆地，據傳宋末明初社會不靖，當地黃守易等人倡領族人，依霞山的自然形勢，修築住宅於寨垣周邊，形成一寨堡的守衛格局，並設立東、西、南、北、水五門，分別命名為寅賓、奎垣、霞陽、玄武、水門。寨內依山形地勢，逐層興建住宅，多為二層青磚青瓦小樓，高高低低，錯落有致，曲巷幽徑，如詩如畫。而寨周是碧綠池塘，宛若辟雍，既顯景致，又可圍護城寨。在寨西南角落，至今仍存一方古井，井邊以石條砌成，井沿刻有寸楷文字「景泰乙亥年立，崇禎甲戌年重

---

3　見劉子民《尋根攬勝漳州府》（福建，華藝出版社，1990年10月），第三章第八節〈霞寨望族霞山周〉，頁304~306。

修」，景泰乙亥年即明景帝六年（1455），崇禎甲戌年為晚明思宗七年（1634），則早在五百多年前，周氏所居寨里，已是人丁旺盛的聚族城寨。周氏祖祠興宗堂是在寨里村，建於明中葉，至今已有五百年歷史，位在寨里風水核心，坐辛向乙，背靠祖山雙髻梁，前朝粗坑林頂文筆峰。興宗堂及整個寨里城寨屋宇，乃是按照風水要求設計，據風水師稱，興宗堂四周山脈，來龍去勢遠大，惜正面山場低窪，形成兩山之間凹缺之煞口，周氏先人居然以人工方式填土造山，建立一尖峰，聳立天際，形似文筆峰，從此文運大開，中式連連。早在清代該族就創辦了龍文書院，有書田租十數石。後周振貴一房渡臺，五位麟兒先後考取舉人、秀才，有「五子登科」之美傳。一九一四年創辦新式小學，一九二五年又創辦龍文中學，為當年平和縣第二所縣立中學。總之，清末民初，霞寨之寨里是平和縣內，與九峰、琯溪（即小溪鎮）三足鼎立的文化教育中心，培育大批人才，洋洋灑灑，令人稱羨，風水之說，或則不誣。

興宗堂占地面積兩畝有餘，建築面積約一千平方米，曾分別在清乾隆十八年（1753）、嘉慶八年癸亥（1803），有兩次維修，但祠內梁柱及屋瓦主牆等均保持原貌，上下兩堂仿古明堂太廟形制，大廳中梁高近七米，總深約五十米，面寬約二十二米，粗柱大梁，風格樸直厚重，為典型明代祠堂特色。堂後華臺，左右陰巷，俗稱「覆鼎金」之風水地形。興宗堂供奉的一至五世祖均為黃姓，而非周氏。其緣故即前文所述。南宋時寨里開基祖為黃元吉，原為閩西上杭金豐里人，於宋末時遷平和琯溪，娶何氏，傳子八人。三子黃榮睿，娶何氏生五子，其中長子均祿即為今霞山寨里周氏所奉一世祖。明洪武初，均祿入贅周氏，生三子：得福、得成、得信。從六世開始黃元吉一支在霞山寨里的後裔改從周姓。而從黃元吉起到八世，該族凡入祀琯溪祖祠黃姓家廟者，均書「周黃公」。在寨里興宗堂之周氏祖祠，至今在大門內懸黃府，外懸周府大燈籠各一對。[4]

---

4　詳見（一）劉子民前引書，（二）林嘉書，《生命的風水－臺灣人的

## 第二節　周氏入臺與發跡

霞山興宗堂周氏，自九世開始，便使用清康熙二十一年壬戌科（1682）進士周天位制定的二十字昭穆：「良能希繼志，文仕振家庭，時思存可守，德業秉天榮。」[5]明清時代周氏後裔即有人遷臺拓墾謀生，茲先述周振貴一支。

據譜載，清道光十九年（1893），西奎樓的周振陂、振貴、振降三兄弟相攜渡臺，幾年之後，大哥周振陂回故土，老三振降不幸病故。獨存老二振貴艱苦創業，經營竹木買賣。二十六歲時，振貴娶柳營吳財主之女吳胞娘為妻，並落腳今臺南柳營鄉果毅後，建宅安家。夫妻恩愛，生育六子一女，六子分別為：家印、家禧、家元、家臨、家全、家簡；除家印於十二歲時夭折外，其餘五子先後考取舉人、秀才，所以有「五子登科」的美譽。家禧後來擔任恆春縣令，家元當了彰化縣宰（按，覆查鄭喜夫《官師志武職表》並無二人是項記載，其真實性頗成疑問？），而家禧更與劉銘傳合作，在清法戰爭中立下戰功。周家從此人文鼎盛，事業興旺，裔孫分衍於新營、柳營、六甲、麻豆一帶，進而臺北市、新北市、高雄市、嘉義縣、臺南縣、臺中市等地，自立堂號曰「霞山」，成為望族。再據族譜記載，周振貴發達後，曾攜家帶眷回鄉省親，尤其是五子登科後，於花甲之年，攜五、六兩子回鄉謁祖掃墓，同慶功業，不忘根本，並將其父周仕建、祖周文仲、曾祖周志拋骨灰遷往臺灣埋葬，六代相傳。一九八〇年，後代子孫又將墓葬由果毅後南湖山，遷葬到濁水陂西面的山丘上。周振貴世家編修的族譜，以「霞山」堂號冠首。又因懷念老家西奎樓朝迎紫氣東來，暮接夕陽西照，美不勝收景色，而名之為：《霞山周東美族譜》。[6]

---

漳州祖祠》（臺北，海峽學術出版社，2002 年 11 月初版），〈霞山興宗堂〉，頁 351~355。

5　按，諸書所記字勾昭穆略有出入，《霞山周氏族譜》為：「良能熙繼志，文仕振家庭，時思存可守，百德秉天行。」劉子民前引書則記：「良能希繼志，文仕振家庭，書詩存可守，德業秉天榮。」

6　參見（一）劉子民前引書及（二）劉子民，《漳州過臺灣》（臺北，

提到在臺灣的霞寨望族「霞山周」，似乎大家只注意到周振貴此一支派，卻忽略了在宜蘭員山的周振東這一支派，誠屬遺憾疏忽，茲詳述考釋如下：

員山周氏奉黃均祿為開基祖，《霞山周氏族譜》（以下簡稱《員山周譜》）記：均祿乃仁夫公三子，諡肇基，生於元順帝至正元年（1341）二月八日，卒於明太祖洪武二十九年（1396）五月四日，享壽五十六歲。公於洪武初年，入贅周氏，隨周為姓，而定居霞寨。祖妣周氏衍緒，生卒年不詳，生子三：長德福、次德成、再次德信。嗣後分衍蕃昌，至十二世祖周存仁，員山周氏各房由此世開始奉祀，在此我們不妨稱周存仁為員山周氏之「唐山祖」，而周均祿為「開基祖」（圖二）。

（一）員山周氏前九世

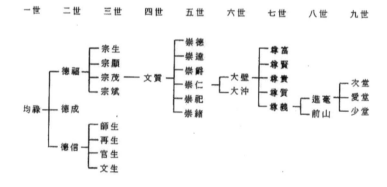

前景出版社，1995年11月初版），第五章〈漳臺家族文化〉第四節「教育─興家裕族的途徑」，頁268~269。

## （二）員山周氏九世～十六世

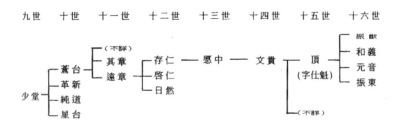

　　周存仁乃遠章公之長子，生於清康熙七年（1668）七月初四，卒於清乾隆五年（1740）七月二十四日，春秋七十三歲。娶妻朱淑貞，生一子名愿中。周愿中諱信，生於康熙五十年（1711）九月二十一日（按，換句話說，即周存仁在四十四歲才生下獨子，老年得子，一則可反映其可能晚婚及生活之艱辛，再則可想見其欣喜。），卒於乾隆五十一年（1786）十一月六日，享年七十有六歲。娶妻盧盛諱慈順，生一子名文貴。周愿中骨金由十五世周仕魁從唐山遷移來臺灣，又於民國八十年（1991）遷葬在宜蘭縣員山鄉大湖村蜊蛤埤山新建之周氏大公墓園內。周文貴生於清乾隆十九年（1754）二月十五日，卒於乾隆五十二年（1787）八月初四，得壽三十四歲，葬在二湖庄土名水井仔自有之山場，後由十五世仕魁公從唐山遷移來臺安葬，於民國八十年再遷葬在宜蘭員山大湖之周氏大公墓園內。周文貴娶妻朱惜，謚勤慈，生子二，長仕魁，次不詳。

　　周仕魁為文貴之長子，亦今員山周氏之開臺祖，諱頂，生於清乾隆四十三年（1778，亦即周文貴於二十五歲生下長子，於當時年代也可謂晚生，反映出或因生活艱辛致晚婚，因而晚生子女，也說不定。）十一月廿一日，卒於咸豐四年（1854）十一月二十日，享壽七十又七歲，先是葬在蜊蛤埤山大壟頂，再於民國八十年遷葬周氏大公墓園內。仕魁娶妻鄭諒，謚素貞。鄭氏生於乾隆六十年（1795）四月廿四日，

逝於同治元年（1862）十一月廿八日，春秋六十八歲。死後葬在大坔頂，於民國八十年再遷葬周氏大公墓園內。

仕魁生四子五女，長子振猷、次和義、三元音、四振東，即本文之主人翁周振東。仕魁生平，《員山周譜》有傳略，略謂：

> 仕魁公為我來臺之始祖，從福建省漳州府平和縣下寨社霞山渡臺，先居三貂堡溪尾寮庄（今臺北縣雙溪鄉泰平村），後再遷甲子蘭頂（今宜蘭縣員山鄉大三鬮）開墾荒地。當時頂大三鬮至粗坑一帶，廣大平野，柯木成林，蘆葦密布，水鹿成群；公在唐山學設陷阱獵獸，遂抽藤吊鹿，當時鹿茸貴田地賤，擁有良田七百多公頃，年收租穀一萬五千多石。公雖富甲蘭陽，平素身穿舊衫破裘，曾被自家佃農誤認為乞丐；公勤儉致富，當時傳頌為「周頂不知富，買田起瓦厝」，實堪我們後代子孫之楷模也。（下略）[7]

周仕魁傳略，出於周家後人追記，年久事湮，不免有所失真浮誇之處，茲略將時空背景作一補充，以了解究竟。傳略中提及仕魁捕鹿出售之事，所得不薄，因此進而買田致富，此說可信，按《臺灣通志》〈物產〉「鳥獸類·附考」轉錄諸書，記鹿有數則資料，如：

> （一）臺山無虎，故鹿最繁，昔年近山皆為土番鹿場。今漢人墾種，極目良田，遂多於內山捕獵。……角百對，只煎膠二十餘劸。鹿雖多，街市求一臠不得。冬春時社番截成方塊，重可劸餘，皆用鹽漬，運至府治，色黑味變，不堪下箸，而價亦不輕。

> （二）福州東島視澎湖為近，內惟產鹿，千百為群，島人捕得，取其腸胃連糞食之，以為至美，其全體則鬻之，福州人今所鬻鹿脯、鹿筋，皆東島物也。

7　見周宏基編，《霞山周氏族譜》，頁82。

（三）鹿皮，春皮毛淺而薄，冬皮毛深而厚，為褥溫而去溼。又有鹿胎皮，殺牝鹿將乳者，毛片方鮮麗，計得一佳胎皮，殺鹿子母甚夥，非先王不麛、不卵、不殺胎之意也。（下略）

（四）鹿脯，生番切鮮鹿肉，下鹽、壓石、曬乾成塊，出以易物。然多襍以牛腩、猴肉，須細辨其紋。

（五）鹿肚，草鹿肚中所食之草，能治噎嗝。[8]

而唐贊袞《臺陽見聞錄》卷下〈獸類〉更詳記之：

臺地多鹿，皆出內山生番地，內地人以至臺灣必飫饜鹿肉，不知欲求生鹿肉一臠不可得也。光緒十七年十二月，予在道任，聞某店內一鹿將殺之，購一肘食之，味亦不甚佳。鹿茸不及川產，而價數倍；鹿筋、鹿脯價亦昂。就鹿皮取其皮，謂之胎皮，長不盈尺，其毛似有似無，梅斑點隱隱，文采可觀。往時皮一張價不過銀二、三錢，近因採取過多，計皮一張價至番銀二、三十大圓，且無市者。《使槎錄》云……。（卜引文與上引文同，茲略之）[9]

綜合上引，是可知臺鹿全身上下都是寶，鹿茸、鹿皮、鹿肚、鹿肉、鹿筋皆可售賣，而且愈到晚近所產愈少，價值愈高。不僅如此，捕鹿固然不易，而與原住民競爭捕鹿更是一大挑戰。柯培元《噶瑪蘭志略》纂修著手於道光十一年（1831），較貼近周仕魁時代，茲摘錄數則資料以想見當年捕鹿之艱危。柯書記原住民之日常生活有關鹿者，如：

（一）「生番披髮裸體，其私處掩以鹿皮。……生番所食，非魚、蝦、蟹、蛤，即麇、鹿、熊、豕，伴以鹽少許，即生吞活嚼。……冬日出草，所得野物，亦

---

8　見《臺灣通志》（臺銀文叢第130種，民國51年5月），〈物產鳥獸類〉，頁181；〈雜產類〉，頁221~222。

9　唐贊袞，《臺陽見聞錄》（臺銀文叢第三十種，民國47年11月），卷下〈獸類〉「臺鹿」則，頁177。

知為乾脯，以備不時與漢人互市，如熊膽、鹿茸、鹿筋、龜筋、鹿肚草、鹿膽石、番布番錦之類。」

（二）「番婦昏取，各社不同，要皆備卓戈紋、鹿、豕至女家以為聘，置酒飲眾賀者。」

（三）「……越蛤仔難以南，有猴猴社，云一二日便至。其地多生番，漢人不敢入。各社夏秋劃蟒甲，載鹿脯、通草、水藤諸物，順流出近社，與漢人互市。」

（四）「番婚禮：富者以鹿以豕送婿家，群就飲食肉。」

（五）「……故俗又謂之平埔番……其耕種田園，尚不知蓋藏，人每一田，僅資口食，刈穫連穗，懸之室中，以俟乾春旋煮，仍以鏢魚打鹿為生。」

（六）「番出草，率三、五十人執鏢攜弓矢，番犬隨之。以火薙草，遍山烈焰。鹿起處，以鏢射去，無不立獲。倘鹿奔逸，番矯捷如飛，起澗越嶺，可以生打。」

（七）「捕鹿之具，有鏢有弓矢，俱以竹為之。鏢長丈餘，鐵鏃銛利，長二三寸不等。弓無弰，背纏以藤，苧繩為絃，漬以鹿血。箭舌長至四寸不等。又有雙鉤長繩繫之，用時始置箭端。」[10]

　　觀以上數則資料，顯然可知其時原住民仍以鏢魚打鹿過活，鹿之一物，視為珍寶，為婚聘之資，服飾之用，生活之食，亦可出售互市，以資生計。如此勢必與周仕魁成競爭之勢。這裡可以再舉二則珍貴史料以說明其時情境：乾嘉年間一佚名之〈呈甲子蘭紀〉，乃某一民人向官方稟呈，建議將噶瑪蘭收入圖籍，准予招人開墾，內容如下：

　　　　茲三貂社外甲子蘭假蓼社番老名完吶之姪婿，熟通番語，同抵其地，具見番人馴篤，草地寬肥，大社五處，小社二十餘處，中有小河足資灌溉，又有大港可以通

10　分見柯培元，《噶瑪蘭志略》（臺銀文叢第九十二種，民國50年1月），〈風俗志〉，頁110、126~129。

洋船，內有河洲以塞水口，外有龜山，更壯形勝久矣！
海外巨觀又一境地也。……今甲子蘭毗連淡水，道路
相通，與其荒湮蔓草，永作抽籐吊鹿之場，何如雞犬
桑麻，長為衣租食稅之地。……合將甲子蘭地圖備粘
呈憲，仍墾准某挾林隨再入番境，令其和好，書之
墾單，另行呈請簽名給示，招人開墾，俟成後呈請清
丈。……（下略）

此呈文所提到其時「與其荒湮蔓草，永作抽籐吊鹿之場」
正是原住民生活最真實寫照。不過認為原住民「番人馴篤」、
「令其和好」，以為漢人入墾噶瑪蘭就會一路平安，無風無
波，那是一廂情願，自以為是。果不其然，在乾隆五十三年
（1788）林爽文事變後，廣東嘉應州義民古吉龍在向福康安
報告的〈陳臺灣事宜十二則〉中的第十一則即提到「漢番」
之衝突情形：

淡防所屬連界之甲子蘭請聽民呈墾也。……乾隆
四十九年，潘分府自八社闢路至三貂，漢人聚處不下
四五千，厥後漢人生心焚燒番社，至第五社，番人亦
焚燒漢人房屋，事遂中止。……（下略）[11]

總之，周仕魁入深山，赴水澤，抽籐吊鹿，冒生命之威
脅，險惡之情境亦是意料中事。所幸隨著蘭陽日闢，人民日
聚，「自蘭城至艋舺一百二十五里，凡所經過內山，素無生
番出沒，一概做料、煮栳、打鹿、抽藤之家。而大溪、大坪、
雙溪頭一帶，皆有寮屋、民居，可資栖息，故安溪茶販往往
由此。」[12]《員山周譜》記仕魁先居三貂堡溪尾寮庄（今臺北
縣雙溪鄉泰平村），後再遷甲子蘭頂（今宜蘭縣員山鄉大三
鬮）開墾荒地。泰平一地昔稱「大平」或「大坪」，位在今
雙溪鄉南境，位處北勢溪上游，地區遼闊，連岡疊嶂，占全
鄉三分之一多。基地之開拓，始於乾隆末年有安溪人陳梓孚，

11　詳見林文龍，〈淡蘭資料雜錄〉，《臺灣風物》28 卷 4 期（民國 67
　　年 12 月），頁 36~38。
12　柯培元前引書，〈雜識志〉，頁 197。

為採金石觔藥草而入境，發現土地肥沃，遂率眾進墾。嗣後移民續至，悉安溪籍人，安溪人擅於山耕，俗稱「作山」，以種茶、植大菁為活。推及道光，峰仔峙莊（今汐止）漸次繁榮，安溪茶販由保定坑、鵠鵠崙入平溪後，復闢道路經過柑腳、大平，抵頭城，為通噶瑪蘭之一途。道光年間，開闢週遍，後至者墾地難找，始以受招為佃人擇此而墾。大平既墾，佃人及後至者或由噶瑪蘭進入，有由原鄉渡臺即轉進，或自闊瀨溯流而上，抽藤伐樟，次種大菁，並開山田。[13] 大菁植物，葉可製染料，俗名靛青，可資染藍色布匹。雙溪鄉境內之山坡地及南境之大平，均其產地，菁園漫佈，山耕農戶，自設化澱礐，製成菁澱，售與染坊，或轉口販售至彰泉一帶，其利富溥。[14] 惟有明白此一層地緣及經濟作物之關係，才會了然何以後來周家在宜蘭市十六坎開設玉振染房之淵源。再按，柯培元前引書〈風俗志〉記：「臺地毛烏布最善彈染，雖蘭在萬山之後，亦不減於牛罵頭諸市。……每疋長二丈八尺，其白布原由同安金絨莊來，經有六百數十餘縷，視他處密強三分之一，故細縝停勻。然淋染之後，與內地莫辨真贗，好事者取寸許而火之，以灰如雪白者為正，內地謂之臺青」，並續記：蘭地居民「夏尚青絲，冬尚綿綢……其來自泉南者有池布、井布、眉布、金絨布諸名目，盡白質。至金絨為毛布、井眉為淺藍、為月白，皆蘭所彈染也。」[15] 是可知清代宜蘭之染彈技術不輸先進之牛罵頭（今清水）、安平、艋舺地區，甚至染色之後，回銷閩南，莫辨真假，有「臺青」之稱呼。凡此皆有助於明瞭周家開設玉振染房之時代背景的淵源。除此，尚可進一步申論者，族譜記周仕魁移民至甲子蘭頂後，在頂大三鬮至粗坑一帶抽籐吊鹿，時間地點都嫌晚些，揆以當時情境，大可以往前推移些。按雙溪鄉漢人進入開闢前，南境森林茂密，北境一片洪荒，名義上雖由三貂社之土目管

---

13 詳見唐羽，《雙溪鄉志》上冊（臺北縣雙溪鄉公所，民國 90 年 9 月）卷之三〈開闢志〉，頁 111、116。

14 唐羽前引書卷之五〈經濟志上〉，頁 283。

15 柯培元前引書，頁 117~118。

轄，實際上應屬三貂、大圭籠、金包里、北港等四社共有之鹿場。蓋此四社同為凱達格蘭族（Ketagalan）之平埔番社，地理近、族群同、習俗似、共鹿場，且是同祖之族親，其間關係可由諸多古契文字印證。其後因三貂社乏銀兩完納公項、丁餉，社眾同意將此鹿場埔地招徠漢佃開墾。[16] 仕魁初居三貂堡溪尾寮庄，此一地區既然原是三貂社之鹿場，彼又具備他人所少有之捕鹿技術，焉有不大展身手之道理，或再觀摩學習三貂社人捕鹿技巧，可能因此技術更加精進，日後再遷居甲子蘭頂，遂能得心應手，抽籐吊鹿，大有斬獲，終於因此致富，留下傳奇。

總之，周仕魁青年來臺謀生，在原鄉學得知曉捕鹿技巧，副業所得遠勝正業，然亦是冒險犯難，克勤克儉，點滴累積，中年不斷購田收租，至晚年成宜蘭巨富，傳略中記仕魁擁良田七百多公頃，年收租穀一萬五千多石，不免有誇大估計過高之嫌，或為數代努力積累之功，但應離事實不遠，並非無稽之夸說。

按王世慶大作〈清代臺灣的米產與外銷〉記：乾隆末至嘉慶初，深入噶瑪蘭墾殖者漸眾，墾地日廣。嘉慶十七年（1812）正式設廳治理時，已有墾田二千一百餘甲。

嗣後至道光初報陞墾田更急增，道光九年（1829）通計報陞在額田達五千八百餘甲之多。若以每甲平均產量六十石計算，是則噶瑪蘭廳常年歲收，當在三十五萬石之譜，堪稱為臺郡主要產米區之一。[17] 而道光元年（1821），噶瑪蘭廳穀價每石售番銀一元，約合紋銀七錢，即米每一石為紋銀一兩四錢。至道光末年內地與南洋之貿易急速發展，南洋米傾銷內地沿海各地，臺米市場被其取代，臺米滯銷，不問豐歉穀價賤甚，每石價番銀一元五角至七角左右，約合紋銀一兩五分。同治年間，始漸升揚，每石價番銀二元，約合紋銀一

16 唐羽前引書卷之三〈開闢志〉，頁 90、113。
17 詳見王世慶，〈清代臺灣的米產與外銷〉，收入《清代臺灣社會經濟》（臺北聯經出版公司，民國 83 年 8 月初版），頁 99。

兩四錢之譜。光緒年間，最貴時每石價銀三・七三兩，常時則每石在銀一兩六錢五分至一兩八錢。但光緒年間，制錢更形貶落，紋銀每兩可換制錢一千五百文。[18]

周仕魁渡臺年紀，據其後裔言約莫十來歲，[19] 仕魁生於乾隆四十三年，則乾隆末年（六十年，1795）約十七、八歲，則仕魁頗有可能是在乾隆末嘉慶初隨吳沙率領三籍移民入墾噶瑪蘭時進入，換言之，他應該是歷史上第一波進入今宜蘭拓墾的漢人移民群。至晚年成巨富，公卒於咸豐四年（1854），則所謂晚年應指道光末咸豐初之際，其時米價北臺約每石番銀一元七角，合紋銀一兩一錢九分，田地年收租穀一萬五千多石，換算之，是則年收入約番銀二萬五千五百元，紋銀一萬七千捌百伍十兩之譜。擁有田地以道光九年噶瑪蘭報陞科田園為總數除之，亦約占全廳田地八分之一，總之，這一切一切的統計換算，說明周仕魁是蘭陽巨富還不足以形容，稱之全臺巨富當仁不讓，於此可見《族譜》所記顯有誇大之嫌，但也應離事實不遠，至少說明其富饒蘭陽。

更重要的是周仕魁於晚年發達後，返鄉祭祖並將伊祖伊父骨灰金甕從唐山遷移來臺安葬，這一舉動不僅符合祖訓遺詩，「年深異境猶吾境，身在他鄉即故鄉」，也代表周氏一族將立足宜蘭，開枝散葉，繁衍子孫。

另，周仕魁生四子五女，長子振猷生於清嘉慶廿一年（1816），換算之，其時仕魁三十九歲，妻鄭諒廿二歲，據此可知仕魁亦是晚婚晚生子。參諸其前之諸祖伊父幾乎都是晚婚晚生子，又是獨子單傳，皆可想見其時生活之艱辛困苦。而入蘭力墾，抽籐吊鹿，勤儉致富，方得娶妻生子，生養子女，並返鄉祭祖，攜先人遺骸安葬臺灣，展示從此立足宜蘭之決心與信心，發迹如此艱辛，周氏後裔當長記在心！

《員山周譜》續記仕魁諸子生平，長子振猷，諱旋政，

18　詳見王世慶，〈清代臺灣的米價〉，收入前引書，頁76~79。

19　詳見張文義編，《話說員山》（宜蘭縣員山鄉公所，民國90年3月），〈湖東村耆老座談會〉，頁152。

字丕謨,生於清嘉慶廿一年(1816)十月初一,逝於同治八年(1869)五月廿九日,享年五十四歲,葬於大房小公墓園內。娶妻林氏龍,生一子名國成。振猷善於經商,在三結街十六坎(今宜蘭市中山路郵局對面),經營周振記錢莊及玉振染房,凡此行業皆需雄厚資金,也可反證周氏家族之善於經商,家境已大有改善。另,在今員山鄉永同路一段262號旁之大眾廟前路旁有一石碑,立於同治五年(1866)六月,內容略謂:西勢新城仔庄原有存留塚地一所,竟有附近庄民在塚地縱放牛、羊、豬、犬踐踏牧草,損壞塚墓,又有游手之徒藉乞祭餘不遂,用糞塗污墓碑,或將后土抽匿,引起公憤,所以同年五月二十五日宜蘭城諸士紳如李春波、林國翰、楊士芳、黃纘緒、李逢時、黃鏗、李望洋等人僉稟上憲立碑著文,出示嚴禁,以除禍根。碑末捐題名單中有「周振猷捐銀伍角」之紀錄,捐銀雖不多,亦顯見關心鄉梓事務,不落人後(時周振猷五十一歲)。不僅如此,在道光十年(1830)二月之「鋪造道路記」石碑赫然出現「玉振號……以上捐銀一元」之紀錄,[20] 此碑原立宜蘭市東門路畔,今已佚,幸留有拓本藏宜蘭縣立文化局。此紀錄之可貴在於:

(一)確定道光十年二月周家已開設玉振染房,時周振猷才十五歲,於常情論此年紀似乎不可能就擁有如此財力創辦事業,若非其父周仕魁出資贊助,即是原為仕魁創辦(時周仕魁五十三歲),再轉交長子振猷經營。再對照上引嚴禁塚地放牧毀墳碑記,一捐銀一元,一捐銀伍角,稍嫌少些反映出周仕魁與周振猷父子秉性省儉,否則即是其時經營辛苦,尚未有成。

(二)為周家在宜蘭所存最早之可信文獻。以上諸石刻史料,多少可補族譜之不足,襞績補苴,其珍貴可知。

仕魁次男和義,早逝無嗣,生卒年月不詳,葬在周氏大

清代宜蘭周振東家族與古宅的歷史研究

---

20　碑文內容詳見何培夫,《臺灣地區現存碑碣圖誌－宜蘭縣、基隆市篇》(國立中央圖書館臺灣分館編印,民國88年6月初版),頁99、274。

公墓園內，由各房傳嗣。

三子元音，諱琴，字丕承，諡堅鏘，誥封例贈朝議大夫。生於清道光十年（1830）正月十一（時仕魁五十三歲），卒於光緒二十二年（1896）五月初十（國曆六月二十日），享壽六十有七，葬在員山鄉竹頭崎山，民國八十年再遷葬周氏大公墓園內。元音娶妻林靜一，諱寶涼，生二子，長家端，次家瑞。內容如此，族譜所記實在匱乏，幸在今礁溪鄉中山路協天廟之香客大樓文物館尋得一資料。該館藏有光緒十三年（1887）冬月所立的重修捐題碑，內中名單有在地官員、士紳、商號及眾善信，其中第一名即是「知府銜周元音捐銀四拾元」，下多為清代宜蘭地方名紳，如「同知銜李及西捐銀三拾元，大成館林吉記捐銀三拾元，總理黃纘緒捐銀拾六元，進士楊士芳捐銀拾元，舉人李春波捐銀拾六大元，河州府正堂李望洋捐銀四大元」等等，[21] 此碑文可以析論如下：

（一）《員山周譜》未記載周元音有任何科舉功名，則「知府」官銜可能是如同其時眾多臺灣家族人物一樣，是捐納得來，依慣例，知府銜是從四品，捐納銀數至少要五千兩以上，是可知其時周家已是宜蘭巨富，並且在協天廟此次重修工役，出手大方，捐四十銀元，獨占鰲頭。比諸其前捐一元、五角，可想見其時周家之富饒，已不可同日而比。

（二）其年周元音已是五十八歲，並非年輕之輩，參酌前述周家之創業史，在在可見當年創業之艱辛，非一夕致富之暴發戶，因此直到此刻家境富饒，出手大方，才較積極參與地方事務。

（三）周元音排名首位，不僅是因彼捐款獨多，更是因為「知府」官銜，這充分說明光緒年間周家已晉身宜蘭地方上流社會，名列士紳階層這一事實。而譜載其「誥封例贈朝議大夫」，朝議大夫為從四品，正符合其知府銜，而且「誥封」一詞也說明了是生前所封，凡此俱可反映周元音其時之社會

---

21　見何培夫前引書，頁 82~83。

地位，再對照其弟周振東在同治九年中武舉，則同光年間周家之風光之富有，可以想見了。

## 第三節　周振東中舉及其事功

　　周仕魁四子即周振東，字冠西，生於清道光十八年（1837）二月三十日，（時仕魁六十一歲）歸空光緒十年（1884）八月十五日（國曆十月三日），春秋四十七歲，葬在大湖山墓地，民國八十年再遷葬周氏大公墓園。振東先娶林氏英敏，生子家芳，養子家宜；續娶林氏諱愛，生子家儒。公之生平，《員山周譜》有傳：[22]

> 振東公於清穆宗（載淳）同治九年（民前四十二年，1870）庚午，時年卅三歲，官拜武舉人，賜騎督尉（按，督應為都字之誤），任職噶瑪蘭廳，後調淡水廳。振東公中舉後勘擇宜蘭縣員山鄉大湖村蚋仔埠口獅子弄球，後依高山前有小溪之吉地興建府院，面積達一點五公頃，四面圍牆，牆高丈餘，兩邊築砲堡各一座，內各置大砲；前門樓有自家勇守衛，後築月眉，中落有宮殿式大廳，後落有廟宇般的公媽廳（祠堂），東西建兩院，其中又設東西兩廳，皆雕樑畫棟，其堂皇燦爛規模蓋蘭陽，名聞遐邇，臺灣光復後因受政府實施土地改革政策之影響，族人相繼他遷，府院疏於修繕，民國六十一年夏波密拉強烈颱風侵襲，造成宅前船仔頭溪氾濫，沖潰宅院，現僅存砲堡遺跡。

　　此傳略頗顯簡略，可以探討問題頗多，茲逐項稽考鉤沈如後：

　　（一）科名部分：傳略記周振東是同治九年庚午科武舉人，由於柯培元《噶瑪蘭志略》修於道光年間，其後之陳淑均《噶瑪蘭志》亦修於道光末年，二志書中自然不會有同治朝之記事。幸修於光緒十八年（1892）之薛紹元《臺灣通志》

---

22　見周宏基前引書，頁107。

〈選舉，武舉人〉記載有：「同治九年（庚午）：淡水廳周振東（噶瑪蘭籍，原籍平和）」，[23] 是可確知周振東中舉之年代無誤，不過，在此個人想對清代武舉制度作一略述，以明究竟，兼可瞭解若干有關問題。

武舉又稱武科，是古代科舉制度中專為選拔武藝人才而設置的科目。武舉創始於唐代武則天長安二年（702），詔令廢於清代光緒二十七年（1901），前後實施近一千二百年。中國歷代科舉項目常因時損益，至明清時，國家選士惟重文、武兩科，其他科目則偶而為之，並非常設。其中，清代武舉考試從順治三年（1646）至光緒二十四年（1898），實施了二百五十餘年，武科考試類同文闈，亦分童試、鄉試、會試、殿試四級。茲將與周振東有關之童試、鄉試制度中之考試方法、場地器械、錄取情況等等概略分述如次：

### （1）武童試

清朝規定，初次參加武舉考試的人，都稱武童，並非指幼童應試。武童童試報名手續極嚴格，要在試前令本縣擔任教習的武舉、武弁或武生將所教武童姓名開明具結，並需將同姓者匯聚一處，併為一牌。其他規定與文科同。外省武職與本省員弁隨任子弟，必須回本省本縣應試，不得在任所之縣報考，以免循情。各地駐防之馬步兵丁有願考者，則可在駐地之縣考試，但須取得本營參將、守備印結同意，與五人互結作保，才准報考。大體而言清代武舉考試，就考生身分而言不限於武臣子弟，毋須官吏保舉，出身限制較寬，如番役子孫，不准由文途考試出仕，但准應仕武場，出任武職。

武童之童試三年一次，由各省學政於歲試考文童後再考武童，科試之年則不試武。童試三場，一二場稱「外場」，三場稱「內場」，先考外場，後考內場。外場由督撫、提鎮、總兵於就近副將、參將、游擊內選派不同省籍者一人，會同學政考試。頭場考馬射，馳馬發箭三枝，全不中者淘汰（即

---

23　薛紹元，《臺灣通志》，頁 410。

只要中一箭就通過）。二場為步射，連發五箭，全不中或僅中一箭者不許再考。馬射、步射通過者，接著試開硬弓、舞大刀、掇重石等三項技勇。三場早先試策論，後因武人文理不通、粗疏者太多，嘉慶年間起改為默寫武經七書中一段，約百餘字。所謂武經七書即《孫子》、《吳子》、《司馬法》、《尉繚子》、《黃石公三略》、《姜太公六韜》、《李衛公（李靖）問對》等七書。

武童應試外場時，必須先親自填寫姓名、籍貫、年齡、上三代姓名、職業，到錄取時再填寫一次，以便驗對筆跡，防止槍手頂冒。各省學政錄取新武生後，造冊送呈兵部，同時將錄取名單轉發各縣學，無武學處，附文學教官管轄，該教官造冊移送同城武職，每月在各學射圃會同考驗弓馬。除騎射外，還教授《武經七書》、《百將傳》、《孝經》、《四書》等，與文科不同的是武生只有歲試而無科試；如有騎射不堪、文理荒疏及品行不端者，許該教官詳陳學政褫革。

武生錄取數額，清代屢有變化，先是無定額，至康熙十年（1671）規定照各省文童例，分大中小學名數考取，府學二十名、大州縣十五名、中州縣十二名、小州縣七、八名；但因咸豐同治年間，允許捐納增加名額，例如同治七年（1868）捐銀四千兩者，增府州廳縣文武一次學額各一名，捐二萬兩者，永遠定額增各一名，後怕其浮濫，硬性規定不得逾大學七名、中學五名、小學二名，以示限制。

（2）武鄉試

武童試通過者為武生，鄉試中式者稱武舉人，榜首為武解元。武鄉試三年一次，以子、午、卯、酉為正科，凡天朝有喜，覃恩及民，逢慶典之年舉行的為恩科。武生應試，首先要有州縣地方官出具印結擔保，再要求同省同考的五人互結作保，才准入場。報名時，考生姓名、籍貫、年貌、三代冊結等都要事先由地方官負責造具，並要符合定制。

武鄉試分三場進行，頭場試騎射，二場試步射及弓、刀、

石等技勇，稱外場。騎射時，用蘆葦裹蘆席為「的」，外包紅布，形如圓筒，高約五尺，直徑約一尺五寸。考時，在馬道旁設三個「的」，各距三十來步；而馬道挖成壕溝，深及馬腹。考生縱馬三次發九矢，中二合式（其間又有中三；中四方為合格之變化）。乾隆年間又增騎馬射球毯一項，毯圓大如斗，直徑約二尺，用皮或氈做成，放在馬道旁的土墩上，土墩高約一尺，平臺約三尺，發一矢，中者球要落在墩下，否則即使射中未落下以不中論。但嘉慶年間將此項另款開注，不列入馬箭冊內。

二場為步射，步射時樹布侯為「的」，所謂布侯即內裝穀物布製的箭靶，高七尺寬五尺為長方形，初距離八十步，後改為五十步，發九矢中三箭為合格（其間又有中二、中四為合格之變動），但是要中靶中心為準，如果是中靶根、靶子旗者不合格。

馬步箭之後，再開硬弓、舞刀、掇石以試技勇。弓分八力、十力、十二力三種，每力十斤，是重量單位，力氣大者可以增加二、三力，但以十五力為上限，稱為「出號弓」。

刀分八十斤、百斤、百二十斤三種，石有二百斤、二百五十斤、三百斤三種。以上皆以三號、二號、頭號分別。弓必三次開滿，刀要在胸前後舞花，掇石需高舉過頂，或離地一尺為中式，三項至少要有一項且是頭、二號通過方才合格，不合式不能試三場。合格者初在面額上印記，後以有礙觀瞻，又改為印在小臂，以杜頂冒。康熙時規定考生要親填姓名、籍貫、年齡在印冊上，前二場合格時再填寫一次，筆跡相同的方准入三場，甚至考中後再將試卷與前冊磨勘核對筆跡內容，不符的要追究真假，是否頂冒。

三場試策論，清初試策二篇，論一篇，康熙時改為策一篇，論二篇；乾隆時再改為策、論各一篇，內容限制在《武經七書》，不考《四書》。到嘉慶十二年（1807）以應武試者多不能文，遂裁策論不試，改為默寫《武經七書》一段百

餘字，凡不能書寫、塗改、錯亂者為不合格。

武鄉試錄取名額前後不一，但大體而言，福建省有五十四名，變化不大。清初各省武生在本省城鄉試，考試安排在文場之後，十月舉行，日期則前後有變，外場初在十月初九至十三日舉行，十四日試內場。後以期限過於緊迫，乾隆時改為外場初七開始，大省人數多的可以提前到初五開始；內場十三日入闈，十五日試策論；後來又有以初五日開始連試外場和內場，十一日出榜。武鄉試發榜後，習慣上考官及新科武舉人，要參加慶賀他們的「鷹揚宴」，取中式武舉人威武宛如老鷹飛揚之意。據此可知同治九年的十月，周振東人在福州應試，九、十這兩個月極有可能在前往福州及返回蘭陽的旅途中。

清代武舉出路，一開始除官品級高於文科進士，蓋因清人尚武之風及以武開國之影響，待武人甚厚，例如文科狀元例授翰林院修撰（從六品），而武科狀元授參將（正三品）、榜眼授游擊（從三品）、探花授都司（從四品），二甲授守備（正五品）、三甲授署守備等等皆是顯例。[24] 不過，武舉一開始除官雖高，但仕途之順暢卻不能與文科比，或因武人須憑軍功上升，天下太平則無功可升，天下有事，戰亡者多，再加上以中央朝廷立場而言，尤忌武人因功專權，把持一方，形成軍閥，武人之出路，難矣！

明白了武科考試有馬步箭射、開弓、舞刀、掇石（舉石）等項目，才會有員山鄉湖東村耆老之回憶談到：「周舉人因練武需要，設有跑馬道提供其騎馬之用，寬度約五、六尺，沿著五十溪一直通到山腳下。聽說當年還有一把大刀，因為他是武舉人，所有擁有很多各式各樣的武器，這把大刀現在流落何方並不清楚。」、「周舉人是武舉人，家裡擺有很多

---

24　以上有關武科考試內容主要是參考下列三書改寫而成，（1）黃光亮，《中國武舉制度之研究》（作者印行，民國66年6月），（2）許友根，《武舉制度史略》（蘇州大學出版社，1996年12月），（3）郭松義等，《清朝典制》（杏林文史出版社，1993年5月）。茲不另一一分註。

練武的道具。」正因周家曾中武舉及注重武事此一尚武之風，才會明白何以對主祀武神關公之協天廟在光緒十三年重修時，周元音肯大手筆捐四十銀元，獨居首位之背景。但是周家尚武之風尤有環境因素之影響而成，眾所周知，清代宜蘭地區，治安不好，匪氛未靖，「漢番」關係又極其緊張，周家既為首屈一指的大富，更易為匪徒覬覦，與其招募壯勇防守，求人不如求己，不如自身勤練武功，以嚇阻匪徒。此一大環境因素影響所及，當然不止周家一家，整個宜蘭社會在清代明顯的有濃厚尚武之風，為臺灣其他地區所少見，一般史家文學家卻僅注意到其文風，未免不足。舉例而言，光是員山鄉所知的人物，除周舉人振東外，尚有武秀才游應蘭（守強）、林朝英（舜如），又如前引「協天廟重修捐題碑記」名單中尚有「武生林兼材捐銀拾大元」、「武生林德邦捐銀乙元」；光緒十七年（1891）的「石頭橋重修捐題碑記」中有「武生吳舜年捐銀參元」等等。[25] 其他如前引書《臺灣通志》除記錄周振東外，其他宜蘭人中武試者尚有：「同治元年（壬戌）恩科（兼補行咸豐辛酉正科），淡水廳李輝東（噶瑪蘭籍，原籍詔安）」、「同治九年（庚午），臺灣府胡捷登（噶瑪蘭籍，原籍南靖）」、「同治十二年（癸酉），噶瑪蘭廳周元泰（籍漳浦）」、「光緒八年（壬午），宜蘭縣潘振芳（原籍漳浦）」，「光緒十七年（辛卯），宜蘭縣陳遐齡（原籍漳浦），李濬川（原籍詔安）」、「光緒十九年（癸巳）恩科，宜蘭縣陳朝儀（原籍漳浦）」。[26]

另，林萬榮《宜蘭鄉賢列傳》記中式鄉賢有：武秀才陳掄元（光緒三年丁丑）、武秀才陳朝鏘（光緒三年丁丑）、武秀才黃如金（光緒年間）、武秀才游應蘭（光緒年間）、武秀才陳明甫（光緒年間）等等。又謂「宜蘭自同治元年（1861），至光緒十九年間，武舉人有李輝東、周振東、胡捷登、周元泰、陳遐齡、李濬川、陳朝儀、江錦華、潘振芳、

---

25　胡培夫前引書，頁 85、86、88。
26　薛紹元前引書，頁 410~411。

陳文德等十三人，均考中武舉人。」[27]則同光年間，宜蘭應武試者，平均三年每一科均有中武舉一人。再以開蘭文舉人黃纘緒為例，先生軀體壯偉，讀書之餘，旁通山醫命卜五術，雖是文人，武術亦佳，族譜稱他「素諳拳技」，民間傳聞他平日返回東門家中，不喜叫家丁開門，輒躍牆跳入，一展武功。[28]以上所引種種，皆是明例顯證，則清代宜蘭地區尚武之風可知矣！

（二）家庭部分：振東生於道光十八年（1838）二月，逝於光緒十年（1884）八月，享壽四十又七歲，不得謂之高壽。先娶林氏英敏，生子家芳，養子家宜。再娶林氏愛，生子家儒。

林氏英敏，生於道光二十年（1840）十二月，卒於光緒二年（1876）九月，享年三十七歲。長子家芳，乳名勝夫，生於咸豐九年（1859）三月，是知渠生時，父振東二十二歲，母林氏二十歲，則振東應該在約莫二十歲時結婚，視其父祖輩之晚婚晚育，已大不相同，乃早婚早生子。

家芳前後二娶，前林氏羌，生子庭標；次李氏份，養子庭壽（阿生）、生子坤成，二女阿美、阿省，計三子二女，而庭標生於光緒九年二月，振東猶在世（時四十六歲）欣喜之情，弄孫之心，自可想見。

次子家宜，字蕃薯，生於同治十三年（1874）三月，（時振東三十七歲），逝於日據大正六年（1917）三月，享年四十四歲。家宜為螟蛉子，可能因振東娶進林氏英敏，雖生下一子，但此後長年不孕，為擔心孤子單傳，香火不盛，遂領養家宜，以增子嗣。而再納林氏愛，或則也是基於相同原因。家宜娶妻林鳳，生三子：木火、庭生、錫錢，三女：阿瀎、

---

27　林萬榮，《宜蘭鄉賢列傳》（宜蘭縣政府民政局，民國65年5月），（清代噶瑪蘭廳科舉），頁65~68、82。

28　詳見卓克華，〈清代宜蘭舉人黃纘緒生平考〉，收入《從古蹟發現歷史－卷之一家族與人物》（臺北，蘭臺出版社，2004年8月），頁181~232。

阿梅、阿滿。長孫木火生忌年月不詳無傳，次庭生生於光緒二十年（1894）十月，振東已仙逝不及見矣！

振東再娶之林氏愛，生於咸豐二年（1852）七月，小振東十四歲，若以當年習俗十六至十八歲出嫁迎娶為計算基準，則振東其時約三十一至三十三歲，則極有可能在中武舉之後，納娶進門，雙喜臨門，增添家口。林愛生子家儒，乃振東三子，生於光緒二年（1876）正月（時父振東三十九歲，母林愛二十五歲）。同年九月林氏英敏仙逝，先喜後戚，頗有哀樂中年之嘆！家儒娶妻江品，生子海原，養子駿猷。海原生於光緒二十七年（日明治 34 年，1901），時振東駕鶴多年，也不及見。

總之，振東在世二娶，子嗣三子一媳一孫，計家中人口五男三女八口。

（三）事功部分：傳略中記周振東於同治九年中武舉後，任職噶瑪蘭廳，後調淡水廳，所任職官應為武職，惜未明確記明何職，且任職地點皆在臺灣，應是守備以下職位，今翻遍檢索鄭喜夫所編撰《官師志武職表》，均無周振東（或冠西）之任何記載。傳略又記周振東賜騎都尉，按，清制有宗室封爵及世爵、世職制度。世爵世職有公、侯、伯（以上超品）、子（正一品）、男（正二品）、輕車都尉（以上又分三等）、騎都尉（正四品）、雲騎尉（正五品）、恩騎尉（正七品）九等，分別用以賞功酬勛，獎勵陣亡官兵，推恩外戚，甚至加賞其他有特殊作用的人員，如優遇孔孟等先聖先賢後裔，封賜前朝功臣子孫等等。

騎都尉一名之由來，始於漢代統領騎兵的高級軍官，本監羽林騎，秩比二千石，與奉車、駙馬并稱三都尉。唐以後騎都尉為勛官，清代以他喇哈番改名騎都尉，為世職之一，位在輕車都尉之下，又分騎都尉兼一雲騎尉，和騎都尉二等，為正四品。上述世爵，以雲騎尉作為基礎等第，以後凡有軍功或其他勞績，或原襲父祖世爵，本人又因功得爵，都可合

併計算，加等進襲。例如合兩雲騎尉可進升騎都尉，再加一雲騎尉則是騎都尉兼一雲騎尉，不斷累積，積至二十六次雲騎尉，即是一等公爵。凡屬合併得來的世爵，也可呈請給應襲的兄弟子姪承襲，但若是只為一人所立而合併的爵位，則不在分襲之列。爵位的承襲有兩種，一種是世襲罔替，屬於特典。通常的世爵定有承襲次數，即每承襲一代減一等，最後減無可減，賞給恩騎尉，并世襲罔替。但若因軍功而非陣亡得世爵，或因傷亡得襲者，以及是旁系子孫承襲者，襲次完畢，世爵便取消，不再給予恩騎尉。凡屬規定有成襲次數的世爵，所發憑證都稱「敕令」。本人因犯罪革爵，可准許子孫繼承，但若犯的是「惟犯枉法贓、侵盜錢糧者，則廢其嗣」；另外，本人死後無嗣，亦查銷爵位。[29]

在清代，授予世爵的，一開始多以軍功為主，而且偏向八旗世家，直到乾隆年間有感於綠旗諸將的戰功，才下詔准許他們子孫襲爵時可世襲罔替。迄及清末咸同以後，因八旗腐化，軍隊不堪作戰，平定內亂幾全靠各地駐防綠旗軍隊及招募的兵勇，於是漢官中取得世爵人數才大增。周振東可能即在此時代背景下，因軍功而取得世爵，敕賜騎都尉。振東於同治九年（1870）十月中武舉，而於光緒十年（1884）八月物故，則立下軍功應該即是在此期間，其間臺灣之內憂外患主要有同治十三年之牡丹社事件，光緒十年之清法戰爭、光緒二年（1876）「七月，基隆山民吳阿來等，聚眾稱亂，掠人勒贖。淡水同知陳星聚、游擊樂文祥率眾平之。」[30] 及同光年間開山撫「番」，諸次剿撫諸社戰役，揆以當時情勢，應以參與開山撫「番」而立下軍功較為可能。

這裡可舉一史實作為旁證：光緒十二年（1886），十月巡撫劉銘傳抵達大料崁，與士紳林維源商議剿「番」，並從

29　參見（1）郭松義前引書，頁 279~281，（2）徐連達編，《中國歷代官制大詞典》（廣東教育出版社，2002 年 12 月），「爵位制」條，頁 1210~1211、「騎都尉」條，頁 1060。

30　詳見李汝和等，《臺灣省通志》〈卷首下大事記〉（北市，臺灣省文獻委員會，民國 57 年 6 月），同治九年～光緒十年，頁 94~100。

基隆調來防軍三營駐紮南雅、義興一帶（今桃園復興鄉），幾番剿撫，所有淡蘭交界，未降之二十餘「番社」一律歸化。不料翌年內山疫癘大作，「番社」被疫嚴重，以出草殺人禳災。於是劉氏再下令進剿。當時都司鄭有勤即刻帶勇剿辦，並牒請「宜蘭防軍」扼紮「林望眼社」（在今烏來鄉福山村）以為聲援，靠著火砲轟擊，二社「生番」紛紛出降。[31] 諸如此類事蹟所在多有，同光年間撫「番」闢路，一批批淡蘭兵勇深入窮荒，披荊斬棘，衝風冒雨，瘴癘交侵，展開一頁壯麗淒涼的開拓史詩，艱險萬狀；勞苦之餘，加以疾疫，物故者不少，其勞瘁艱苦過於戰陣，因此長官泰半上奏朝廷，擇優請獎，以鼓勵人心，振東因此立功獲獎之可能性極大，惜族譜未能明確記載其事功。

中舉為人生一大喜事，不僅揚名立萬，且光宗耀祖，因此昔年中舉成名，新科舉人回鄉，率多祭拜祖先祠堂、廣蓄妻妾、購置田產、大興土木，以大振家聲，誇耀鄉邦。振東大興土木，建築舉人厝，將於下文探討，此處不贅。茲先從購置田產談起：

據說周家極盛時擁有幾百甲土地，且遍及宜蘭，如礁溪二龍村、田城等地。[32] 今祭祀公業周振記所擁有之十一筆土地，集中在雙溪鄉溪尾寮，共計十四公頃多，加上員山鄉、冬山鄉諸多土地，周家之財富可謂驚人，今在未得周家提供土地文書作研究，資料缺乏之下，自然無法深入分析，僅能大概略述。林萬榮前引書記：「員山鄉大湖埤，四面環山之一大水庫，此湖在清季並未開發，迨至光緒二十一年，臺灣割予日本，貢生李昭宗，乃與舉人周振東、士紳呂青雲，合力出資開墾，計闢水田一百八十甲，並招佃農耕種，且在大湖埤畔興建大禹王廟一座。」[33] 此說有誤，一則周振東早在

---

31 詳見劉銘傳，《劉壯肅公奏議》（臺銀文叢第二七種，民國 47 年 10 月），頁 231。

32 張文義前引書，頁 149~150。

33 林萬榮前引書，頁 37。

光緒十年已逝，如何能出現在光緒二十一年與李、呂二人合作關圳，二則陳淑均《噶瑪蘭廳志》記：「大湖圳：在廳西十二里。寬丈餘、長二百餘丈。其圳由民合開，引接大湖山腳大埤水，灌溉本莊田約一百五十餘甲。各佃每年貼納圳長水租，以為修圳填補埤岸之需。」[34] 是知該圳早在道光年間之前已有，並非遲至光緒年間才開鑿。

　　另有一說，略謂：光緒十九年（1893）時金大安圳股份全歸周家所有，周家土地遍及員山地區，據稱清末時多達二千甲。此說大體可信，茲詳細翻查《宜蘭廳管內埤圳調查書》，確有相關文書記載。按，金大安埤圳在昔員山堡大湖莊，初大湖圍總結首江日高及眾佃立約，傭工人古玉振等出頭辦理，開築成圳，不料因水汜沖壞無存。嗣經員主公判取回原約字。於嘉慶十七年（1812）三月，另行僉舉張興、徐番、林致等為圳首，自備工資、伙食、器具，仍照舊基開挖陂圳，以資灌溉，各佃遵郡例（臺南府）每甲按年納水租穀二石五斗。股份初分十一股，嘉慶十七年十二月，林治（即林致）退出，乃變為十股。灌溉面積約一百七十二甲。後來幾經轉賣，到光緒年間由周家取得九股，另一股本是由江日高所得，後來為何人繼承或賣出，皆不詳。茲將相關文書摘錄於後，以明究竟：

（甲）

全立杜賣盡根大埤連水圳，契字人呂傳輝、丙南兄弟等。緣有承祖父遺下并自置埤股連埤岸、水圳及圳地，址在西勢大湖庄。該埤股原十股，公號金大安，輝等應得九股之額，將四股半連水圳，東至埤岸并田、西至山、南至山、北至埤岸并田，各為界，四至界址面踏分明。又透南勢羊羹尾泉圳水，通流灌足，併帶埤寮厝參間、連地基及埤底生魚、陞門、水涵、浮梘、竹木、家器等件。今因乏銀別創，輝等相商，願將埤

---

34　陳淑均，《噶瑪蘭廳志》（臺銀文叢第 160 種，民國 52 年 3 月），〈卷二上規制〉「水利」，頁 39。

股水圳什物，壹應在內，盡行出賣，先盡問房親人等，俱不欲承受，外托中招得周振三出首承買。當日三面議定，時值盡根，價銀壹仟貳佰正，其銀即仝中交輝等親取足訖，隨仝中將此業踏明四至界址，盡交買主前去掌管，收租納課，永為己業。……（中略）口恐無憑，仝立杜賣盡根大埤連水圳契字壹紙，并帶印契連司單貳紙，買契壹紙、退股字壹紙、永耕字壹紙、舊合約貳紙，計共捌紙，付執為照。／即日仝中，輝等親收過杜賣盡根大埤連水圳契字內佛面銀壹仟貳佰大元正是實，再照。……（中略）／光緒十九年十一月□日。……，計開／業戶周振三買呂傳輝等埤岸及圳地，坐落大湖庄，用價銀八百貳拾八兩，納稅銀貳拾四兩八錢四分／布字壹仟壹佰參拾捌號，右給宜蘭縣業戶周振三准此／光緒十九年十二月□日。

（乙）

仝立杜賣盡根埤藔田、連水圳，契字人呂傳輝、丙南兄弟等。緣有承祖父建置遺下埤藔田壹段，址在西勢大湖庄，號金大安，其田東至圳、西至埤岸、南至圳、北至土圍地，各為界，四至界址俱載單契字內明白，原配埤圳水，通流灌足，又透茄苳林魚鰍斗水圳，及圳地水涵、浮梘、竹木等件，壹應在內，……外托中招得周振三出首承買，當日三面議定，時值盡根價銀陸佰肆拾大員正。……計開／業戶周振三買呂傳輝等埤藔田壹段，坐落大湖庄，用價銀四百四十乙兩六錢，納稅銀乙十三兩二錢四分八厘。……（下略）

（丙）

欽加同知銜補授宜蘭縣正堂兼辦撫墾局稽查腦竈事務汪（按即汪應泰）為給諭辦理，以專責成事。本年十二月十八日，據大湖埤頭庄圳主周家芳等稟請，伊承買呂傳輝該業圳底，經已聯埤田投稅價銀三千元水

圳約字，自大湖埤堨一帶，以至茄苳林各佃戶，每甲田逐年食水，應納圳主水租穀貳石五斗，底約明明。其舊戳係是上年間前憲任內給發刊刻「西勢粮圳戶金大安長行戳記」，以垂久遠。蓋串收租，歷縣數任未有換給，接辦如斯，底案煌煌，並不是呂家私名，故承買接辦，照舊行用，未曾請換，情實可原。至於舊鈞諭一道，在呂家手遺失，尋無蹤跡，亦無向其取討，仰墾憲恩作主，憐念圳務工本浩繁，兼之課命攸關，賜准給發鈞諭一道，以專責成，俾竭力築鑿，實心防顧，而逐季旱田免愁翻犁播種之苦，而佃戶亦可照常輸納，斯感戴靡。既緣蒙批示，爰敢不揣冒昧，瀝情再稟，伏乞憲恩電察施行，沾感切叩等情到縣。據此，除批示外，合行諭飭，為此諭仰，該圳戶周家芳等，即便遵照務將圳道修築完固，灌溉田畝，各佃戶配食圳水，自應照納圳租，不得拖欠，該圳戶亦不得藉端需索干咎，凜之慎之，切切此諭。光緒貳拾年貳月□日諭。[35]

綜觀上引資料，我們可以得到下列二點認知：

（一）金大安埤圳的水租權是周家芳在光緒十九年年底買下的，約莫花費近二千銀元。

（二）其時周家對外的公號是「周振三」不是「周振記」，而且是由周振東長子周家芳主其事。周家芳也迅即向官府納稅登記在案，並發給執照，自可想見其為人謹慎周到，治事勤敏的作風與個性。

周家所擁有的水租與田地，尚有其他，茲據前引《調查書》，再羅列摘錄如後：

（一）羅東堡三堵庄（即今冬山鄉三堵村，冬山河上游，包括頭堵、二堵、三堵三小村，此地居民多陳姓，從事水稻

---

35 臨時臺灣土地調查局，《宜蘭廳管內埤圳調查書》下冊（明治三十八年三月發行），頁39。

業及蔬菜、豬、鴨之生產）有三堵圳係咸豐年間陳再旺等人之祖父開築，灌溉面積九十二甲，每年每甲收水租穀二石，計年收水租總穀約一百八十五石五斗。陳家先是於同治四年（1865）十一月分家立鬮書約字，再於光緒六年（1880）十二月立鬮書合約字，內容略是：「全立鬮書簿人長房長和，次房長安、三房胞姪天祥、四房胞姪天南、五房長成等，緣有承祖父遺下，自置陡門、水圳租谷捌拾石零七斗。今因兄弟叔姪分爨，邀請公親到家妥議，水租谷拈鬮為定。按作五房均分，各房應分水租谷壹拾石，並留存壹拾石，以為看圳之資。尚存留貳拾石零七斗，以為母親布疋什用之需，此係遵母親同堂配定。佃戶條目，逐一登明在賬，開于左：」，其下為佃戶名冊，其中一條紀錄：「一、批明，看圳工資議定水租谷，其佃戶姓名：『七份，黃阿凸／六石；八份／邱助／貳石八斗；六份／周振東／壹石貳斗；全年共水租谷壹拾石。按房輪流支收，自壬午年（即光緒八年，1882）長房值年輪，周而復始，批照』」。[36]

是可知周家在今冬山鄉也有土地，但居然是佃戶、小租戶之類並非業戶、大租戶。且極有可能是在同治九年前即已擁有，若謂周振東在同治九年中武舉後，再去三堵庄購買小租永耕權，擔任佃戶看守修護埤圳，獲取一年壹石貳斗之微薄工資，是不合情理的，不過，天下事無奇不有，理所必無，事或有之，余之論，但論其常也。

（二）

又有金同春圳（原吳惠山圳），在四圍堡。嘉慶十六年（1811）四月，四圍辛仔罕等莊（約今宜蘭市新生里，辛子罕有寫新仔罕、辛那罕、丁仔難、辛也罕、新仔羅罕等，皆譯自卡瓦蘭平埔族社名，Sinahan 據說是人名，一說是河邊之意。）墾戶吳化，結首賴岳同眾佃人等，因乏水灌溉，難以墾築成田耕種，乃公議請出吳惠山等出首為圳戶頭家，自備

36　同註 34 前引書上冊，頁 129。

資本鑿築大圳。至同年九月，改為懇請吳惠山個人出資開鑿圳道，於嘉慶十八年（1813）十月竣工，圳水疏通，並約定各佃田畝，逐年每甲完納水租谷四石二斗，此圳灌溉面積約二七〇甲。另有金和安圳，又名金佃安圳，或名五間圳、充公圳，在四圍堡，係道光初年楊石頭之祖先所開築。後因圳破，無力續修，被佃人控告，經官斷改為佃圳。光緒年間，楊石頭攜帶前之斷諭再訴於臺北府，乃經裁斷充公為仰山書院所有，故名充公圳。其每年所收水租四百石中，一五〇石歸書院，二百石歸佃人充為修築費，二十石為管理人之辛勞資，三十石為圳底租歸楊家。灌溉面積約二二〇甲。其始末原擬勒碑立於圳頭，因割臺未果。《調查書》所收相關古契第十三件亦有提及周家：

> 仝立合約字四圍堡辛仔罕、五間等庄（五間約今壯圍鄉美城村部分，為十三股大排水溪流域。）圳戶金同春，暨車路頭庄（約今礁溪鄉玉田村部分，地當打馬烟河上源，往昔為宜蘭城赴頭圍街之中途要站，因得名。）張永賢、大塭底庄（約今礁溪鄉時潮村部分，介於得子口溪和打馬烟河流附近，包括塭底、大塭、王通塭三小村。大塭昔稱奇武蘭塭，在奇武蘭溪南岸，此一帶居民多從事養殖業，多魚塭，故得名。）眾業佃等。緣因車路頭庄、併張永賢、大塭底庄之田畝，原有承接金佃安圳尾之水灌溉，亦有配納水租。其源自五間庄溪邊堤岸築造木枧，引水上圳，以灌土圍、八股、車路頭、張永賢、大塭底等庄之田塭。迨前年間（指明治三十二年，光緒二十五年，1899 年）天降洪水，堤岸沖崩，萬難修造。兼之五間庄以下溪道，遂變沙埔，無水可決，則源頭既決，田地拋荒殆盡。慘實難言矣！茲於去年間，土圍及八股庄，請林新科辦理圳務，已經圳水充足，眾等念及水圳因身家之所係，亦課命之所關。爰審機度勢，觀其金同春水源甚盛，引水以灌眾等之田畝，實為便利；又兼之圳主林

新科，素嫻水圳之事務，亦洽人眾之佃情，堪以辦理。於是邀公酌議定妥，再僉請金同春之圳主林新科出首辦理。加用工本，重修圳道。該圳將有餘之水尾，暫撥灌溉車路頭庄，並張永賢、大塭底庄之田畝。其逐年修理圳道，自土圍庄分下水以下起，概係佃人自修，與圳主無干，若傭工巡圳，以及分下水止以上，俱係圳主自理，與業佃無涉。至於業佃應納水租票，即日亦全公明義，立約為憑。該田每甲逐年願配納圳主水租，並圳長粟，共壹石貳斗正，分為早七晚三，兩季交納……（中略）該圳有損壞。欲行買地，疏鑿圳道，該地價銀，按作圳戶三分，業佃七分，攤繳足數，各不得挨延退諉仝立合約字參紙一樣，稟官存案壹紙，永遠為照。……明治三十四年一月口日／仝立合約字人大塭底等庄眾業佃羅奇英；林福山、周振三、吳戇花、陳奇才、張國安、張戇慶外三十五人。[37]

據此古契，可知周家在今礁溪鄉時潮村一帶也有土地，並且以「周振三」公號登記，則顯然是在振字輩或家字輩時購進，並非周仕魁時代買入。

綜合上引諸契書，總的來說，可歸納如下數項：

一、周家土地之購買，並非全在周仕魁時代，振字輩、家字輩時代也有，並且是以「周振三」公號登記，主事人是周家芳。「周振三」公號之取名，或是因周仕魁生四子，夭折其一，遂以三房共同或第三房名義命名。

二、周家之土地遍布今宜蘭市、礁溪鄉、冬山鄉、員山鄉大湖村、北縣雙溪鄉等等為主。而且所謂擁良田七百多公頃，年收租穀一萬五千多石，頗有可能將清代所擁有埤圳灌溉之土地面積誤為周家所擁有之土地，即水租之土地，與田租之土地混淆在一起。

周振東中武舉後，果然如同清代新科舉人習慣，回鄉祭

---

37 同註 34 年引書下冊，頁 289。

拜祖先、納妾購田，並且大修祖墳，時周家大公公墓經地理師勘定，選擇在三貂堡溪尾寮庄之龍穴吉地，於同治十年（1871）營葬，內供祀有開臺祖仕魁公、祖妣鄭氏諒、十三世祖愿中、十四世祖文貴、十六世祖和義等五位。嗣後因每年清明掃墓，輪值祭拜之房親，因交通不便，往返費時，遂經公議，於民國三十三年（1944）遷葬在宜蘭縣員山鄉湖東村蜊蛤埤山大壟頂。其後又因墓園年久失修，加上山坡地濫墾，不僅破壞地理，更造成土質鬆軟，地基欠穩，岌岌可危，乃再於民國八十年，由各房親合資另擇吉地，於蜊蛤埤山今址重建公墓。內供奉除上述五位祖妣外，另有十六世祖元音及林氏寶涼、振東及林氏勤（大媽）、林氏愛（二媽）等人，共十位祖妣。今周氏大公公墓園猶存中舉之旗杆石，左右曲手仍有弔唁聯屏，一為「同治十年，周振東武舉人立」、一為「同治辛未年吉旦／雨水迴環長毓秀」、「千山遙護盡忠靈／恩姪黃鏘拜題」，即是明證。（旗杆石仍為舊物；曲手之聯屏雖是新塑，但文字內容諒不致憑空捏造。）

按，黃鏘其人係黃豐泰長子，拔貢生黃學海之侄，原名鏗，諱鏘，字佩卿，號百亭。生於道光元年辛巳（1821）六月十三日，少時聰敏，有才子之稱。與陳學庸（文賓）、李春波（心亭）、李逢時（泰階）為總角金蘭，時人雅稱「蘭邑四公子」。及長，科舉不遂，遲至道光二十一年（1842），二十二歲時始入蘭廳學，越兩年補廩膳生，道光三十年登歲貢。後為賑濟山西旱災。例捐訓導，加軍功六品職銜，恩准分發臺灣府學訓導。光緒元年（1875）任教仰山書院，隔歲接蘭縣儒學正堂教諭。黃氏一族素有「五貢七秀才」之令譽，名噪宜蘭，可謂閥閱世家。其生平尚義有信，熱心文教，不僅捐地興建孔廟；同治三十年（1874）又與楊士芳、李春波、王藍石、蔡國琳等稟請沈葆禎建臺南延平郡王祠；又參與續修《噶瑪蘭廳志》。晚年興學盡瘁，積勞成疾，遂於光緒十六年（1890）正月十三日謝世，享年七十，卜葬於四圍

堡荊仔崙山麓，咂贈奉直大夫。[38] 黃鏘既然會在周氏祖墳題字祝頌，顯然平日與周振東有所往來，由此類推，依人情常態振東或與四公子也有交遊。自會形成一綿密之人脈網絡關係，建立塑造周家在蘭邑社會之身分、地位與聲望。

（四）建厝部分：前言周振東中武舉後，不僅祭拜祖先祠堂、購置田產，大修祖墳，並且大興土木，建築舉人厝，為周家創建一頁風華歲月，也留下多少傳奇，成為鄉人的共同記憶。

關於周宅興建之探討，茲分：（1）選址因素、（2）興修沿革，作一稽考論述。

（1）選址因素：周宅的建築配置面向原本應是坐北朝南，但為配合基地前方五十溪的流勢，以及「獅咬球」的風水穴位，因此坐向稍偏西北，其山川形勢，前引蚋仔埤溪與來自大湖的溪流，二水會合，由西向東流經宅第前方，宅第後方為高山環伺，即為形勝之獅子頭，整體面積廣達一公頃以上，規模宏偉壯闊，但位在山區，交通感覺不便。因此不免令人產生一個疑問：即周振東為何當初會選擇此地大興宅第？

前引《話說員山》周釧波回憶道：「周家前來臺灣開墾時，……還在宜蘭街上開設布店，這在當時已經相當不容易了。後來因為擔心住家距離街上太近，子孫好逸惡勞易學壞，所以才決定往山裡交通不方便的地方蓋房子，免得家道中落。所選定的地方，堪輿學上叫『獅弄球』，房子後山看似一頭獅子，房子前面則有一個突起地面的土丘，有如一顆球，是一個很好的風水。」[39] 歸納分析此段話語，即周振東考慮的因素有二：一為風水因素，一為避免子孫沾染浮華逸樂風氣，避居山區，遠離誘惑。但我們也不可不考慮尚有其他可能因素：

其一：周振東在赴試之前，必有一番苦練，但試問若住

---

38  參林萬榮前言引書，頁 49。
39  張文義前引書，頁 149。

居在宜蘭城熱鬧街肆中，舞刀弄槍、騎馬射箭，豈不駭人耳目，兼且稍一不甚，易傷人畜，惹出一身麻煩來，勢必選擇一僻靜地區，鍛練武藝，一則遠離塵囂，安心練武，不引人注目，再則可避免誤傷人畜。前引耆老回憶：「周舉人因練武需要，設有跑馬道提供其騎馬之用，寬度約五、六尺，沿著五十溪一直通到山腳下。」正是最好的註腳。因此此地極有可能是當年周振東練武住居之地，也即是他個人發迹之處，在此度過多少快樂、痛苦的晨昏，自有一番濃濃懷念之情，這是我們不能不設想推論的可能因素之一。

其二：交通是否便利，其實亦是考慮的因素之一。宜蘭是個多山多水的地區，早期生活與交通，與河道航運脫離不了關係。周宅面臨五十溪，清時今溪北地區的五十溪、大湖溪、大小礁溪、金面溪、福德坑溪及武營溪等上中游溪流均匯注於西勢大溪，流量豐沛，流繞宜蘭市北邊，流向北方的頭城，最後從烏石港出海。由於西勢大溪如長蛇般，繞過宜蘭城的北邊，所以從頭城到宜蘭城北門，或下渡頭等地，諸如竹筏、舢舨、駁仔船、鴨母船等小型河船、駁船皆可航行，直接相通，甚至沿著宜蘭河溯流而上，可以通達員山鄉大湖的船仔頭，以及更遠的內城村等地。也就是包括今日的員山鄉、宜蘭市、壯圍鄉、礁溪鄉、頭城鎮都屬於清代西勢大溪流域範圍，整個宜蘭平原溪北地區的種種物產、可利用這條水系，匯集在頭城街，並由烏石港載運販售至外地。反之，日用品從烏石港進入，透過西勢大溪的河道航運可載運至溪北各地運補銷售。因此整個溪北地區成為烏石港的腹地，形成一個整體的、共同的商貿圈、交通圈與經濟圈。職是原因，早期的河船，可以自員山鄉大湖的船仔頭，沿著河道直通宜蘭城的西門和北門，再東抵壯圍，或直達北方的頭城，從烏石港出海。這條河道航運不過蜿蜒二、三十公里，一日可往返，是當年宜蘭平原最主要的也是相當方便的交通經濟動脈。[40] 這裡，我們舉一個實際例子以為印證：坐落在員山鄉尚

---

40　詳見張文義，《河道、港口與宜蘭歷史發展的關係》（北縣，富春文

德村的武秀才林朝英「林家古厝」已有百年歷史，其後人回憶說：

「房子蓋了三年多才完成，當年的房子又雕刻又畫花，（工匠）師父都從唐山來的。當時只有帆船可以搭，不順風的話，一趟路甚至要一個月的時間。」、「據我所知，他們到烏石港後，沿著水路在宜蘭北門口上岸。至於蓋房子所需的木材磚瓦等也都用水運載來的，之後再以人力或牛車搬運。所需的石材都放在船艙裡，一來可以穩住帆船；二來可以賣錢，所以當時唐山來的帆船都會裝載石頭。[41]」不過，這條內陸河道卻於光緒十八年（1892）頓時改觀，一場大水沖刷，河水改道，使下渡頭至古亭、大福間的河道不再相通，失去運輸交通功能。中游不通，只剩上游的員山鄉至宜蘭城西門間，以及下游的大福、東路頭至頭城街還可以相通，功用大打折扣，由於此非本文探討主題，茲不贅。

綜合上述，可知周宅雖位居山區，卻並非交通不便之處。易言之，周家可利用這條河道將租戶佃農所繳交的米穀山產運到宜蘭城去販售，反之也可透過這條水道載運日常所需的用品，更不用談可以利用清澈水質飲用、梳洗及捕撈魚蝦等豐富的水產。

總結地說，周振東之所以選擇該地建宅，是有種種考慮的，早期基於練武需要，後來大興土木，歸納原因，至少有四：一風水寶地、二遠離塵囂、三紀念發跡、四航運便利。

（2）興修沿革：周振東決定在此興建宅第，自是大興土木，當然也會考慮到立地原則與住宅功能、防衛措施。依據訪談及實際田野測繪，我們可以得知周宅坐北朝南，基地周圍有一層厚重的圍牆包圍保護住整個建築群，基地前方僅有的一座門樓則為進出的主要管道，門樓與主建築群之間是外埕，前方面臨五十溪，是當時周宅對外聯繫的主要交通通道。

---

化公司，2003年6月一版），一書中的考證與論述。

41 張文義編，《話說員山》，頁39。按，周家後人口述補充，此石頭為福州石。

（在此又可以印證前述選址原因有交通因素的可能性）。屋後無路可通，且過於逼仄山陵，需要從前門進出繞到屋後才可。

　　基地內的主建築群格局為「二進一院二護龍」式的四合院建築。正身左右各建有內外兩列護龍，外側護龍較內側護龍長約一個廂房距離，又形成一道保護作用。兩列護龍中的巷子可通往銃櫃，出入方便。建築的配置上，由外而內有門樓、外埕、門廳、內院、護龍、穀倉及正廳等等。前方門樓兩側各有小房間，門樓供奉有神明，正身則為公媽廳，屋後則以圍牆作後壁使用。屋宅與後牆約有四公尺寬隙地，使東西兩銃櫃可互通往來，作機動性的彼此支援聯絡。東西外牆末端各開二門，以便進出。據說在圍牆外的山腳下，另築有高丈餘的土垣「月眉堵」，以防止土石流塌方，設想周到。內外側護龍皆是周家起居、待客之所，外側護龍則是壯勇、家僕居住空間及工作場所。宅院後方左右各有一座銃櫃，旁邊亦有二口井水。這些都與臺灣傳統合院住宅的布置內外前後不同，形成周宅一大特色。

　　總之，周宅的立地原則，防禦保護功能重於其他功能，宅外的五十溪不僅是交通動脈，本身即是一具有隔絕對岸入侵的防禦層，再次岸邊宅外為一片竹叢，又可以阻擾宵小或盜匪入侵以保護家宅。宅院外面則是外牆與門樓，牆上有銃孔可窺伺可放槍，門廳有神明鎮宅押煞保護闔宅平安。外埕有壯丁巡守、往內又有一內牆防護，外側護龍長於內側，將其包住，又形成一道防禦工事。屋後的銃櫃則防衛由山區方向前來偷襲的宵小匪徒及原住民。寫至此，或許後人會懷疑此種傳統式防禦的有效性，在此筆者可舉一實例，可說明其功效。同治初年的戴潮春亂事，吳德功有《戴案紀略》以紀實，在同治二年二月記：

> （戴）賊退縈後港仔黃阿起竹圍，岸高如牆，竹密如
> 簀，外布竹菰，官軍連戰數月，以草把卷其竹釘，賊
> 以大杙釘之。（曾）玉明又造孔明車，外覆以綿被，

用水漬之，以避鳥銃。群賊以銅為子，如橄欖核，用
油炒之，其子可穿過孔明車。官軍死者三十餘人。玉
明又造土堡，高五丈，以安大炮，止離西門三里許。
然准頭不靈，不能攻堅破銳。

文末作者發一議論評此事：

臺灣竹圍之密者，火不能燒，刀難進砍，四面築銃樓，
內圍以土牆，其堅牢勝於城。所以玉明曠日持久，攻
之不克。……　彈丸之地，攻打三年，不能制勝，是亦
未知竹圍之難破至於此也。[42]

可見昔年用竹圍作防禦設備的確頗能有效抵擋火砲之攻
擊。至於周家之防禦武器，以當時常情推知，應不外乎傳統
的刀槍、棍棒、弓箭之類及舊式火繩槍（matchlockguns）。
同治末年牡丹社事件，時任職紐約前鋒報派在日本之記者美
籍愛德華豪士（Edward H. House）曾隨日軍來臺採訪，曾記
錄當時琅璚平埔族的住家狀況及武器配備，報導中有：「每
座房子的後棟，屋內供奉神龕、神像、神桌。最特別的是每
家都有木製武器架，上面插滿擦得閃亮的舊式火繩槍、單邊
包鞘的短刀、長弓、鐵鏃箭、長矛、標槍等武器。這些隨時
可取用的武器意涵即使並非有備戰的意向，也表示隨時有戰
鬥的準備及可能。[43]」火繩槍為前膛槍，由前裝填鉛彈、鐵
片、圓石，以引火線點燃藥室內火藥，再引爆擊發的舊式火
槍，是清軍早期主要的輕火器武器，也是當時臺灣漢人與原
住民常用之武器，俗稱「鳥槍」。另據洋行茶商陶德（John
Dodd）記載，光緒十年的清法戰爭，當時的「淡水則聚集了
很多（清）政府招募的山區客家人，拿著火繩槍準備抵抗西
仔入侵，他們無知的認為火繩槍優於洋槍，對近距離固定目
標倒稱得上是神射手，而且是肉搏戰的使刀好手。他們是福
爾摩沙的開拓先鋒，沿著西海岸山區邊界，與原住民有頻繁

42　吳德功，《戴施兩案紀略》（臺銀文叢第47種），頁38。
43　詳見陳政三譯述，《征臺記事》（原民文化公司。2003年12月一版），
　　頁55~56。

的接觸。……他們戰鬥是像足半個原住民，不論狡詐、堅強或勇氣方面，都不輸原住民，而且喜著原住民服裝。……二十年來，有了這些能幹的客家移民，足足比官方再開山撫番一百年還拓墾出更多的土地。他們對付原住民綽綽有餘，可是在平地上與法國步兵對打，恐怕死無葬身之地。」[44] 據以上兩位外人記載，可知在同光年間，漢人與原住民擁有火繩槍是相當普遍現象，而此年代正與周宅興建年代相仿，自然足供參考。另周氏後人言周宅同時配備擁有若干門山砲，一併記錄，作為參考。

簡單地說，周宅北依山南臨水，再輔以東西兩銃櫃，復加上宅門前的一片刺竹林，外圍牆，內宅壁，形勢固若金湯。整個周宅結合自然與人工，神明與人力的防禦措施，形成一重又一重，綿綿密密的防禦層保護網，其目的不外乎保護家族的安全與自身的財產，進而也可保護周遭田園及佃農之身家財產安全，周振東的設想不能不說是深遠，考慮不能不說是周詳，充分反映了周振東的武將性格與軍人作風，當然這也形塑了周宅與臺灣其他眾多四合院宅第不同的風格與面貌。

周宅的建築材料以磚材及石材為主，其中磚塊有兩種尺寸，工法有三種，一為砌石加砌磚，即下層為亂石（卵石）砌法，上層為紅磚順砌法（例如左邊內側護龍），一為砌石加斗砌磚，即上層紅磚砌法為盒狀的斗子砌法（例如左側銃櫃、左邊外側護龍），一為純磚砌（例如南側廂房內牆），更有在磚牆外貼上一層磁磚，這是近代新式工法，兼具美觀及保護壁體作用。據此調查分析可知內外護龍工法不同，顯然周宅當初不是一次施工完成的，至少是分兩階段完成的，而且銃櫃與外側護龍建材、工法皆相同，是同一時期作品。簡單地推論如下：同治九年年底周振東中武舉後，可能在翌年大興土木，完成正身、內側護龍及內圍牆工程。以後隨著

44 詳見陳政三譯述，《北臺封鎖記》（原民文化公司，2002 年 7 月一版），頁 34~35。

家產日增、人口增添，加上地方不靖，及振東本人任職在外，遂有再度擴建之舉，以保護家人、容納日增的家族，此次擴建增添了外側護龍、銃櫃、水井、外牆、門廳等，時間或在光緒初年。而就宅第的空間使用分配而言，據說左側外護龍歸長房，內護龍屬二房：右側內外護龍皆屬三房，可見並非全按傳統長幼尊卑的家庭倫理分配使用。或許振東中舉，因而凸顯三房的地位看漲。不僅如此，由於各房人口眾多，不得不充分利用空間，從權使用。日後並將內外護龍間的過水門，改建成私廳使用，並往內退，退出的空地作「小埕」使用，使得整體宅第形成一公廳八私廳的另一建築特色。

以後隨著歲月的變遷，屋體有所損壞，當有隨時的小型修繕工程，（例如左邊內側護龍下方壁體的亂石砌，中間雜有小石塊填隙，更有近代的水泥沙漿來填固穩定石塊皆是明證，但修理的確實年代不詳），日據時期更曾在左邊外側護龍磚牆上外貼白色磁磚，下方則鋪設洗石子踢腳，（其建材與工法頗似宜蘭市之昭應宮與城隍廟的正殿壁體，個人推測或同是在 1930 年代修建），這些新建材應該在周宅近代後期的修建常會出現，可惜也留存不多。對於此一時期周宅的共同記憶，耆老們回憶著：「小時候周舉人家的厝相當漂亮，現在已化為一片塵土。周家全是紅瓦厝，房子四周設有銃孔，做為防衛之用，整個周舉人厝就像一座城，前後有三落，且派有專人防守巡邏。」、「日本時代我們就讀員山第一公學校時，由於戰爭的關係，日本政府要徵用民間金屬品以作為戰爭物質，曾經動員學生挨家挨戶勸導人民捐出家裡的金屬器具，當時我們即曾經前往周舉人厝勸募。他們也曾拿東西給我們到學校繳交。⋯⋯每年的端午節，他們都裝飾彩船在河上吹簫打曲，好不熱鬧，因他們家門前即五十溪，晚上則有人在庭院拉胡琴唱歌等，有時甚至聘請藝旦前來助興，周家的有錢別人是無法比的。」、「比較有錢的人家屋頂蓋茅草，貧窮人家則蓋甘蔗葉，更有錢的人像周家則是紅瓦厝。」、「我們周家挖有古井，寬約三、四尺，深約一、二丈，

這個井主要供自己飲用。但是做大水溪水混濁時，附近人家也會前來利用這口井汲水。……日本時代，我們周家另外蓋了兩、三間房子，並花錢聘請漢文先生前來教導子弟讀書，這位先生的名字叫做王阿連。除了周家子弟以外，其他人也可以讀。當然讀書要繳學費，但並不需要很多。……我沒讀過漢文，那是比我們年長一輩的事。[45]」可知周宅給予員山鄉人士的強烈印象，形成日後共同的記憶，諸如「有錢」、「大宅」、「端午節扒龍船」、「古井汲水」、「紅瓦厝」、「習漢文」、「土地很多」、「銃孔」、「城仔」、「練武道具」……等等，皆是耆老常提及的概念或記憶語彙。

歲月無情，臺灣光復後因受政府土地政策之徵收，周家損失大批土地，雖換領五大公司股票（臺泥、亞泥、工礦、臺紙、農林），但對彼等行業不熟悉，無法介入經營，平白損失不貲，家計財富不免皆受影響，加上子孫蕃昌、人口眾多、開枝散葉，族人相繼外遷，宅院遂疏於管理修繕。民國六十一年（1972）夏天在波密拉颱風吹襲下，宅前大水氾濫，後方又發生土石流，沖潰宅院，大片屋宅從此掩埋在土礫堆中，只留下左側殘破護龍、銃櫃、片段圍牆遺跡，大宅門竟成一片荒土，令人唏噓不已。直至民國九十二年（2003）六月十二日宜蘭縣政府公告將其指定為縣定古蹟，古宅露出一線曙光，但願能早日善加修復及規畫，將再如鳳凰般浴火重生，展翅高飛！

## 第四節　後裔事蹟及節義

本調查報告的主體為周宅，歷史研究部分自然不得不涉及周氏族人，但並不是要寫成周家家族史，個人希望本文以人物為載體，以家族為場景，以周宅為場域，也即是以人寫家，以家族透視社會，因此行文之中要時時關注著周氏家庭、家族與清代宜蘭社會場域的互動、交織與影響，因為人是家

---

45　同註 41 前引書，頁 149、152~154。

庭、也是社會的產物，反過來說，當然人也在影響著家庭與社會。

一個家族興衰大約可透過三代來考察，若以一代人在世主要活動時間約有三十年來估算的話，三代的起落大致也有一百年之久，這一百年的歷史，通過家族三代主要成員的人生歷程，諸如理想抱負、求學過程、學術思想、創業成就、子弟教育、際遇命運、性格特徵、婚姻家庭等等面向，足可全方位反映整個家族的興盛衰落，進一步更可通過一個家族透視近百年的社會、風俗、政治、經濟、文化、科技、教育等等的發展與變化。

家族的興旺發達，固有賴天時地利，更需人和，簡單地說有賴家族中出現優秀傑出人物來振興家族。周氏家族開臺祖周仕魁青年渡臺，憑著捕鹿技巧，克勤克儉，累積資產買田致富，在困苦歲月中，奠下周氏家族在宜蘭地域社會的立足基礎，完成他那一代的責任。振字輩一代，大哥振猷努力經商，經營周振記錢莊及玉振染房。老三元音雖無甚事功流傳，但也捐納知府，提升周家的社會地位。而么子周振東尤能登科武舉，出仕武職，大振家聲，確立鞏固周家名望。直到光緒十年，振字輩前後作古，重責大任轉到家字輩。

前言振東二娶，生子家芳、家儒、養子家宜。振東歸西，周家產業大計，由家芳管理主掌，《員山周譜》稱其「為人厚道，有人無米向其賒借，慷慨佈施，從不與人計較，人稱忠厚長者」，[46] 不僅如此，前文考證周家芳處理水租田地，勤敏幹練，思慮周到，亦凸顯其明練厚道的性格。而清法戰爭中妥善處理被逼「苛勒派捐」一事，尤能表現力抗惡勢、挺護家業之手腕，《員山周譜》詳記其事，不過其文節抄自廖風德《清代之噶瑪蘭》一書，廖文又出自《劉壯肅公奏議》一書，輾轉抄襲改寫結果，造成頗多錯誤，茲還原一手資料，引劉書，詳其始末如次：

46　周宏基前引書，頁108。

再，臺灣餉項支絀，曾奉特旨，捐借以濟危軍。……
據宜蘭縣殷戶周家芳稟稱，縣令王家駒派令捐洋八千
元，周家芳自願募土勇二百人，帶赴基隆助剿，自備
口糧四個月，需餉銀六千元外，復認補繳捐洋二千元。
宜蘭縣知縣王家駒不問助剿勇費，仍勒令捐繳洋八千
元。疊據周家芳稟控，以伊兄周家祥（按，即家芳堂
兄周家瑞）被該縣拘押，並有縱差凌辱等情。當經臣
批令該縣將周家祥開釋，仍令補繳二千元，以歸原派
之捐。該縣始則不稟復，繼謂周家芳募勇助防基隆，
越桑梓之鄉，舍近圖遠，請撤去所募勇丁，照補捐款。
周家祥依舊管押，抗不釋放。

查本年（指光緒十一年）正月底，正基隆法人猖獗之
時，周家芳不避艱險，自備餉需，率勇助剿，認縶前
敵，可謂勇敢急公，該令獨肆摧殘，殊難索解。經臣
飭委訪查……惟該縣辦捐所派本地貢生楊德英幫同辦
理，諸多不公，各捐戶或因狗情而減，或因私賄而除，
並未一律照章辦理。…………

且據委員訪查該令謂周家芳捐勇助剿基隆，非剿宜蘭，
本縣所捐勇餉不准抵銷，仍令勒繳八千元之款。奉批
後，仍行抵押周家祥不放，實係剛愎任情，意圖苛勒，
應請旨將宜蘭縣知縣王家駒即行革職，以肅官方。[47]

奏上，結果奉旨：「王家駒著即行革職」。文中所謂「曾
奉特旨，捐借以濟危軍」指的是光緒十年八月朝廷電旨：「臺
北各軍，糧餉軍火，款項短少，先向紳商暫借，解到即還，
成功後奏請優獎，均即行曉諭等因，欽此。」據此可知周家
芳曾在光緒十一年正月底，率領宜蘭土勇二百人、自備餉需，
前後花費洋銀近六千元，親自帶赴基隆助剿法軍，事後蒙劉
銘傳讚譽他為「勇敢急功」，卻不料居然仍被勒捐洋銀八千
元。

47 劉銘傳，〈宜蘭縣勒捐革職片〉《劉壯肅公奏議》（臺銀文叢第
二十七種，民國47年10月），頁333~334。

此事件為典型地方土豪劣紳勾結官府，意圖勒索殷富之家產案例。事件背後有地方派系、士族之鬥爭，也隱然有皇權與紳權之緊張關係存在。清法戰爭中，被迫苛勒之事，全臺富戶頗不乏其例，如板橋林家也是一例。當時臺灣道劉璈等人向林家勸捐一百萬兩，林維源被迫之下，報繳二十萬兩，另捐月米三千石，折價計銀，維源不願續捐，含怒避匿廈門不理。直到戰後，經劉銘傳好言相勸，才慨捐五十萬兩為清法戰役善後。閩南俚諺：「有錢無勢最可憐」確為寫實之語，此所以清代臺灣富豪之家，紛紛援捐納例以求爵賞，藉可交通官府，企圖苟且自保之道，其人其事之多，所在多有，在宜蘭周家又得一實證，清末吏治之腐敗從此可知。由此反推，說不定周元音之所以捐納知府，亦是曾經經歷類似慘痛經驗，遂激發周振東力求上進，高中武舉，進而保護龐大家業也說不定。更重要地是此事件凸顯出在周振東死後，家族中驟失一位實力人物，遂有土豪劣紳覬覦周家財富，勾結官府苛派勒索，振東之逝，對周家而言實為一大損失。不過，此一事件又充分顯示出周家芳不避艱危、勇於任事之作風，尤其事件發生時，周家芳只要稍一軟弱或妥協，息事寧人，認捐了事，自然不是不可以。但他不採此道，強力抗爭，一再上稟控訴，最後獲得勝利，這種據理力爭，挺身勇拒的「硬頸」精神，絲毫不遜乃父。

　　末了，此事件之討論仍可作一申述：周振東卒於光緒十年八月，而翌年正月，周家芳即親率土勇二百人，協同官軍駐防基隆。其時振東仙逝不過半年，不免令人設想：該不會是振東憂心憂國，臨去之前猶關心國事，令伊子率領家中壯勇及新募之勇丁前去協防。若然，則周家之熱愛國家、保護鄉邦之壯舉實令人感佩，而周家芳其時二十六足歲，正是青年有為，彼之勇於立功從戎殺敵，正可謂虎父無犬子，壯哉周氏父子！力能擐甲禦敵，宅能廣庇周氏，而行足以承先啟後，其事功允足矜式鄉邦，垂範後世，功德永懋，此其一。

　　其二，此事件也十足反映出清末之官場與社會重文輕武

的集體心裡。中國自宋代以後，社會重文輕武，武官不如文官，齊如山回憶清末的武舉考試及社會對武秀才的觀感，頗有一番深刻描述：[48]

> 「從前考武童生的，識字的人，絕對到不了百分之三十，連自己的姓名都寫不上來，在縣中寫姓名三代的時候，多是求人寫；問他的姓名，他還說得上來，但是那一個字，也弄不清，一問三代，不用多說是一直脖子，有的知道的，也都是乳名……叫狗兒，這種名字，實在不便寫到履歷上，再同他商量……他說請你隨便寫罷，或者找幾個吉利字就成了。……這種程度的人，使他默寫武經，他怎能寫得上來呢？大致都是求人或雇人寫。……到光緒年間的卷子，至少得寫三行，否則便算交白卷。……武舉人、武進士，不識字的人，也多的很。」

> 「倘取中進了秀才之後，更麻煩。本縣教官有許多剝削之處，給錢給不夠，他就不給出結。……遇到有功名的人家，如家中有舉人進士等等，他不好意思，也不好勒索，……倘遇到土財主，或新發戶，那就該他發財了，……尤其是對於武秀才，更勒索得多，因為考武秀才者，多是有錢之家。……有許多人家有錢，怕人欺侮，而子弟中又沒有能讀書之人。於是便考武試，進了武秀才，雖然不及文秀才被人恭維，但見官不跪，遇打官司被傳問時不許鎖，這在鄉中就是不得了的身分了。所以有錢人家，都要使子弟巴結一個武秀才。」

個人引述此文，目的絕不是在暗喻隱諷周振東是個不識字的粗魯武人，或者周家在清末是個土財主，相反地，從周振東的字號（「振東」、「冠西」）可知其志不小，絕非等閒之輩，而其後的行事作風更可想見其人風範。個人所要

---

48　齊如山，《齊如山回憶錄》，（中國戲劇出版社，1989 年），頁20~24。

表達的是清末社會對武人之心裡觀感與集體意識是如此的輕鄙，因此才會有在周振東過逝不久，便有土豪劣紳勾結官府，利用清法戰役，意圖勒索周家之事發生，周家幸有周家芳克紹箕裘，沉著不屈一再上稟控訴獲勝；否則其後周家必會麻煩層出不窮，成為一再被勒索要脅之對象。

家儒為振東么子，生於光緒二年（1876），振東作古時才九歲，幼年失怙，實人生不幸。生平事蹟留傳不多，《員山周譜》記：「公年輕時常在宜蘭市岳武王廟有所貢獻」、「逝後奉祀於宜蘭市碧霞宮偏殿正中央騎都尉周府振東公令郎周副董家儒君長生祿位」[49] 按碧霞宮一名岳武穆王廟，在宜蘭市城隍街 52 號。其前身之淵源可追溯至同治初年創設之坎興鸞堂，後於明治二十九年（光緒 22 年，1896）四月正式開堂，並由陳祖疇等十數人籌建碧霞宮，祭祀岳武穆神像。可能在明治三十年初動工，於十一月完成主殿建築。時另有楊士芳、李紹宗等人，因有見於乙未割臺之際，宜蘭地區，兵荒馬亂，地方不寧，人心惶惶，乃共同組織「勸善局」，宣講忠孝節義，警頑立廉以安定人心，期盼能進而光復疆土，重回祖國懷抱，並且有意建廟，求能有一固定集合場所。雙方不謀而和，遂有楊士芳出面主事，在明治三十二年六、七月時向日本宜蘭廳長申請擴建。並經核准，終在明治三十二年（光緒 25 年，1899）完工，為兩殿式建築物，外有圍牆，擁地百坪，建物占地九十八坪，採坐北朝南方向。[50] 日據時期有幾次的增添翻修，如大正四年（1915）增建東西左右兩廊、左右兩廂房，所祀神明，中為岳王像、東西廊祀其部將，左右廂房合祀五文昌。到了大正十一年壬戌（1922）又在廟埕置左、右屯旗神兵營壁。此次添建工程留有「碧霞宮屯旗神兵營捐題碑記」兩塊捐題石碑勒名以昭信，其中捐獻者有「周家儒六円」。今該宮功德堂仍有周家儒之長生祿位，以及《員山周譜》主編者也是今祭祀公業周振記管理人周宏基尊大人周火金之牌

49　周宏基前引書，頁 120。
50　詳見拙著〈宜蘭碧霞宮〉《從寺廟發現歷史》（北市，揚智文化公司，2003 年 11 月），頁 274~300。

位，家儒曾任該廟副董一職，火金總辦財務及司饌，兩人均在該廟扮演重要角色，可見周家在宜蘭之分量及與該廟淵源之深。令人玩味者家儒之長生祿位仍尊稱為「周府振東公令郎」，而不是直稱其名諱，顯見若不是周振東生前與該廟有相當之關係，即是在宜蘭享有相當高的社會地位，死後仍為人懷念尊重，因此周家在日據時期，後代猶享受振東之恩澤與光環。在此要附帶一筆說明者，「長生祿位」之奉祀乃針對對該廟有重大貢獻者才供奉，是在生前，不是死後，「長生」不是「往生」，是廟方祈禱神明保佑該人長命百歲，永享福祿的虔誠祝禱之心意。

周家儒信仰之虔誠，不僅如此，今宜蘭市慈安路七十七號奉祀觀音菩薩之慈安寺，在正殿右壁之捐題碑記中有記錄「謹將慈安寺建築諸金樂捐芳名列明于左，但每分金壹圓」，其中有「二十分周家儒」、「五分周家芳」，[51] 慈安寺此次重修是在大正十二年（1933），翌年正月立碑昭信，兄弟倆同時捐獻，一捐二十日元，一捐五日元，而其時家儒四十八歲，家芳六十五歲，家芳逝於大正十四年二月，往生前一年仍踴躍樂捐，皆可見兄弟二人信仰之誠心。

周振猷獨子周國成、周元音二子家端、家瑞三人，其中家瑞諱國珍，官章家祥，曾誥封例贈鄉飲大賓，生於咸豐九年（1859），逝於光緒十九年（1893），享壽三十又五歲，諡徵甫，葬於下田寮周家私墓。由於《員山周譜》中並無較值得一記之重大事蹟，經檢索其他文獻，也無三人相關記載，待他日採訪補輯，只好暫時闕之，本節家字輩事蹟之探討，就於此打住。

## 第五節　小結

透過本文之研究，大體可了解霞山周氏族人渡臺入蘭之

---

51　以上諸牌位及碑文，除個人前往實際田調外，可另參何培夫前引書，頁36、42。

經緯及早期宗族營生、提升社會地位之概況，進而重建清代宜蘭開發的社會生活史，及一個地域化的宗族是如何加強擴大家族的力量以及其背後所反映的意義。

經研究得知：員山周氏原籍為福建省漳州府平和縣下寨社霞山人，原是黃姓苗裔，開基祖黃均祿於明初入贅周氏而因其姓，所以「霞山周」有「周黃姓」、「周皮黃骨」之說。至十二世祖周存仁成為員山周氏之「唐山祖」，又至十五世祖周仕魁從唐山遷籍來臺，成「開臺祖」。

周仕魁之前數代祖先，均是晚婚晚生，且數代多是單傳，仕魁亦是如此，反映出在原鄉生活之艱辛困苦，及初時入臺謀生之困頓。仕魁初渡臺，先居三貂保溪尾寮庄（今臺北縣雙溪鄉泰平村一帶），後再遷甲子蘭頂（今宜蘭縣員山鄉大三鬮）開墾荒地。幸知曉捕鹿技巧，抽藤吊鹿，副業所得遠勝正業力墾，然亦是冒險犯難，克勤克儉，點滴累積，中年時期不斷購田置產，至晚年成宜蘭巨富，立下周氏基業，亦形成周氏勤儉家風。

周仕魁生四子五女，長子振猷克紹箕裘，善於經商，於宜蘭城開設經營周振記錢莊及玉振染房，攢積家產。三子元音捐納知府，提升地位。么子振東於同治九年（1870）高中武舉，出仕武職，大振家聲。一透過捐納異途晉升，一則尋正途晉身，穩定在宜蘭鄉邦領導地位。振東中舉後，循俗祭祖修墳，購置田產，大興土木，建築舉人厝，即今之周氏古宅。

周宅建築形制為「二進一院兩護」的四合院形式，內外二層圍牆，前方為門樓，再進為門廳供奉鎮宅神明，正身為公媽廳，後方有兩座銃櫃，加上座落「獅咬球」之招財風水寶穴，形成層層綿密防禦體系之保護網，與臺灣諸多大宅截然不同之風貌，從而形成周宅一大特色。振東逝後，長子家芳不辱家風，平日樂善好施，名聞鄉里。而清法戰爭時，親率土勇，前赴基隆前線，協助官軍，助剿法夷。尤能力抗惡

吏，勇保家業，更顯硬頸作風。么子家儒虔誠宗教，篤信岳飛，兄弟倆於改朝之際，節氣凜然，不圖仕晉，對視此時期宜蘭其他士紳名流，或擔任官職，或同聲附和，或成御用紳士，彼此行徑直如霄壤。而日據時期子孫雖無甚事蹟，猶能有為有守，家族同居一宅，上下和睦，長幼有序，善持家業，不墜家風，尤其義不帝秦，不願接受日本教育，也不屑與日人交際，只是自設書房，請先生教授子弟漢文，不免無法透過日式教育，接觸現代新知。以致思想觀念日趨保守，長久下來，不利家業發展。此時期佼佼者，以周木全為代表，雖幼時清寒，小學畢業後，無能進一步上學，被迫去當學徒，維持家計，唯仍自力向學，終以三年時間修完早稻田大學商業財務經營函授班。嗣後於羅東經營百貨有成，光復後再轉而經營布莊，全盛時擁有兩家大店面，為當時宜蘭縣最大布商，並先後當選為縣商會常務理事、縣布商公會理事長等職。如今又有二房周添城，苦學有成，取得比利時魯汶大學經濟學博士學位，回國後，為著名財經專家，並曾擔任國立中興大學經濟研究所所長，現膺聘景文技術學院校長乙職。要之，從十九世起，周家各房日漸重視子女教育，二十世一輩，取得博碩士學位者，比比皆是，家族之再度振興指日可待。

可惜的是光復後，族人開枝散葉，遷居他處，力謀發展，古宅遂疏於管理修繕。民國六十一年（1972）因受波密拉颱風之侵襲，掩埋土石之下，殘存左側護龍、銃櫃及若干圍牆，令人咨嗟感傷。不過，周氏三大房子弟目前雖散居各地，猶能經常保持聯繫，且成立了「周振記祭祀公業管理委員會」，每年定期召集各地宗親返回宜蘭祭祖掃墓，是個凝聚力很強的家族。而民國九十二年六月古宅指定為縣定古蹟，現正規畫修復之中，想必不久將來，古宅將重復舊貌，並進而規畫改設成宗祠，供作祭祖活動及保存展示周家文物之場所，以凝聚族人，重現周氏門面與家風。且可結合員山福園舉辦的法會活動，成為該鄉特有之祭典文化活動特色，馨香禱祝之。

末了，依本文之研究可以總結宜蘭周家從清代以來發展

的特色有如下幾點：

　　一、出身低微，力爭上游。

　　二、捕鹿致富，留下傳奇。

　　三、經營有方，生財有道。

　　四、克勤克儉，忠義傳家。

　　五、篤信武神，虔心信仰。

　　六、家族團結，內聚力強。

照片一：碧霞宮內功德堂之周家儒長生

照片二：碧霞宮內之周火金功德牌位祿位

照片三：碧霞宮內之周家儒功德牌位

照片四：右屯旗將吏神位（旗杆石正面）

清代宜蘭周振東家族與古宅的歷史研究

照片五：周振東舉人故宅（資料來源：毛帝勝攝於 2015/11/1。）

照片六、七：周振東舉人故宅（資料來源：毛帝勝攝於 2015/11/1。）

# 彰化社頭劉氏宗祠芳山堂的歷史研究與調查

## 社頭劉氏家廟芳山堂

| 文化資產局網站基本資料介紹 | | | |
|---|---|---|---|
| 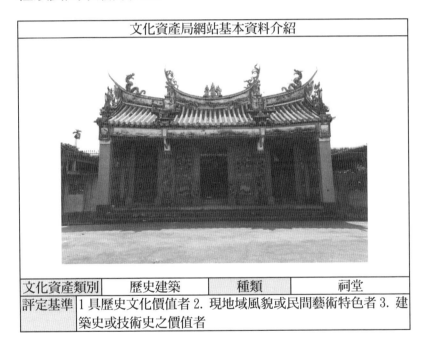 | | | |
| 文化資產類別 | 歷史建築 | 種類 | 祠堂 |
| 評定基準 | 1 具歷史文化價值者 2. 現地域風貌或民間藝術特色者 3. 建築史或技術史之價值者 | | |

| 指定／登錄理由 | 1. 為社頭劉姓的總宗祠，芳山堂是中台灣彰化地區劉姓的特殊堂號，為進入彰化八卦山麓開拓之史証。日治昭和時期之洗石子、泥塑、彩畫之代表作，優異的泥塑彩畫棟架，為他處所罕見。<br>2. 三川殿正面泥雕塑精緻，疊斗式木架構及座獅雕塑均具建築史與技術史價值。 | 法令依據 | 1. 文化資產保存法、歷史建築登錄廢止審查及輔助辦法。<br>2. 符合歷史建築登錄廢止審查及輔助辦法第2條評定基準。 |
|---|---|---|---|
| 公告日期 | 2010/10/08 | 公告文號 | 府授文資字第0990250534號 |
| 所屬主管機關 | 彰化縣政府 | 所在地理區域 | 彰化縣 社頭鄉 |
| 地址或位置 | 彰化縣社頭鄉龍井村水井巷23號 | | |
| 主管機關 | 名　稱：彰化縣文化局<br>聯絡單位：文化資產科<br>聯絡電話：7250057<br>聯絡地址：彰化縣彰化市中山路2段500號 | | |
| 管理人／使用人 | 身分姓名／名稱<br>管理人　劉氏家族共業<br>使用人　劉氏家族共業 | | |
| 土地使用分區或編定使用類別 | 非都市地區 特定農業 農牧 | | |

| 所有權屬 | 身分 | 公私有 | 姓名／名稱 |
|---|---|---|---|
| | 土地所有人 | 私有 | 劉氏家族共業 |
| | 建築所有人 | 私有 | 劉氏家族共業 |
| 歷史沿革 | 嘉慶年間，劉元炳先生從南靖劉氏宗祠（芳山堂）奉請歷代祖先（第一世先祖－劉維真先生）來台，並與芳遠堂劉天治先生一起出資興建芳山堂，興建芳山堂的匠師為福建匠師。日昭和年間劉氏宗祠重新翻修，三川殿前簷柱處之斜面形墀頭上，題字「三川殿部分請負者潘春來榮甲造」、「台中州員林郡社頭莊社頭」，內部彩繪題字「庚辰年繪」（日昭和15年，1940年），潘春來為社頭地區重要的剪黏匠師之一。民國七十年左右護龍及部分重修整建。此芳山堂與南投縣竹山鎮芳山堂偕是依據福建南靖劉氏宗祠芳山堂而命名。 |||

資料來源：
https://nchdb.boch.gov.tw/assets/overview/historicalBuilding/20101008000003

## 第一節 南靖原鄉的風土與祖祠

　　彰化縣社頭鄉芳山堂劉氏一支，源自福建省漳州府南靖縣施洋杭頭，茲先從原鄉南靖縣的風土歷史與祖祠追溯起[1]：

　　南靖縣在福建省南部九龍江上游，博平嶺東南坡，面積約1962平方公里，人口約34萬人，通行閩南方言（漳州腔），西部梅村、曲江等地講客家話，轄山城、靖城、龍山、曲江等11鎮，縣治在山城鎮。

　　隋代以前的南靖縣變動不一，轄區為何，屬何郡何縣，

---

1　本節參考：（1）傅祖德編《中華人民共和國地名詞典─福建省》（北京,商務印書館,1995年2月1版）,（2）王秀斌編《福建省地圖冊》（福州,福建省地圖出版社,2004年3月2刷）,（3）林嘉書《南靖與台灣》（香港,華星出版社,1993年12月2刷）,（4）劉子民《尋根攬勝漳州府》（福州,華藝出版社,缺出版年代,約1990年底出版）,（5）劉子民《漳州過台灣》（台北,前景出版社,1990年11月初版）,等書綜合改寫而成,由於本節僅作為背景資料鋪陳,茲不再作一一詳註；另諸書中有關數字資料彼此參差矛盾,茲以新出版者為據。

至今未詳。隋代以後的建置沿革稍詳，到元代英宗至治元年（1321），析龍溪、漳浦、龍岩三縣地、置南勝縣，為今南靖縣前身，設治在九圍攀山之東（今平和縣南勝圩附近），屬漳州路，但所轄鄉鎮未詳。元朝至元三年（1327）移治平和縣小溪鎮（小溪琯山之陽），至正十六年（1356），改名南靖縣，治所遷蘭陵（靖城），南靖之義「南者以在福建之南，靖者安靖之義」。明清時代屬於漳州府。民國成立，初屬西路道，再屬汀漳道又直屬福建省，後又變動不一。中共建國後，先屬第六行政督察區，繼屬漳州專區，幾經改置，1985年屬漳州市至今。

南靖縣處閩東山地南段，為博平嶺所盤踞，境內最高峰蛟塘峯海拔1391公尺，地勢從西北向東南傾斜，因此西北多山，東南丘陵起伏，延伸至漳州平原。境內有船塲溪、龍山溪、永豐溪南流入九龍江西溪，有航運通漳州，地形為山地、河谷相間，屬南亞熱帶濕潤氣候區，年平均氣溫21.1℃，年降水量1732.3毫米，森林覆蓋率72.7%，有紅椎、黃杞、赤楠等樹種，為閩南主要林區縣之一。礦藏有煤、石灰石、花崗石、石英石、明礬等。農作物有水稻、甘蔗、柑橘、香蕉、荔枝及藥材巴戟天，傳統名產有書洋土紙，船塲冬筍、山城竹筒席、下魏草蓆、豐田米粉等等，為福建省林區重點縣，及熱帶名貴藥材生產基地縣之一。

傳統中國農業社會，血緣聚居是以姓氏祠堂為核心的，同一祠堂裡祭拜者為血緣最近的五代內小房頭，再高一級是為大房祠，往上至支祠、宗祠及開基始祖祠，越出本血緣聚點，再上溯至開基祖移民前的上一站祖地，又依此類推，重複從最小的房頭到分支、大房到開基祖祠[2]。可惜社頭芳山堂劉姓在福建原鄉或漳州，迄今並未發現其源頭的祖祠，大約十多年前，大陸學者林嘉書曾針對漳州諸姓祖祠，作過一地毯式普查，並將之整理，出版專書《生命的風水─台灣人的

---

2　林嘉書《生命的風水─台灣人的漳州祖祠》（台北，海峽學術出版社，2002年11月初版），頁2。

漳州祖祠》，惜劉氏祖祠追繼堂並非今社頭芳山堂直接源頭，但仍屬間接源頭，但資料難得，茲摘述如下[3]：

　　劉氏追繼堂，址在南靖縣書洋鎮下版寮村尾山坡下，今屬縣級文物保護單位。下版寮劉氏系出漢高祖劉邦，其祖先故居江西贛州瑞金縣唐背村，後十一郎携姚郭氏七娘遷移汀州府上杭田背村開基立業。十一郎傳子萬，再從上杭遷居永定縣溪南里，裔孫行甫、德甫兩兄弟再遷居金豐里貴竹巷。

　　版寮劉氏一世開基祖字萬七郎，諱維厚；父千七郎、祖百三郎、姚饒氏一娘，從永定貴竹巷，遷居漳州南靖書洋版寮，先定居白書嶺竹圍坑，從此安居立業。後裔散居老樓角塘背樓、白書嶺老園寨，並在禾坪頭建造一座宗祠遠錫堂。

　　西元 1625 年（明熹宗天啟 5 年），劉維厚與諸子合建版寮劉氏追繼堂宗祠，總面積二千五百平方米，宗祠分內、外廳兩層，左右邊手十間，外層下廳二間，分金坐丑向未兼艮辛。追繼堂面向平和縣牛糞嶺尖峰崠（俗稱筆架峰），門口有泮池，下連二口養魚池，共三口池塘。宗祠後山是版寮水尾風水古樹，週邊為群山，自東北向西南而下，如猛虎下山，為臥虎形風水。堂內掛有 1725 年（清雍正 3 年），雍正帝頒授「追繼堂」三字金匾，祠前有三對石筆。1884 年（清光緒 9 年），劉氏一族新排字勻，定為三十代昭穆：「萬孟念仲季世文宗漢源益秉鼎光興進讓朝聯蘭升祥隆昌玉傳常裕」。

　　版寮劉氏家族自開基至今六百年，生息繁衍二十一代，現居住版寮村劉氏人口約一千三百人，佔本村人口百分之八十以上，裔孫開枝散葉，分別遷居緬甸、泰國、新加坡、印尼、日本、美國等地，明清時代，版寮劉氏追繼堂裔孫遷台灣開基，可考者有一一〇人。

---

3　林嘉書《生命的風水—台灣人的漳州祖祠》（台北，海峽學術出版社，2002 年 11 月初版），頁 258、259。

## 第二節　社頭開發史概述

　　彰化縣社頭鄉昔為平埔族洪雅族（Hoanya）大武郡社（Tavocol）的分佈區域之一[4]，該鄉境內的舊社（今舊社村、松竹村、東興村、廣福村）與「番社」（又稱新社，今仁雅村）等地，皆是昔日大武郡社的「番社」所在地。

　　荷蘭據臺期間（1624～1661），舊社已為荷人的教化拓殖區[5]。清領之初，大武郡社即為諸羅縣三十四社之一，迨至清康熙末年漢人始進入此地開墾，先有墾戶施長齡在康熙四十八年（1709）招佃開墾枋橋頭，後有業主丁作周在康熙五十九年（1720）入墾舊社一帶[6]，隨著八保圳的完成[7]，移墾該地的漢人也日增並形成聚落，故康熙六十年（1721）官府在此設大武郡堡，隸屬諸羅縣，其範圍包含今彰化縣埔心、社頭二鄉全部，田中鎮、永靖鄉的大部分，以及員林鎮、溪湖鎮、田尾鄉的部分，同時也包含今南投縣南投市與名間鄉的一部份[8]。堡名係緣於本地為大武郡社的分佈區域，故稱大武郡堡；其東部山區稱大武郡山（八卦山南段），流經境內的河川為大武郡溪（鹿港溪上游），就其人文聚落的名稱來

---

4　楊森富（平埔族地名解讀及趣談 --- 以西台灣大肚溪以南平埔族地名為主（下））《山海文化》第六期，（臺北市：山海文化雙月刊雜誌社，1994 年），頁 122。據楊氏解讀，Tavocol 乃洪雅族語「蜥蜴」或「石龍」的意思。

5　中村孝志著 許賢瑤譯（從村落戶口調查看荷蘭的臺灣原住民統治）《臺灣文獻》第四十七卷第一期，（南投市：臺灣省文獻委員會，1996 年），頁 143~151。

6　吳田泉《台灣農業史》，（臺北市，自立晚報社文化出版部：1993 年），頁 494。

7　八堡圳為清康熙五十八年（1719）墾首施長齡（施世榜）出資募工所開鑿，所灌溉區域包含昔日彰化地區八個保，因此而得名。八保圳也稱「施厝圳」，又因引濁水溪的水，所以又稱「濁水圳」。其範圍在今日彰化縣的二水鄉、田尾鄉、社頭鄉、田中鎮、埔心鄉、永靖鄉、花壇鄉、大村鄉、彰化市、員林鎮、鹿港鎮、福興鄉、埔鹽鄉、秀水鄉、溪湖鎮等地，對彰化平原的農業發展及聚落分佈影響深厚。

8　陳文達（彰化縣建置）《臺灣文獻》第三十五卷第三期，（臺中市：臺灣省文獻委員會，1984 年），頁 61。

看，平埔族大武郡社與該地的歷史淵源有著密切的關係。而大武郡社的分佈範圍，包括今日的社頭鄉和鄰近的員林、埔心、永靖、田尾、田中以及南投縣民間鄉、南投市的部分地區。就其自然環境來看，社頭鄉位於彰化縣的東南部，境內分屬八卦台地西側山麓地帶，和彰化隆起海岸平原[9]。

清朝時期移居社頭鄉的漢人主要來自福建省漳州府及廣東省潮州府兩地，漢人首先在枋橋頭（今板橋村）形成聚落，該處因有八保圳流經，所以開發最早，最遲在乾隆十二～廿九年（1747～1764）間即已發展成街肆，而有枋橋頭街之形成[10]。枋橋頭街位居彰化七十二庄閩客交會點，有主祀媽祖的「天門宮」及主祀三山國王的「鎮安宮」，係昔日大武郡堡主要的買賣交易中心之一[11]。

漢人在枋橋頭庄開墾之後，來自福建省漳州籍的蕭姓墾戶也在社頭（今社頭村、廣興村）形成聚落。因該處位於大武郡社的前方（上頭），所以將地名稱為「社頭」[12]，其後日益繁榮而在嘉慶、道光年間發展成社頭街[13]，並取代枋橋頭街而成為大武郡堡另一主要交易市場。根據道光年周璽《彰化縣志》記載，其中大武郡東西堡的街庄包括：社頭街、舊社街、廣興庄、邱厝、枋橋頭、許厝寮、湳仔庄、呂厝庄、內潮興、埤斗庄、丙郎庄、張厝庄、湳底庄等聚落。同治初年的《台灣府輿圖纂要》載有大武郡堡街庄：埤斗庄、社頭街、許厝寮、潮興莊、張厝庄、芋寮仔庄、崁頂庄、邱厝庄、太平庄、

9　施添福、陳國川等，《台灣地名辭書一一卷十一彰化縣（下）》（南投，國史館台灣文獻會館，民國 95 年 12 月，1 版 2 刷），頁 757。

10　余文儀《續修臺灣府誌》，（臺北市：臺灣銀行經濟研究室，1961 年），頁 89。

11　曾慶國〈彰化七十二庄〉《臺灣文獻》第四十七卷第一期，（臺中市：臺灣省文獻委員會，1996 年），頁 101~131。按：七十二庄係彰化中、東部在清朝中葉以後，以社頭天門宮為中心所形成的保庄聯防的民間組織。

12　關於社頭地名的由來，另有一種說法是：平埔族的聚落稱社，而該處為其頭目所居住的地方，故名「社頭」。

13　周璽《彰化縣誌》，（彰化：彰化縣政府，1969 年），頁 138。

滴底庄等，幾乎與今日聚落相差無幾。

社頭鄉在清雍正年間（1723～1733）屬彰化縣大武郡堡，雍正十二年（1733）大武郡堡分為武東、武西二堡，社頭鄉時劃在武西堡轄域，迄光緒廿一年（1895）止。漢人在今社頭鄉內陸續形成枋橋頭街、社頭街、舊雅庄、舊社庄、許厝寮、石頭公、滴雅庄、張厝庄、滴底庄等街庄聚落[14]。

日據初期設社頭辦務署，迨至大正九年（1920）實施地方制度改革，改為臺中州員林郡社頭庄。「社頭」成為境內行政區域的總稱，即今社頭鄉的前身。民國卅四年（1945）臺灣光復後，社頭庄改為臺中縣員林區社頭鄉，至民國卅九年（1950）底裁撤區署，社頭鄉改隸屬彰化縣。在社頭鄉境內計有社頭、廣興、仁雅、崙雅、美雅、里仁、舊社、松竹、東興、廣福、橋頭、新厝、滴底、張厝、埤斗、清水、山湖、朝興、仁和、泰安、平和、滴雅、龍井、協和等二十四村[15]。近年該鄉產業發展，已從傳統水稻蔬果轉型，有一社頭「三多」之俗語，即「芭樂多、襪子多、董事長多」，點出該鄉中、小企業數量的大幅成長，與生產芭樂、絲襪的盛況。

### 社頭鄉行政區域沿革表

| 時　　　　間 | 行　政　區　域 |
| --- | --- |
| 1624～1661（荷據時期） | 北部集會區大武郡社 |
| 1661～1664（明鄭時期） | 東都承天府天興縣大武郡社 |
| 1664～1683（明鄭時期） | 東寧承天府天興州大武郡社 |
| 1683～1661（清康熙22至60年） | 臺灣府諸羅縣大武郡社 |
| 1661～1735（康熙60至雍正元年） | 臺灣府諸羅縣大武郡堡 |
| 1723～1734（雍正元至12年） | 臺灣府彰化縣大武郡堡 |
| 1734～1887（雍正12至光緒13年） | 臺灣府彰化縣大武郡東堡（乾隆後稱武東堡） |
| 1887～1895（光緒13至21年） | 臺灣省臺灣府彰化縣武東堡 |

14　洪敏麟等《臺灣堡圖集》，（臺北市：臺灣省文獻會，1969年），頁100、101。
15　洪敏麟等《重修臺灣省通志》卷三（住民志地名沿革篇），（南投市：臺灣省文獻會，1995年），頁769、770。

| 1895～1897（明治 28 至 30 年） | 臺灣縣（後改臺灣民政支部）彰化出張所武東堡 |
|---|---|
| 1897～1901（明治 30 至 34 年） | 臺中縣社頭辨務署 |
| 1901～1909（明治 34 至 42 年） | 彰化廳員林支廳武東堡 |
| 1909～1920（明治 42 至大正 9 年） | 臺中廳員林支廳武東堡 |
| 1920～1945（大正 9 至昭和 20 年） | 臺中州員林郡社頭庄 |
| 1945～1950（民國 34 至 39 年） | 臺中縣員林區社頭鄉 |
| 1950 迄今（民國 39 年～） | 彰化縣社頭鄉 |

出處：（1）洪敏麟等《臺灣堡圖集》，臺北市：臺灣省文獻會，1969 年。

（2）洪敏麟《臺灣地名沿革》，臺中市：臺灣省文獻會，1984 年。

## 第三節　劉氏遷台與定居社頭

　　如上所述，南靖縣與鄰近的平和縣內大部份鄉村，正好是位於閩西與閩南交界的山區，及發源於西部九龍江西溪兩岸山谷盆地，因此在自然地理與人文地理，均與閩西汀州更為緊密一體[16]。換言之，此一帶居民實際上是屬汀州的客家人，只是在原鄉或遷台後與閩南籍人士混居，久而久之，成為習說閩南語的「福佬客」。

　　大陸學者林嘉書曾根據 53 姓譜牒，統計分析明清時代南靖移民台灣的姓氏與人數，製作如下表[17]：

### 清時代南靖移民台灣的姓氏與人數統計表

| 姓　　氏 | 遷台人數 | 姓　　氏 | 遷台人數 | 姓　　氏 | 遷台人數 |
|---|---|---|---|---|---|
| 賴 | 483 | 張 | 38 | 柳 | 8 |
| 林 | 374 | 陳 | 22 | 石 | 8 |
| 黃 | 357 | 徐 | 32 | 戴 | 2 |
| 魏 | 315 | 許 | 23 | 廖 | 2 |
| 蕭 | 344 | 王 | 22 | 張簡 | 2 |

16　林嘉書《南靖與台灣》，頁 1。

17　林嘉書前引書，頁 7。

| | | | | | |
|---|---|---|---|---|---|
| 劉 | 247 | 丘 | 32 | 洪 | 2 |
| 簡 | 292 | 董 | 51 | 趙 | 2 |
| 莊 | 299 | 郭 | 19 | 韓 | 2 |
| 李 | 280 | 謝 | 17 | 溫 | 1 |
| 沈 | 116 | 鄭 | 9 | 潘 | 1 |
| 吳 | 35 | 阮 | 27 | 傅 | 1 |
| 曾 | 106 | 蔡 | 9 | 盧 | 6 |
| 嚴 | 6 | 左 | 1 | 游 | 2 |
| 呂 | 4 | 余 | 2 | 康 | 1 |
| 羅 | 5 | 周 | 1 | 方 | 2 |
| 楊 | 3 | 柯蔡 | 1 | 俞 | 1 |
| 鄧 | 3 | 詹 | 1 | 諶 | 1 |
| 柯 | 2 | 何 | 3 | 合計 | 3645 |

　　此表的數值當然是有問題的，實際上只會多不會少，但是此表仍具有相當的參考價值。其中遷台人數過百的，有賴、黃、魏、李、萬、劉、簡、莊、沈、林、曾等姓，占全縣遷台人員總數的八成多，這些姓除沈氏原住地侷限一村之外，其他諸姓全都是處於山區，成為多聚落的家族，因此是福佬客的可能性更高。其中劉姓移民遷台的分佈地點，據譜牒所記，有：嘉義、溪口、民雄、梅仔坑、台北錫口（今松山）、內湖、萬里、土城、石門、淡水、南投鹿谷、彰化新莊仔、貓霧揀、員林、南投魚池、名間、仁愛、楓樹林，苗栗大湖、通宵，北勢窩、苑里、台中大甲、台中市縣、宜蘭員山、頭城、新莊、基隆市、高雄林園、桃園龜山、八德、雲林古坑、花蓮玉里等[18]。事實上，移民分佈地點，遠比譜牒記載，要多的多，今彰化社頭即是一例。

　　從明末荷據時期，閩粵兩地的居民便不斷地一波波渡海向台灣移民，這群移民除了少數有組織有計畫性外，絕大多數是零散而持續不斷的移民活動。這些移民往往是父子兄弟相攜，或同宗、同族，或同村鄉人相互牽引，搭乘船隻紛紛到台灣謀生。台閩學者研究移民史與家族史，大體已有共

18　林嘉書前引書，頁11。

識，即移民來台原因有二：一是謀求生計，一是讀書致仕。遷移形式有四：或攜眷搬遷、或父子相率、或兄弟聯偕、或單身移民等，四種形式以單身移民者比率最高，佔渡台總數的 85%。移民者的婚姻有三種型態，一是已在原鄉娶妻者，大都留妻子在家鄉，只有少數攜眷渡台；二是結婚後，隻身東渡，到台灣後再娶繼配；三是未婚單身赴台而娶台灣在地女子 [19]。

社頭鄉有五大姓：蕭、劉、陳、張、邱。蕭為第一大姓、劉次之。關於芳山堂劉氏之遷居社頭，今人賴志彰在民國八十年代已有初步之調查與研究，詳細且醒豁，並出版兩書《彰化八卦山山腳路的居民生活》與《彰化縣市街的歷史變遷》嘉惠士林，茲據其調查，先摘述如下，再加以補充：

社頭一帶劉姓族群，於康熙中葉，從原鄉南靖過來，經由兩個路線，其一是由鹿港上岸，經埔姜崙、埔心、關帝爺廳，來到枋橋頭，新厝，最後才來到山邊的湳雅、崎腳。另一是由嘉義外海上岸，然後經民雄，最後才轉來彰化依親，來到山邊的月眉池，與家族的其他成員毗鄰而居，其中枋橋頭與新厝是他們的中繼站，也因此今天新厝都還有劉家的「公厝」存在。劉姓的分佈從社頭北邊的埔蓁林開始，往南有漁池內、月眉池、崎仔腳、田中央、北勢頭，甚至在龍井村還有劉氏家廟，一直往南到湳雅大坑，其分佈之廣，南北長約1680 公尺，著實嚇人。

劉姓移民時間，先後不一，卻互相引帶，最後移墾者（即第三梯次）為道光年間者，屬彭城堂劉姓。其移墾路線大體打從鹿港上岸，經由員林東山一帶開始，然後再由彰化城南下，轉經犁頭厝、港尾，或由員林轉往浮圳、枋橋頭，湳底，再往南到埤斗，輾轉來到山腳路上。總之，劉姓經枋橋頭、新厝、再轉往八卦山麓，下分六個房派，即 1.北勢頭、田中央一支（興明派下）、2.湳雅（天佳派下）、3.月眉池（天

19　參李昭容《鹿港丁家大宅》，（台中，晨星出版有限公司，2010 年 6 月），頁 40、41。

極派下）4. 漁池內（天聖派下）、5. 崎腳（天開派下）、6. 崎腳內（天圜派下）等，其中天極派下輾轉經嘉義民雄再過來，興明派下則是在道光年間，最後才移來[20]。

賴氏在書末以「民居個案」方式介紹分佈在社頭的劉氏，茲一一轉摘於下，並以道光年間手抄本《劉氏族譜》資料補充於後[21]：

## （一）漁池內劉厝（芳山堂）

劉氏祖籍來自福建省漳州府南靖縣施洋墟，來台祖為第十世祖天聖公，屬四世祖興隆公派下，約於清康熙中葉渡海來台，由鹿港上岸之後，沿著舊濁水溪岸來到新厝、枋橋頭，隨後由於族支繁衍，到第十二世祖一相公時，再遷往到八卦山麓，即今所謂漁池內現址。

按芳山堂劉氏之唐山開基祖為劉維真，其人生平，《族譜》記：「維真公字均保，諡念一郎，乃萬七郎公之次子也。娶伍氏七娘，生二子，長恭勝住枋頭；次宗生住龍口。公卒葬在施洋後田福壇坑，坐巳向亥兼巽，用丁巳分金。至康熙壬寅年（按，康熙在位之壬寅年有二次，一為元年，1662；一為六十一年，1722，以後者較有可能），遷葬於龍口祖厝後，坐乙向辛，其後仍遷福壇坑原處原分金。」、「妣伍氏葬在施洋赤州牛吊埼，號觀音坐蓮形，坐丁向癸兼未丑庚午分金，後龍口房九世孫漢錦附葬壙內，如卜字型，祖妣居中，漢錦在左。」（頁18）

三世祖興隆公（賴書誤為四世祖）《族譜》記「興隆公

20 　詳見賴志彰《彰化八卦山山腳路的民居生活》〈彰化，彰化縣立文化中心，民國86年5月出版〉，頁22、23，頁24，頁28，頁15，及頁95。

21 　此處所謂《劉氏族譜》，指的是修於道光年間手抄本族譜，後於大正年間增補，原譜無頁碼，乃劉清騫先生自訂，以下引族譜原文，直接將引用頁碼附於後，不再一一分註，以省篇幅，本文之所以稍豐於賴氏兩書，有所損益，全恃劉清騫先生提供此一珍貴手抄本，特此說明，並致謝。再，本族譜影本已裝訂成冊，本人已捐贈予台北市文南大會。

乃恭勝公之長子也，娶枋頭呂氏八泰娘。生二子，長顯政，居枋頭；次簡默，後其子宗諒，宗証並移住珊圖（今汕頭）。興隆公葬在施洋，總大雙坑路口，坐乾向巽兼亥，用庚戌分金。姝呂氏葬在施洋後洋山頭寮仔頂裡，坐子向午兼癸庚子分金。」（頁 19）

開台之十世祖天聖公「名三，字晉卿，乃漢文公之長子也，娶張氏，生四子，長一相、次一定、三一豪、四一愛（失傳）。公生于天啟四年（明熹宗，1624）甲子十一月初十日丑時，卒于康熙二十九年庚午（1690）六月十九日丑時，享壽六十七歲，葬在枋頭後洋山，坐辛向乙兼戌，用辛酉分金。」「姝生于崇禎十一年戊寅（明毅宗，1638）七月初八日午時，卒于康熙五十年辛卯（1711）七月二十四日卯時，享壽七十四歲，葬於施洋長頭窠。」（頁 246）按劉天聖既為開台祖，其卒年為康熙二十九年（1690），則遷台之下限必在此年。如果姑且以閩台傳統成年 16 歲為基準，視為劉氏遷台之年，則彼遷台或在明毅宗崇禎天啟十三年（1640），此為彼遷台之上限，換言之劉天聖在明末清初時，頗有可能曾參與明鄭劉國軒之部隊，屯田開拓今中部一帶，後康熙一統台灣，或曾被遣返福建，後再於康熙中葉渡台開墾。

十一世祖一相公，「名愿，宗子葵，乃天聖公長子，娶李氏，生四子，長元龍，次元蔭、三元好、四元改（早夭），後又生一子元義（出嗣）。公生于順治十四年丁酉（1657）九月初九日子時，卒于康熙五十一年壬辰（1712）七月卅日酉時，壽五十六歲，葬在施洋山山東。姝生于康熙八年己酉（1669）八月初十日午時，卒于雍正己酉年（7 年，1729）六月初十日戌時，享壽六十一歲，葬於枋頭崎仔頭坐南向北。」〈頁 246～247〉。

劉一相卒於康熙五十一年（1712）可以再次確定芳山堂劉氏於康熙中葉遷台之舊說，不過彼開台幾代先祖，死後仍歸葬原鄉，落葉歸根，恐仍未視台灣為定居之地，只是個謀生打工之地。如十二世祖劉元容「移住台之上淡水（今

高屏地區）」（頁248），劉元周「子孫亦住淡水」（頁248），十三世祖「道印，乃元容公長子，居頂淡水；道強乃元容公次子，居頂淡水；道視乃元容公三子，居頂淡水；道尋乃元容公四子，居頂淡水。道漂乃元周公長子，居頂淡水，道蔽乃元周公次子，居頂淡水；道夜乃元周公四子，居頂淡水。」（頁250），餘不贅，從族譜這些記載，可以看出劉氏「二次移民」現象相當明顯。

## （二）北勢頭北邊厝劉厝（芳山堂）

來台祖為十一世祖天諟公，屬四世祖興明公派下（為興隆公之弟），約於康熙末葉，渡海來台，由鹿港上岸之後，沿舊濁水溪岸來到現址，有六房子孫傳家，隨後子孫蕃昌，居住空間有限，天諟公乃往南邊發展另一組合院建築，即一般所稱的「北勢頭南邊厝劉厝」，北邊厝則屬於一耀、一愿兩房。

由於道光手抄本族譜偏重興隆公一派，興明公一派無傳，僅在世系表略有紀錄：其父為恭勝公，祖維真，屬赤州房，有二子：長德享（無傳）、次德尾（頁14）。不過據劉偉彥先生提供之《劉氏族譜》（無出版單位年月，僅在封面有2004春題詞）之「芳山堂家譜」世系表有較詳細之記錄：興明生二子德享（無傳）、德尾，德尾生二子福全、福盈，福盈獨子世欽，世欽生二子：廷泰、廷羨，廷羨生四子：友德、友忠、友義、友來，友忠生三子：漢鵬、漢卿、漢恩，漢鵬單出一子天諟，「住台彰邑湳洋北勢頭」（芳山堂家譜頁3）、天諟生五子：一耀（住南北勢頭）、一浩、一藏、一緒、一旺，以下不贅。

## （三）田東園仔（田中央）內厝劉厝（芳山堂）

來台祖為十世祖漢卿公，屬四世祖興明公派下（興隆公之弟），約於清康熙末葉渡海來台，由鹿港上岸後，沿舊濁水溪岸來到現址，因子孫昌盛，乃在北邊再發展另一組合院

建築，為區分兩宅，此宅被稱為「內厝」。

劉偉彥之《劉氏族譜》記劉漢卿為興明公派下，父劉友忠，兄漢鵬、弟漢恩，有子四：天士、天胤、天玄、天台，皆「住台彰邑湳洋田中央」。（芳山家譜頁 3）

## （四）田東園仔（田中央）外厝劉厝（芳山堂）

來台祖為十世祖漢卿公〈賴書誤為漢鄉公〉，屬四世祖興明公派下，約於清康熙末葉渡海來台，由鹿港上岸，沿舊濁水溪岸來到今址南邊，後再發展另建一組合院建築，為十一世祖天祥公宅邸，為區分計，稱此宅為「外厝」。

## （五）湳后仔北邊厝劉宅（芳山堂）

來台祖為第十一世祖天佳公，屬四世祖興隆公派下，約於清康熙中葉渡海來台，由鹿港上岸後，沿舊濁水溪岸來到新厝、枋橋頭，隨後族裔繁昌，十世祖一閔（即一敏）再遷往八卦山麓今址，由於與另一組一純公宅相鄰，乃區分此宅為北邊厝，其後又往東南邊（較靠山邊），發展出另一組合院，即所謂的頭前厝。

《族譜》記十世祖天佳公，「乳名雅，乃漢明公之長子也，娶曾氏款娘，生四子，長一營、次一純、三一敏、四一總。公生于順治十年癸巳（1653）吉月吉日吉時，葬在枋頭樓仔墩，坐南向北。妣生于順治丁酉年（十四年，1657）十月十六日午時，卒於康熙三十四年乙亥（1695）十二月二十三日丑時，葬在枋頭長頭窠，坐東向西。」（頁 38）

十一世祖劉一純，「名障，字君令，乃天佳之次子也，娶銅皮陳氏攘娘，生二子，長元祉，次元培。公生于康熙二十一年壬戌（1682）九月初三日寅時，卒于乾隆己卯（六十年，1759）八月二十六日午時，壽七十八歲，葬湳仔山腳車路上，坐卯向酉兼甲庚丁卯丁酉分金。妣生于康熙三十六年丁丑（1697）八月二十五日丑時，卒於乾隆戊子年（三十三年，1768），壽七十二歲，葬枋頭塘頭窠。」（頁 38）

此條資料極重要，劉一純妻陳攘娘，比一純晚死且葬在原鄉，但劉一純卻是開始葬在社頭新故鄉「湳仔山腳車路」的第一人，這反映了陳氏是在原鄉娶的，並留在原鄉，死後直接葬在原鄉。而劉一純直接葬在社頭，並未歸葬原鄉，「日久他鄉變故鄉」，這一埋葬年代——乾隆六十年（1795）是具有極大指標作用，也就是說芳山堂劉氏定居社頭，認同社頭，產生「在地化」、「土著化」、「定居化」是在乾隆末年，距離劉氏先祖於康熙中葉遷台移民，前後近一百年，百年時間何其漫長，這一段「心路歷程」之漫長艱辛恐非我等局外人、後代人所能體會。

至於劉一敏，「名圖，乃天佳公三子，娶賴氏用娘，抱養一子元量，生一子元浪。公生于康熙二十三年甲子（1684）十一月初八日酉時，卒于乾隆六年辛酉（1741）三月二十三日未時。妣生于康熙三十八年己卯（1699）五月十一日未時，卒于乾隆三十六年辛卯（1771）十二月初五卯時，享壽七十三。」（頁38～39）

### （六）湳后仔南邊厝劉宅（芳山堂）

來台祖為十一世祖天佳公，乃四世祖興隆公派下，約於康熙中葉渡海來台，由鹿港上岸，沿舊濁水溪岸來到新厝、枋橋頭，因族裔繁衍，十二世祖一純乃再遷往到八卦山麓今址，為區分計，稱此為南邊厝。

### （七）月眉池劉家團圓堂

來台祖為十一世祖天極公，屬四世祖興隆公派下，約於清康熙中葉渡海來台，先是到達嘉義民雄一帶，直到十二世祖一壽時，才遷移居今月眉池，與家族其他成員毗鄰而居。月眉劉家在歷經數代的胼手胝足，逐漸累積資產，在房宅四周有三甲地的公業，外圍也有六甲地的田產。屋宇歷經多次的修、增、改建，大規模的擴建是在日據昭和初年，添加第二落與左右外護龍。

劉一籌，《族譜》記：「一籌公，乳名觀相，諡秉淵，乃天極公之次子也。娶詹氏，生一女而卒，女適口」（原缺）家。繼娶陳氏隱娘，生三子，長之熾、次歲貢生元炳、三元煌。公生于康熙四十二年癸未（1703）十二月十八日戌時，卒于乾隆三十五年庚寅（1770）六月十七日寅時，享壽六十八歲。妣詹氏生于康熙四十四年乙酉（1705）吉月吉日吉時，卒于雍正吉年六月初七日吉時，葬在嘉邑打貓保火燒庄前寶珠湖。妣陳氏生雍正二年甲辰（1724）九月初五日亥時，卒于乾隆三十一年丙戌（1766）十月十一日時。公始自嘉邑打貓保遷于彰邑武東保湳雅庄。」（頁128）

而劉一籌之兄劉一果「公卒於嘉邑，葬於打貓保之東勢湖，湖仔底蝙蝠形，坐未向丑兼坤艮分金，地形甚美俊。」（頁128）劉一籌之父劉天極「卒于康熙五十八年庚子（1720）十月十四日寅時，享壽六十四歲，葬在彰化縣武東堡之柴頭井山，猛虎形坐向。」（頁127），劉一籌之母簡順娘「卒于乾隆己巳年（十四年，1749）七月十七日吉時，享壽七十七歲，葬在柴頭井蛇形坐向。」（頁127），而且劉天極一家，「生二子，長一果，次一籌，父子三人始渡台，先居嘉義縣之打貓保，後移居彰化縣之武東保湳雅庄。」（頁127）。

根據以上諸條資料，吾人可得如下認知：

1. 月眉劉氏一派，初居嘉邑打貓保（約今民雄），再移墾彰化武東保湳雅庄，完全符合賴書所記，證明無誤。

2. 父子母妻多人均埋葬在台灣，或今社頭，或今嘉義民雄，並未歸葬原鄉，且是劉天極攜家帶眷，全家同時渡台開拓，謀求新生活，一方面可想見原鄉生活之困苦，乃渡台謀生，且死後埋葬台灣，頗有「誓不回頭」之決心，亦可稱為悲壯，果然於第三代劉元炳時即燦然開花結果，光宗耀祖（詳見後文）。再者，從雍正五年（1727）開始，清廷對台移民政策有所鬆動，閩浙督撫常上奏請求清廷准予墾民攜眷過台，

朝廷時准或不准，管理時弛或嚴禁。假設劉天極一家不是偷渡來台，則一家人於雍正年間來台拓墾謀生之可能性極高。

3. 諸人多是在乾隆年間埋在台灣，前文論述乾隆末年可視為社頭劉氏之定居化，在地化、土著化之時間，在此又得一見証。

### （八）崎腳劉家寧遠堂

來台祖為十一世祖天開公，屬四世祖興隆公派下，約於清康熙中葉渡海來台，由鹿港上岸，沿舊濁水溪岸來到新厝、枋橋頭，隨後再遷住到八卦山麓今址。劉家歷經數代經營，稍有小成，前後約有六甲地，目前屬祭祀公業所有，今建築乃是日據昭和初年時擴建，添建第二落與左右外護龍。

按崎腳又分崎腳內一支，開台祖為天闢公，天闢公《族譜》記：「名井映，乃漢在公之次子也，娶張氏四娘，生三子：長一受（失傳）、次一款、三一符。公生于康熙三年甲辰（1664）十一月十九日酉時，卒于康熙五十五年丙申（1716）九月初六日卯時，享壽五十三，葬枋頭芹仔坑頭，至乾隆甲子年（九年，1744）改葬吊鐘嶺六寮垢仔田，面坐艮向坤兼寅辛丑辛未分金。姚生于康熙十七年戊午（1678）五月初二日午時，卒于雍正十年壬子（1732）十月初十日午時，享壽五十五歲。乾隆丁卯年（十二年，1747）葬吊鐘嶺老軟，坐癸向丁兼丑寅子午分金。」（頁361）

劉天開，《族譜》有記：「天開公，名陽拱，乃漢在公之長子也。娶曾氏，生二子：長黨、次套早殀失傳。公生于順治十八年辛丑（1661）十一月二十三日子時，卒于康熙四十六年丁亥（1707）二月二十一日子時，葬枋頭校樹　，坐南向北。姚曾氏和娘，生于康熙十一年壬子（1672）七月十三日午時，卒于康熙四十一年壬午（1702）五月十八日辰時，葬枋頭羊山山東外　仔，坐北向南。」（頁313）

除上述屬於芳山堂劉氏外，尚有晚到之彭城堂劉氏，茲

據賴書一併摘敘於下，以求完整。

## （九）柴頭井山腰劉宅彭城堂

劉姓祖籍福建，居彭城堂，於清雍正年間來台，來台祖為十世祖劉敦素，先是到達柴頭井附近，後因瘟疫於十七世祖再移今址，迄今約有百年歷史，目前有一鄰十幾戶的劉姓人氏住此，惜民國八十四年年底，子孫拆掉老宅新建透天別墅。

## （十）北勢頭頭前厝劉厝（彭城堂）

此劉氏一支來自福建省漳州府南靖縣版寮白沙嶺腳，屬彭城堂下。來台祖為十一世祖劉昆玉（奕山），於清康熙末年渡海來台，先在台南新營槍仔樓一帶發展，乾隆年間再移到大武郡東堡湳雅庄，有五大房傳家，左側護龍有三大房，右側護龍有二大房。但左側護龍有一房倒房絕嗣，另行招贅某一芳山堂劉姓，於民國七十五年韋恩颱風後修建宅第，遂行將大廳外掛上牌匾「芳山堂」，不明者益滋誤解[22]。

綜合本小節的分析探討，吾人可以簡單歸納如下如點：

1. 遷台時間：大多數是在清康熙年間（中葉之後），前後三批，第二批約於乾隆年間到今社頭，第三批則在道光年間。

2. 選址原因：彰化平原早在康熙五十八年（1719）施世榜完成八堡圳，六十年（1721）黃仕卿完成十五庄圳（即八堡二圳），最後是康熙五十八～六十年（1719～1721）楊志申建成二八水圳，水利灌溉設施完成，形成「水田化」有力條件，一時之間沿河渠岸邊，紛紛引來大批移民拓荒者，諸多村庄聚落出現，原住民也都因混居同化，終致彰化平原大體完成墾殖活動，乃有雍正元年（1723）的設置彰化縣，

---

22 以上詳見賴志彰前引書，頁64~77，茲不再一一分註，節省篇幅。

官府設治，安全更獲保障，更吸引大批移民續來 [23]。

3. 拓墾路線：移民者先在鹿港登陸，經由員林東山一帶開始，然後再從彰化縣城南下，經由犁頭厝、港尾，或由員林轉往浮圳、枋橋頭、湳底，續往南到埤斗，最後輾轉來到山腳路上。芳山堂劉氏亦是先集中在枋橋頭、湳底再四散開拓 [24]。

4. 族裔分佈：社頭劉姓有兩個系統，一為「芳山堂」，一為「彭城堂」，芳山堂劉姓為山腳路最大族群，彭城堂劉姓則屬晚到，人數也少。芳山堂劉姓來自原鄉福建省漳州府南靖縣施洋，為「福佬客」。初期原住在枋橋頭與新厝，後七世祖世長派下移拓八卦山麓，其中天佳派下往湳雅、天聖派下往漁池內，天開、天闢派下分往崎腳、崎腳內發展。至於月眉一帶為十一世祖天極派下，先到嘉義民雄發展，不順，於乾隆年間一籌、一純兄弟才再移居今月眉池發展。至於北勢頭與田中央則是由四世祖興明公派下發展。彭城堂劉姓大部分佈在柴頭井，再徙林厝仔 [25]。

## 第四節　劉氏宗祠芳山堂之創建與沿革

如上所述，社頭芳山堂劉氏，追溯其原鄉開基祖為劉維真（彭城堂世系為第 148 代）其後之昭穆（台語俗云「字勻」或「字延」）為：「維／恭／興／顯／漳／世／廷／友／漢／天／一／元／道／尚／國／家／修／政／克／昌／昭／光／永／宏／福／貽／謀／式／穀／良／裕／後／承／前／緒／相／繼／德／澤／長」，嗣後蕃昌，生齒日繁，於日據大正十年（1921）劉益火委託劉育英（字得三，舊清廩生，時任台灣總督府台北師範學校助教授）新編昭穆：「南／版／德／澤／長／餘／裕／垂／台／陽／光／迪／前／人／緒／桂／蘭／發／遼／香」，可能與前編

---

23　賴志彰前引書，頁 27、28。
24　同前註。
25　賴志彰前引書，頁 95。

昭穆有不少重複，怕亂了世系，「此二十字取消不用」（手抄族譜，頁5）

不管如何，劉維真子子孫孫，雁行喬梓，先後從康熙中葉渡台謀生，落腳彰邑湳洋，肇基垂裕，裔孫齒繁，分散在湳雅的湳后、月眉池、北勢頭新厝、下店仔，協和村的崎腳、田中央、中湳仔、魚池，橋頭村的圳尾、半路厝，新厝村等地。族裔既繁，族人飲水思源，意建宗祠，但因未詳祖譜，機緣未到。嘉慶年間，劉天洽在嘉慶十一年丙寅（1806）獲頒鄉賓資格；劉元炳在嘉慶十二年丁卯（1807），捐納取得歲貢生（別稱歲進士、選魁），表示劉氏已晉入士紳階層，形成外部有利條件。明清時代，國人取得功名，不僅揚名立萬、光耀先人，回到鄉里，祭拜祖先，甚至廣畜妻妾、購置田產、大興土木，以誇耀鄉邦，劉元炳自不例外。《族譜》記：「延及嘉慶丁卯十二代孫元炳，自祖父而移台者也，以明經歲貢，謁祖回鄉，登茲樓（指南靖祖祠敦倫堂，後改號敦睦堂）以四望（下略）」，有見祖祠「小樓舊制，歷歲久而摧殘，返棹東瀛，即與十一代孫一權，運金修築，議欲高之」，但「為蕭（姓）所制，故更新龕牌，置出供祭而已」，以後「元炳子鄉賓道進守遺訓，省籍增置祀田，稍擴先業」（頁1～2），嗣後仍與蕭姓發生諸多糾紛，纏訟三年，回台募金，「僉舉以歸，付白鏹千數，留唐共事，揭帆數日，直抵施洋」，終得昭雪不白之冤，打贏官司，時道光癸巳年事（13～15年，1833～1835），而另一劉姓族人「監生雅音，風聞此事，遣族人訊焉，偶閱所遺牌函，方知共祖分支。曩時故老之傳流家乘之載筆，若合符節也。」（頁3）日後於道光二十四年甲辰（1844）清和之月（四月），新修芳山堂族譜，由「十四代女孫婿，潢溪增生，蘭庭江懷忠拜撰」、「十四代孫潢溪庠生，遜齋禮端敬謹參校」。

此一族譜之修訂過程，備嘗艱辛，《族譜舊序》載：「而我枋頭赤州佳草芳龍口派衍，考處自來亂離之後，譜牒灰燼，而老成又凋謝矣。」、「而前無所考、中無所傳。既有聞者，

類皆荒唐之語，不足信也，嗟呼！尚何言哉！」「雍正丙午春（4年，1726）村雅宗叔祖球延到吾家，我諸伯叔兄弟，思吾劉氏鎮居枋頭等處，於今十四世，幸支派之蕃昌，散四方之居處，或往而川，或分往台，或移廣東」、「於是敬托宗叔祖球歷，推衍派對，稽諸牒，跟尋誠確，乃草略一書，紀綱頗就，節次猶未詳耳。至乾隆戊辰歲（13年，1748），又越二十三載，其中生齒日繁，死葬不一，眾伯叔等，欲為修纂增補訂正，併作一序，以光前烈，以裕後昆，命囑於余」、「乃援筆以為圖，略者詳之，缺者補之，從新訂正，條理不紊」、「十二代孫武生振元敬序」。（頁7～8）

而《續修族譜序》又記：「我始祖維真公，起家於南靖施洋，幾二十傳矣。其上世之枝分縷析，猶幸宗伯武生振元先訂成書」、「越嘉慶丙辰（元年，1796）先大父元炳公，貽金先族伯元慶，令抄付一冊，置之宗祠，余於批閱之下，見于內地之世續雖詳，而遷移之源委尚略。因思我天極祖，雁行喬梓，先後渡台，肇基垂裕，生齒日繁。即上而為世長祖子孫居台者亦過半矣。爰是不揣固陋，筆之於書，續成譜牒，以昭後世，而垂無窮庶幾哉！」（頁9）

序末署名「十三代孫鄉飲嘉賓，德風道進敬序，十四代女孫婿潢溪增生，蘭庭江懷忠薰沐校正，十四代孫潢溪庠生，遜齋禮端敬謹參訂」，時在「道光二十五年乙巳（1845），暮春之初（三月），信昭江懷忠敬書」。（頁9～10）

到了日據時期，《族譜》曾有兩次增補重修，一是「明治三十五年（光緒29年，1903），十六代孫家聲，名益填，字揚鄉，參訂敬序。十八代孫政漢，名清江，土名不牒，百拜敬書。」（頁13），一是「大正九年歲在庚申（1920）孟春之月（正月）再重修，中華民國九年（1920）陽曆二月二十三日再重修，十六代孫家炎，名益火，土名乞食頭參訂。十八代孫政漢，名清江，土名不牒，百拜敬書。」（頁13）

綜合上引史料，可以歸納出如下幾項要點：

1. 族譜修纂，工程浩大，過程複雜，備嘗艱辛，從原先譜牒灰燼，始在雍正四年（1726）草略一書，中經乾隆十三年（1748）、嘉慶元年（1796）、道光二十五年（1845）、明治三十五年（1903）、大正九年（1920）等數次增補訂正，惜至今無聞續焉。

2. 整部《族譜》並未有明確記載今社頭芳山堂宗祠創建於何時，這是極可怪之現象，此其一；今宗祠內眾多之楹聯未有落款之人名及時間，此可怪者二；三怪者，元炳一房子孫俱是知識份子，應有片言隻語提及創建之事，而均未見；四怪者，創建宗祠為族中大事，落成應有碑記紀念，亦未見。且今言芳山堂創建年代為嘉慶十二年丁卯（1807），乃是據「選魁」一匾年代而來，其年為劉元炳獲授歲進士之年，實非芳山堂創建之年，如坊間常見之《彭城堂劉氏大宗譜》所記〈芳山堂祖祠沿革〉，便不敢明言其創建年代，引文如次：「（上略）同人飲水思源，意建宗祠，未詳祖譜。後適元炳明經歲進士，謁祖返施洋枋頭，得悉開基列祖情形，回台聚會說出，同人喜有新聞，踴躍鼓勵。天洽、元炳為宗祠籌建委員，擇地湳洋蟹彎，即彰化縣社頭鄉龍井村水井巷 20 號，卜吉營建宗祠，未幾告竣。堂號芳山，分金作甲庚卯酉，廟貌大觀，昭穆井然，四圍山川毓秀、人傑地靈，預兆人文蔚起，穀穰財富，貽謀燕翼，分支衍繁焉[26]。」

陳國典《社頭鄉志》亦含混其詞：「（上略）知道祖先的來源後，推派劉天洽、劉元炳兩位為宗祠籌建委員，在清嘉慶年間，選擇湳雅洋蟹彎（即現址），開始建築，堂號「芳山」，房子座向是甲庚卯酉[27]。」

但在前引《續修族譜序》中出現劉元炳貽金劉元慶抄錄族譜「置之宗祠」供族親翻閱，此一宗祠到底指的是原鄉南

---

26　莊吳玉圖總編，《劉氏大宗譜》（新竹劉姓宗親會，民國七十五年十二月）（文獻篇）「彰化社頭鄉芳山堂劉氏祖祠」，頁文 61。

27　陳國典《社頭鄉志》（社頭鄉公所，民國八十七年仲春），四篇（居民志）九章「本鄉五大姓的姓氏源流」，頁 140。

靖敦倫堂？還是彰化社頭芳山堂？語焉不詳，若考慮抄錄族譜放在南靖，而非放在社頭，在台族人宗親看不到，則其意義何在？除非同時抄錄兩本，一放在南靖、一放在社頭。再考慮族譜中多處稱呼南靖原鄉祠堂為「祖祠」而非「宗祠」，則此「宗祠」應該指的是社頭「芳山堂」的可能性極高，則社頭芳山堂宗祠的創建下限年代可提升到嘉慶丙辰元年（1796），也因如此才能解釋何以芳山堂創建時建築材料採用低廉的土墈，因其時財力仍未豐贍，無以支持採用高級建材（如磚、石、瓦等）且此宗祠兩翼護龍兼作農事之用，不必採用高級建材。若然，劉元炳早在嘉慶十二年捐納得授歲貢之前早已返鄉謁祖尋譜，而月眉劉氏之發達素封亦在嘉慶年間之事，而非其前乾隆年間。（詳見下文）

但在未有更近一步的史料佐證下，吾人亦不得不姑從舊說，亦即芳山堂宗祠創建於嘉慶十二年（1807），但不排除創建於嘉慶元年（1796）之可能性，從而更增加芳山堂宗祠之歷史價值。

3.至於初建的形制，建材、規模，亦無從得詳，陳國典《社頭鄉志》略略提及：「該祖祠最初為土造，後改木造三川式。日久蟻害蟲蛀，才又籌資興建磚造三川式，於民國二十五年（丙子年）完工[28]。」陳氏此說不知何所據，若果然是真，又是一怪。

建宗祠為族中大事，雖未必人人捐款募建，但總是人人有責，前引《族譜》謂元炳返鄉謁祖尋譜，見祖祠歲久摧折，返台籌募基金，為蕭姓阻擾，只能更新龕牌，置田供祭，日後其子劉道進再度返鄉省親「增置祀田，稍擴先業」，不久與蕭姓興訟三年，返台募得資金「白鏹千數」（即白銀千餘兩），其前劉元炳貽金族人劉元慶抄錄族譜等等諸事，據可見社頭劉氏一族財力不弱。甚至以劉元炳一房而論，歲貢生既為捐納而來，家中財力亦可稱不菲，若以其時左近年代之

---

28　同前註。

捐納事例為計算基準，作為推估，如以雍正五年（1727）之貢生王綏為例，「家號素封，曾慨然捐穀三千石，以助貧民農事之用，再查該生予雍正五年在遵旨營田事例內，由俊秀營田三頃，准作貢生[29]。」可知劉元炳之資產應至少有田三頃以上，三頃約今三甲地，在地方擁有三甲之田，可謂「富甲一方」，似此等財力，興建的宗祠居然只是土造，而不是磚牆瓦屋，豈不怪哉！

　　不管如何，芳山堂宗祠創建後，定於每年農曆正月十一日舉行春祭，祭禮循古，莊嚴隆重，歷年不缺。但歷年既久，宗祠不免湮頹不堪，在清代時期未聞有所修繕，進入日據時期先由劉家丕倡議私捐，議築重修，未臻理想。至劉國商、國樑等再度倡議，再建木造三川式[30]。其確實年代亦不詳，而木造宗祠，時間一久，蟻害蟲蛀，大失宏觀，亦有傾頹之危。因此劉益火、尚楓、家靖、家昌、家茂等，集族人商討，籌募資金重改磚造三川天井式，兩翼祠宇，巍峨壯麗，即今存大體面貌，時昭和丙子十一年（1936）[31]。翌年春（由孟春正月至初夏四月，中經桐月三月）續由幾位（也有可能同是一人）自稱「潢溪生」、「墨子」、「墨癡」、「陳同行」、「綠花野人」的民間藝匠補上彩繪書法，構圖尚可，文字書法則潦潦草草，拙劣不堪。

　　此次重建，捐獻之劉氏族人，經作者實地調查留存在壁堵、龍柱、石獅之落款，依單位整理如下：

　　（1）「丙子冬裔孫國商派下，益火、益城、益岳、益水，仝奉獻」

　　（2）「益火、家火奉獻」

　　（3）「昭和丙子年季冬穀旦，世長公管理人益火、德發

---

29　張嗣昌撰，李祖基點校《巡台錄》（香港人民出版社，2005 年 6 月）卷下（特籌勸捐），頁 60、61。

30　同註 25 前引書，頁文 61。

31　同前註。

全奉獻」

（4）「次渠公奉納」

（5）「通渠公奉納」

（6）「漢隆公管理人（大舌），代表者新賀奉獻」（大舌兩字是原有字刻被水泥塗抹再重刻，以下皆同）

（7）「裔孫水芋奉獻」

（8）「純德公管理人劉木奉獻」

（9）「廷羡公管理人國梓、國強、海川、天祐奉獻」

（10）「昭和丙子年冬月穀旦，世享公代表者清圳奉獻」

（11）「天成公管理人清圳、家楊、家鉗」

（12）「裔孫尚楓奉獻」

（13）「裔孫修助、政生派下耀川全奉獻」

（14）「璋慶公管理人益火，代表者耀川、文順奉獻」

（15）「顯政公管理人益火，代表者耀川奉獻」

（16）「家匡派人，家匡、修岳、修進、修發、修賓、修書、修順奉獻」

（17）「昭和丙子年冬月穀旦」、「恭勝祖管理人益火、尚楓奉獻」

這些捐獻者或為各宗房的管理人（劉尚楓）、鄉民代表（劉益火、尚楓）、或選過鄉長（如劉益岳）。除以上捐獻個人、派下外，以祭祀公業最多，陳國典《社頭鄉志》記，尚有：「劉興隆公、協源公、傳南公、天織公、天炳公、友蘭公、純德公、漢恩公、卯金公、維真公」等，「在鄉內的公業田有 70 筆，公業土地面積有一百三十一甲多」[32]。其中祭祀公業之變遷，《族譜》記：「四十六年度，買土

地湳雅 308 號之一畑 0.0505 甲。四十七年度，買土地湳雅 305 號之內中田 0.0903 甲，五十年度，買土地湳雅 308 號之 10.35753 甲。五十年度，買土地湳雅 419 號 0.0625 甲。五十年度，建築牆圍四周劉維真公五分之二，劉興隆公五分之三。」又記：「原置產外，現役員為美觀祖廟與交通上，從民國四十六年度至民國五十年度間，本芳山堂祖廟鄰接卯金所有土地，建造牆圍和開設道路，填地耕稼，由劉興隆公業收買，增加一共面積 0.5608 甲，但建築牆圍四周費用，已按照劉維真、劉興隆兩公業二對三均分負擔[33]。」

　　但好景不常，光復初期（民國三、四十代），因實施三七五減租，公地放領，耕者有其田政策，公田租金銳減，無以供應大型宗祠祭典，如今只剩每年正月十一日各家族各自攜帶牲禮祭祀。不過，據地政事務所提供之簡單表冊，劉氏仍有不少公業，如社頭鄉崙雅段之劉氏公業，名下有「劉一相、劉火傳、劉德昌、劉興隆、劉道欽、劉次和、劉餘暉、劉尚會、劉漢恩、劉漢思、劉觀相、劉天極、劉一敏、劉永祥、劉一純、劉一用、劉純德、劉友信、劉元煌、劉其忠」；湳雅段名下有「劉卯金、劉維真、劉維貞（？）、劉純德、劉道盛、劉報、劉天常、劉元炳、劉維貞、劉天提（諟？）、劉興隆、劉天極、劉尚壽」，新厝子段有「劉水教、劉德、劉賀、劉尚接、劉三房」，湳東段有「劉瑞華、劉文獻、劉德」，湳西段有「劉俊哲、劉協源」，社張段有「劉沂揚」，橋頭段有「劉興隆、劉一奎、劉維真、劉興陸、劉天成、劉神佑」，山腳段有「劉維真」。

　　可見劉氏公業仍有相當多筆，瑣碎複雜，形成管理上的困難，劉釗欽先生說明：「三七五減租後，公田租金銳減，從此宗祠無人維護」、「劉氏宗祠設有祭祀公業，設有主任委員及委員，下有各房之房長，進行祭祀活動，但祭祀公業

---

33　劉偉彥提供《劉氏祖譜》、〈芳山祖廟簡介〉，頁 6；及〈芳山堂家譜〉，頁芳山 2。

並無發揮強大的領導作用[34]。」關鍵在這批管理委員多是日據末期選出，至今老成凋謝，青黃不接，形成缺口，如《族譜》記〈役員〉項目：「本堂祭祀，為敦親睦族觀念，特附代表等掌管。惟前無任役員，由能幹員士執掌，至光復前，分房任選役員參與，及聘顧問[35]。」例如祭祀公業劉維真，僅是成立「暫代管理組織」，分為「內外各四房，共八房。每房選房長各一人，代表選一人，監事每二房選一人，合計共十三人」，其中「內四房為湳後仔、月眉池、田中央、崎仔腳。外四房分為枋橋頭、圳尾仔、半路厝、新厝仔」，職稱有「秘書、房長、監事、代表」。祭祀公業劉興隆、劉顯政、劉璋慶、劉卯金之組織架構亦完全相同，不同地方在職務多一「顧問」，「房份庄頭名稱」有「天圖公崎仔腳、一相公魚池內、元福公新厝仔、一選公半路厝、天極公月眉池、一相公魚池內、天德公圳尾仔、天佳公湳後仔一敏公」等（以上人員名字為尊重隱私權，不予列出），從以上的描述記錄，可見今日芳山堂之維護、經費、祭祀、管理之不振，關鍵不在祀田公業之收入，而在整個管理組織結構，及人選之是否適當。

在歷史部份，前已述及在昭和十一、十二年時重建，規模宏大，時宗祠前方兩側為水田，前方有水圳經過，為族人自行開鑿，因此不必繳納水租，稱為「清水圳」，以別舊有的「濁水圳」。清水圳可灌溉宗祠內之果園及早期的農作物，水圳旁之水井為宗祠內主要飲用水來源，約在二十年前，附近水埤被填實後，水圳荒蕪無用，水井不但水位下降，水亦有異味，無法飲用，亦被掩蓋廢棄。兩側護龍仍為土埆厝，供作存放農具用，並未住人。前埕則提供佃農晒穀，祭祖時作為搭戲棚演歌仔戲用，「三七五減租前，宗祠每年均演野台，大概是草屯一帶的戲班，戲碼大多是趙子龍救劉備子，開演前，須由戲班派一人在戲棚繞埕一圈，於門板前用印，始能開始演戲。」、「祭祀活動約於上午 10 時開始進行，

---

34 劉釗欽先生口述紀錄，民國 100 年 4 月 1 日採訪。
35 同註 32。

中午聚餐，下午演歌仔戲，晚上在廟埕辦桌，盛時近四十桌。[36]」

光復初期，國軍曾佔住宗祠數年，主要居住在正廳及兩側護龍倉庫，故曾數年停辦祭祖活動，後又因三七五減租影響公田收入，經費不足，已有近五十年未辦大型祭祖活動，除了民國九十一年（2002）因翁金珠當選彰化縣長，乃由其夫婿劉峰松先生及翁金珠女士為主祭，劉錦昌為陪祭，舉行過大型祭祖活動外，餘無聞焉。

光復初（民國四十六年至五十年，1957～1961）為防止其他住戶進入前埕晒穀遂築圍牆，及週遭小路，今則大多數農田改種番石榴，已不復晒穀之場景。民國七十年（1981）改建左右兩護龍，原三合土之地坪更換為今 PC 水泥地坪。八十八年（1999）九二一大地震，震壞屋頂，重修正廳屋頂。九十七年（2008）由翁金珠主持，重漆牆壁，翌年（2009）由劉氏族人提出申請登錄為歷史建築，目前正進行調查研究，不久將來宗祠必會展現新貌，號召族人，重振族風門第。

## 第五節　祠中文物稽考

在清代的台灣，姓氏家族定居一處，墾荒立業有成，子孫藩衍，由草茅土礨到形成一個村落，當要建置永久性住宅前，先人依例，出於敬宗報本，總是先建祖祠，安定祖先，有了祭祖聚族之處，才圍繞祖祠興建住宅。而從奉祀唐山祖到奉祀開台祖，吾人可窺知從漳州故土向台灣分衍和拓展的一頁鮮活歷史。

宗祠又稱「家廟」、「祠堂」，或「祖厝」，是安放祖先神靈牌位之地，為列祖列宗神靈安息之所。古人云：「立祠第一，所以奉先世神主」，所以走進任何一處血緣村落，宗祠都是最為引人注目的古建築之一，它既是祭祀祖宗的莊嚴肅穆的殿堂，也是執行家族權力的威嚴場所。立祠原則，

---

36　同註 33，此處多據劉氏族人口述，略加彙整而成。

一要努力營造敬祖尊先，溯源尋根的莊嚴肅穆氣氛，二要刻意炫示列祖列宗的功績，家族的榮耀，和歷史發展的軌跡，三要突出展現祖宗的訓示，家族的族規，和對子孫的期望[37]。這就形成豐富多采的宗祠文化，也成了擁有豐富多采的文物古蹟的展示所在。以下區分為四，一一稽考探討：

## （一）堂號

宗祠標記就是血緣姓氏家族的標識，是提供後代子孫尋根祭祖的重要依據，透過宗祠的標記，任何家族的裔孫，即使相隔數十代，遷徙四散，依然不會找錯祖廟拜錯祖先。社頭劉氏家族就是以堂號為標記，而非以郡望為標記。劉姓多半以「彭城堂」郡望為標記，郡望是兩千年前秦漢時代的郡名，是整個家族最早發祥之地，代表姓氏之由來，所以同一姓氏的族人，其所屬郡望便完全相同。

社頭劉姓共同以「芳山堂」堂號為標記，堂號是姓氏家族中某一支派的特殊表記，象徵著該支派的本源和榮耀，並以此區別於家族中別的支派。換言之，「堂號」在範圍上比「郡望」小，在時間上比「郡望」近。「芳山堂」號出處，今人林文龍不解，以「出處待考」缺之[38]，「芳山」為社頭劉姓之自立堂號，自然難以稽考其原先出處。

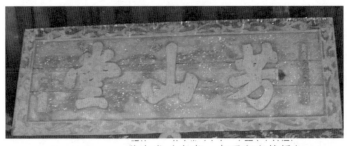

位置

芳山堂（出處：本研究室拍攝）

---

37　劉子民《漳州過台灣》，頁 245。
38　林文龍《細說彰化古匾》（彰化，彰化縣立文化中心，民國 88 年 11月初版），頁 73。

## （二）楹聯

楹聯可分為柱聯、門聯、殿聯、神龕聯等，在宗祠中觸目可見，或出於文人雅士、達官顯要、族裔近親的撰寫，加上書法家的筆寫，雕刻家的鐫刻，留存在石柱、木柱上，一方面具有裝飾、美化的藝術作用，一方面其內容透漏有關家族的血緣、遷徙、榮耀的歷史訊息，三方面又具有對後代子孫期勉訓示的庭訓箴規作用。

芳山堂內有眾多的柱聯，惜多半無上、下落款，對年代、人名、職官等等考證無所助益，茲摘取一、二重要者，考釋以下：

**位置**

對聯（出處：本研究室拍攝）

1. 位在中堂（正殿）的對聯「祖自芳山以來兄兄弟弟均屬彭城苗裔／堂從湳水而立子子孫孫宜繩蔾閣餘光」，此聯極具史料價值，惜無落款；不知何年何人所寫，據此聯知：

（1）「芳山堂」號，是台灣彰化社頭湳水「枋頭房」劉姓一派所自立的堂號，所以難以從「芳山堂」三字往上尋根，不易從南靖原鄉祖祠追溯起。

（2）「芳山」可能是劉姓枋頭房派肇基祖劉維真的別號，據道光手抄本《族譜》記劉維真，

「字均保，居施洋」[39]（頁14）又記「維真公字均保，諡念一郎，乃萬七郎公之次子也，娶伍氏七娘，生二子，長恭勝住枋頭，次宗生住龍口。公卒葬在施洋後田福壇坑，坐巳向亥兼巽用丁巳分金，至康熙壬寅年（61年，1722）遷葬於龍口祖厝後，坐乙向辛，其後仍遷福壇坑原處分金。（頁18），其妻「姁伍氏葬在施洋赤州牛吊崎，號觀音坐蓮形，坐丁向癸兼未丑寅午分金，後龍口房九世孫漢錦附葬壙內，如卜字形，祖姁居中，漢錦在左。」（頁18）

（3）「湳水」即道光年間周璽《彰化縣志》大武郡東堡的「湳仔莊」，後雅化為「湳雅庄」，光復後，析出成協和村、湳雅村、龍井村等三村。台俗稱鬆軟溼地為「湳仔」，此區為泉水湧出地帶，土層多孔隙，易塌陷。又因此種土壤於耕作時，牛隻常陷在爛泥巴中難以前進，故當地居民又稱此區田園為「坔田」。此地區迄今仍以劉姓為最多，為山腳路一帶最大族群，於康熙中葉自福建漳州府南靖縣施洋來台，初居今枋橋頭、新厝，其中天佳派移至湳雅下（今湳雅村），天聖派移至協和村的魚池內；天開天闢派下分別住在協和村之崎腳、崎腳內。天極派渡台，先居嘉義民雄，後移居今湳雅村之月眉池。至於協和村的田中央和湳雅村北勢頭之劉姓居民，是稍後由劉興明派下後裔移至現址。

故此對聯「祖自芳山以來」、「堂從湳水而立」不僅符合史實，亦反証史實。

2. 正殿左側（龍邊）有一幅對聯：

「念祖立宗有父兄肇造于前功固佛矣／展現收族為子弟增華在後烈尤老矣」，無上款，故不知立聯年代，下款「族姪孫庠生（劉）開基、重光／頓首拜贈」。庠生是明清時代對府州縣學生員的別稱，即俗稱的秀才，庠是古代學校稱呼之一。觀下聯顯然可知劉開基、劉重光並非芳山堂派下裔孫，

---

39　此乃劉清篝先生所提供的道光版手抄本族譜影本，特此說明，並致謝忱，另頁碼為劉清篝先生自訂，茲直接寫在引文後，下同，不贅。

故自稱「族姪孫」，再，既然頭銜是「庠生」應是清代文物，甚至有可能即創建宗祠時遺物，應妥善珍惜保存。劉開基、重光，經查其他諸版本劉氏族譜，並未進一步尋得相關資料，待考。

　　3. 另，在正殿立面壁堵，有許多在昭和丙子年（25年，1936）重建時諸房派裔孫捐獻之對聯，諸房派已在前文略述，此處不贅。不過值得一提的，有許多對聯，內容或訓勉、或寫景、或抒情，頗有佳聯格言之意味，實不輸台北大龍峒老師府之對聯，茲摘錄幾則以供雅賞：「祀事孔明／風前門看月精神／雨後靜觀山意思」、「孝思不匱／天上有池能作雨／人間無地不逢年」、「門外樂熙春堯天舜日／廟中追盛典武緯文經」、「芳草茂林是三春烟景／山光水色即千古文章」、「祭不分豐儉敬敬誠誠自能通格／人無論賢愚親親長長即好孫曾」、「德祖虔香馨芯芳／是訓是行纂乃祖考／有典有則貽厥子孫」、「山川秀麗蔚人文／禴祀蒸嘗貽爾多福／居處

位置

對聯（出處：本研究室拍攝）

笑語綏我思成」、「祖澤長流活潑千灣環湳水／孫支挺秀崔巍萬仞聳芳山」、「棟宇嵯峨光凌藜閣天邊日／規模宏大秀見彭城海上春」、「俎豆馨香特隆祀典／笙簧酒醴各表孝心」、「廟枕芳山舞鳳蟠龍開地脈／門臨湳水金蘭玉樹祭天葩」、「人文毓秀紹箕紹裘／地脈鍾靈是山是水」等等。

| 位置 | 位置 | 位置 |
|---|---|---|
|  | |  |

壁堵對聯　　　　　　壁堵對聯　　　　　　壁堵對聯
（出處：本研究室拍攝）　（出處：本研究室拍攝）　（出處：本研究室拍攝）

## （三）匾額

　　宗祠中的匾額多是家族中出了高官、功臣、名士或科場中舉，必懸掛匾額以彰聲譽，芳山堂正殿中掛有三方匾額：

　　1. 居中之「生德罔極」匾，上下落款「嘉慶庚辰年葭月／穀旦立」右上角有印「芳山」，左下角有篆文兩印，—「滿堂風光」、—「尚宅之印」[40]。

「生德罔極」匾額（出處：本研究室仿繪）

　　庚辰葭月為嘉慶二十五年（1820）十一月，匾詞典出《詩

---

40　諸匾之篆印內文，承蒙筆者鄰居尚藝軒主人李甘池先生，協助解讀，感激不盡！

經 · 小雅》〈蓼莪〉：「父兮生我，母兮鞠我，拊我畜我，長我育我，顧我復我，出入腹我，欲抱之德，昊天罔極。」轉化而來。較值得一探者為左下角兩印文，「滿堂風光」形容劉氏族丁旺盛，事業有成，人材濟濟，群碩彬彬。「尚宅之印」的「尚」字可解釋為上上、最好、誇耀、時尚、保佑、佑助等意，但加上「之印」二字，似乎以佑助、保佑之解較妥，即有「鎮宅之印」的意味。同理，似乎反映此宗祠前身似曾作為住宅使用。按台灣宗族組織的發展，通常在移民三、四代之後，族裔日多，開始形成「公廳」，公廳內神龕供奉著開台祖考、姙神位，各房子孫會在祖考、姙忌日備辦牲醴前往祭祀。筆者頗懷疑此宗祠前身或為某房派住宅，後捐出作為宗祠使用，因是舊屋略加修茸繕修，談不上興建（或新建），因此才會留下大量無上下落款之楹聯，及沒有因新建落成而寫之碑記留存。

2.居左「齒德」匾，上下落款「（有整排脫落字）鄉賓劉天洽立 / 嘉慶丙寅年陽月穀旦」左下角有篆文兩印，—「清風水面」，—「皓月天心」。

位置

「齒德」匾額（出處：本研究室仿繪）

此匾出現「鄉賓」一名，鄉賓指的是參與鄉飲之禮的地方士紳，或鄉黨年高有德之人。順治初，詔令京府直省各州縣，每歲以正月望日、十月朔日，各於儒學行鄉飲酒之禮。凡鄉飲酒，主人以府、州、縣官為之，位於東南，賓以致仕

之紳為之，位於西北，饌以鄉黨年高有德之人，位於東北。三賓以賓之次者為之，位於賓主介饌之間。眾賓序齒，僚屬序爵。舉行鄉飲之禮，非為飲食酬庸，其目的為敦崇禮教，各相勸勉，為臣盡忠，為子盡孝。長幼有序，兄友弟恭，內睦宗族，外和鄉里[41]。此禮日久成具文，台灣久已不行，但存其制而已。

位置

神主牌（出處：本研究室拍攝）

林文龍亦有詳考：鄉飲大賓，也稱鄉飲耆賓，通常簡稱「鄉賓」，據《大清會典》記載：「每歲由各州縣遴訪紳士之年高德劭者，一人為賓，次為介，又次為眾賓，詳報督撫，舉行鄉飲酒禮。仍將所舉賓、介姓名籍貫，造冊報部，稱為鄉飲耆賓。倘鄉飲後，間有過犯，則詳報褫革，咨部除名，并將原舉之官議處。」紳耆經舉薦鄉賓，依例頒給匾額，以「齒德」或「齒德可風」等最為常見[42]。齒德之義取「貴德尚齒」之義也。

劉天洽其人其事道光手抄本族譜未有記載，但族譜有其世系表，屬興隆公派下，知其父劉漢恩、祖劉友忠、曾祖劉廷賓、高祖劉世

41 連橫《台灣通史》（上海，華東師範大學出版社，2006年4月1版）卷十〈典禮志〉「鄉飲」，頁136、137。

42 林文龍前引書，頁75。

欽、太祖劉福盈，再上缺記不知。天洽為長子，兄弟有六，依次為：天位、天祥、天德、天賜、天池、天柱。生子三：長一哲、次一杼、再次一錦。孫有六，茲不贅。丙寅年陽月為嘉慶十一年（1806）十一月，古稱六十歲為「耆」，七十歲為「艾」，八十曰「耋」，九十曰「耄」，百年曰「期」，如果以嘉慶十一年劉天洽為六十歲作為基準，則劉天洽應出生於乾隆十年（1745）左右，則大約乾隆中葉移民台灣。今宗祠正殿神龕仍存其神座乙方（見照片），文曰：「皇清鄉大賓顯考諱天洽公劉公淑配謝氏老儒人神座」可互為參佐証明。再，附帶一筆，劉氏宗族除劉天洽頒授鄉飲大賓外，尚有劉元炳之二子劉道進亦曾獲頒鄉飲大賓。（詳見下文）

　　3.居右「選魁」匾，上下落款為「欽命福建等處承宣布政使司布政使隨帶軍功加一級又加一級俱隨帶又加二級軍功紀錄二次尋常紀錄四次／景為／歲進士劉元炳立」、「嘉慶丁卯年葭月穀旦」。下有兩篆文印，一「清風水面」，一「皓月天心」。

「選魁」匾額（出處：本研究室仿繪）

　　此匾林文龍有所考證，茲歸納其重點有四[43]：

　　（1）上款福建布政使「景」，當為「景安」。下款丁卯年葭月為嘉慶十二年（1807）十一月，但卻將「劉元炳」姓

---

43　林文龍前引書，頁79、89。

名移到上款位置，下款改為年代，並加二印，類似一般的掛匾，顯然是自行製作，不符標準款式。（按，個人意見以為原先有此匾，但損毀後仿製，後人不懂款式，致有此誤。）

（2）「歲進士」及匾詞「選魁」，均為歲貢生別稱或雅稱。

（3）《彰化縣志》歲貢表中無劉元炳之名，〈人物志〉「歲貢」條嘉慶十二年丁卯僅有施嘉會名字，無劉元炳之名，加上頒立人為福建布政使景安，而非台灣道所兼的提督學政，得知劉元炳係由捐納取得貢生之故，即俗稱的「例貢」。

（4）歲貢依例應由官方頒立匾額，但通常都由各縣儒學支給旗匾經費，由當事人自行製作，其中固然多數依官方頒定形式、內容製作，但各家往往會有若干變化，留下不同款式。

林氏考證精確，學識博洽，但仍有補充餘地：

（1）清代科舉制度，貢生之途有五，一「選貢」：學政考選文優品端生員入國子監肄業，三年期滿，可任官，又稱「拔貢」；一為「恩貢」：國家有慶典或皇帝登基，頒布恩詔，選生員入監肄業；一是「優貢」：學政選文行特優的生員入監肄業，經過朝考，優者可任官；一是「副貢」：鄉試時考卷優良，但以額滿見遺者，列入副榜，並貢入太學者稱之；一是「歲貢」：學政選送資深廩生入監肄業，又稱「挨貢」、「歲進士」。另外非正途出身者為「納貢」：生員納粟、納馬、納銀，取得貢生資格，又稱「例貢」。

（2）清代對官員的獎賞，叫做「議敘」，分為「記錄」與「加級」兩種，每種各分三等，最低的叫「記錄一次」，積三次以上，便算「加一級」，累進到「加三級」為止，合計共分十二個等次。記錄和加級，遇有升遷可隨帶以示榮譽，一些卿貳大員，則照所加之級支食俸餉，也有的給予相應的頂戴待遇。官員得到議敘，在京察、大計和升官時，都是評

定優劣等次的有用依據[44]。

劉元炳其人其事，道
光版族譜有記載：「元炳
公乳名光有」，字快先，
諡惠德，乃一籌公之次子
也。娶陳氏昭娘，生二子，
長道欣，次鄉飲大賓道
進，出嗣（元輝）。繼娶
蕭氏潘娘，生二子道達、
道乘。公於嘉慶庚午年
（15年，1810，此年代
與匾額年代及族譜他處記
載，有歧出）蒙福建布政
使司布政使景，授明經歲
進士。公生於乾隆十五年
庚午（1750）五月十三日

位置

「劉元炳」神主牌
（出處：本研究室拍攝）

午時，卒於嘉慶廿四年己卯（1819）二月十七日子時，享壽
七十歲。」（129～130頁），其妻「妣陳氏生於乾隆十九
年甲戌（1754）七月十九日酉時，卒於乾隆五十三年（1788）
六月廿六日寅時。（按陳氏享壽三十五歲，其卒年時劉元炳
三十九歲）」（頁130），「繼妣蕭氏生於乾隆癸未年（28年，
1763）正月初八日巳時，卒于道光壬寅年（22年，1842）
九月初七日未時，享壽八十歲。（按劉元炳卒年，時蕭氏
五十七歲）」（頁130）。

元炳之父為「一籌公，乳名觀相，諡秉淵，乃天極公之
次子也。娶詹氏，生一女而卒，女適□（原缺）家。繼娶陳
氏隱娘，生三子，長元熾，次歲貢生元炳，三元煌。公生於
康熙四十二年癸未（1703）十二月十八日戌時，卒於乾隆
三十五年庚寅（1770）六月十七日寅時，享壽六十八歲。妣

44　郭松義等《清朝典制》（長春，吉林文史出版社，1993年5月1版），
頁293、294。

彰化社頭劉氏宗祠芳山堂的歷史研究與調查

詹氏生於康熙四十四年乙酉（1705）吉月吉日吉時，卒於雍
正吉年六月初七日吉時，葬在嘉邑打貓保火燒庄前寶珠湖。」
（頁 128），元炳之生母「妣陳氏生雍正二年甲辰（1724）
九月初五日亥時，卒于乾隆三十一年丙戌（1766）十月十一
日酉時。公始自嘉邑打貓保遷于彰邑武東保湳雅庄。（按陳
氏生元炳時年二十六歲，陳氏卒年，時元炳十七歲）」（頁
128）

　　元炳之伯父，即一籌之兄劉一果，因族譜所記也有元炳
之事蹟，茲一併抄錄於下：「一果公，乳名敢乃，天極公之
長子也。未娶而卒，抱養一子名元輝。公卒於嘉邑葬於打貓
保之東勢湖，湖仔底蝙蝠形，坐未向丑兼坤艮分金，地形甚
美俊，胞弟一籌公遷移彰化武東保之湳雅庄，建立月眉池，
已成家室，歲往掃塵。至嘉慶廿二年（1817），不幸被何慶、
黃龍二賊盜挖。進隨父諱元炳（按進指元炳二子道進，過繼
元輝為嗣，嘉慶 22 年，時元炳六十八歲，道進四十歲），
歷赴嘉邑及府道控告在案，未幾而黃龍以他故凶折，僅獲何
慶，蒙嘉邑主廖（按，指廖仁耉，江西崇義人，監生出身，
道光二年由詔安知縣調任[45]。再三研究，雖從實供招，而骸金
不知著落。今我世世子孫，每年祭掃，惟就馬鬣舊封，存孝
敬之心而已，然週圍石界分明，諒可以永奠厥居矣！」（頁
128）

　　元炳之祖劉天極：「天極公，乳名全，字位北，乃漢明
公之次子也，娶簡氏順娘，生二子，長一男，次一籌，父子
三人始渡台，先居嘉義縣之打貓保，後移居彰化縣之武東保
湳雅庄。生公于順治十四年丁酉（1657，時南明桂王永曆
十一年）八月廿四日午時，卒于康熙五十九年庚子（1720）
十月十四日寅時，享壽六十四歲，葬在彰化縣武東保之柴頭
井山，猛虎形坐向。妣生於康熙十二年癸丑（1673）十月
十五日丑時，（按劉天極大簡氏 17 歲，如以簡氏 16 歲時出

45　鄭喜夫《台灣地理及歷史》〈卷九官師志〉「第一冊文職表」（台中，
　　台灣省文獻委員會，民國 69 年 8 月），頁 154。

嫁估計，時劉天極 33 歲，在當年已算晚婚。其原因不外乎家境匱乏，不敢早婚。且族譜記劉天極乃父子三人始渡台，則簡氏應是在南靖原鄉所娶，生下一男，一簝二子，二子不致於襁褓嬰兒時即來台，若以劉一簝十五歲時為渡台之年估計（時康熙 57 年，1718），劉天極已六十二歲，偌大年紀，才渡海來台拓墾，自可想見劉氏先祖當年之困苦。）卒于乾隆己巳年（14 年，1749）七月十七日吉時，享壽七十七歲，葬在柴頭井蛇形坐向。」（頁 127）

元炳生子四，長道欣，依次道進、道達、道乘。道欣「乳名伯喜，乃元炳公之長子，娶蕭氏范娘，生二子，尚會、尚馨，繼娶蘇氏，抱養一子尚志。欣生于乾隆卅八年癸巳（1773）十月初四日酉時，卒于道光六年丙戌（1826，按享壽五十四歲）八月十六日未時。妣蕭氏生于乾隆四十二年丁酉（1777）九月十四日寅時，卒于嘉慶己巳年（14 年，1809，按享壽33 年，時劉道欣三十七歲）六月十四日巳時。蘇氏生于乾隆癸卯年（48 年，1783）八月十六日午時，卒于咸豐己未年（9年，1859）八月十四日申時，享壽七十八歲。」（頁 132）三子道達「名擁，乃元炳公之三子也，娶曾氏固娘生三子，尚功、尚業、水浮。達生于嘉慶元年丙辰（1796）三月初九日子時，卒于光緒辛巳年（7 年，1881，按享壽八十六歲）。妻生于嘉慶戊午年（3 年，1798）十二月廿九日午時，卒于光緒丁亥年（13 年，1887，按享壽九十歲）正月初二日子時。」（頁 132），四子道乘「名千，乃元炳公之四子也。娶吳氏，抱養二子，尚音、尚義。乘生于嘉慶庚申年（5 年，1800）九月十三日戌時，卒于道光癸未年（3 年，1823，按享壽二十四歲）五月初八日未時。妻生于嘉慶辛酉年（6 年，1801）五月十五日寅時，卒于同治辛未年（10 年，1871）十一月十六日未時，享壽七十一歲。」（頁 133）

元炳三子道進，乃其得意傑出之跨灶子，「道進乳名德風，號照藜，乃貢生元炳公所生之次子，入繼其兄元輝公之嗣。娶石氏論娘，抱養一子名尚純。繼娶謝氏允娘，生四子

三女：尚經彰學生員、尚統、尚緒、尚細，次女名曰鶴，嫁彰學增生江懷忠。進於道光戊戌（18年，1838）受闔邑文武紳衿僉舉，方正持身、恩德及物，蒙學道憲姚（按，即姚瑩，字石甫、明叔，號展和、幸翁，安徽桐城人，嘉慶13年戊辰進士，道光17年九月由護理兩淮鹽運使、淮南監掣同知陞署，18年閏四月十六日到任，道光23年三月二十四日奉旨革職，逮入京審訊[46]。）手書「敦善勵俗」匾額獎賞，通詳督、撫、布、按，申文咨部，并仰縣主掛綵簪花，迎遊城邑。及奉部文，皇恩寵賜「鄉飲大賓」。進於乾隆四十三年戊戌（1778）十二月廿九日戌時建生，公卒于道光丙午（26年，1846，按享壽六十九歲）未時。元配石氏，生於乾隆己亥（44年，1779）十一月廿三日午時，卒於嘉慶甲子年（9年，1804）十月廿三日巳時，享壽二十六歲。繼配謝氏於乾隆四十八年癸卯（1783）八月十七日未時瑞生，卒于道光丙午年（26年，1846）五月十七日酉時，享壽六十四歲。」（頁131）

　　劉元炳諸兄弟及眾孫曾生卒年，離旨太遠，茲不贅引。道光版族譜於首頁也有關元炳，道進父子事蹟，茲摘錄如后：「始祖維真均保公，開基於南靖施洋與蕭姓為鄰于芳頭烏石洋，建立樓祠一座，創業垂統，衍派分支，守祖寡，離鄉者眾。」「初五世，璋慶公承先啟後，廣有蒸嘗。因祠後祖塋為蕭圖佔，世訟予官，益祀業之廢久矣！」「延及嘉慶丁卯（12年，1807）十二代孫元炳自祖父而移台者也，以明經歲貢，謁祖回唐，登茲樓以四望，覺水繞山環龍盤虎伏，金墨疊于（以下一行字跡不明）……小樓舊制，歷歲久而摧殘。反棹東瀛，即與十一代一權，運金修築，議欲高之，而為蕭所制，故更新龕牌，置田供祭而已。」「元炳子鄉賓道進守遺訓，省籍增置祀田，稍擴先業，見祀事太簡，始備少牢以祭，深慨在唐守祖維艱，安得籍清歌妙舞以光對越乎，時道光九年也（1829）。」嗣後與蕭姓發生糾紛，「而爐牌神主見奪於蕭，將龕毀折」，道進之子禮端「入邑庠省試，還而

---

46　鄭喜夫前引書，頁23。

謁祖」得知此情形，除請人調停外，「偕厥弟生員維京赴縣請勘，一面差人飛馳東渡，六、七日間羽書捷至。端父道進深訝列祖之靈，固已知其必勝矣！」並從台灣提供訴訟資金，「與端等同心協力，府、縣、院、司幾經赴愬，而台地訟資轉輸往返，三年之間，備嘗險阻」，終於「秉公確証，水落石出，兩造之是非決焉」，不但令蕭家「繳還神主牌爐」，且，「賠龕助祭，掛綵簪花，導以音樂」遊行郡城，所過親屬，香案迎餞，塲面風光，而「樓祠許任改造」，劉禮端「雪恥榮歸」，與蕭家「歷世同鄉，冤可解己！」歸而重整祖祠，卜吉經營，美侖美奐，肯堂肯構，將諸祖列宗「唐、台及大埔諸祖，己入者仍舊，未入者俱依昭穆次題，一堂血食，共享馨香」，圓滿風光結束返台。數年官司訴訟，社頭劉姓出資特多。「幾回航海梯山，運資無滯，水路均安」（以上見道光族譜，頁 1～4），此事經過，由「十四代女孫婿磺溪增生蘭庭江懷忠薰沐拜撰」、「十四代孫磺溪庠生遜齋禮端敬謹參校」、書寫時間是在「道光二十四年，歲在甲辰（1844），清和之月撰」。

綜合上引族譜資料，吾人可以分析，歸納得出下列幾點結論：

（1）劉元炳乳名光有，字快先，諡惠德，生於乾隆十五年（1750）五月十三日，卒於嘉慶二十四年（1819）二月十七日，享壽七十歲。其父劉一籌，祖劉天極。娶妻陳昭娘，生二子劉道欣（時元炳二十四歲），次道進（時元炳二十九歲）。乾隆五十三年（1788）陳氏卒，時元炳三十九歲，繼娶蕭潘娘，生二子道達（時元炳四十七歲）、道乘（時元炳五十一歲）。元炳於嘉慶十二年（1807）五十八歲時，納捐取得例貢生資格，並按照當時習俗，登科中式者隨後展開一連串的修祖厝、謁祖墓、查族譜、對輩房、訪宗親、敬祖宗的活動。先是回南靖施洋原鄉謁祖，見祖祠殘破，隨即返台與族輩商量，籌資修建原鄉祖祠，及今社頭芳山堂宗祠，以光耀門楣。

（2）月眉團圓堂劉天極一派，在原鄉生活頗為困苦，在三十三歲才能娶妻簡氏，生二子一男，一籌。約於康熙末葉，父子三人始渡台謀發展，先居嘉邑打貓堡，再移居彰化縣武東堡湳雅庄，從此開基立業，子孫繁衍，蔚為大族。

（3）劉天極一派，似乎到第二代（以開台祖計算）家境已相當不錯，才會發生在嘉慶二十二年（1817），劉一果埋在嘉義打貓堡東勢湖之墳墓被何、黃二人覬覦盜墓，「骸金不知著落」（據此可知台灣此時已有撿骨再葬之習俗），且產生地權糾紛，從嘉慶打到道光初年，才由嘉義縣令廖仁翯判決，從此「週圍石界分明，諒可以永奠厥居矣！」

（4）社頭劉姓宗族之間，頗為融洽敦睦，不僅修祖祠、建宗祠，劉天炳都會與族親長輩商量，甚至筆者懷疑今芳山堂地想亦是劉元炳所捐。餘如劉一果死後葬在嘉義，其弟劉一籌已遷居彰化社頭湳雅，仍會每年「歲往掃塵」。甚至一果墳墓被盜挖，仍辛勤奔波打官司，而且劉天炳也將最得意最有出息的二子道進過繼給伯父一果之養子元輝，凡此均是顯著例子。

最後要對「選魁」及「齒德」兩匾左邊下款之落款篆印均是「清風水面」、「皓月天心」作一說明。此兩印文，似乎為泛泛之詞，其實不然。漳州祖祠之佈局空間，不論規模大小，幾堂幾橫，前面都有禾坪、畔池，祠後有弧形的伸手，形成完整的五鳳樓平面佈局[47]。月眉團圓堂如此，芳山堂亦是如此，據劉金用先生口述：「聽祖父說過，宗祠前方在清代曾為沼澤地，水高過土地，一片汪洋，下午西晒，沼澤水反光至神主牌，頗為壯觀[48]。」此一滿堂燦光照耀奇景，即是「清風水面」、「皓月天心」兩印文之由來寫實，更深入探析，亦可想見當年劉天洽、劉元炳得意之情，溢於言表，此時之社頭劉姓，可真是「滿堂風光」了！

---

47　同註3林嘉書前引書，頁4。

48　見李樹宜訪談紀錄，時間：民國100年5月1日。

4.入門三川殿上掛有「彭城衍派」，上、下款「大正庚申暮春穀旦」、「益大、尚楓、丙午、甲壹、修助、修魁仝立／郭國信書」。此匾值得分析有二：

彭城衍派（出處：本研究室仿繪）

（1）此匾落款年代為「大正庚申（9年，1920）暮春（三月）穀旦」，再加上彩繪落款年代「丁丑」（昭和12年，1937），及三川殿立面壁堵之「丙子」（昭和11年，1936），似乎除了昭和十一、十二年重建之工程外，大正九年尚有修繕之舉。查道光版族譜在日據時代曾有增修、重修之舉，在頁12～13之〈重修族譜序〉後落款署名及年代為「明治三十五年（光緒28年，1902）歲在壬寅季冬之月（十二月）重修／十六代孫家聲，名益塤，字揚鄉，參訂敬序／十八代孫政漢，名清江，土名不牒，百拜敬書」、「大正九年（1920）歲在庚申孟春之月（一月）再重修／中華民國九年陽曆二月廿三日再重修／十六代孫家炎名益火，土名乞食頭，參訂／十八代孫政漢名清江，土名不牒，百拜敬書」，修譜為族中大事，是知此匾之由來是在重修增訂族譜完成之後，舉行獻祖祭拜後立匾紀念，無關修建工役。

（2）匾祠不再用「芳山堂」之堂號，而改用「彭城堂」之郡望。社頭之劉姓居民固然大多為芳山堂後代子孫，人數最多，但另有「彭城堂」劉姓遷入，不過時間較晚，約於雍正年間方才前來。例如柴頭井劉姓一支，開台祖為十世劉敦素，於清雍正年間來台，先落腳柴頭井，因發生瘟疫，再次遷移至今址（位在山腰，離山腳路尚有數百公尺之距，隱於

群山果園之中），至今約有百年歷史，目前約有十幾戶劉姓居民，可惜原祖厝在民國八十四年（1995）下半年，子孫協議拆除，改建透天別墅[49]。可能顧及到不同房派堂號之劉姓族人感受，而改用「彭城」堂號。劉氏堂號有彭城、沛國、弘農、河間、中山、梁都、頓丘、南陽、東平、高密、黃陵、長沙、河南、藜照、德馨、芳山等，其中以彭城為最著，使用最多。彭城為漢代之彭城郡，治所為彭城縣，後改彭城國，三國魏又復為郡，金朝改武安州，即今江蘇省銅山縣治。

## （四）祀神

芳山堂宗祠右側（龍邊）護龍供奉兩神明，均是採用客家人習用的一書二畫三雕塑的方式，只是書寫神名牌位，一「勅封/光綠大夫民主公/神位」，一「福德正神」（照片2-9）。「福德正神」是土地公，為台灣民間所熟知，不贅。但「民主公」是何神呢？是何來歷呢？今人林文龍在〈民主公王信仰之謎〉文中有所田調及考證，內容歸納有五[50]：

福德正神（出處：本研究室拍攝）

位置

1.台灣漳州移民地區，民間信仰有「民主公」一神，台北三芝亦有民主公王廟一座，其由來撲朔迷離，眾說紛紜。

2.最早知道「民主公」信仰，是在劉枝萬的《南投縣民族志宗教篇稿》，謂竹山沙東宮祀有民主公神像一尊。沙東

---

49　賴志彰《彰化八卦山山腳路的民居生活》（彰化，彰化縣立文化中心，民國86年5月初版），頁64。

50　林文龍〈民主公王信仰之謎〉，《台灣文獻館電子報》70期，民國100年1月14日發行。有關民主公王信仰，電腦網站之資料搜尋，承蒙謝英從、王志文、李樹宜三位兄台協助，特此說明，並深致謝忱！

宮在竹山鎮延平里，舊名東埔臘，係以南靖劉姓移民為主的聚落，主神為國姓爺，民主公是從祀神。民主公神像英姿挺拔，缺左臂為一獨臂將軍，此獨臂神像非斷臂，而是原來即沒有。

3.昔年在彰化採訪古匾，在社頭湳仔劉姓祖厝（即芳山堂宗祠），發現有民主公牌位，一山之隔的東埔臘劉姓聚落亦拜民主公，民主公與南靖劉姓關係密切可想而知。於是努力檢索漳州人物資料，惜一無所獲。林氏推測或為開彰聖王陳元光麾下某劉姓部屬。

4.近讀陳支平〈從碑刻，民間文書等資料看福建台灣的鄉族關係〉其中提到漳州南靖梅林卦山王氏、簡氏家族祭拜的集福寺、永興宮的祀神有民主公王。並提及此神來歷古怪，說是民主公原為錢塘樹神，宋朝時南靖上寨的公王樹附身在吳探花，而有「吳樹王」之稱，此說乃清宣統元年己酉（1909）五月初三日，民主公到仰峰齋降乩指示所得。

5.吳子光《一肚皮集》的〈淫祀餘論篇〉提及「靖邑」（即南靖）有稱民主公王者，案《左傳》隋季梁曰：夫神，民之主也。語似本此，然亦偶合暗合耳。」至於稱「公王」而不名「王公」者，亦平準書所言武斷鄉曲者也。因此屬於淫祠之流，民間冠以「敕封」以取得合法地位。

今搜尋電腦網路資料，尋得相關資料，歸納為五[51]：

1.台北三芝水口有一民主公廟，昔年客籍汀州永定人士前來新庄子開墾，請了一尊民主公王護佑隨行，後在新庄村陳厝坑溪與大坑溪交會處下方，建廟鎮座，即今日水口民主公王廟。民主公王簡稱「公王」，每年農曆四月八日為其例祭日，江姓客家移民及附近居民都會來廟中祭拜。

2.三芝民主公係由江姓開基祖江由興由福建永定故鄉迎來，創建於乾隆二十五年（1760），民國七十一年（1982）

---

51　18.見《文建會文化資產部落格》〈認識三芝〉。此亦三位兄台之協助搜尋。

重建。每年正月十五日為祭典，四月初八有吃鹹菜福的活動，民國九十五年（2006）十月廿九日開始有祭煞收驚服務。

3.公王是汀州各縣地方保護神稱呼，來源很多，例如：

（1）在永定陳東鄉祀東晉名臣謝安，稱「玉封公王」。

（2）上杭縣湖洋鄉有三間社壇，一祭拜野狐神，另兩間拜「福主公王」、「社會公王」，此公王職責是把守路口，不讓邪崇進村擾民。

（3）長汀縣翟田鎮是藍姓專屬神祇，稱「靈顯福主公王」。

（4）上杭縣中山鎮稱「福德公王」，也就是「山川之神／福德正神」之意。

（5）福建連城縣，原有一公王廟神搭救明朝正德皇帝，而被封為民主公王。

（6）民主公王為「趙文震」，乃唐太宗時代，漳州南靖縣石橋村人，十六歲從軍，三十六歲卒。後來明太祖朱元璋封為「民主公王千歲」，又稱「民主公王」。

4.在台灣客家人，對公王認知不同，屏東六堆客家人在除夕夜過渡到大年初一的子時交接時刻，各家會在自家廳堂祭近祖，稱「奉公王」。萬巒地區稱「奉公王」為「奉阿公」，即認為「公王」與「阿公」同義，是指逝去的祖先之意。

5.大陸學者房學嘉在〈客家源流新說〉提及：客家民間對公王崇拜很虔誠，民間認為其職責是負責管理下界的鬼魂。換言之，它是下界陰鬼、上界神仙，與陽間的代言人，崇拜公王實際上是崇拜巫覡的遺風。

而大陸網站上亦搜尋到若干資料：

南靖縣南坑鎮村雅村大望埔民主大尊王，簡稱民主公王，今已有近千年的文化歷史，是由明朝皇帝朱元璋勒封，全稱為「勒封正一品尚寶朱政護國民主大尊王」本地人建房選址，

房子朝向 、動土上梁吉日、嫁娶吉日,都要請示神明決定。每年的八月十五及十一月初都會舉辦社戲典禮。民主公王進香每十二年才舉辦一次,最近一次為 2005 年農曆十一月。

　　綜合上引資料,果如林文龍感慨的「撲朔迷離,眾說紛紜,無從考稽」,但歸納之,仍可簡單得到三點結論:(1)「公王」稱呼為客家人特有(2)此神信仰為客家信仰(3)是從南靖原鄉帶來台灣(4)大陸祭典日子與台灣不同。至於此神之來歷及信仰本質,經請教耆宿高賢治先生,以戲謔言詞說:「有應公信仰俱樂部」,細思之,再思之,果是如此,旨哉斯言!

# 桃園市大溪內柵埔尾簡氏家族歷史

卓克華／張雅銘

## 大溪簡氏古厝

| 文化資產局網站基本資料介紹 | | | |
|---|---|---|---|
|  | | | |
| 文化資產類別 | 歷史建築 | 種類 | 宅第 |
| 評定基準 | 1 具歷史文化價值者 2. 現地域風貌或民間藝術特色者 3 建築史或技術史之價值者 | | |

| 指定／登錄理由 | 具有歷史文化價值、表現地域風貌及建築史、技術史價值 | 法令依據 | 文化資產保存法、歷史建築登錄廢止審查及輔助辦法、桃園縣99年度第2次文化資產審議委員會 |
|---|---|---|---|
| 公告日期 | 2010/04/15 | 公告文號 | 府文資字第0991060603號 |
| 所屬主管機關 | 桃園市政府 | 所在地理區域 | 桃園市 大溪區 |
| 地址或位置 | 大溪鎮康莊路3段583巷117號 | | |
| 主管機關 | 名　　稱：桃園市政府文化局<br>聯絡單位：文化局文化資產科<br>聯絡電話：033322592#8600<br>聯絡地址：桃園市桃園區 縣府路21號 | | |
| 管理人／使用人 | 身分姓名／名稱<br>管理人 簡榮瑞 | | |
| 土地使用分區或編定使用類別 | 非都市地區 風景 | | |
| 所有權屬 | 身分　　　公私有　　　姓名／名稱<br>土地所有人 私有　　　簡氏家族 | | |
| 歷史沿革 | 簡氏家族第16代遷居至此，前家族已傳至第21代。明治22年設籍於此。 | | |

資料來源：
https://nchdb.boch.gov.tw/assets/overview/historicalBuilding/20100415000001

# 第一節　大溪開發簡史

## 壹、漢族移墾大溪的時代背景

康熙二十二年（1683），台灣納入清廷版圖治理，初隸屬於福建省，翌年於台南設「台灣府」，同時設「台灣」、「諸羅」、「鳳山」三縣，自此大陸原鄉閩粵移民陸續東進台灣，初期的移民地經營開始於本島南部。爾後兩岸的海上交通往來逐漸頻繁，福州至潮州沿海地區的漢人相繼過海拓墾。雍

正年間（1723~1735）台灣的行政版圖再增設「彰化」及「淡水」二縣，西部沿岸地區的移民地開發路徑也由南向北延伸。接著是乾隆時期（1736~1795）台北與基隆的發展，嘉慶至道光年間（1796~1850）東轉向宜蘭平原，咸豐到光緒時方開墾的台東，已算是晚期發展地區。（圖1-1）

　　各波移民潮陸續湧入台灣之後，人口快速的增加，稻米、砂糖和樟腦等日常民生物料需求與日俱增，相關產業的興起櫛比鱗次。道光之後，移墾台灣本島的移民墾戶生活安穩，日漸富有，咸豐年間的商業鉅富更是輩出[1]。各地發展穩定，沿海地區日漸飽和，平原墾地大體開拓完成，剩下空地幅員縮緊，晚期移民或是早先的本島墾戶二次他遷者，乃不得不乘舟溯溪，沿著河港向上游另闢墾地。

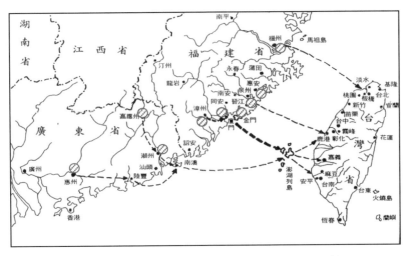

圖1-1：漢人移民路徑示意圖（簡聰敏整理提供[2]）

　　大料崁的興盛即是佔河道運輸便利的地理條件，以及內

---

1　田中大作，〈台灣人的傳統建築〉《台灣島建築之研究》，1950，
　　P45。
2　簡聰敏、閻亞寧，2007，〈全球視野下的中國建築遺產〉，《第四屆
　　中國建築史學國際研討會論文集》，中國上海，同濟大學。

埔林地產業經濟資源等優勢，受到晚期墾移民戶之重視。清咸豐八年（1858）簽訂天津條約，四年之後，同治元年（1862）淡水開埠開放通商，淡水河支川——大漢溪[3]內地的大料崁順勢受惠，內山埔地的林業有了發展的契機。嘉慶、道光年間，樟林及茶園開墾事業普及，興起許多樟腦及茶葉等等相關產銷行業。大料崁（今大溪）與三角湧（今三峽）、咸菜甕（今關西）即為晚清台灣當時三個主要的樟腦集散地，其中以大料崁的產量居首[4]。光緒十二年（1986）台灣巡撫劉銘傳於大料崁設撫墾局，總理全台撫墾事務，板橋林維源出任撫墾局總辦；光緒十三年（1887）台灣設省[5]，劉銘傳再擇定大料崁設置「腦務總局」，主導北部各地樟腦業的運作，可見其地理位置之重要性。

茶業則是興於樟腦業發展之後，原因是清代時期台灣樟腦生產所需的樟樹，均開採自天然的林地，樟樹砍伐完畢，空曠林地的土壤地質適於種植茶葉，所以許多內陸埔地經常在樟林養地，等候林地復育之際，暫闢茶地，再創新的商業契機，以達其永續經營之效益。同治年間，大料崁的陳集成、林源記等墾號、公號等地方士紳在三層埔、下崁一帶設置隘寮，廣招隘丁，自組民團，維護產業命脈。不過，即使有防備組織及嚇阻措施，仍舊難擋「番人」侵害，棲居內山的泰雅族人屢屢下山出草，漢人遇害送命，時有所聞。

光緒十三年（1887）九月，劉銘傳決定討伐深山「番」害，但光緒十七年（1891）時，清廷傾力於洋務運動的推行，以及不平等條約之賠款，導致國庫日縮，財務日漸吃緊，對台灣原住民的討伐行動，從原來大舉消滅的強硬態度，轉為消極的零星抵禦。最後「番」人擾民之事，還是仰賴大料崁的漢族墾戶，自組隘勇軍與原住民相抗衡，後來兩方訂立合約，

---

3　清代時期原稱「大料崁溪」，日治大正十年，殖民政府改稱「淡水河」，並統一同一支流名稱，光復後即定名「大漢溪」。

4　參考張朝博，1999，〈1945年以前大溪舊街區聚落空間之構成與發展〉，中原大學建築系碩論，P323。

5　原台灣府改為台南府。

勉強和平相處，互不侵犯[6]。

　　明治二十八年（光緒 21 年，1895），日人據臺，人心惶恐，匪徒伺機搶奪，搶糧掠財，大嵙崁亦不例外，面對日本異族侵略，對內還有「番」害匪擾之憂。實在難以同時抵擋，呂建邦[7]、廖運藩[8]等人自設「安民局」，企圖以暫代官方保護地方安全為由，一方討好殖民政府，一方保護既有的產業經營權利，但受到地方人士視之為漢奸，輿論反對，內鬨不斷，反使地方更亂。

## 貳、大溪之地形條件

　　大溪之所以成為淡水河流域重要的內陸發展要地，其地理條件及既有的天然資源是重要關鍵，前面已提及資源開發的部分，這裡就地理條件簡單說明。大溪鎮位在桃園台地的東南邊，大漢溪穿越其中，將轄內區域劃分為東西兩岸，河道兩側地勢長年受到河水侵蝕下切影響，演變形成今日的河階地形。然而，河道的衝擊程度不同，兩岸地勢的變化結果也就有所差異。「西岸」也稱「左岸」，指的是今員樹林一帶，其河階地形變化較不明顯，「東岸」另稱「右岸」，是指市區中心一帶，可明顯見到「三層河階」[9]地勢形貌，且層次分明。第一層河階指的是月眉一帶，屬低窪地區（海拔低於一百公尺）。第二層河階是從大溪鎮北邊的市區中心，向南延伸至內柵一帶（海拔高度在一百公尺至二百公尺左右）；此河階台地之地勢平緩，不如山區的地勢起伏變化大，也無低窪區的河水氾濫之困擾，自然成為大溪地區中較早開發，漢人選擇開拓的主要地區。第三層河階指的是三層庄（今美華里）、頭寮（今福安里）一帶（海拔高度在二百公尺至三百公尺之間）。（圖 1-2）

---

6　參考張朝博，前引文，P33。
7　大嵙崁街首任街長。
8　光緒十八年（1892）高中武秀才。
9　所謂的「三層河階」指的是地勢由上而上分出三層，向岸邊陸地（臨內山側）退縮，形成階梯貌。

149

桃園市大溪內柵埔尾簡氏家族歷史

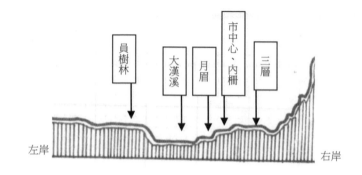

員樹林　大漢溪　月眉　市中心、內柵　三層

左岸　右岸

圖 1-2：大溪三層河階地形剖面示意圖（本研究參自張朝博，1999，
P20 手繪）

照片 1-1：大溪河階地形　　　　照片 1-2：河階地層次近貌
　　　（本研究攝）　　　　　　　　　（本研究攝）

## 第二節　簡氏淵源

簡氏開族始祖可推至東周春秋時代的周大夫簡師父（又
稱簡師甫），原與周室同姓姬氏，其先人因「一德不懈曰簡，
平易不疵曰簡」得諡為「簡」，因以為氏。簡師甫為東周大夫，
封地在東周畿內（約今洛陽附近），後經春秋戰國之動盪，
及秦代一統中國之遷民政策，簡氏族人漸遷徙至黃河下游，
散居山東、河北一帶。至東漢末涿郡人（後魏改置范陽郡，
乃今北平一帶，今簡氏堂號范陽即由此而來）簡雍，佐劉備
定蜀地，封昭德將軍，宗人從之，簡氏族人遂隨簡雍由涿郡
南遷，居於四川牛靴嶺之西南，嗣後子孫繁盛，成為大族，

至隋代其地置名簡州（今四川省簡陽縣）。唐憲宗時因劉闢之亂，簡州被兵禍，族人一度徙居沱江右岸成地，亂平安定，再復居故址。宋太宗時有簡慶遠任袁州助教（今江西省宜春縣），任滿本欲返鄉回川，遇李順陷四川成都，阻兵不得歸，乃定居江西。後代子孫孳育分佈江西新喻、臨江、宜春等府縣，開江西簡姓。後又有五代時簡一山，於後梁時避寇入粵，哲嗣簡文會登南漢進士魁首，開南海一系。

　　江西簡氏因宋末金兵南侵，天下大亂，為避禍再度南遷。有簡會益者自江西臨江府清江縣石壁里游學福建寧化，以教授生徒為生，後再遷汀州府上杭線藍路口。會益育三子，長驅、次驥、三騄。簡驅子致德，卜居福建永定太平里洪源村坪隔口，開洪源一系，遂以簡會益為一世祖。至八世祖簡開華，夫人陳氏生六子，四子德潤。簡德潤字居敬，生于元順帝元統元年（1333），適值元末政治腐敗，天下大亂，群雄並起，至正十八年（1358，時德潤26歲），陳友諒與陳友定戰於汀州，德潤為避兵禍，南徙漳州南靖，設教於永豐里梅壠坂。後有二奇遇，一是遇地理師曾巡，投宿書館，德潤熱情接待，曾巡感其厚待，特別指授一風水吉穴（即梅壠牛欄下厝背），德潤得此吉穴，回洪源老家奉請曾祖骨骸，重新卜葬。另一是，適鄰社長窖（又作長教）殷戶張進興，生嗣夭折無後，願招贅配其媳婦劉氏，張公素聞德潤性溫學博，招其入贅，從此張賴簡而先其前，簡繼張而裕其後，張簡兩姓成為一脈。劉氏生三子：長貴甫、次貴玄、三貴禎；德潤繼娶盧氏，生五子：四貴仁、五貴義、六貴禮、七貴智、八貴信，兄弟八人在長窖承籍，張簡同興一脈，所傳或張或簡，或複姓張簡。後裔孫在長窖建立宗祠，開長窖一脈，以德潤為一世祖。

　　德潤長子貴甫無嗣，三子貴禎，與父不和，移居廣東省潮州府潮陽縣古梅洲楓溪村，其後代散居廣東潮陽、海陽、番禺等地。次子貴玄及五子貴義、七子貴智、八子貴信，後代頗多移民台灣者（特別是十三世、十四世兩代），其中張

簡之姓亦多是長窖來源，仍是同一血脈，真可謂裔盛全台。簡姓在台堂號為「范陽堂」以示不忘發源地，並於棲居之所，建立宗祠，光輝祖德，例如：嘉義縣大林鎮簡姓宗祠（追來廟）建於乾隆六年（1741），台中市南屯區豐樂里溯源堂亦築於乾隆年間，南投市惠宗祠造於道光年間，鳳山追遠堂置於咸豐元年（1851），雙溪的追遠堂成於光緒三十二年（明治 39 年，1906），宜蘭二結續緒堂立於民國二十四年（昭和 10 年，1935），大溪日盛公堂成於道光年間，板橋承德祠立於民國七十七年（1988），其它尚有草屯的教山堂、樹林祭祀公業、彰化芬基永定直系始遷祖，立號「垂裕堂」等等，未遑悉錄[10]。

大體而言，以簡德潤為一世祖的梅林長教（或作長窖）簡氏家族，明清時期遷台者非常多，向台灣移民始於第八世，大量移民台灣是第十世至第十五世，集中在清康熙到道光年間。德潤八個兒子，除長房無嗣失傳外，其餘房派都有眾多子孫入台。其中七房簡世潢所傳的次房一個房派，從十一世到十六世就有八十九人入台。八房裔孫遷台後，由於與祖家來往頻繁，情況較明，其族譜對入台後的記載也較具體明確。兩個房派裔孫入台開基的就有二百多人。像簡氏家族中連續幾代人相繼赴台，其數量之多，陣容之大，在當時遷台的其他姓氏家族中並不多見。經過十幾代的繁衍，如今已成台灣大族，他們主要分布於基隆、宜蘭、新竹、台中、桃園、南投、嘉義、高雄、屏東等地。有的是成百上千族宗聚居一鄉一村，或一鎮一街，如南投縣草屯鎮有一千三百戶，南投市有一千戶，桃園大溪有六百戶等[11]。

---

10　以上據簡添益編著《簡氏族譜》（台北，祭祀公業簡子聖管理委員會，民國 78 年 4 月），〈簡氏源流〉，頁 19~24，及收錄在譜中之簡笙簧〈台灣簡氏源流略述〉，頁 34~36，改寫而成，茲不再一一分註。再，本族譜及《簡氏家譜舊序》（缺編著者及出版單位時間），乃簡榮昌先生提供之抽印本，特此說明並致謝忱！

11　參（1）劉子民《尋根攬勝漳州府》（廈門．華藝出版社，缺出版時間，應是約 1990 年 10 月之後），3 章 7 節南靖縣〈樹海梅林出張簡〉，頁 250~251。（2）林嘉書《南靖與台灣》（香港，華星出版社，1993

茲再據台灣市面上一般流傳簡氏族譜，取於本文有關者，記移民今桃園、宜蘭兩地[12]。

七大房簡貴智派下：乾隆初葉有簡昌伯、簡瑞通、簡德仁、簡公靈、簡金、簡權、簡岳郎、簡有上、簡易彩等先後入墾今桃園市。簡忠有、簡東信、簡年昌、簡義直等先後入墾今桃園大溪。嘉慶道光之間，簡昌遠入墾今宜蘭五結；簡紹彩入墾今宜蘭壯圍；簡汝權、簡世振先後入墾今宜蘭三星。

八大房簡貴信派下：乾隆中葉簡促、簡敦厚先後入墾今桃園龜山；簡萍入墾今桃園大園；簡斯苞入墾今大溪。乾隆中、末葉，簡思科、簡文昌、簡實、簡遠等先後入墾今桃園；嘉慶年間，簡章傳入墾今宜蘭；簡東來入墾今五結；嘉慶道光之間，簡茂生、簡顯先後入墾今宜蘭員山；道光末年，簡開入墾今桃園。

以上諸族譜或書刊，惜均未見大溪內柵埔尾簡氏之開台祖，簡華周之大名，不免令人遺憾！今幸簡氏後人提供一打字之《簡氏家譜舊序》影本，不著撰人，亦缺出版單位與時間，研判其內容應是昔年赴大陸祖鄉抄錄舊譜所得，增以入台後滋生族親，修譜年代應在台灣光復之後，約在民國四十年代末葉（考證見後）。

此一《家譜》明確追溯先祖為簡德潤一世祖，原鄉在梅林長教。茲於本節略記簡華周之前代世系：一世祖簡德潤→二世祖簡貴智（德潤七子）→三世祖簡宗鑑（貴智長子）→四世祖簡惟淵（宗鑑三子）→五世祖簡崇信→六世祖簡萬通

年10月），3章〈南靖各姓譜牒關於遷台人員名字的記載〉「簡氏」（含梅林簡氏、楓林簡氏、張簡複姓與台中溯源堂），頁82~86。（3）林嘉書《生命的風水—台灣人的漳州祖祠》（台北，海峽學術出版社，2002年11月），〈簡氏〉（含長教簡氏、大宗書洋楓林祠），頁410~411。

12  詳見楊緒賢《台灣區姓氏堂號考》，（南投，台灣省文獻委員會等，民國68年6月），肆〈台灣區一百大姓考略〉「簡姓」，頁275~276。只取宜蘭與桃園兩地原因，與本文埔尾簡家移民地點有關，餘不贅。

（崇信二子）→七世祖簡世鐸（萬通二子）→八世祖簡法啟（世鐸二子）→九世祖簡一誘（法啟三子）→十世祖簡從仁（一誘四子）→十一世簡士惟（從仁二子，號華周，諡來生）。

## 第三節 鄭氏帶子入台

今桃園縣大溪鎮義和里康莊路 3 段 583 巷 117 號（原內柵庄埔尾 42 號）的簡氏家族（以下簡稱埔尾簡家），亦源自南靖長窖一脈，開基祖為簡德潤，開台祖為第十一世簡華周，據後裔追敘，其開台祖入台有二說，一是「查某祖攜子入台」，一說是簡華周當年是經福州至淡水登岸，再東遷至宜蘭羅東開墾，此二說雖短短敘述，卻提供了吾人切入稽考的兩條信息。按清康熙二十二年（1683）平定台灣，二十三年收入版圖。從此海禁開放，惟初期僅允許廈門──鹿耳門此一對渡航線，乾隆四十九年（1784），再開彰化鹿港──泉州蚶江一線，乾隆五十五年（1790）續開福州五虎門──淡水八里坌，至道光四年（1824）再開彰化五條港及宜蘭烏石港為正口 [13]，因此簡華周若是循正規管道申請入台，其入台年代之上限應是乾隆五十五年之後，（若是採偷渡來台方式，則此渡台年代無解），但可怪者，當年漳州渡台者，一般而言，九龍江沿岸移民皆乘船，沿江經石碼、月港而至廈門啟航；漳浦、雲霄、詔安、東山等沿海移民，則取附近港灣登船出海，船小者到海上再換大船。澎湖是入台的中途站，因此偷渡者一般多是被載至澎湖，再轉入台灣 [14]。簡華周居然採用了福州──淡水此一條路線，若再進一步考慮其渡台時間點──乾隆五十五年，及其落腳處──宜蘭羅東，不免令人聯想到開蘭英雄吳沙入墾宜蘭的也是在乾隆末嘉慶初，且入墾宜蘭團隊多是漳州人，簡氏後代傳說若無誤，因此我們有

13　詳見伊能嘉矩原著，鄭嘉夫等修訂中譯本《台灣文化志》（北縣，台灣書房出版公司，2011 年 3 月），中卷 11 篇〈交通沿革〉漳「防海及船政」，頁 448~449。

14　劉子民《漳州過台灣》（台北，前景出版社，1995 年 11 月），3 章 11 節，《冒險渡台》頁 55。

理由相信簡華周也是當年吳沙入墾宜蘭的團隊之一，隨著吳沙入墾，遂採取由福州到淡水登陸，再循淡蘭古道（指的是隆嶺古道而非今草嶺古道）跟隨吳沙入墾宜蘭。

簡華周之後，兩代單傳，分別是十二世的簡志貼與十三世的簡元振。元振之後傳四房，長子亨順，次亨宇，三亨源，么子亨克，人丁再旺。但極有可能拓墾不利，發展不順，四房分家，再度遷居，亨順遷居基隆，亨宇後遷地不詳，三房則遠遷大料崁（今大溪），定居內柵。亨克英年早逝絕嗣。

以上為簡氏後人提供的說法，惜內容過少且簡略，筆者雖有若干推論，但並未十分把握，幸《簡氏家譜舊序》（以下簡稱《舊序》）留有若干記載，稍可彌補不足並推翻後一說。

簡華周之祖父為九世簡一誘，《舊序》記：「一誘：號傳廷，甲申生（按應是明神宗萬曆甲申十二年，1584，若是明毅宗崇禎甲申十七年生，1644，與以下諸子卒年歲數矛盾。）七月初二日戌時，葬在杜田樓門龜仔。姒（原文缺）氏，生六子：未、林、振、蔭、福、員滿[15]。」

華周之三伯簡從聖（名振），《舊序》記「在台灣」（頁25），可知其時簡家諸兄弟早已渡台發展，非僅華周一人。其父簡從仁，《舊序》記：「從仁：名次蔭，生于癸酉（原文如此，應是癸酉之誤，乃明毅宗崇禎六年癸酉，1633）八月六日戌時，享壽八十五歲，卒于康熙丁亥年（46年，1707，但此年上推85年，應是明熹宗天啟三年癸亥，1623，又與生年干支矛盾，族譜之失誤錯記如此，不勝詳考，茲暫從略。）八月吉日，葬在本處橫山，坐庚向甲，祖姒張氏，亥生（原文如此，有缺），八月十二日亥時葬在山塘背，坐向分金。（原文有缺）生三子：錫、來生、德。」（頁26）

簡華周本人，《舊序》記：「士惟：號華周，謚來生，

---

15　《簡氏家譜舊序》，頁25。以下為省篇幅，直接在引文後注頁碼，不再一一分注。

生于順治辛亥年（順治無辛亥年，下推康熙辛亥年，10 年，1671，較合理；但若此年生，其父生他時已 39 歲），葬在杜田塘仔窠。妻鄭氏，生于康熙己未年（18 年，1679，少華周 8 歲）八月十四日辰時，享壽八十七歲，卒于乾隆乙酉年（30 年，1765）閏二月十五日辰時，生一子公保。祖媽鄭氏帶子渡台，其墓在海山堡塗烏窰，坐丙兼午，辛巳分金。」（頁 26~27）

所謂「塗烏窰」頗有可能即是今大溪永福里東南方約 2.5 公里的舊地名「烏塗窟」（或作烏土堀），指土層烏黑，此地因有煤脈之露頭，泥土烏黑，故係稱「烏塗窟」[16]。《舊序》記「鄭氏帶子渡台」且死後葬在大溪，可見早在簡華周時代埔尾簡家早就移民大溪，當然也有可能隨吳沙入蘭拓墾不順，旋又二次移民大溪。但因華周死後葬在原鄉杜田塘仔窠，個人頗懷疑鄭氏是在其夫華周逝世後，毅然決然隻身「帶子渡台」！另，乾隆初年安溪人董日旭、李國開曾至三角湧（今新北市三峽區）招佃開墾，並建公館收租。道光初年，李氏後人亦曾在烏塗窟一帶招墾建寮，種植大菁製藍靛（染料的一種），同治七年墾戶黃安邦亦曾招墾烏塗窟，以種茶為大宗。據此可合理設想簡氏先人亦頗有可能曾經從事植菁製藍（靛）及種茶、製茶等之工作或產業，《舊序》中簡文華葬在「埔尾本處茶園」，可為佐證。按台灣傳統葬俗，有錢者多尋風水佳穴埋葬，貧困者多就近在住家或田園附近埋葬。同理簡維山葬在三層坑底「腦窠坪」（見《舊序》），應該昔年也有從事伐樟熬腦工作，其時代背景及埋葬地皆符合大溪產業開發史實。

華周之子簡志貼，《舊序》記：「公保：號志貼，生于康熙壬辰年（51 年，1712，華周時年 41 歲，母鄭氏 33 歲；可知華周之晚婚，亦可見其時生活之艱辛。）七月三十日巳

16　陳國川編纂，施崇武等人撰述《台灣地名辭書》卷十五〈桃園縣（上）〉（南投，國史館台灣文獻館，民國 98 年 6 月），7 章「大溪鎮」，頁 374。

時，享壽五十二歲，卒于康熙癸未年（28年，1763）十二月二十二日戌時。其墓在大溪鎮三層字坑底斬龍，坐乾兼亥庚。祖妣曾氏，生于康熙丁酉年（56年，1717，少志貼5歲）二月十一日未時，享壽八十六歲，卒于嘉慶癸亥年（8年，1803）十月廿七日未時。生一子承宗。」（頁27）三層坑底位於今大溪美華里三層的東北方約3.3公里處，坑底又位於大溪街區南方約3.3公里處，在三層高位河階上，村莊建於草嶺山麓三個坑谷會合處，地勢低，在坑的底處之意。三條谷流會合後，縱貫三層台地而北流，在石墩仔注入大漢溪，過去「坑底」地名在三層有三個地方，一指故總統蔣經國靈寢後的猴洞坑，一指茅埔寮仔坑順和煤礦礦區附近，一指尾寮坑底，今坑底大多指桃58縣道過美華國小斜坡和省道台三縣34公里處右邊產業道路以下[17]。

　　志貼與其母鄭氏死後均埋在大溪，益增華周時代埔尾簡氏已遷居大溪之可能性。而且志貼生于康熙五十一年（1712），鄭氏既然是帶子渡台，因此簡氏渡台年代之上限亦在此年，較妥當說法是在康熙末年渡台，此其一。其二，鄭氏卒于乾隆三十年（1765），因此簡家渡台之卜限亦在此年，因此簡家渡台年代可推論出在康熙末年至乾隆三十三年之期間。其三，同理若是簡華周時全家渡台，也在59歲之後，其可能性也不大，因此筆者推論鄭氏在華周死後，母子受到欺凌或者生活極端困苦，鄭氏才帶子渡台亦增其可能性，惜《舊序》未記華周之卒年，否則可更精確考証出簡家渡台年代。反之，《舊序》能清清楚楚記載鄭氏之生卒年，反而簡華周之生卒年搞得不清不楚，亦可間接佐證，華周的確死在大陸原鄉，歲久年湮而後人失憶失記，無法知曉。

　　另一值得提出的問題是鄭氏應該不會孤兒寡母，只憑著一股衝勁就攜子渡台，應該經過事先的打探安排，或者有人陪伴，或是有人接應，才敢孤兒寡母毅然決然渡台，同理亦可反證其在原鄉的生活實在困苦，不得不遠赴台灣謀生發展。

----

17　同上註前引書，頁358~359。

鄭氏何以選擇今大溪內柵落腳呢？如前所述，大溪位於今桃園縣的東南方，轄區內的大漢溪將大溪分成河西（河左岸）與河東（河右岸）兩岸，河西為桃園台地，河東則近山區，屬土牛界外，一向被視為「番地」，而且由大漢溪左岸眺望右岸，可以明顯看見特有的三層河階地，最低的一階是月眉河階，地勢低漥；最高為三層台地，地勢屬於山區；位於上下階之間第二層，既無上層山區的交通不便與「番害」之虞，也無下層窪地的水患之虞，最適合開發與居住，自然成為最早開發，更是繁華所在的大溪市鎮[18]。反觀內柵一帶，包括內柵、埔尾、下嶺等聚落，今分成康安里（取健康安平之意），義和里、東緣臨三層高位河階崖，清代墾民在此建設木柵，以防禦被漢人逼退入角板山、竹頭角方面之泰雅族，本地為當年漢人墾殖最前列，位在出入內山地區之門戶，因而名為「內柵」。埔尾也是位在大漢溪右岸內柵河階上的聚落名，因大漢溪在此沖積成一塊狹長形埔地，分成頂埔尾、後埔尾，頂埔尾地勢較高，埔尾又稱水頭，意為水利灌溉系統的取水口[19]。

且桃園台地地質為古石門溪河道，部分地區地面表層下，蘊藏著卵石和礫土，這些礫層易滲水，但上面覆蓋一層粘重的紅土與黃土，約 3.5 公尺，透水性差，因此桃園雖多溪流，但僅具排水功能，無法提供足量的灌溉用水，為解決乾季缺水無法播種的困境；我先民利用地勢及地質的特性，多挖建陂塘，以蓄存雨水。但陂塘又不能挖掘過深，否則無法蓄水，因此陂塘深度都在 2~3 公尺左右。又利用「上流下接」原理，愈高愈遠池子愈淺，愈近愈低則愈深，灌溉的田地均在池子下方，因此灌溉後多餘的水可流往更下方的水池，加以儲存備用，以免流失浪費水源，一般情形，欲灌溉三分地，就需保持一分地為陂塘，如此形成桃園台地特有的水利系統與型

---

18　陳國川編纂，施崇武等人撰述《台灣地名辭書》卷十五〈桃園縣（上）〉（南投，國史館台灣文獻館，民國 98 年 6 月），7 章「大溪鎮」，頁 329~339。

19　同上註前引書，頁 368、370。

態[20]。

　　大溪雖有諸多不利農墾之環境及條件，但也莫忘大溪依山傍水，山產資源豐富，復有大漢溪河運航行之利，早年即是桃園地區的重鎮之一，總之，大溪曾是淡水河航運的終點，及桃、竹、苗內山產物的集散地，繁華一時。

　　清代大溪一帶為平埔族霄裡、龜崙、南崁、坑仔、四社及泰雅族活動棲息之地，雖有「番害」之虞，但也吸引了漢人陸續前來，在桃園內陸，及近山地區拓墾，漸成聚落，在陳培桂的《淡水廳志》，已出現桃澗堡（包含大嵙崁溪河西的頂埔頂庄，及員樹林庄）、海山堡（含河東的大姑崁庄）。乾隆二十年（1755），為大溪第一波移民潮，有謝秀川、賴基郎率領漢人進墾河東的月眉、石墩、內柵、田心仔，鄭氏帶子入台，應該就在這一波移民潮中，來到大溪謀生。日後又有漳人陳合海定居今興和里上街，及李金興、江番在今福仁里下街合力經營，店屋棋佈其間，為大溪街首墾之先聲。嘉慶十五年（1818），粵人朱觀鳳進墾三層庄。

　　道光十五年（1835），為第二波移民潮，林本源家族為避漳泉械鬥，而遷移來大溪入居，並在今大溪市中心興建「通議第」，更吸引入大批漳州人跟隨來。簡文華聽從父親指示購屋置產，也應該是在此波開拓形勢下之決定。開港後，同治年間有潘永靖、黃安邦、黃新興等人，及陳集成、金永興、林本源等墾號、商號，招募佃農屯勇全力開墾大溪地區，尤以林本源家族開闢龍埤、新埤兩條大圳，奠定大溪農業發展基業，移民不但移植五穀、茶葉，也兼製樟腦、大菁（藍色染料），也吸引了台北外商紛紛到大溪設立分行，專營樟腦、茶葉、山產，再利用大漢溪運輸貨物商品[21]。從以上歷史背景的敘述，我們相信對在原鄉的鄭氏產生了吸引的拉力，遂下定決心前來大溪。

---

20　同上註前引書，頁 336。
21　同上註前引書，頁 330、337。

另一個重要原因，大溪地區早已有簡氏族人的聚居分佈，可以照顧庇蔭鄭氏，例如簡日盛派在道光二十庚子年（1840）十一月，十五世諸兄弟，決議在「八張犁山腳（日據時代改為大溪下思段）公田一所，連山林及公厝全棟，內柵南山公田一所，連公厝全棟及山林，內柵街公店貳坎，連廟前菜園一所等公產，作為祭掃十二世祖……，剩餘之租谷及銀元作為四房均分，當時議定為『日盛』是代表四大房之公號。」[22] 我們從祠堂位在義和里東內柵，及祭祀公業之有內柵南門公田、公厝、山林、內柵街公店等等地緣所在，設想推敲，簡日盛派下在道光年間人丁旺盛，事業有成，遂建置祠堂、祭田、公店，其來大溪開拓發展，必更早於道光年。鄭氏之敢攜子渡台遷居大溪，並在內柵落腳入居，其來有自了！

## 第四節　內柵埔尾簡家之日後發展

華周之孫簡元振，《舊序》記：「承宗：號元振，生于丁卯年（應是乾隆 12 年，1747，時志貼 36 歲，母曾氏 31 歲，均是晚婚晚生子，在在可見其時生活之艱辛。）八月八日申時，享壽七十五歲，卒于道光辛巳年（元年，1821）十二月二十二日午時。祖妣沈氏生于乾隆壬申年（17 年，1752，少元振 6 歲）正月十七日寅時，享壽歲（原缺文，應是 61 歲），卒于嘉慶壬申年（17 年，1812）七月廿二日酉時，生四子：享順（原文如此，應是亨之誤），享宇、享源、享克。」（頁 27~28）

先假設鄭氏是在康熙末年攜子渡台，其時兒子簡志貼約莫十歲左右，鄭氏約四十三歲，至其孫簡元振生時，其父簡志貼已 36 歲，母曾氏 31 歲，在當時都算是晚婚晚生，經過 26 年的奮鬥，生活仍艱辛如此。再經第三代簡元振打拼努力，在第四代終於改變一脈單傳的現象。

簡華周曾孫（開台第四代）亨字輩，《舊序》記：

---

22　簡添益《簡氏族譜》，頁 43。

亨順（《舊序》錯記成享順，此處逕改）：生于庚寅年（應
是乾隆 35 年，1770，時其父簡元振 24 歲，母沈氏 19 歲，
可以說到此簡家才恢復一般正常人家之結婚生子之年歲，也
表示簡家經歷三代八十年的艱苦奮鬥，生活才安定下來。）
十月二十四日未時，享壽六十九歲，卒于年（缺文，應是道
光十八年，1838）九月十五日卯時，祖妣廖氏，生于乾隆甲
午年（原三十九年，1774，少亨順 4 歲）二月十三日巳時。
生五子：利鳳、利造、利生、利恭、利賀。（頁 28）

亨宇：生于戊戌年（戊戌年應是乾隆 43 年，1778）四月
二十日酉時，享壽五十歲，卒于丁未年（按，乾隆 43 年戊戌
下推 50 年，應是道光丁亥 7 年，1827，此處族譜有誤。）
十二月二十八日未時，祖妣彭氏生于丙戌年（此處族譜又誤，
乾隆有丙午年，無丙戌，應是同音之訛傳，乾隆丙午 51 年，
1786，小亨宇 8 歲）九月六日卯時。（頁 28）

亨源：生于乙巳年（乾隆 50 年，1785）十月二十六日辰
時。祖妣張氏，生于乙酉年（族譜又誤，應是乾隆己酉 54 年，
1789，小亨源 5 歲）七月十四日巳時，生三子：文章、文華、
文國。（頁 28）

亨克：生于庚辰年（族譜又誤，庚辰為乾隆 25 年，則亨
克應居長兄，且其父元振時才 14 歲，故應該是乾隆庚戌 55
年，1790，才對，時元振 44 歲）二月二日戌時，享壽十七歲，
早故（下推應是嘉慶 11 年丙寅，1806，過世），過房男利
造傳祀。（頁 28）

可見歷經三代，八十個年頭打拼，到開台第四代的亨字
輩生活才穩定，恢復一般正常人家之結婚生子年齡，並且不
再單枝獨傳，開枝散葉，綿綿長長。其中三房亨源一脈後嗣，
《舊序》續記：

文章：生于嘉慶乙丑年（10 年，1805，時父亨源 21 歲，
母張氏 16 歲）五月二日戌時。（頁 29）

文華：謚秀榮，生于嘉慶戊辰年（13 年，1808）八月二

日戌時，享壽七十七歲，卒于光緒乙酉年（11年，1885）九月八日戌時，葬在埔尾本處茶園。祖妣黃氏，生于戊酉年（23年，1818，少文華10歲）六月廿二日子時，享壽五十六歲，卒于癸酉年十二月（同治12年，1873），生一子維山，葬在本處埔尾田墘。庶祖妣張氏，謚正勤，生于道光戊子年（8年，1828）十二月二十一日酉時，享壽七十五歲，卒于光緒壬寅年（28年，日明治35年，1902）十二月十二日丑時，葬在埔尾本處田尾，坐寅兼甲，壬寅分金，生一子字墨。（頁29）

文國：生于丙子年（嘉慶21年，1816，時其父亨源32歲）四月二十一日卯時，享壽五十歲，卒于丁口（缺文，應是同治丁卯年，1867）十二月二十八日未時。（頁30）

經過四代百年的拓墾累積，簡家終於打下堅實的基業，開始購屋置產。據後人簡來旺先生口述：簡亨源長子簡文章，因遇原住民出草而英年早逝，家中重擔轉由次子文華承擔起，經父親指示，向李氏某人買下今117號宅第，流傳至今。又謂文華妻廖氏，單名蓮，生維山與字墨兩子，分家後，長子維山遷至大溪街田心庄，育有火炎、阿頂及阿清三子，後又各自成家立業。

簡文華買屋之說放在簡家發展史中觀看，此說應當可信，因簡家歷三代努力，已頗有積蓄，應當負擔得起，何況此地土地並非肥沃，又近山有「番害」之虞，地價屋價應不致過高，反之簡家在此購屋，亦說明經濟上尚談不上富裕，其時間或在嘉慶至道光年間，此時正是漢人向近山大舉開拓之時。

這裡需先對此一老屋略作一稽考，向李姓購屋之說應大致可信，今廳堂正門上方尚懸掛「發紹龍門」牌匾，此匾據說是上手原屋主留下。「發紹」有「發源」及「克紹」之兩義。「龍門」亦有兩義，一指其發源地「龍門」，龍門即指漳州龍溪縣，尚有許多別名稱呼，如龍江、九龍、龍門、元

龍、龍田、龍邑等等[23]，昭示後代子孫莫忘漳州龍溪原鄉的發源地。一指「鯉魚躍龍門」典故，期望子孫能用功讀書，中舉仕進，發揚門第，光耀先祖。此區未有落款，無時間、人名，未能進一步考證，實在可惜，不過出語題字不凡，亦可想見此李姓屋主，應當也讀過幾年書，不致於是白丁文盲。

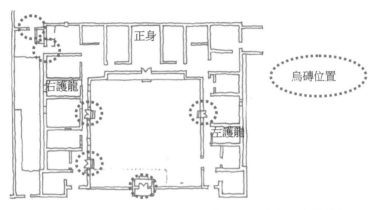

圖 1-3：古厝三合院區域烏磚使用分佈示意圖（本研究繪製）

再則，老屋之興建個人推測或是乾隆年之後建造，因有採用烏磚建材（虎邊右護龍等，圖 1-3）[24]，內室通道極窄，處處密實，加上右護龍前之銃樓，均可見「防番」之保護措施，再考慮是文華遵從其父亨源所買，惜族譜未記亨源卒年，則可用來斷定買屋之下限時間，文華生于嘉慶十三年（1808），且是在聽從父親之指示下購屋，若其時文華尚是幼兒少年，其父親只需親自買下即可，無需指示文華，因此應該是在文華剛成人不久，尚未有決斷力，且以其為長子（原長子已逝），故以其名義出面買下，以 18 歲成人為估計，則買屋年代或可推論為道光六年（1826），換句話說此屋建造年代在此之前而原長子文章生於嘉慶十年（1805），文華生於嘉慶十三年（1808）此嘉慶年可視為購屋之上限年代，穩

23　詳見劉子民《尋根攬勝漳州府》，頁 85。

24　昔先師林衡道教授曾告訴筆者，烏磚為乾隆年間建材，當時艋舺龍山寺旁青草巷仍可見若干烏磚清代古宅，惜今都已拆除。

當的說法，此屋建在嘉慶至道光年間。不過據現場此宅採用烏磚建材的線索，個人還是較偏向乾隆年間建造之說，或許日後能有充足史料考察前手屋主李氏家族之發展史，便能夠更有把握的考證興建年代。

此老屋後由次子字墨承繼，照理說老屋應由長子維山繼承，這其中可能仍處於「番害」時期，且大溪街田心庄為安全熱鬧之處謀生較易。且其母廖氏正是田心仔人（按其母廖氏之說與族譜所記有出入，或許娶有二房，致有此錯，詳下）理所當然遷居另謀發展。

簡維山，《舊序》記：維山，諡德盛，生于道光乙未年（15年，1891，時文華28歲）三月十七日巳時，享壽五十七歲，卒于光緒亥卯年（17年，1891）三月二十七日卯時，葬在三層庄土名坑底，為腦窠坪。祖妣徐氏，生于道光丁酉年（17年，1837）四月一日酉時，享壽八十五歲，卒于大正辛酉年（10年，民國10年，1921）正月二十四日辰時。生三子：火炎、在頂、在清。（頁30~頁31，圖1-4）

簡字墨，《舊序》記：字墨（族譜寫宇墨，應是打字錯誤），諡朝寧，生于道光己酉年（29年，1849，與長兄維山相差15歲，時文華41歲，可謂老年又得子）五月二十九日午時，享壽59歲，卒于光緒丁未年（33年，明40年，1907）五月一日申時，葬在埔尾本處田尾，坐甲兼寅，丙寅分金。祖妣黃氏，道光戊申年（28年，1848，族譜作戊甲，錯，逕改，大字墨1歲）十二月二十五日酉時，享壽八十一歲，卒于昭和戊辰年（3年，民國17年，1928）九月十三日卯時。生四子：在明、在己、在嬰、水龍。（頁30~31）

不過，根據簡家後人提供之簡字墨日據時期戶籍影本，（圖1-5）與《舊序》所記又有出入。戶籍內容記字墨，生于日嘉永貳年一月十五日，（即清道光29年己酉，1849，與《舊序》同，無異）但父簡文華，母廖氏蓮，與《舊序》所記之「庶祖妣張氏，諡正勤」不同。出生別為次男，職業

為「田作」務農；現住所為「桃園廳海山堡內柵庄土名埔尾貳百四拾九番地」日明治四十年六月十一日死亡（即清光緒33年丁未，日期則是陽曆、陰曆之差別，因此與《舊序》所記相同），妻黃氏土。重要地是分家日期為「明治貳拾年拾貳月，日不詳分家，相續戶主トナル」，此年為清光緒十三年丁亥（1887），文華卒于光緒十一年乙酉12月，易言之是在父親死後整整二年才分家，祖厝由次子字墨繼承，長子維山遷居大街，應該是大街之屋宅地價房價較值錢，山區老宅自是相對較低，傳統習慣祖宅由長子繼承居多，這其中是否有分家糾紛，則不可得而知之。但不管如何，以上相關資料如口述歷史、《舊序》記載、日據戶籍影本紀錄，三者均有所出入牴觸，應以明治時期戶籍謄本所記為依據較為妥當可信！

圖 1-4：簡維山長子簡火炎之日據時期戶籍影本（簡來旺先生提供）

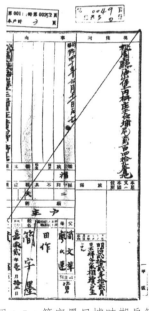

圖 1-5：簡字墨日據時期戶籍影本（簡來旺先生提供）

簡氏後人又敘：字墨一輩子從事田作農務，後裔世代長居古厝至今。字墨年三十九時，再得么子，取名水龍。簡水龍生于明治二十一年（光緒 14 年，1888）一月十八日，妻陳氏菊，生有玉掌、玉石、玉盛三子。簡水龍因長年勞碌，晚年身體健康不佳，於民國四十六年（1957）一月十七日，因腦部退化病逝，得年六十九春秋。

簡字墨之後，《舊序》續記：

在明：生于光緒庚午年（按光緒無庚午年，根據卒年往上推 26 年，應是同治庚午 9 年，1870，時字墨 22 歲）二月七日辰時，享壽二十六歲，卒于光緒乙未年（21 年，1895）六月九日戌時，妻黃氏無生，改嫁。（頁 32）光緒二十一年，此年正為割台之年，全台秩序大亂，散勇四出，各地劫掠焚燒不斷，不知在明是否死於動亂之際，因此其妻黃氏才改嫁，否則雙方還都年輕，尚有生育可能，不必因無生育而改嫁？

在己：生于光緒壬申年（應是同治壬申 11 年，1872）八月二十四日酉時。妻林氏，生于光緒丁丑年（3 年，1877）正月二十九日辰時，生五子：玉吉、玉水、玉雲、玉珍、玉坤。（頁 32）

在嬰：生于光緒甲戌年（光緒無甲戌，同治有甲戌 13 年，1874）十一月六日午時。妻黃氏，生于光緒己卯年（5 年，1879）四月八日，享壽二十四歲，卒于光緒壬寅年（28 年，日明治 35 年，1902）四月廿日巳時，葬在埔尾本處田尾，生一子玉秀。（頁 32）

水龍：生于光緒戊子年（14 年，1888，時字墨 39 歲，亦是晚年得子）三月十四日巳時。妻陳氏，生于光緒己丑年（15 年，1889，比水龍小 1 歲）八月十一日辰時。（頁 32~33）

依據簡水龍戶籍所載：父簡字墨，母簡黃土，生于民前二十四年一月十八日，妻簡陳菊，教育程度為「不」（即是未受教育），簡水龍於民國四十六年一月十七日因「腦軟化

症」在本籍地死亡，除籍，住址為大溪鄉義和村埔尾 12 鄰 42 號。重要地是在妻陳菊下面註「存」，對照《舊序》最後記錄，則可確定是修於簡水龍、陳菊死之前，故才未記其卒年，則此《簡家譜舊序》應修於民國四十六年之前，惜內容失誤、失記、斷句、缺文頗多，尤以年號、干支之錯誤實在太多。

簡水龍之後生有三子長玉掌，次玉石，么玉盛不幸早世。簡玉掌：生二子長來旺（又生榮瑞、榮斌、榮琅），次來悅，（再生榮善、榮德），玉石生來富，來富再生榮泰、榮漢、榮凡，其他諸房派更是枝繁葉茂，子孫秀美。（圖 1-6）

再據簡玉掌戶籍記載：民前一年十月十五日生，國小畢，父簡水龍，母簡陳菊，民國七十五年十月四日死亡，十月九日登記，住址仍是義和里十二鄰埔尾四十二號，重要的是分家時間：「原住簡水龍戶內，民國四十年十月一日創立新戶」。

簡家家族之發展史，暫記敘考證至此。

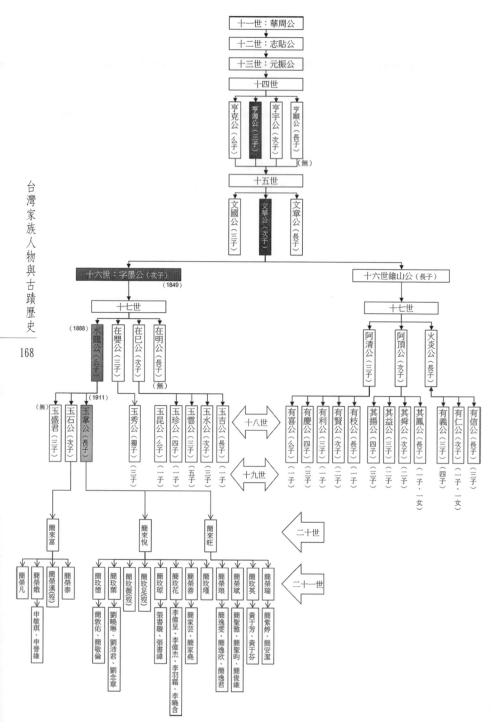

圖 1-7：簡氏家族族譜（資料來源：簡來旺先生手製，提供本研究整理）

## 第五節　簡家名人記略

### 壹、簡玉掌

　　簡玉掌先生，明治四十四年（1911）十月十五日生，自青年時期便隨父親耕農，深受到傳統農村的務實生活理念影響，先生雖然教育程度止於國小，但生性宅心仁厚，待人更是隨和，尤其對於庄內及市街大小事總是積極參與，不落人後，畢生熱衷於社會公益。據先生長子簡來旺先生回憶，日據時期，其父不但要兼顧自家農務，更經常投入地方產業經濟之推動，人緣極佳的他頗具領袖風範，日據晚期加入「壯丁團」，擔任副隊長。光復後，先生數次獲選為地方公職，先是當選大溪鎮第五屆及第六屆義和里里長[25]，後來任鎮民代表，日後更獲選桃園縣第六屆縣議員。擔任公職期間，先生總是戮力於地方交通基礎建設，教育環境改革，以及寺廟修建事務[26]，貫徹「發揚民治」服務地方之奉獻精神。

照片 1-3：簡玉掌先生
　　　　（簡來旺先生提供）

---

25　參自：黃斌璋，《大溪鎮誌》，P87。
26　民國三十五年（1946），光復隔年，先生有鑒於內柵庄宗教信仰中心——仁安宮長年失修，力邀地方仕紳籌資修建廟宇。

## 貳、簡來旺

簡玉掌長子，生于民國二十一年（1932，昭和 7 年），民國三十四年畢業於內柵公學校，正值日本戰敗撤台。光復後，再進初中就讀，並升上新竹師範學校。民國四十二年師範學校畢業之後，來旺先生回到家鄉的內柵國小服務，七年之後轉任教於大溪國小，民國七十八年時，從訓導主任一職退休。

來旺先生傳承父親地方服務的熱忱，退休後轉而參加大溪鎮民代表選舉，因任教大溪國小期間，特別受到鎮上鄉民及學子的愛戴與支持，於民國八十三年時，第一次參與地方公職選舉，便順利當選第十五屆大溪鎮民代表，四年之後，再度連任成功。

鎮民代表卸任之後，來旺先生回歸最熟悉的農田，穿梭田園之間，仍舊保有祖輩流傳下來的那股對於土地熱愛的深厚情誼。

照片 1-4：簡來旺先生
（本研究訪談攝影）

## 參、簡來悅

簡玉掌次子，生于民國二十五年（1936），亦曾就讀內柵公學校（今內柵國小），但就學期間適逢日本戰敗，殖民政府撤台。光復後，又因故無法完成學業，但生性開朗及隨和的他仍舊關心地方農業經濟運作，更為重視傳統宗教文化

傳承。

出生務農世家，來悅先生為人親善，熱衷於地方公益，除了維持家業，亦投入地方服務。民國六十七年起，先後擔任大溪鎮義和里第十一、十二、十三屆里長，（照片1-5）也長期參與農會事務，擔任大溪鎮農會第十三至十六屆農事小組長。民國九十三年全國簡姓宗親全國聯誼會成立，先生任第一屆理事（93.11.28~95.11.27），又任內柵文化社團——仁安社副社長，對於宗親文化事務的經營可以說是盡心盡力。總是笑臉迎人的來悅先生，人如其名，退休後守居古厝，維護歷代高祖流傳下來的祖產和家業。（照片1-6）

照片1-5：簡來悅先生當選里長證書（簡來悅先生提供）

照片1-6：簡來悅先生（本研究訪談攝影）

## 第六節　小結

由於《舊序》內容失誤、失記，錯誤太多，本文只得夾敘夾議夾考，不免行文糾雜不清，有不易閱讀之缺憾，茲在此僅將全文考證之後，較有把握者，條列如下，以供參考：

（一）十一世祖簡華周並未渡台，是其妻鄭氏帶子渡台，年代約在康熙末至乾隆三十年間（1765）之間。

（二）其渡台落腳地點並非在羅東，而是一開始就在桃

園大溪。

（三）簡氏古厝建屋年代或在乾隆末年，購屋年代在嘉慶道光年間。

（四）簡氏先人為謀生活，備嘗艱辛，除種田植稻外，尚有植菁製藍，伐樟熬腦、栽茶製茶等等。

總的來說，埔尾簡家從十一世祖妣媽鄭氏帶子（簡志貼）渡台，卜居桃園大溪歷經二代單傳，到第三代才人丁漸旺，刻苦經營，艱辛日殖，至第四代文華才稍有積蓄，購厝屋，買茶園，家計漸饒，到十八世玉掌大展長才，晉身地方菁英，成為領導階層，與兩子先後當選義和里里長，鎮民代表，擔任內柵仁安宮重要幹部，更曾當選桃園縣第六屆縣議員。

本文引用《舊序》並參考大溪的開拓歷史，一層層揭開簡家家族史，目的不僅在還原簡家的正確歷史，亦在彰顯先民開拓台灣的歷史發展過程。簡家發展史較特別的特色在於一般先民渡台，以地緣同籍結合為優先考慮，埔尾簡家則是由祖妣媽帶子開台，且一開始就採取地緣（漳州人）、血緣（簡姓宗親）雙結合的模式發展，對於簡家這位有智慧有遠見的開台祖媽實令人不得不佩服，其他的發展過程型態，如初期人丁不旺、兩性失調、婚姻困難、三代累積財富才初具規模、漢「番」衝突、割台動亂等等時代背景，均是台灣開拓史早期的常態模式，總之簡家家族之發展，雖未有台灣豪族大門之煊赫家世及輝煌歷史，幾乎是平平淡淡，不引人注目。但這才是真正的「大眾歷史」、「庶民歷史」，至於簡家發展見證了大溪草萊初闢到熱鬧商埠的風華一時，反倒是餘事！

# 馬偕創建淡水理學堂大書院

理學堂大書院

| 文化資產局網站基本資料介紹 | | | |
|---|---|---|---|
|  | | | |
| 文化資產類別 | 古蹟 | | |
| 級別 | 國定古蹟 | 種類 | 書院 |
| 評定基準 | 1. 歷史、文化、藝術價值 | | |
| 指定／登錄理由 | 具有保存價值 | 法令依據 | 文化資產保存法 27 條（71.5.26 公布） |
| 公告日期 | 1985/08/19 | 公告文號 | （74）臺內民字第 338095 |
| 所屬主管機關 | 文化部 | 所在地理區域 | 新北市 淡水區 |

| 地址或位置 | 文化里真理街 32 號 |
|---|---|
| 主管機關 | 名　　稱：文化部<br>聯絡單位：文化資產局<br>聯絡電話：04-22295848<br>聯絡地址：臺中市南區復興路三段 362 號 |
| 管理人／<br>使用人 | 身分　　姓名／名稱<br>管理人　真理大學 |
| 土地使用分區或<br>編定使用類別 | 都市地區　保存區 |
| 所有權屬 | 身分　　　公私有　　　姓名／名稱<br>土地所有人　私有　　　真理大學 |
| 歷史沿革 | 清咸豐年間因為天津條約和北京條約開放臺灣地區通商口岸，淡水亦為其中之一，因為開放緣故西方宗教因而傳入，同治十年（1871）馬偕抵達臺灣打狗港，由於當時臺灣南部已有英國長老教會在此宣教，而北部人口稠密卻沒有宣教士和教會，於是馬偕毅然決定北上。<br>馬偕在臺灣傳教相當重視培養本地人成為宣教人才，傳教過程也是在教育學生，第一次返國前所教育出來的 22 個學生均到各地去傳教或是主持教堂事務。光緒六年（1880），馬偕博士第一次回加拿大述職，在故鄉報告他在臺灣八年傳教的成果，受到鄉親極大的肯定，卻不忍他訓練學生時是「在大榕樹下以蒼空為頂，青草為蓆」。在地方報的呼籲下牛津郡的鄉親們共捐 6215 美金讓馬偕在臺灣興建一座現代化學校。次年底，馬偕回臺灣便應用此筆捐款買地，親自設計、監工。牛津學堂所教授的學科，除了神學與聖經外，另有社會科學〈歷史、倫理〉、自然科學〈如天文、地理、地質、植物、動物、礦物〉、醫學理論及臨床實習等，這是臺灣首見的新式學校。光緒八年（1882）竣工開學，並取名為「理學堂大書院」，英文名字為「OxfordCollege」〈牛津學堂〉，蓋以其個人出身地為名建校。 |

資料來源：
https://nchdb.boch.gov.tw/assets/overview/monument/19850819000045

## 第一節　馬偕生平略傳及傳教歷程 [1]

臺灣基督長老教會北部教會的開拓者是偕叡理牧師（Rev. George Leslie Mackay），這姓名是用閩南語轉譯而成，因為中國人習慣姓名為三個字，所以才不譯成「馬偕叡士理」，不過當時人僅稱他為「偕牧師」或「馬偕牧師」，嗣後在他獲得加拿大皇后大學（Queen's University）贈與神學博士學位後，也有人稱他為「偕博士」或「馬偕博士」，在臺灣則不少人暱稱他為「馬偕」。

馬偕祖籍為英國蘇格蘭北部蘇特蘭沙（Sutherland shire）地方，父親喬治・馬偕（George Mackay），母親海倫・蘇特蘭（Helen Sutherland），原是當地峽谷耕作的小農，於西元一八三〇年（清道光 10 年）移居加拿大安大略省（Ontario）牛津郡（Oxford）左拉村（Zorra）。他生於一八四四年（清道光 24 年）三月廿一日，從小生長的環境宗教氣氛濃厚，當地設有主日學校以及基督教勵進社（Christian Endeavor Socicties），父母在家中也都以聖經教導孩子，在童年時深受

<div style="border-top: 1px solid;"></div>

1　關於馬偕生平有關資料，主要有（1）George Leslie Mackay 著，J. A. Macdonald 編《From Far Formosa》SMC publishingINC. Taipei.1991 年重印本；（2）陳宏文《馬偕博士在臺灣》，中國主日學協會，1997 年增訂版；（3）馬偕著陳宏文譯《馬偕博士日記》，人光出版社，1996 年初版；（4）郭和烈《宣教師偕叡理牧師傳》，作者發行，1971 年初版；（5）陳宏文譯《北部臺灣基督長老教會的歷史》，人光出版社，1997 年初版；（6）臺灣基督長老教會總會歷史委員彙編《臺灣基督長老教會百年史》，（以下簡稱《百年史》），臺灣基督長老教會，1984 年二版；（7）陳瓊璵編《博士略傳》，淡水中學，1939 年再版；（8）柯設偕《馬偕博士臺灣》（臺灣時報第 196~199，201，203~204，206~207，209，212，217 號，昭和 11 年 3 月～昭和 12 年 12 月）（9）齊藤勇編《博士の業績》，淡水學園，1939 年；（10）戴寶村《清季淡水開港之研究》第五章〈淡水開港與西方文化的輸入以馬偕傳教為中心之探討〉，《臺北文獻》直字 66 期，臺北市文獻委員會，1983 年 12 月。另外在《百年史》書末附錄有賴永祥〈基督教臺灣宣教史文獻〉（p.13~17）有詳細彙整，茲不一一引錄。由於本調查報告主旨在於理學堂，因此本節馬偕生平僅作背景之處理，不一一註明出處，在此僅說明本節主要是參考陳宏文、郭和烈、戴寶村諸人著作改寫而成，筆者不敢掠人之美，並對以上諸先生致敬意。

加爾文主義與衛斯理主義影響頗大，重祈禱、查經、靈修、傳道、互助和服務。[2] 此外，曾在中國傳教的英國傳教士賓威廉牧師（Rev. William C. Burns）到加拿大旅行時，也到過左拉村演講，馬偕親眼看到國外宣教師的熱情與犧牲精神，「他在我們家裡很受歡迎，他的精神，時常觸動了我幼小的心靈。」[3] 因此小小年紀就已立志要做一個宣教師。

馬偕像之一。

西元一八五○年，馬偕入烏德斯脫克（Woodstock）小學，一八五五年畢業，同年升澳梅密（Omemee）師範學校，一八五八年畢業開始執教梅伯吾德（Maplewood）和買得南德威利（Maitland Ville）小學，一八六六年進入多倫多（Toronto）大學的諾克斯（Knox）神學院就讀，翌年轉入美國普林斯頓（Princeton）大學神學院，一八七○年四月，修完課程返回加拿大。普林斯頓神學院是美國教會第一流的神學院，在神學方面是以加爾文神學主義為基礎，在傳統的方面是重嚴肅和敬虔，因應教會需要養成傳教者，對此後馬偕傳教工作影響很大。

返國後的馬偕曾短暫在多倫多教會傳道所工作，之後申請到外國宣教，暫時未被批准，原因是當時正值加拿大教會

2　郭和烈前引書，p.41。

3　馬偕博士著，林耀南譯《臺灣遙寄》，臺灣省文獻委員會編印，民國 48 年 3 月，p.4。按《From Far Formosa》在臺灣有兩種中譯本，一是臺灣銀行經濟研究室所刊行之周學普譯本；一是臺灣省文獻會刊行之林耀南譯本。兩種譯本各有所長，也有誤譯，在此個人僅就手頭所有之林耀南譯本為主，間有誤譯（尤其是教會組織與名稱）逕予修正。

分裂，力量薄弱，無力籌款供國外宣教費用。[4] 一八七〇年十一月，馬偕再度負笈國外至英國愛丁堡大學研究院，學習印度語、婆羅門教及佛教教義，心理預計往印度佈道。一八七一年三月，結束課程，四月接獲海外佈道團（The Foreign Mission Committee）決定向總會（The Assembly）推薦，允許他到外國傳教。同年六月，出席總會在魁北克召開會議，選定中國為其教區。九月辦理任命派遣手續，並且試行講道。十月返回故鄉左拉，辭別眾親友。十一月搭「美洲號」（America）航抵香港。之

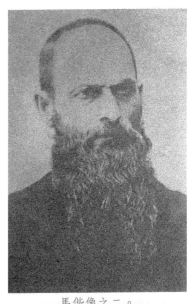

馬偕像之二。

後再往廣州、汕頭教會拜會，續搭乘「金陵號」（Kinlin）雙桅縱帆船橫越臺灣海峽，十二月廿九日抵達打狗（今高雄）。登陸後，德記洋行（Tait & Co.）哈地先生（Mr. Hardie）借給他一個地方住。卅一日星期日那天，就在哈地先生房子內向英國人作來臺首次講道，題目是「被釘救主的福音」。在那裡，馬偕觀摩了英國長老會在南部的工作方法，也學會臺灣的八音與九百餘漢字。由於南部教會已有良好基礎，能夠發揮空間，一展長才機會不大，遂毅然決然往臺灣北部宣教，於是在李麻牧師（Rev. Hugh Ritchie）與德馬太醫生（Matthew Dickson）陪同下，搭「海龍號」（Hailoong）輪船北上，於一八七二年（同治 11 年）三月九日進入淡水港，遙望四周青翠山嶺，馬偕心中篤定感覺到「就是這個地方了」（This is the land），同行李麻牧師也對他說：「馬偕，這是你的教

4　郭和烈前引書，P49~50。

區。」，時馬偕二十九歲，此日日後成為北部教會設教紀念日。

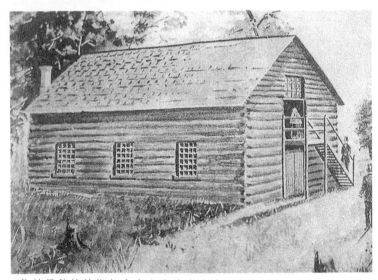

位於馬偕的故鄉加拿大安大略省牛津郡左拉村之鄉間小教堂。
引自《淡水中學校史》

馬偕等三人抵達淡水後，先借宿寶順洋行（Dodd & Co.）英商杜特（Mr. John Dodd）商行外一所房子。翌日雖為星期日，因不熟悉淡水地方社會與民情，決定不舉行公開禮拜。十一日，李庥牧師及德醫生要從淡水由陸路南下回去，順便視察中部以南教區，馬偕亦隨行踏查自己將來要傳教的地區。一行三人外加兩名苦力，渡過淡水河，經桃園、中壢、竹塹、大甲、大社、內社、埔社，最後回到大社分手，並約定以大甲溪為南北教會界限。馬偕與另一名苦力北返，於四月六日回到淡水，就在淡水孤單的展開佈道工作。

回到淡水的馬偕，透過寶順洋行的幫忙，以每月十五元的租金租得一間原為馬廄的房舍（原址為今馬偕街二十四號屋後）作為棲身之所。他的行李只有兩箱衣物，淡水富商陳

1895 年北部教會分佈圖。引自《馬偕博士在臺灣》

阿順送他一盞舊蠟燈，英國領事亞歷山大・福里達（Alexander Frater）借給他椅子和睡床，並僱請一名泥水匠粉刷屋子。整頓房舍之後，即學習閩南語，展開傳教工作。第二年（一八七三）二月，初步獲得成效，有嚴清華、王長水、林孽、吳益裕、林杯等五人受洗信教。一八七三年至八〇年間，接連設立五股坑新港、和尚洲、三重埔、新店、後埔、雞籠、大龍峒、錫口、艋舺、三角湧、紅毛港、崙仔頂、溪洲、竹塹、金包里、暖暖等教會二十所。一八七五年（光緒元年）五月廿七日，與五股坑人張聰明結婚，後生有二女一男（偕瑪蓮、偕叡廉、偕以利），一八八〇年十月至一八八一年十一月休假，偕同家人一齊返母國加拿大並獲得皇后大學（Queen's University）頒給神學博士學位。一八八二年（光緒 8 年）六月，創設今淡水理學堂大書院，翌年率門徒至宜蘭傳教，一八八四年一月，淡水女學堂落成，此時期又設立中港、枋橋、後瓏、蕃社頭（在宜蘭）、大竹圍、新社等教會，增至三十一所。適中法戰爭爆發，教會遭民眾迫害，教堂被毀七

座，信徒數十名遇難殉道，後劉銘傳以銀元一萬兩，賠償教會損失。一八九〇年由宜蘭搭船往奇萊平原（今花蓮）傳教一週。一八九三年九月至一八九五年十一月再度返回加拿大述職。期間一八九五年甲午戰敗，清廷割臺予日本，北部教會二十所為日軍佔用，信徒七百三十五名下落不明。馬偕此去三年，回臺後，日軍慰問使細川瀏牧師與馬偕在艋舺教會晤面，共同舉行臺日人聯合禮拜。一九〇〇年五月，馬偕最後一次巡視宜蘭平原諸教會，回淡水不久，因喉癌聲音沙啞，前往香港治療無效，病況日益嚴重；一九〇一年（日明治34年，清光緒27年）六月二日下午四時，病逝淡水寓所，享年五十有八。家人及教會遵其遺囑，安葬於淡江中學後面其私人墓園。

馬偕全家身著蘇格蘭服飾合照。引自《馬偕博士在台灣》

馬偕在臺傳教，前後近三十年，設立教會六十餘所，施洗信徒高達三千餘人，教區遍及苗栗以北，東達花蓮、臺東，宣揚真理於漳、泉、客家、平埔、高山等居民間，半生生涯全部投注在臺灣，即使休假回國，亦四處奔波演講，為臺灣

教會籌款，於臺灣新文化的傳播、民俗的改進、民智的啟發，貢獻鉅大。

## 第二節　　初期的野外教育

　　馬偕雖是專職傳教士，光憑一人之力傳教，自然是力有未逮，雖然憑著其超人的毅力與耐力一一克服各種不利傳教因素，但終究還是採取藉醫療為傳教之媒，藉教育為傳教之介。所以馬偕在臺灣北部的淡水地區立足後，很早就對信徒採取教育手段，一則可收潛移默化的效果，一則還可培育教會下一代人才的功用，所以馬偕在《臺灣遙寄》一書中，曾提及：[5]

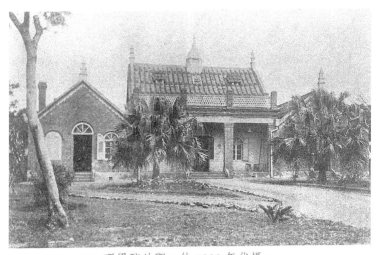

理學院外觀，約 1930 年代攝。

　　「我們希望用本地傳道師於臺灣北部傳道工作……我們不必贅述為何在北部臺灣須使用本地人傳道師，因為他們瞭解語音、氣候、生活及本地人接受基督教的能力。……然而本地傳道師被欣賞的理由，即可省人力與財力。本地人吃苦耐勞於外國人所不能居住的氣候及環境之下。在他們能生活

5　林耀南譯本，P.223。

的地方，我總要害病而顫慄。本地傳道師及家族，所費不多。雇用一個外籍傳道師，往往足以雇用幾個職員。在臺灣生活，比在大陸的用錢較多，但本地人所用的錢，卻僅是西方人所耗費的一小部分而已。」

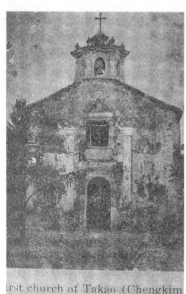

打狗前金教會原貌。

打狗苓雅天主堂仍有聖旨牌嵌在門上。

淡水近年所立馬偕石像。

可知馬偕認為傳教工作要訓練培育本地傳道師的原因有三：（1）外國人不適應臺灣氣候水土。（2）由於語言風俗習慣的差異，自然本地人更適合擔任宣教佈道工作。（3）用本地人較經濟省錢，以同樣經費，可培育任用更多傳道師。因此馬偕就特別注意施洗信徒的教育，從中培養傳教人才，因以馬偕「我就在熱心信徒中選地本地傳教師之前，訓練他們是首要的問題。」，這就是後來所以有「理學堂大書院」（Oxford College）的建立背景，乃至於此後有更多男女學校設立之原因。不過，馬偕自認為他所創設第一間學堂不是理學堂大書院，而是露天學校，他在《臺灣遙寄》中記道：[6]

6　林耀南譯本，P.224。按，此段林譯有誤，茲據原文修正。

「我們在臺灣北部初設的學堂，不是現在能俯視淡水河，又美輪美奐，享有榮譽美名的牛津學堂，而是走出戶外，在榕樹下，在上帝的藍天白雲下做我校舍的圓頂，從事教學。」

馬偕進入番社傳教。

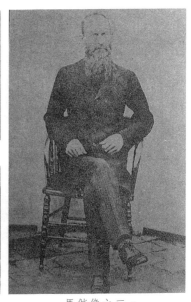

馬偕在他的實驗室內研究。　　　　馬偕像之三。

而上課方式與內容，同書續記道：[7]

「每天總和許多學生在一起，先以唱讚美歌開始第一課。在好天氣時即坐在樹下，整天做朗誦聖經、研究和測驗。夜裏則搬入屋裏，由我解釋聖經給學生們聽。即使在旅行當中，每晚都由我說一段上帝的真理，學生們則記筆記，加以複習，並準備做為明天複習之用。另一個好去處是基隆的海邊巖石。我們帶一些壺、米、蔥和芹菜到舢板上，而後自己划船，駛出於海上。中午時每人找些木片來燒飯，我們並時常帶著一支尖釘，以便擊下堅貼在巖石上的牡蠣，上課至下午五時後，又滑入淺水中，搜集貝殼、活珊瑚、海藻等生物，作為學習

7　同前註，P.225。

和實驗之用。有時花一小時的時間，用釣鉤與線去釣魚，既可吃牠們，復可以把牠們作為實驗的標本。

禮拜堂已落成後，我常上課至下午四時，排練歌唱、演說及辯論。嗣後訪問附近的信徒及非信徒。學生們常被朋友們邀去吃飯，因此他們即有宣傳上帝的真理之機會，我們所住的禮拜堂，每夜必舉行公開的禮拜式。

第四個方法便是帶學生去旅行，此乃一種相當有益的訓練，我們可以討論福音、民眾、傳受真理和上帝的方法等各問題。大家總是每天在路上蒐集植物、花卉、種子、昆蟲、泥土等各種標本，而後於所到達的小城鎮即予實驗。」

馬偕與門徒學生合攝在宿舍走廊。

在馬偕的日記中也有若干記載提到，如一八七三年（同治 12 年）一月九日的日記中說到：[8]

「又教學生們聖經、歷史、地裡、天文及生理各部門，有時我就用羊或豬解剖給他們看，也曾教導他們藥理的知

8　陳宏文譯《馬偕博士日記》。P.76。

識。」

同年五月五日日記中，又記載：[9]

「這些日子教學生科學方面的知識，我讓他們看顯微鏡裏出現細菌，他們都顯得驚奇，我也教導他們一些印度宗教，生理衛生及醫理等。」

同年十二月六日，還記載一位 Steere 先生順便傳授貝殼知識：[10]

「Mr. Steere 再來訪問我，他撿拾了許多貝殼，其中也有活的，他把這些貝殼的知識都傳授給我的學生，共有數日之久。」

可知在一八八二年（光緒 8 年）理學堂大書院落成以前，雖無固定校舍，馬偕就在藍天白雲大樹下授課傳道，甚至在出外傳教時，也把握住每一個機會，或在野地，或在海邊，或在旅舍，或在信徒家中，乃至於禮拜堂中，隨時隨地的上課，教導學生，這種無固定學制學位，但有實際的教學，紮實的學習，造就了不少傳道人。這種教育，既是隨時隨地，也是因時因地的形式，無以名之，因而日後有人名之「逍遙學院」（Peripatetic College），也有人稱之「巡迴學院」（Itinerary College），又有人稱呼為「田野大學」。[11]

馬偕以自然大地為其教育所在，前後共有八年之久（1872~1881，即同治 11 年~光緒 7 年）。八年內，共收有二十二位學生（門徒），他們受教方式不同，修業時間也長短不同，可惜在馬偕的日記或《臺灣遙寄》一書中，未列出姓名，但日後他的另一學生嚴彰，在〈追思牛津學堂的恩師〉

9　同前註，P.81。
10　同前註，P.87。
11　參見（1）徐謙信編著《臺灣北部教會暨學院簡史》，臺灣神學院出版部，1972 年 12 月，P2（2）《臺灣基督長老教會百年史》，P.59；（3）滬尾文史工作室編《春風化雨二甲子—馬偕博士在淡水》，臺灣基督長老教會淡水教會 120 年週年慶典籌備會，1992 年 3 月，P.26。

一文中，列出二十一位姓名，有：嚴清華、吳寬裕、林孽、
王長水、陳榮輝、陳雲騰、陳能、蔡生、蕭大醇、蕭田、連和、
陳存心、陳萍、洪胡、李嗣、姚陽、陳九、李炎、李恭、劉和、
劉求。[12] 所缺的一位據今人陳宏文考據，認為應該是許銳。[13]

## 第三節　理學堂大書院的興建

　　一八八○年（光緒 6 年）一月一日，馬偕搭船離臺，返
國（加拿大）述職並休息，經由香港、新加坡、檳榔嶼、錫
蘭、印度、埃及、耶路撒冷、奧地利、法國、英國，到六月
二十四日，才安抵加拿大的魁北克。此後將近一年多的時間，
在加拿大各地教會訪問，報告他在臺灣傳教的工作，並且有
計劃的在各地募款，準備在臺灣建造一所神學校。

1869 年所建屏東萬金天主教堂。　馬偕一生以臺灣北部為傳教區，
　　　　　　　　　　　　　　　　但終其一生和他的學生南北奔
　　　　　　　　　　　　　　　　波，足跡遍佈全臺。引自《馬偕
　　　　　　　　　　　　　　　　博士在台灣》

　　馬偕在臺八年宣教工作，頗得教會與教友的肯定與讚賞，
在經烏德斯多克（Woodstock）一地的地方報紙「前哨評論」
（Sentinel Review）的大力鼓吹，要為馬偕在臺灣興學而奉獻，
發起募款運動，因此馬偕的故鄉，安大略州牛津郡（Oxford
Country, Ontario）郡民以馬偕宣教成就為榮，並在馬偕教師
（W. A. Mackay）與麥密南牧師（W. D. Macmillan）支持下，
熱心捐款，於馬偕結束在加拿大述職，重新返臺時，在惜別

12　齊藤勇前引書，P.190。
13　陳宏文《馬偕博士在臺灣》，P.91。

會上將募集到的六千二百十五元加幣，交由馬偕帶回臺灣籌建一所學院，時為一八八一年（光緒 11 年）十月。[14]

　　馬偕於十二月返臺後，選擇了在淡水砲臺埔的小丘上興建此學校，此塊土地的尋得與購租，大體順利。先是在一八七四年（同治 13 年）十二月十日，就在淡水的砲台埔向吳春樹、吳順、吳芳原等人永久租得一筆山坡地，租金六百銀元，位在中國稅關牆壁西方，隔一條小路的地方，「西由寶順行東界址起，量至東三十五丈六尺為止：南由路邊土圍起，量至北二十丈為止」[15]，並且在翌年的一月卅日於英國領事館完成登記。嗣後又陸續再永久租得數筆土地。由於外人不能在中國內地買斷土地，所以訂的都是永久租地契約，先在中國官府登記後，再於英國領事館登記。之後因為要使所租買土地成為一塊完整的大塊土地，「有時候割地與他人調換，有時候割賣他人，再租與教會土地連接的土地。」[16] 終於在一八八六年（光緒 12 年）八月四日才成為完整大塊土地，移交給加拿大長老會差會。今人郭和烈繪有二幅圖表，茲附載於後：[17]

　　土地既然早已租得，校地自然不成問題，此地雖是「一片的田地、草原和墓地」，但是「從教會的發祥地 -- 砲臺埔向西可以遙望茫茫無際的大海。方向朝南可以俯視淡水河面，昂首可以看七百英尺的觀音山；朝北看，有海拔三千數百英尺的大屯山巍然聳立著；東方能看到關渡山與觀音山麓，遙望著中央山脈。依臺灣民間的風水，有山有水，風水極佳。」[18] 經過一年的營建，完成了該學院，為紀念家鄉牛津郡郡民的熱心捐助，故命名 Oxford College 以資紀念，中文取名「理學堂大書院」，簡稱「牛津學堂」。

---

14　參見（1）《馬偕博士日記》，P.120~121；（2）郭和烈前引書，P.333~337；（3）林耀南中譯本，P.227；（4）戴寶村前引文，P.279。

15　郭和烈前引書，P.450。

16　同前註，P.452。

17　同前註，P.454~455。

18　同前註，P.451。

1923 年淡江中學校與女學堂師生舉行馬接來台 50 週年紀念，在理學堂前合影。

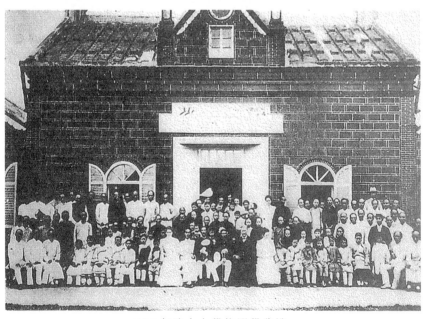

1907 年淡水女學校開學典禮。

一八八六年前加拿大長老教會權屬土地面積。

一八八六年八月四日馬偕牧師移交加拿大長老教會時土地範圍。

關於學堂的設計與營造，馬偕留存文獻不多，僅在《臺灣遙寄》中說到：「牛津學堂，立於淡水河水面約二百呎高之地，可以瞭望河面，係面南的一個美麗的地方。校舍東西76呎，南北160呎，係以廈門小紅磚建造者，外部塗以油漆，以防豪雨。」[19] 而其外孫柯設偕則有較詳盡的說明：[20]

「其間工程所用一磚一瓦，均由廈門運入，其尺寸與本省所製者不同，較扁且較長。因當時缺乏水泥，馬偕博士乃教工人以糯米加水蒸煮後再混入石灰擣之，另加少量糖使增加黏性來代用，至今仍有水泥之效，實建築技術上之奇蹟，又於建校

Tām-chúi Lé-pài-tóg, 1872, Pak-pō͘ thâu chit keng.

1872 年馬偕登陸但水租民房作禮拜堂。

之際，由於技工看不懂馬偕博士所畫之設計藍圖，馬偕博士便以蕃薯造出一具模型供工人參考建築，此事亦為當時之一段軼聞。」可見當年設計營建，事先有一藍圖，並非憑空口說、指畫或僅是作模型而已。

馬偕也在一八八二年（光緒 8 年）五月二十一日記下落成典禮的經過：[21]「今晚八點三十分，英國領事古拉特先生主持神學校（Oxford College）落成典禮，海關長 Mr. Hobson、領事夫人、福建丸船長 Abboth、李高功、Dr. Johanson 等人都來參加，我們唱『天下萬邦萬國國民』，會友們一同唱詩、祈禱。我曾聲明捐款建造這所神學校是加拿大牛津郡熱心人

---

19　林耀南中譯本，P.227~228。

20　柯設偕〈淡水理學堂沿革〉，《臺灣風物》26 卷 2 期，民國 65 年 6 月，P.18。

21　陳宏文譯《馬偕博士日記》，P.123。

士，故命名 Oxford College 以資紀念，今天的落成典禮總共約有一千五百人參加。」

馬偕墓正面。

該書院的內部情況，馬偕曾介紹到：[22]

「大廳有四個拱形的玻璃窗，一個講臺，及與大廳同樣寬的長黑板，並有課桌椅，一幅世界地圖，天文學圖架。此一書院可容五十名學生與教師及其家眷。全校計有教室兩間、博物室、圖書室、洗澡間、廚房各一間，空氣、光線均佳。有一操場，周圍達二百五十呎。」

外面則遍植草木，景觀優美，至今仍為淡水有名之賞遊勝地。馬偕日記續記：[23]

「完成校舍之後，即整修校園，在適當的季節裡種植些樹草。對於樹苗等物，必須時予留心，以免受蟲蟻相害而枯死。目前從新公路到書院門口，種有一長排的常綠榕樹，長達三百六十呎榕樹相當茂盛，形成學生運動時的避日處。另一排很相似的路樹，在書院與女子書院之間，長達三百七十呎，兩邊均延至校舍的後牆，兩書院之旁，亦各有較短的路樹。校園中之小徑，寬約十呎，舖以自海岸運來的珊瑚沙礫。水蠟樹與山楂樹之矮籬，圍繞著校舍，其頂部寬達四呎，牆高數呎，全長一千三百零四呎，常綠而往往盛開美麗的紫色的花，校園中有一千二百三十六棵常綠的叢樹，再五百五十一棵榕樹間，雜有一百四十棵夾竹桃，夾竹桃的花

22　同註 19。
23　同註 19。

一開便是幾個月，這些可愛的花，襯托於常綠而繁茂的榕樹、葉叢間，顯得非常美麗。我住在淡水時，夜裡常至這樹下之小徑散步，或運動、巡視、思索。此處的寂靜與優美，令人怡然自得，亦有益於書院本身。漢人與官吏來訪時無不吃驚與稱讚，信徒們欣然在校園中行走，這真是一個理想的地方。」

馬偕在原住民部落。

　理學院堂大書院歷經百餘年歲月，大體結構保存，但中庭及第二進已被改建，只剩第一進及左右廂房尚為原物。對於此棟建築，今人李乾朗評價頗高：[24]

　「馬偕在一八八二年於淡水所建的理學堂大書院（Oxford College）是個非常有意義的作品。隱藏在建築形式的背後，可提折出多層的象徵來。基本上看，這是紅磚造的四合院，從正面望去，有著閩南住宅建築護龍山牆拱衛前廳兩側之效果。第一進為磚柱隔出的三間，縮進的門口來比附閩南建築

24　李乾朗《臺灣近代建築》，雄獅圖書公司，民國 69 年 12 月，P.35~36。

的『凹槽三川門』（或謂凹壽式）。更妙的是它的第二進與護龍是脫開的，如此可使得第二進有單獨而方便之出入口。與四合院之配置形態實異曲而同工。馬偕在揉合東西建築的形式所得嘗試是成功的。」

馬偕住宅外觀。

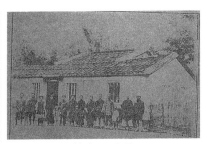

馬偕在平埔社。

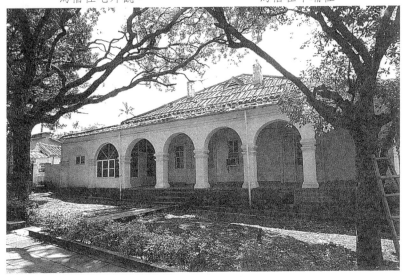

馬偕住宅西側一角。

## 第四節　書院的教育方式與貢獻

　　書院落成之後，緊接著於同年九月十四日舉行開學典禮，當時除各地教會傳教師，及信徒、學生外，主要來賓有英國領事、海關官員、外國洋商、淡水守軍提督孫開華、臺北知

府林達泉等中外官員。孫開華致辭時，稱讚為全中國最好的學校，當晚清廷官吏還施放煙火表示慶賀。外人亦捐贈禮品，共襄盛舉，如（一）哈密爾頓（Mr. Wan-zer of Hamilton）提供 24 臺縫紉機；（二）得忌利洋行（Douglas Lapraik & CO.）之船長贈送南洋棕櫚，植於校園以為紀念；（三）寶順洋行主人杜特（John Dodd）贈送一時鐘；（四）馬偕船長夫人（Mrs. Captain Mackay of Detroit）捐款五百元作為「偕醫館」及艋舺教堂之經費。[25]

當時之師資為：馬偕教授聖經及聖經歷史、解剖學、地理學、植物學。嚴清華教馬可福音、中國歷史。陳榮輝教天文、地裡。連和教中國字及中國歷史。洪胡教希伯來人書，[26] 顯然這批人都是馬偕早期所訓練培育的學生。

馬偕之學生—吳寬裕。

馬偕知學生—陳榮輝牧師。

至於學生，約有五十人志願入學，雖無入學考試，但經一番選拔汰選，結果有十八人獲准入學，其名單如下：洪安（八里坌人，農）、曾俊（水返腳人，農）、何獅（基隆人，賣魚兼農）、葉順（淡水人，商）、郭主（即郭希信，崙仔頂人，農）、高才（五堵人，庸工）、高振（基隆人，家畜買賣）、陳才（水返腳人，農）、陳英（五股坑人，農）、陳和（五股坑人，船夫）、陳順枝（紅毛港人，雜貨商）、陳添貴（五股坑人，船夫，其父於馬偕初抵淡水時，用舢板

---

25　參見（1）陳宏文《馬偕博士在臺灣》，P.92~95；（2）〈淡水鎮鄉土史座談會記錄〉，《臺灣文獻》19 卷 3 期，民國 57 年 9 月，P.126。

26　參見（1）《臺灣時報》第 212，昭和 12 年 7 月，P.123；（2）齊藤勇前引書，P.107；陳宏文《馬偕博士在臺灣》，P.93~94。

從大船接運馬偕登陸）、許菊（新店人，漢藥鋪商）、劉在（八里坌人，農）、劉琛（新店人，礦工）、李牛港（崙仔頂人，農）、李貴（竹塹人，儒者）、陳尾（南港人，漢藥商）。[27]

馬偕之門徒—嚴清華。本頁圖引自《馬偕博士在台灣》

馬偕之女婿—柯玖（維思）。

翌年又有嚴清華之弟嚴彰，與柯維思（大龍峒人）入學，總數二十人。[28] 此名單經初步分析，可知：大多來自臺北、基隆、淡水地區，兩人遠自新竹地區。從事農業者最多，次為從商、船運、工匠、醫生、儒生。族群則以漢人為主，其次為平埔族。

由於馬偕重視實務教學，因此自己的研究室和書院的研究均有各種設備和標本，《臺灣遙寄》記載道：[29]

「我在淡水所做的博物室，都向學生們公開，藉以養成

27　陳宏文《馬偕博士在臺灣》，P.92。
28　齊藤勇前引書，P.130。
29　林耀南中譯本，P.226。

他們的知識。二十三年我們的研究工作已相當可觀，計有書籍、地圖、地球儀、圖書、顯微鏡、望遠鏡、雙眼照像機、照相機、磁針、流電池、化學器具、以及許多說明地質、礦物、生物、動物的標本。在別人應作為客屋的房間，我們卻做為博物室。室內有各種有關漢人，『平埔蕃』或『生蕃』的有趣資料，分門別類的海貝殼、海綿與珊瑚，及各種蛇、蟲、昆蟲等動物，室內並有足以裝修一寺廟的多個神像、神主、及宗教方面的古董、樂器、法師之衣物，以及農具、武器等模型。對於各地『生蕃』，亦有詳細的陳列和說明。我們有一尊高達十呎的神像，以及『生蕃』的各種日用品。這些東西，有些是古舊的，有些是暗示著可憐的思想，有些看來可怕且可憎，充分顯出凶暴的『生蕃』所具有的殘忍性。看看全室，可以看到臺灣住民的四種生活。室內一隅，有道士之像，穿著正式的長紅袍，一手拿著一個鈴，做驚醒憑附於人身上的魔鬼狀，另一手持一鞭，做驅鬼狀。又一個角落，有光頭的佛師，穿黃色長袍，一手握者神聖的紙捲，另一手數著念珠。另一隅有來自山上的凶暴的獵人頭者，額部及頸部均施有紋身，身邊攜槍帶弓矢，腰帶上配一把刀，左手握著一些犧牲者的長辮髮。再有一隅，便是『生蕃女』做著紡紗工作。」

馬偕住宅入口石階。

馬偕住宅迴廊。

　　另一方面課程內容，愈到後來，愈趨完備詳實，富有新式教育的特色，其課程要目如下：[30]

---

30　《臺灣時報》第 217 號，昭和 12 年 12 月，P.82~84。

1. 聖經：分(1)聖經之教理：計五十一則；(2)聖經地理：分五個地區；(3)諸首府：六大都市；(4)聖經之人物傳記：有十二位人物之傳記；(5)聖經之動物：約百種；(8)聖經之植物：約七十餘種；(9)聖經之礦物；(10)猶太人之研究。

馬偕住宅後院。

2. 化學：元素七十種。

3. 物理學：(1)原因(2)運動(3)力(4)引力(5)黏著力（凝聚力）(6)化學的黏著力(7)物質的三態（固體、液體、氣體，後加幅射）(8)物質三態之性質(9)音(10)熱(11)光(12)電氣。

4. 地質學：分十二項講授。

5. 地理學：世界地誌。

6. 地文學：(1)地球之自轉、公轉(2)晝夜(3)氣候(4)地震(5)泉(6)河川(7)河水之作用(8)四季(9)閃電(10)露(11)雲霧(12)雨。

7. 動物學：(1)人種(2)脊椎動物(3)哺乳類(4)鳥類(5)

爬蟲類(6)魚類(7)龜類(8)海貝類(9)陸貝類(10)昆蟲類(11)下等動物。

8. 植物學：(1)植物之生活(2)植物(3)植物分科(4)植物型態(5)植物之營養(6)顯花植物(7)植物生活之器官(8)植物器官之作用(9)植物之生殖(10)葉類(11)隱花植物(12)蘚苔類(13)植物之分類。

9. 天文學：(1)太陽(2)水星(3)金星(4)地球(5)火星(6)小行星(7)木星(8)土星(9)天王星(10)海王星(11)彗星(12)流星(13)日蝕(14)月之盈虛。

10. 生理學：(1)腦、神經(2)生活(3)全身之構造(4)血(5)血之成分(6)血之循環(7)心臟(8)呼吸與血液(9)肺、肝、胃(10)飲食物之消化(11)發汗(12)排泄。

11. 數學。

12. 音樂、體操。

馬偕的工作室。

偕醫館為當時醫療貧瘠的臺灣訓練了許多的醫療人才。

而書院之教學方式，尚可分成四種方式：

(1)校園教學：校本部教學，每天授課一～六小時。夜間另有一～二小時的「夜會」，程序上大致是先唱讚美詩、祈禱，再加上聖經、地理、歷史，或其他科目教授。接著學生輪流上臺演說，彼此批評，使其能即席演說，有助將來傳教工作。馬偕因重視實務教學，曾經有次為了講解人體肺臟，而自淡水街上馬回豬肺臟，加以解剖說明。令學生印象深刻，合乎教學原則。[31]

(2)野外教學：除在校園於夜間集合學生，用望遠鏡觀察天體外，亦帶領學生到野外踏青，沿途採取花卉、果樹、蔬菜、鳥獸、昆蟲、岩石等，加以講解介紹，或攜回製成標本陳列。也率同學生登大屯山以研究認識硫磺、地質，或溯淡

---

31 參見（1）齊藤勇前引書，P.122；（2）郭和烈前引書，P.296。

水河一面傳教，一面研究河川水文，也曾至基隆採集海草、魚貝等。足跡遍及北臺的山丘、河川、海岸、古道。[32]

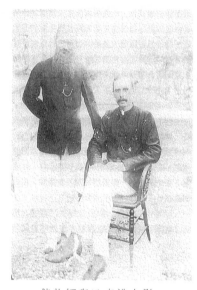

偕牧師與巴克禮合影。

（3）臨床見習：由於馬偕極注重醫療對傳教工作的重要性，因此生理衛生、醫學知識為必修之課程。每日中午帶領四名學生至偕醫館擔任助手見習醫療，並輪流實習。是以出身書院者皆略諳醫術，柯維思曾有一次以人工呼吸法救因吞食葡萄，而卡住喉嚨差點窒息而死的馬偕，[33] 也有不少人在日據時期考取醫師執照。[34]

（4）畢業旅行：為增廣見聞，學生畢業時，曾舉辦參觀旅行。一八八三年（光緒9年）四月，由嚴清華、連和兩人帶領學生搭乘海龍號船前往廈門，參觀新街仔、管仔內、竹樹腳、泰山等教會，鼓浪嶼醫院及女學校，再返回淡水。[35]

除傳授知識外，對於良好生活習慣之培養，尤其重視，因此在課程中包括唱歌與體操，以提振精神。馬偕要求學生進入教室必須著鞋，穿著拖鞋者不許進入。每日需梳髮、刷牙、剪指甲。走路姿勢要挺拔，不可彎腰駝背。例如柯維思與陳英因餐具、教具散置抽屜，而被馬偕責備，將之丟棄庭園警告。[36] 這種要求學生培養整齊清潔的生活習慣，是因馬偕

32　參見（1）同註30，P.85；（2）齊藤勇前引書，P.122。

33　齊藤勇前引書，P.121。

34　同前註，P.124。

35　參見（1）陳宏文《馬偕博士在臺灣》，P.97；（2）齊藤勇前引書，P.112~113。

36　參見（1）郭和烈前引書，P.296；（2）齊藤勇前引書，P.123~124。

認為傳教士之道德精神與傳教成敗攸關。

馬偕於醫館手術房開刀的情形。

## 第五節 小結

　　總之，理學堂大書院之設立，不僅是當年臺灣首見的新式學校，也是北臺新式教育的創舉，其設備充實，景色優美，師資整齊，課程豐富，兼顧理論與實習，以致吸引眾多北臺教區教友子弟前來就讀，論者認為「不僅為北部長老教會培育了無數的教牧人才，功在長老教會。也因其在設立的時間上，正處西方文化開始大量湧往臺灣的時候，故理學堂大書院在臺灣引進西方教育與西方文化上，也就佔了一席重要之地。不僅功在教會，也功在臺灣的新式教育。」[37]

　　自一八八二年（光緒 8 年），理學堂大書院落成，展開

37　查時傑〈馬偕牧師及淡水理學堂〉，《基督教與中國現代化國際學術研討會論文集》，基督教宇宙光傳播中心出版社，民國 83 年 6 月，P.775。

教學，培牧人才後，臺灣北部長老教會開始正式邁入基督教神學教育時代。從是年起，至一九一二年（大正元年），三十年間書院承擔北部長老教會培養其教牧人才的重任。該年後，神學院由淡水遷往臺北馬偕醫院的對面臨時校舍，一九一四年四月四日再正式遷至新築的神學院（今臺北市中山北路二段臺泥公司現址），書院始完成其階段性使命而「功成身退」，此後搖身一變，成為日後「淡江中學」、「淡水工商管理專科學校」、「淡水工商管理學院」的搖籃地，對淡水地區教育事業貢獻良多。[38]

38 按，理學堂原址在一九一四年設「淡水中學校」，一九二二年改名「私立淡水中學」，一九二五年遷入鄰近新建校舍，光復後又改稱「淡水中學」。原址在民國45年（一九五六年）創設「淡水工商管理學校」，近年升格為「淡水工商管理學院」，今「真理大學」之前身。

# 馬偕長眠淡水馬偕墓園

## 馬偕墓

| 文化資產局網站基本資料介紹 | | | |
|---|---|---|---|
|  | | | |
| 文化資產類別 | 古蹟 | | |
| 級別 | 直轄市定古蹟 | 種類 | 墓葬 |
| 評定基準 | 1. 具歷史、文化、藝術價值 | | |
| 指定／登錄理由 | 具有保存價值 | 法令依據 | 文化資產保存法27條（71.5.26公布） |
| 公告日期 | 1985/08/19 | 公告文號 | （74）臺內民字第338095號 |
| 所屬主管機關 | 新北市政府 | 所在地理區域 | 新北市 淡水區 |
| 地址或位置 | 文化里真理街26號 | | |

| 主管機關 | 名　　稱：臺北縣政府文化局<br>聯絡單位：文化資產課<br>聯絡電話：29603456<br>聯絡地址：新北市板橋區中山路1段161號28樓 |
|---|---|
| 管理人／<br>使用人 | 身分　　姓名／名稱<br>管理人　淡江中學 |
| 土地使用分區或<br>編定使用類別 | 都市地區　保存區 |
| 所有權屬 | 身分　　　公私有　　　姓名／名稱<br>土地所有人　私有　財團法人北部臺灣基督長老教會<br>建築所有人　私有　財團法人北部臺灣基督長老教會 |
| 歷史沿革 | 馬偕博士加拿大安大略省（Ontario）牛津郡（Oxford）人，生於西元一八四四年，少時曾聽聞英國宣教師賓威廉（Rev. WilliamC.Burns）牧師講述在廈門傳教的情形，自美國普林斯頓（Prinston）神學院畢業後不久，馬偕向長老教會申請海外宣教獲准，於同治十年（1871）奉派來臺。馬偕來臺後先在臺灣南部學習閩南語，次年3月9日乘輪船北上抵達淡水，並以淡水為根據地對臺灣北部開始進行佈道、醫療與教育等多項事業。<br>他曾於淡水、五股坑（今五股）、和尚洲（今蘆洲）等地相繼設立教會，並免費為人醫治疾病、贈送藥物。傳教過程中馬偕亦教授門徒諸如地理、天文、博物、醫術等西方科學知識，由於種種貢獻成為近代北部臺灣史上具有極重要地位的外國人士。<br>直到明治三十四年（1901）6月2日星期日下午四時，馬偕因喉癌去世於淡水，享年五十八歲。　馬偕在臺灣近代史上所佔有的地位，並非僅僅一位傳教牧師可以評斷，可以說對於近代臺灣教育、醫學、宗教都有莫大的貢獻。 |

資料來源：
https://nchdb.boch.gov.tw/assets/overview/monument/19850819000042

## 第一節　　馬偕來臺佈教前的概況

基督教初次傳臺始於西元一六二四年（明熹宗天啟4年）

馬偕像之一。

荷蘭人佔據臺灣南部後。當時為照顧荷蘭軍人的信仰和勸服被佔領的百姓信教,遂派遣宣教士隨軍出征。第一位抵臺的喬治‧甘治士牧師（George Candidius）,於今臺南地區展開宣教事宜。根據記載,當時受洗者甚眾,可是等到鄭成功攻下臺灣,趕走荷蘭人之後,宣教工作隨即中斷,一六二四年至一六六二年是荷蘭人佔領臺灣期間,但從荷蘭人退出臺灣,直到馬雅各醫生（Dr. James L. Maxwell）再來臺灣重啟宣教之門,將近二百年間基督教竟然在臺灣形同絕跡,若干教會史家認為這顯示了荷蘭宣教士在臺灣宣教事宜的失敗,論者認為他們失敗的原因是:(1)將「教會和國家」的西洋體系移植至單純土著間的政策是錯誤的,他們的宣教士不僅是十字架之前鋒,並且是東印度公司的職員。(2)宣教士之中,不少因為致力經商、課稅等俗務,忽視傳教工作。(3)宣教士之中,曾發生不道德事件,致使土著懷疑他們傳教動機。(4)宣教士常作集團改信運動（Mass Movements）,因而陷入忽視個人信仰告白的重要性。[1] 不過,他們所教的以荷蘭拼音的羅馬字則在土著之間繼續流傳使用了一百五十年之久,留下不少與漢人之間土地買賣的「番仔契」。荷人離臺時,不少原住民也跟隨離去,不必盡然視為失敗。

十九世紀中葉,因為英法聯軍的戰敗,清廷與西方列強

1　徐謙信〈荷蘭時代之臺灣基督教〉,《基督教與臺灣》(林治平主編,基督教宇宙光傳播中心出版社,民國 85 年 8 月),P8。

簽定了天津和北京條約，西方傳教士得以大批來臺傳教。一八六四年（清同治 3 年），英國長老教會牧師杜嘉德（Carstairs Douglas）與馬雅各醫生，及三位助手由廈門來臺視察臺灣情形。翌年，馬雅各醫生隨同助手再度抵臺，在臺灣府城西門外設立佈道所，從此藉行醫南部來傳教。但由於當地居民強烈反對，只好遷移至打狗（今高雄）的旗後，在那裡建立了南部長老教會在臺灣的第一間禮拜堂。一八六七年底（同治 6 年），李庥牧師（Rev. Hugh Ritchie）夫婦前來台灣協助宣教工作。馬雅各將禮拜堂交給李庥，醫館則託付給中國海關所聘的醫事人員巴德醫生（Dr. Patrick Manson, 1844-1922），他本人則轉往台南傳教並建立新樓醫院。至一八七一年（同治 10 年），傳教範圍擴及到東港、阿里港及阿猴（今屏東），而打狗成為南部的宣教中心。[2]

馬偕像之二。

馬偕像之三。

馬雅各在臺灣宣教史上是一位非常重要的開路先鋒，自他以後基督教在臺灣的傳佈才日漸興隆，未曾中斷。基督長老教會在南部傳教事業基礎既然鞏固，繼而向北部開拓發展，自為順理成章之事。一八七一年十二月二十九日，正好有加拿大長老教會偕叡理（即馬偕，George Leslie MacKay）抵達打狗，乃

2　賴英澤〈南部教會傳教時期〉，《臺灣基督長老教會百年史》（臺灣基督長老教會，1965 年 6 月初版），P6~8。

決定負起向北部開拓傳教的使命。

　　總的說來，英國基督長老教會來臺灣南部佈教較加拿大基督教長老教會來北部佈教早七年。在這七年中，南部教會的成就有：（１）建立漢人教會八所；打狗、臺灣府、阿里港、埤頭、東港、鹽埔、阿猴、竹仔腳。（２）漢人信徒人數成長：成人受洗者251名，小兒受洗者4名。（３）建立平埔教會七所：木柵、柑仔林、崗仔林、拔馬、大社、內社、埔社。（４）平埔信徒數成長：成人受洗者154名，小兒受洗者無。（５）宣教士人數日多：4名（其中2名醫生，二名牧師）。（６）培育本地傳教士人數成長：4名。（７）建設醫院二所：一在打狗，一在臺灣府（臺南）。[3] 這是馬偕初抵臺宣教時全臺佈教概況。

馬偕及其親友合影。

## 第二節　　來臺前生平略述

　　臺灣基督教北部教區長老教會的開拓者，也是奠基者為

---

3　郭和烈《宣教師偕叡理牧師傳》，（作者出版發行，1971年12月出版），P35~36。

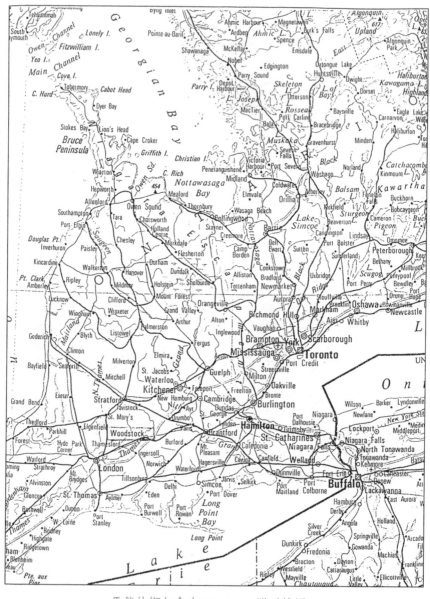

馬偕故鄉加拿大 Woodstock 附近地圖。

偕叡理牧師（Rev. George Leslie MacKay），這姓名是依據閩南語音翻譯而成，因為中國人姓名習慣上為三個字，所以才不譯成「馬偕叡士理」，嗣後在他獲得加拿大皇后大學（Queens University）贈與神學博士學位後，所以人稱他為「偕博士」或「馬偕博士」，在臺灣則不少人直接暱稱他為「馬偕」。

馬偕祖籍為英國蘇格蘭北部蘇特蘭莎（Sutherland Shire）地方人，父親為佃農，名叫喬治·馬偕（George MacKay），母親海倫·蘇特蘭（Helen Sutherland），於一八三〇年（清道光 10 年）移居加拿大北部安大略省（Ontario）牛津郡（Oxford）左拉村（Zorra）。馬偕生於一八四四年（道光 24 年）三月二十一日，是老么，上有三兄二姊。左拉村居民敬服傳道人，馬偕生長在如此宗教氣氛濃厚的環境下，從少年時起就已立志要做一個宣教師。在以後許多年的求學生涯中，他無時不懷著這種熱情。

馬偕身著漢服於實驗室工作。

一八五〇年（道光 30 年），馬偕七歲，進入烏德斯脫克（Woodstock）小學就讀。一八五五年（咸豐 5 年）畢業，同年升入多倫多（Toronto）師範學校，一八五八年（咸豐 8 年）畢業，初執教梅伯吾德（Maplewood）和買特南德威利（Maitland Ville）小學。一八六六年（同治 5 年）再進入多倫多（Toronto）大學的諾克斯（Knox）神學校就讀，次年轉入美國普林斯頓（Princeton）大學神學院，一八七〇年（同治 9 年）四月，他修完全部課程返回加拿大。

同年夏天，返國後的馬偕曾短暫地受派在多倫多長老會

管區中的 New Market 及 Mount Albert 兩個佈道所中工作，同時也向「海外宣道會」（The Foreign Mission Committee）提出自願為海外宣教師的申請書，卻未被立即允許。同年十一月，他再度負笈國外，從魁北克（Quebee）渡海，輾轉前往英國愛丁堡大學神學研究科所深造。一八七一年三月，結束課程，四月接獲海外宣道會來函，略謂已批准他的申請，同時決定呈請總會允許，派他為海外宣道的第一位宣教師。返國後的馬偕，參加當年六月在魁北克召開總會會議，獲得核准，並指定中國為他傳教的地區。九月並委託多倫多中會將聖職授與馬偕，當時他二十七歲。

一八七一年（同治10年）十月，馬偕返回家鄉向眾親友辭行。之後，輾轉到舊金山，再從舊金山搭美洲號（America）航抵香港。隨後再轉往廣州、汕頭教會拜會諸教士，最後再到廈門，搭乘「金陵號」（Kinlin）雙桅縱帆式帆船前來臺灣。

到臺灣傳教，並非馬偕原先計畫，不過，他自述：「這好像有一條無形的線，牽引我到這美麗之島去。」一八七一年十二月二十九日，金陵號航抵臺灣南部打狗港，登陸後，德記洋行哈地先生（Mr. Hardie）借他一個地方住宿。

1869 年漳泉長老會條規。

卅一日星期日那天，他在哈地先生房舍內向當地英國人作來臺首次證道，講題是「被釘救主的福音」。

一八七二年元旦，他從打狗強往阿里港拜會李麻牧師，在那裡前後待了二個多月，除了觀察英國長老教會在南部的

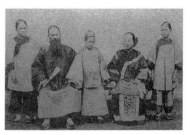

馬偕全家中服合照。

馬偕與門徒。　　　　　　　馬偕到平埔族社傳教。

工作方法，同時也獲得許多關於臺灣的知識，學會了臺灣方言的八聲，及一些漢字。由於南部教會已有良好基礎，展佈傳教的空間不大，而馬偕聽說臺灣北部有大城市，人口稠密，但是沒有宣教師，也沒有佈道會，遂毅然決然前往北部傳教。於是在李麻牧師與德馬太醫生（Matthew Dickson）陪同下，搭海龍號（Hailoong）輪船北上，於一八七二年（同治 11 年）三月九日進入滬尾（淡水）港，舉目遙望四周景色，馬偕心神安寧清淨，冥冥中感覺到「就是這個地方了」（This is the land）同行的李麻牧師也對他說：「馬偕，這是你的教區。」時馬偕二十九歲，而此日三月九日也成為以後北部基督長老教會設教紀念日 [4]。

4　本節主要是參考下列諸書改寫而成，為省篇幅，茲不一一分注。
　1、馬偕博士著，林耀南譯《臺灣遙寄》（臺灣省文獻委員會，民國 48年 3 月），P1~25。
　2、郭和烈前引書，P38~69。
　3、陳宏文譯《馬偕博士日記》（人光出版社，1996 年 7 月再版），P25~38。
　4、陳宏文《馬偕博士在臺灣》（中國主日學協會，1997 年 3 月增訂版），

馬偕等三人抵
達淡水後，先借宿
英商杜特（Mr. John
Dodd）所設寶順洋行
（Dodd & Co.）之一
所房子。十一日，他
隨同李庥牧師與德醫
生，作一趟北部地區
旅行，順便視察中部
以南教區，而馬偕也
可踏勘自己將要傳教
的地區。一行三人，

馬偕同其學生們出外旅行。
（引自《滬尾偕醫館典藏歷史照片集》）

外加兩名苦力，渡過淡水河，經桃園、中壢、大甲、大社、
內社、埔社，最後回到大社分手，並雙方約定以大甲溪為南
北教會的界線。李庥、德醫生由陸路南往臺灣府城，馬偕則
與另一名苦力北返，於四月六日回到淡水，透過寶順洋行的
幫忙，以每月十五元的租金，租到一間預備作為馬廄的房子
（原址為今淡水鎮馬偕街二十四號屋後）作為棲身之所。經
過一番整頓後，馬偕苦學閩南語，並在淡水展開傳教工作，
直到一九〇一年（日本明治 34 年，清光緒 27 年）六月二日
在淡水去世，享年五十七歲，馬偕有近三十年傳教生涯全部
投注在北臺，關於這段傳教歷程，資料頗多，也頗為零碎瑣
屑，茲採大事年表方式，表列於後，以清眉目[5]：

P15~31。
5、戴寶村《清季淡水開港之研究》第五章〈淡水開港與西方化的輸入—
馬偕傳教為中心之探討〉臺北文獻直字 66 期，臺北市文獻會，民國 72
年 12 月，P255~288。
5　馬偕傳教大事表是依據陳宏文〈馬偕博士年譜〉《馬偕博士在臺灣》，
P202~212，增刪而成，不敢掠美，謹此說明，並致謝意。

## 馬偕來臺傳教生涯大事年表

| 年代 | 日期 | | 大事記 |
|---|---|---|---|
| 一八七二年<br>（清同治11年）<br>（日明治5年） | 四月 | 六日 | 與李牧師同行二十七日後，返抵淡水。 |
| | | 十日 | 淡水教會開設。 |
| | | 二十五日 | 嚴清華趨謁馬偕，請求馬偕收為學生，為北部教會第一個信徒。 |
| | 六月 | 一日 | 在自己寓所開始診療。 |
| | 九月 | 二十六日 | 偕學生數名，經台北、錫口（松山）、汐止進入基隆。 |
| | 十月 | 八日 | 率領門徒經中壢、竹塹（新竹）往新港社。 |
| 一八七三年 | 一月 | 九日 | 北部教會第一次施行洗禮於淡水教會，受洗者五人。 |
| | | 十六日 | 北部教會第一次舉行聖餐典禮於淡水教會，陪餐者六人。 |
| | 三月 | 二日 | 五股坑教會落成。 |
| | 四月 | 六日 | 新港社教會開設（苗栗北勢附近之平埔族）。 |
| | 五月 | 五日 | 租屋為診所。 |
| | 六月 | 二十二口 | 和尚洲（蘆洲）教會開設。 |
| | 十月 | 十日 | 獅潭教會開設。 |
| | 十月 | 二十日 | 首次訪問噶瑪蘭平原。 |
| 一八七四年 | 三月 | 一日 | 三重埔教會開設（後遷至水返腳，今之汐止）。 |
| | | 二十二日 | 八里坌教會開設。 |
| | 七月 | 二十六日 | 新店教會開設。 |
| 一八七五年<br>（清光緒元年）<br>（日明治八年） | 六月 | 二十七日 | 基隆教會開設。 |
| | 八月 | 十五日 | 大龍峒教會開設（今大稻埕教會的前身）。 |
| | 九月 | 二日 | 錫口（松山）教會開設。 |
| 一八七六年 | 三月 | 十四日 | 艋舺教會開設。 |
| | 六月 | 十八日 | 後埔仔教會開設。 |
| | 十月 | 五日 | 三角湧（三峽）教會開設。 |
| | | 八日 | 溪洲（中和附近，後遷枋寮）教會開設。 |

| 一八七七年 | 九月 | 二日 | 北部教會首次設立長老，計三名：陳炮（五股坑人）、陳天（水返腳人）、陳願（大龍峒人）。 |
|---|---|---|---|
| | 十一月 | 二十六日 | 紅毛港（新竹附近）教會開設。 |
| 一八七八年 | 三月 | 十七日 | 北部教會第二批長老設立。共計五名：曾玖（八里坌人）、劉娛（八里坌人）、張邁（八里坌人）、李色（和尚洲人）、李大（和尚洲人）。 |
| | 四月 | 十四日 | 崙仔頂（三角埔）教會開設，七月四日落成。 |
| | 五月 | 二十七日 | 馬偕與五股坑婦人陳塔嫂（朱氏定）之養女張聰明小姐結婚。 |
| | 十一月 | 十七日 | 竹塹（新竹）教會開設。 |
| | 日期 | 不詳 | 淡水馬偕診所裡，英商侍醫林格醫生（Dr, Ringer）在一個病逝的葡萄牙人肺部，首次發現了「肺蛭蟲」，此為全球醫學界的創舉，轟動了一時。 |
| 一八七九年 | 四月 | 一日 | 金包里教會開設。 |
| | 五月 | 二十四日 | 馬偕長女偕媽連出生於大龍峒。 |
| | 六月 | 九日 | 暖暖教會開設。 |
| 一八八〇年 | | | ※據統計，台灣北部已有教會二十所，傳道士二十名，信徒三〇〇名。 |
| | 一月 | 一日 | 馬偕偕同夫人及千金返加拿大，向總會海外宣道會述職。 |
| | 六月 | 二十四日 | 安返加拿大。 |
| | 九月 | 四日 | 馬偕次女偕以利誕生於加拿大。 |
| | 日期 | 不詳 | 加拿大皇后大學贈與馬偕博士學位。 |
| | 日期 | 不詳 | 美國底特律市（Detriot）婦人捐款美金三千元，紀念其夫馬偕船長，後在淡水建立「偕醫館」。 |
| 一八八一年 | 十一月 | 三十日 | 馬偕博士由加返台，途經美國返抵淡水。 |

| 一八八二年 | 一月 | 二十二日 | 馬偕博士之子偕瑞廉（Rev. G. W. MacKay・M. A. D. D.）生於淡水。 |
|---|---|---|---|
| | 二月 | 十六日 | 中港教會開設。 |
| | 四月 | 七日 | 後龍教會開設。 |
| | | 九日 | 枋橋（板橋）教會開設。 |
| | 九月 | 十四日 | 牛津學堂（神學院）開學時學生共計十八名。 |
| 一八八三年 | | | 往噶瑪蘭平源傳教，設立教會十一所。 |
| | 二月 | 五日 | 噶瑪蘭平原蕃社頭教會開設。 |
| | 八月 | 二十四日 | 大竹圍教會開設。 |
| | ※ 據資料統計，北部教會此時共有教會三十一所。 | | |
| 一八八四年 | 一月 | 十二日 | 新社教會開設。 |
| | 一月 | 十九日 | 淡水女學堂落成。 |
| | 三月 | 三日 | 女學堂開學，共有女學生三十四名。 |
| | 三月 | 二十三日 | 艋舺教會落成。 |
| | 十月 | 二日 | 中法戰爭，法艦向岸上開砲，牛津學堂及女學堂落彈兩枚，損失輕微。 |
| | | 二十日 | 法艦封鎖沿海各港口。教會遭民眾迫害，教堂被毀七座，信徒數十名遇難殉道。 |
| 一八八五年 | 五月 | 十七日 | 嚴清華、陳榮輝受封為牧師。同時設立長老四名：劉牛（八里坌人）、柯榮（大龍峒人）、劉寬（新店人）、李恭（崙仔頂人）。 |
| | 九月 | 二十八日 | 劉銘傳以墨西哥銀一萬兩，賠償北部教會損失（被民眾拆毀的教堂）。 |
| | 十一月 | 一日 | 桃仔園（桃園）教會開設。 |
| 一八八六年 | 三月 | 九日 | 設教十四周年紀念禮拜，在淡水舉行，信徒 1273 人參加，在汕頭之宣教師基布生（J. C. Gibson）亦趕來參加。同日新竹附近月眉教會開設。 |
| | 日期 | 不詳 | 馬偕博士與嚴清華牧師視察宜蘭方面之教會，為 1123 名信徒施洗，並增設平埔族教會九所。 |
| | 六月 | 二十二日 | 頭圍（頭城）教會開設。 |
| | 八月 | 八日 | 頂雙溪教會開設。 |

| 一八八七年 | 四月 | 五日 | 蘇澳教會開設。 |
|---|---|---|---|
| | | 八日 | 三結仔街（宜蘭）教會開設。 |
| | | 十日 | 羅東教會開設。 |
| | | 十五日 | 礁溪教會開設。 |
| 一八八八年 | | | ※據資料統計，北部教會已有五十所。 |
| 一八九○年 | | | ※馬偕由宜蘭方向搭乘小船，前往奇萊（花蓮）平原，並在奇萊之加禮苑社傳教一星期。 |
| | 日期 | 不詳 | 貓裡（即今苗栗）教會開設。 |
| | 日期 | 不詳 | 公館（苗栗附近）教會開設。 |
| 一八九一年 | 二月 | 十四日 | 南崁教會開設。 |
| | 日期 | 不詳 | 中壢教會開設。 |
| | 日期 | 不詳 | 北投教會開設。 |
| | 七月 | 三日 | 馬偕博士所著之《中西字典》在上海印行。 |
| 一八九二年 | 十月 | 二十二日 | 加拿大母會派吳威廉牧師夫婦（Rev. Willam Gauld.B.A.）來台，協助馬偕博士傳教工作，當時教會共有五十六所。 |
| 一八九三年 | 一月 | 八日 | 圓堀仔禮拜堂落成。 |
| | 二月 | 五日 | 北投教會落成。 |
| | 三月 | 二十六日 | 火窯仔禮拜堂落成。 |
| | 九月 | 六日 | 馬偕博士率領全家及門徒柯玖（柯維思），搭乘「印度皇后」號輪船，二度返國向加拿大母會述職。 |
| 一八九五年 | 六月 | 四日 | 甲午戰敗，清廷割台，日軍自澳底登陸佔領臺灣。 |
| | 十一月 | | 《From Far Formosa》一書由 J. A. MacDonald 牧師編著完成，脫稿付印。次年在倫敦、愛丁堡、紐約、芝加哥、多倫多等地出版。 |
| | 十一月底 | | 馬偕博士全家及門徒柯維思返臺。馬偕一去三年，北部教會二十所為日軍佔用，信徒 735 名下落不明。 |
| | 十二月 | 四日 | 日軍的慰問使細川瀏牧師與馬偕博士在艋舺教會會晤，共同舉行臺、日聯合禮拜。 |

| 一八九九年 | 三月　九日 | 馬偕長女嫁與陳清義牧師，次女嫁與柯維思，姊妹倆同日同時結婚，由吳威廉牧師證婚。 |
| 一九〇〇年 | 五月 | 馬偕最後一次巡視宜蘭平原諸教會，回淡水不久，因喉癌聲音全部沙啞。 |
| | 十一月 | 前往香港治療。 |
| 一九〇一年 | 一月 | 自香港返臺，病況日益嚴重。 |
| | 六月　二日 | 馬偕博士於下午四時病逝淡水寓所，享年五十有七。 |
| | 四日 | 馬偕遺體葬於淡水馬偕墓地，門徒為紀念，特立墓碑一座。 |

因此，總的說來，他的傳教成就特色有下列幾項：[6]

（1）本地傳道人員養成

（2）本地婦女工作人員之養成

（3）巡迴旅行佈道

（4）創設義塾教育

（5）藉醫療傳教

（6）平信徒作見證

（7）分發佈道紙張

（8）藉十戒海報佈道

（9）集體信仰

（10）農藝介紹

---

6　陳宏文《馬偕博士在臺灣》，P162~179。

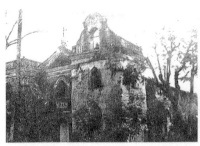

1869 年創建的平東萬金天主教堂。

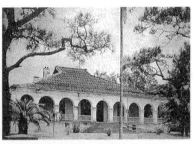

馬偕在淡水埔頂的住宅。

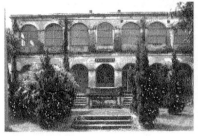

1870 年代所建台南長老教會教堂。

馬偕住宅屋頂杉木桁架與哄哩岸石牆。

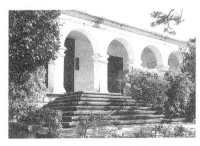

馬偕淡水住宅，攝於 1973 年。

馬偕所書匾額置於賠償教會上。

馬偕全家西服合照。

馬偕與助手替人拔牙。

要之，將傳教、醫療與教育三者合一結合在一起，是馬偕傳教的最大特色。

　　綜觀馬偕三十年傳教活動，我們可以分析得知：[7]

　　（一）由教會位置所在之分布，初期主要在淡水河流域，顯見他利用淡水河系為交通航線，在沿岸街市從事傳教工作。再由淡水擴散至臺北盆地四周，並沿桃園、新竹台地南下，到達大甲、東勢角一帶。

　　（二）一八八三年（光緒9年）以後，傳教重心轉向宜蘭平原的平埔族，此後歷盡艱辛，所獲頗多，受洗平埔族不少，惜馬偕去世後，各地教會日益衰頹，宜蘭平原平埔族迫於生計，或遷徙花東海岸，分散四方，教會活動幾近停擺。不過，有不少信徒以「偕」為姓，綿延至今。

　　（三）信徒有漢人，有平埔族，雖然他曾經試著向山地部落傳教，可惜因諸多困難而告放棄。信徒職業有務農者、船運業、工匠、醫生、讀書人、吏員、教師，遍及各行業，尤其得知識分子的信仰與支持，更是對其順利傳教的一大突破。

馬偕到「番社」傳教。

## 第四節　　馬偕晚年與貢獻

　　在長達三十年的四處奔波，聲嘶力竭講道授課之下，馬

7　戴寶村前引文，P262、268、269。

偕不幸罹患喉疾。一九〇〇年（日明治33年，清光緒26年）五月，馬偕率領五位學生前往宜蘭平原巡視諸教會，於六月初旬離開最後一站打馬煙教會，與眾會友、老人、青年在岸邊相送，彼此揮淚告別時，已覺得咽喉有異狀。六月十日回淡水時，聲音已嘶啞，此後往北投教會時，便由門徒講道。在理學堂大書院授課時，尚因責任感而熱心逞強的在黑板寫字講課，直到後來請郭水龍牧師代他講課，自己靜靜的坐在一旁聽。

馬偕船長：其妻捐款給馬偕牧師蓋「偕醫館」。
（截取自《馬偕博士在淡水》）

病症從此一天比一天嚴重，十月在學生陪同下前往香港治療，初時好轉，但後來再度惡化，已經病入膏肓，藥石罔效，遂於翌年一月返回淡水。之後因呼吸困難，由日籍醫師里岩氏與英國醫生威勒金遜（Dr. Wilkinson）共同切開喉嚨，插入銀管以利呼吸。病況稍穩，全家搬往台北大稻埕河溝頭，租屋居住療養，也能使醫師每日方便到家看病。不久，因每下愈況，又搬回淡水。而另一方面，加拿大總會得知馬偕的病況，派英國女宣教師麥克‧克魯爾從中國河南省趕來照料馬偕病情。家人也迅速拍電報至香港，催促正在香港讀高中的獨子偕叡廉回臺探父。

一九〇一年六月二日星期日下午四時，經過長期喉癌的困擾，在淡水寓所蒙主寵召歸天，享年五十七歲。六月四日中午十二時，在理學堂大書院大禮堂舉行葬禮，由吳威廉牧師，與日籍河合龜輔牧師主持，送葬者有日本官廳代表、各國領事代表、本地傳教師、南部宣教師、學生、信徒等，約

五百餘人。馬偕的靈柩採西洋式，四周裹著黑布，內襯白綢，棺蓋為玻璃，以利人們瞻仰遺容。依他的遺言，他的遺體被葬於今淡江中學後面的馬偕私人墓地，而非毗連其旁的外國人墓地[8]。

馬偕與其「逍遙學園」之學生們。
（引自《滬尾偕醫館典藏歷史照片集》）

## 第五節 小結

　　馬偕是繼西班牙宣教師之後，第一位進入臺灣北部地區傳教的宣教師，他在臺灣傳教近三十年，設立教會六十餘所，施洗信徒高達三千多人，不僅行醫傳教，著書立說，並娶臺灣人張聰明為妻，認同臺灣，埋骨臺灣，得遂所願。而評其貢獻，學者戴寶村謂：「以傳教的成果而言，北部教會遠勝於南部；以醫療成效而言，使新式醫術及醫院在北臺萌芽；以教育工作而言，引進北臺新式教育，啟迪新知；以社會風氣而言，影響婚喪禮俗，改變舊習，而女學的設立啟育，使婦女漸脫束縛，提升地位；此外，就中外關係而言，使北臺漢人居民不再排斥外人，改善對外態度，不再有受辱詬罵之虞」[9]。偉哉！馬偕牧師。

8　以上參考（1）郭和烈前引書，P456~463；（2）陳宏文　前引書，P193~198。
9　戴寶村前引文，P287~288。

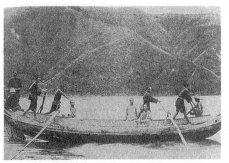

馬偕到處傳教有時需以舟船為交通工具。

馬偕在牛津學堂內上課。

馬偕墓園初建時期照片。

淡水偕醫館外貌。

耶穌降世一千八百七十四年 英屬嘉拿大國偕叡理作

大清光緒十七年臺北耶穌聖教會寄印

中西字典

1891 年所印馬偕中西字典。

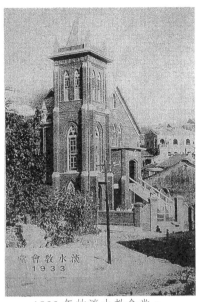

淡水教會堂
1933

1933 年的淡水教會堂。

淡水偕醫館，1980 年代攝。

一八八六年前加拿大長老教會權屬土地面積。

加拿大長老教會由馬偕牧師移交的土地面積範圍。

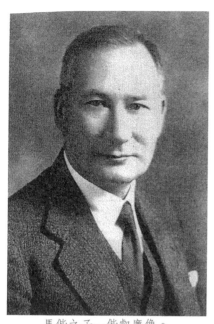

馬偕之子—偕叡廉像。

偕醫館石階仍為原物。

1910 年代淡水古照片，圖中右方可見偕醫館後面有左右護室。

馬偕墓園平面配置圖。

# 戴炎輝先生行誼述略及老屋的追憶

## 國立臺灣大學日式宿舍－戴炎輝寓所

| 文化資產局網站基本資料介紹 |
|---|

| 文化資產類別 | 古蹟 | | |
|---|---|---|---|
| 級別 | 直轄市定古蹟 | 種類 | 宅第 |
| 評定基準 | 1. 具歷史、文化、藝術價值 2. 具稀少性，不易再現者 | | |
| 法令依據 | 《古蹟指定及廢止審查辦法》第 2 條第 1 項第 1、3 款 | | |

| 指定／登錄理由 | 1. 戴炎輝為臺灣近代著名法學教授，曾任司法院院長、司法院大法官。由戴炎輝主持整理工作及命名的淡新檔案，為唯一現存的清代臺灣府縣檔案，該檔案為研究清代臺灣行政、司法、社會的第一手史料，極具學術價值。 | | |
|---|---|---|---|
| | 2. 建築內部格局具有特色，書房內的書櫃仍為原物，由書櫃上的編碼可資證明為戴炎輝整理淡新檔案時所用，本建物為紀念戴炎輝保存編纂淡新檔案之歷史記憶場域。 | | |
| | 3. 符合古蹟指定及廢止審查辦法第2條第1項第1、3款評定基準。 | | |
| 公告日期 | 2017/12/18 | 公告文號 | 北市文化文資字第10632449400號 |
| 所屬主管機關 | 臺北市政府 | 所在地理區域 | 臺北市 中正區 |
| 地址或位置 | 臺北市中正區南昌路二段1巷2號 | | |
| 主管機關 | 名　　稱：臺北市政府文化局<br>聯絡單位：文化資產科<br>聯絡電話：1999#3637<br>聯絡地址：臺北市信義區市府路1號4樓東北區 | | |
| 土地使用分區或編定使用類別 | 都市地區　商業區 | | |
| 歷史沿革 | 1. 戴炎輝為臺灣近代著名法學教授，曾任司法院院長、司法院大法官。由戴炎輝主持整理工作及命名的淡新檔案，為唯一現存的清代臺灣府縣檔案，該檔案為研究清代臺灣行政、司法、社會的第一手史料，極具學術價值。<br>2. 建築內部格局具有特色，書房內的書櫃仍為原物，由書櫃上的編碼可資證明為戴炎輝整理淡新檔案時所用，本建物為紀念戴炎輝保存編纂淡新檔案之歷史記憶場域。 | | |

資料來源：
https://nchdb.boch.gov.tw/assets/overview/monument/20180112000001

## 第一節 家世與生平 [1]

戴炎輝（1908～1992），生於民國前四年（日明治四十一年，清宣統元年十一月二十八日）臺灣之屏東，民國八十一年七月三日病逝台大醫院，享壽八十四歲。

戴炎輝先生祖父戴連宗於清光緒年間，自福建省泉州府南安縣詩山十二都大庭鄉移民臺灣，定居在阿緱廳（即今屏東縣）。來台後與陳草娘結連理，生有三子，三房中以二房財力最稱雄厚，經營福益商店，且兼保正一職 [2]，深有人望。父鳳倚公排行第三，國語公學校畢，曾在台南地方法院任通譯之職。母謝緞，婚後生有三男一女，長夭折，炎輝排行次二。

戴炎輝先生八歲就讀屏東公學校（今屏東中正國小前身），天資聰穎，用功攻讀，成績優越，深獲師長重視。鳳倚公同時令其入私塾，研讀中國傳統經籍，如四書五經等，奠定漢學基礎，有助日後研究中國古書，影響甚大。小學畢業，歷經競爭，考入高雄州立中學，雄中為南台名校，鄉下小孩能脫穎而出，實屬不易，而台籍學生與日籍學生之競爭更是困難重重，由此可見戴炎輝先生之用功聰明。三年中學，準時上課，全勤無曠，從屏東搭火車通學高雄，需要二至三個小時，戴炎輝先生常利用車上時間，殷勤讀書。而同時在祖父之指導下研讀史記、漢書等史籍，益增國學程度，亦啟發其歷史興趣，日後結合歷史與法律兩學域，研究法制史斐然有成，實淵源於此。

1　本節主要參考（1）陳計男〈戴炎輝傳〉《司法改革先驅——法學哲人 戴炎輝博士回憶集》（財團法人戴炎輝文教基金會編印，民國86年（1997）11月28日，以下簡稱《回憶集》），頁15～31。（2）戴東雄〈唐律的傳人——憶先父戴炎輝〉《回憶集》，頁177～200。改寫而成，為省篇幅，若非特別需要，不再一一註解。再，兩文重複收入《戴炎輝先生追思文集著作目錄》（中國法制史學會與財團法人戴炎輝文教基金會編印，民國92年（2003）11月28日，以下簡稱《追思集》）

2　陳文記戴炎輝父鳳倚公擔任保正一職，戴文則記為是二房，茲以裔孫所記為斷。

五代同堂，攝於屏東古厝，前排左六為幼時之戴先生
（資料來源：《追思集》）

　　戴炎輝先生中學三年勤奮不懈，表現出眾，以成績特優，直接保送臺北高等學校（今臺灣師範大學前身）。時在臺灣，高等學校乃全台唯一能入大學之門的升學管道，競爭之激烈可想而知，又因摻雜民族歧視，台籍學生能進入就讀者，少之又少，如鳳毛麟角，戴炎輝先生之傑出又可見一斑。入學後，家人本冀望戴炎輝先生選擇醫科，能名利雙收。但戴炎輝先生有恐血症，且志趣在歷史，選擇文科，仍以優異成績畢業。高等學校畢業後（約等同今之高中），繼續升大學僅有兩個管道，一是留在台灣考入台北帝國大學（今臺灣大學前身，是當時臺灣唯一之大學），一是前往日本念大學，較有名者，如東京帝大、京都帝大、東北帝大等。戴炎輝先生家境小康，無力負擔前往日本之旅費、學費、生活費，本擬留在臺灣報考台北帝大，時姻親長輩鄭清廉先生支持，乃渡彼東瀛，順利考上東京帝大法學部。佳音傳回，父老歡欣，

更全力長期支助。

戴炎輝先生大學畢業
後，續入東大研究院進修，
時東大是研究日本與中國
法制史之重鎮，名師雲集，
戴炎輝先生仰慕名師從中
田薰教授，得中田薰賞識，
大力栽培，破例允許先生
可隨時進入其研究室翻閱
書籍。日後並賜墨寶「夫
學殖也，不學將廢」鼓勵
（甲午年，民國四十三年，
1954），成先生終身遵奉
之箴言，奉行不懈。先生
既為中田薰之得意門生，
遂鼓勵其參加日本高等文
官司法科考試，昭和九年
（民國二十三年，1934）
首度應試（按，先生於昭

民國二十四年戴先生與夫人之結婚照
（資料來源：《追思集》）

和八年自東京帝大畢業，首度參加考試，恐追敘者記憶有誤，
承蒙匿名審查者指出錯誤，謹致謝忱！），筆試高分通過，
口試卻被主考官惡意刷落。翌年再度應考，成績更為優秀，
中田薰為恐口試舊事重演，乃先提出一書面抗議警告，指責
其種族歧視與考試之不公不義，中田薰為當時之學術權威，
主考官不敢輕忽舞弊，先生終得通過考試，獲得文官資格，
當時錄取者全日本僅有兩名臺籍（按，匿名審查者根據日本
內閣官報之榜單，指出該年錄取者有七名臺籍，追敘者恐有
誤。），可見歧視臺人之嚴重，亦可見先生成功之不易，「這
大概是當時除了醫科之外，臺灣家庭所能想像子弟的最完美
光明的出路。」[3]，畢業後曾短期留校擔任助教，但先生決意

3　王泰升等人〈戴炎輝的「鄉村臺灣」研究與淡新檔案〉，《法史學的

不留日本發展，遂毅然束裝返台，在高雄掛牌執業辯護士（今律師），並常義務協助台人辯護，為民伸張正義，爭取權益，前後一年深得鄉親之敬重。亦因而獲得良緣，昭和十年（民國二十四年，1935）與屏東望族張緞結為連理，夫人係屏東名醫張山鐘長女，出身醫學世家也是政治世家，賢淑貞德，於日後對先生之志業事功有極大相助（按張山鐘為屏東東港萬丹人，日據時期臺灣總督府醫學校畢業，後取得醫學博士，先在台北、屏東省立醫院任職，再回故鄉開業，設立東瀛醫院，續任萬丹庄及高雄州協議會議員。光復後擔任屏東縣首屆民選縣長。縣長任滿，出任臺灣省政府委員及臺灣水泥股份有限公司董事。），而夫妻鶼鰈情深，老而彌篤。育有五男兩女，長戴東生（台大法律系畢業，後在台北市銀行以副總理退休），次東雄（台大法律系畢業，德國 Mainz 大學法學博士，台大教授），三東原（台大醫學系畢，日本新瀉醫學博士，台大醫院教授）四子怡德（台大化工系畢，後赴美取得化工博士，台大化工系教授），屘子怡安；長女壽美（家中排行第四，台大商業系畢，美國紐約州立大學會計碩士，隨夫移居西雅圖）；次女喜美（排行第五，台大園藝系畢業，美威斯康辛 University of Wisconsin-Madison 州立大學碩士，嫁夫居洛杉磯）均學有所成，頭角崢嶸，貢獻社會，真一門俊彥，蘭桂騰芳。夫人相夫教子之功，於戴家一門，厥德厥功，至大至偉！

　　民國三十四年（1945）八月，日本戰敗投降，臺灣光復，炎輝先生受父老愛戴，推舉為高雄縣潮州郡守，因志趣不合，同年十一月轉任高雄地方法院推事。復因志在學術教育，翌年適聞臺灣大學法學院有教職缺額，毛遂自薦，應聘北上，任法學副教授，不久升任正教授，主講民法親屬，繼承及中國法制史等等課程，並兼任法學院教務分處主任一職多年。民國五十一年（1962）五月，更以鉅著《唐律通論》，獲母

傳承、方法與趨向——戴炎輝先生九五冥誕紀念論文集》，（中國法制史學會，民國 93 年（2004）七月出版，以下簡稱《紀念集》），頁263。

校日本東京大學，全票通過頒授法學博士。戴炎輝先生有見國人忽視傳統中國法制史之研究，除在民國六十一年與林咏榮等教授學者，共同從事推動「清末民初中國法制現代化研究」，復在民國六十五年籌設中國法制史學會，並擔任首屆理事長，在其領導下，定期作專題研討，出版論文集，粗具規模，蜚聲學界，帶動法制史研究之風潮，至今臺灣在中國法制史之研究為漢學界重鎮之一，全賴先生發起栽培之功！

民國四十三年戴先生恩師中田薫教授所贈之墨寶
（資料來源：《追思集》）

戴炎輝先生對於法學造詣深厚，名望聲隆，桃李滿臺灣，民國六十年七月經總統提名，監察院同意，任命為司法院第三屆大法官（1971.07.19～1972.07.13）參與釋憲工作。翌年七月升任司法院副院長（第三任，1972.07.19～1977.04.14），襄助院長田炯錦，貢獻良多。民國六十六年三月，受層峯倚重，提名經監察院同意，出任司法院院長（第四任，1977.04.14～1979.06.14）領導全國司法，改革司法制度，為首位台籍司法院長，一生功名地位達到最頂峯，實至名歸，毫無僥倖。同年八月，更獲韓國中央大學頒贈榮譽法學博士。民國六十八年七月，因健康關係，堅辭獲准，功成身退，並獲聘總統府資政，民國八十一年（1992）七月三日病故，享年八十有四，一代學人長逝！

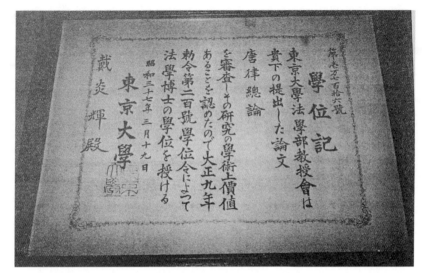

民國 51 年獲日本東京大學法學博士學位（資料來源：《追思集》）

## 第二節 事功與學術成就

先生一輩子最大成就與貢獻，固在於作育英才與學術研究，司法改革之事功，也不容忽視。先生嘗言「一面從立法上更求健全司法之制度，一面從人事上更求樹立司法優良之風氣。」把握「制度」與「人事」改進，同時並重，雙管齊下[4]。茲特於本節首先敘述，表而出之，以彰顯其貢獻。

戴東雄記先生司法事功，曰：「民國六十年家父獲總統提名，出任司法院大法官，一年後又改任司法院副院長，襄助田炯錦院長，從事司法業務之改革。民國六十六年三月，田院長病逝，同年四月由家父繼位司法院院長。就任後，本其『法律之前人人平等，法律之內人人自由』之法治理念，積極領導司法改革，其具體項目有加強大法官會議對法令之解釋、改進民刑訴訟之終極審判、籌設法庭準備開辯論庭、保密分卡、促進裁判公平、減少案件發回、加強行政訴訟審判、公務員懲戒委員會之審議、舉行首次司法院變更判例會

---

4　施啟揚〈永懷師恩〉，《回憶集》，頁 68。

議以及加強各項便民措施。值得一提者，審檢分隸制度之準備程序，是在其任內推動的。」[5]

　　前司法院院長施啟揚亦云：「戴老師在司法院長任內，積極改進各項司法業務，諸如加強大法官會議對法令之解釋，改進民刑訴訟之終極審判（當時尚未實施審檢分隸，司法院僅掌理憲法解釋，及監督終極審判業務），籌設法庭準備開辯論庭，保密分案，促進裁判公平，審慎裁判、減少案件發回、加強行政訴訟審判、公務員懲戒委員會之審議，舉行首次司法院變更判例會議（現已無此項會議），以及加強各項便民措施等，都有顯著績效。」、「在當時司法權是弱勢權限，司法院是弱勢機關。尤其是高等法院及地方法院均隸屬於行政院系統的司法行政部，司法院很難有作為。在那樣的大環境下，審判業務及司法行政居然能不斷改進，誠屬難能可貴，影響深遠。戴老師在學術上的成就，司法上的貢獻，以及長者的風範，誠然做到了『三不朽』境界，必將長留在每一個國人的心中。」[6]

　　而特別值得一提者，為關於審檢分隸之籌劃，察我國司法制度，高等法院以下各級法院及檢察官，在民國三十二年（1943）元月，隨司法行政部（現改為法務部）之改隸行政院，而隸屬於行政院；最高法院則隸屬司法院，使法院系統割裂，顯屬不合理現象，後經大法官解釋應隸屬司法院，但經歷多年行政院及司法院推派代表十三次開會，仍未解決，付諸實施。民國六十四年（1975）四月經蔣經國總統諭示，由國家安全會議秘書長黃少谷，邀請行政院長孫運璿，司法院長戴炎輝及熟悉司法實務者組成專案小組，並以黃、孫、戴三人為召集人，積極研討具體實施原則，並據以研議所需草擬或修正之法律案，以及各項改制籌備工作，小組先後擬出各項要點、條例、綱要，最後彙整擬成「審檢分隸實施綱要」，於民國六十八年六月簽請總統核備，同年七月先生因

5　戴東雄〈唐律的傳人——憶先父戴炎輝〉《追思集》，頁78。
6　施啟揚〈永懷恩師〉《回憶集》，頁68~69。

健康情形，請辭院長職務，功成身退。審檢分隸制雖未能在其任內實現，但其基礎則係建立在其任內，功不可沒[7]。而且「他也在他職權範圍，擢升了一些司法界極具學養的優秀人才，使之即時進入第三審及行政法院，促進了司法系統之年青化。」[8]

先生之司法事功之所以未被後人所重視讚賞，除上述功成不居，謙沖為懷之恬淡個性外，若干改革未在其任內實現，固是原因之一。而先生學而優則仕，仍保持書生本色，與其學者本性也有關連，亦是原因之一，蓋所從事之改革，率多「奠基」、「根本」、「基礎」之工作，此等功效，一時不易見其成效，往往經長時間才能見效，例如從以下兩事自可見先生之本色與作為：

（一）翁岳生憶：「戴老師就任司法院副院長後，規畫整理行憲前司法院解釋，將其分訂成五冊，註明關係法令、解釋公布及施行日期、廢止或失效者另以符號註明，於六十五年（1976）六月四版印行，頗有助於司法實務資料之使用與研究。」[9]

先生嗜書，常年在各地各國蒐購舊書，手中擁有許多珍貴書刊，亦不吝協助出版公諸於世，除有助於中國法制史之研究，亦有助司法判案、改進之參考。如曾允助成文出版社，前後陸續出版《大清律例》的英文譯本、《欽定吏部、禮部及工部則例》三種、《刑案匯覽全書》（附續增及新增刑案彙覽）、《大理院判決全書》、《大清律例彙輯便覽》等等，先生不但就律例及引用之各種詮釋，予以新式標點，且原書之缺字或模糊處，亦予以補正清晰，成為善本。[10]

（二）民國五十年代，政府有鑑於民法在臺施行有年，且

---

7　陳計男，前引文，頁 28~29。

8　黃靜嘉〈哲人已遠，典型永垂〉，《追思集》，頁 48。

9　翁岳生〈紀念戴老師炎輝〉，《追思集》，頁 30~31。

10　黃靜嘉，前引文，頁 128~129。

臺灣民情與大陸不同，社會情態也已變遷，前日人所編《台灣私法》，已脫離現時，難以適用，乃由司法行政部成立臺灣民事習慣小組，以戴炎輝、林紀東、蔡章麟、徐世賢、張文伯、汪禕成等六人為委員，並以炎輝為召集人，負責籌畫調查。民國五十五年（1966）八月，分成五個梯次，由先生及張文伯分任領隊，率段盛豐、陳瑞堂、孫森焱、鄭碧吟、劉紹猶、李雄和等人，從事實地調查工作，事前請陳紹馨、林衡道教授講解調查方法、並作成表格之問卷調查以方便作業，所至深入民間、寺廟，訪問、座談、搜集、整理資料以便調查，區分成親屬、繼承、合會、神明會、祭祀公業、寺廟等等的調查項目，歷經三年始完成《臺灣民事習慣調查報告》，付梓發行。此書取材廣博，含括前清、日據、光復後之臺灣民事習慣，廣受各方重視，成為司法民事裁判上不可或缺之參考資料，及政府行政上重要依據。[11]先生對此報告之完成，貢獻至鉅，影響深遠！

關於先生在學術上之成就與貢獻，略為歸納，主要有三大項，一為上述有關臺灣民事習慣調查及報告書；一為關於《淡新檔案》之整理與研究；一為關於中國法制史的研究，特別是唐律之研究。

先生著作驚人，共有九本專書，如《中國親屬法》（民國 44 年，1955）、《日本民法總則編判例研究》（民國 45 年，1956）、《中國繼承法》（民國 46 年，1957）、《中國身分法史》（民國 48 年，1959）、《中國法制史概要》（民國 49 年，1960）、《唐律通論》（民國 53 年，1964）、《唐律各論》（民國 54 年，1965）、《中國法制史》（民國 55 年，1966）、《清代臺灣之鄉治》（民國 70 年，1981），諸書集中呈現先生在中國法制史、民法等專長。論文則有五十二篇，最早的是〈近世中國及臺灣之家庭共財制〉（昭和九年，民國 23 年，1934），最晚的是第五十二篇的〈唐律十惡之溯源〉（民國 70 年，1981），可見先生之著述研究集中在

11　陳計男，前引文，頁 22~24。

民國四十、五十年代，四十年代為教學方便，出版了不少教科書，五十年代全力朝向學術之研究著作，六十年代及其後，幾乎全無著述，這絕對與先生在六十年代（1971～）後出任司法院大法官、副院長，以及院長等職務息息相關，蓋一個人時間精力有限，先生後期專注在司法行政業務，無形中自會減少學術研究成果。[12]

以下再細分先生兩大學術成就：

## 1. 關於《淡新檔案》之整理與研究

先生發表的五十二篇論文，早年的十四篇雖以日文發表，但題目都涉及臺灣，可見彼對鄉土之關懷，第十五篇到二十九篇，三十七到四十篇全是有關臺灣，內容含括了清代臺灣的鄉治組織、村莊、村廟、鄉莊、番社、屯田制度、地方官制組織及運作等等，研究成果厚重縐實，在他晚年結集出版成專著《清代臺灣之鄉治》，厚達八百多頁。此書之史料來源，固然有田野調查、民間文書，更重要地是先生所保存整理的《淡新檔案》。此檔案與今大陸出土的四川《巴縣檔案》，以及河北順天府的《寶坻檔案》，並稱為清代三大地方司法檔案，其珍貴稀有可知。

《淡新檔案》係日府據台接收清代臺灣淡水廳、新竹廳、臺北府所遺留下之衙門檔案，前後交由新竹地方法院、覆審法院，最後交由臺北帝國大學文政學部史學科的「臺灣史料調查室」保存管理，時稱《臺灣文書》。光復後，自然由臺灣大學接收此批檔案，由於轉交多手，保存方法不當，加上臺灣氣候悶熱潮濕，致蟲蛀破損，處於散亂狀態，當時暫由文學院陳紹馨教授保管，陳紹馨以該檔案涉及法律與行政較多，移交給先生整理。

這批檔案據先生回憶，謂光復後臺灣大學雖接收保管，

---

12 林端〈固有法與繼受法──戴炎輝法律史研究方法的社會學考察〉，《紀念集》，頁 65~66。

但扼於經費、人手問題，未能有所作為，後來楊雲萍教授加入，兩人商討，便決定先初步整理，即一邊抽出部份整理並進行研究，一邊訴請社會賢達解囊襄助。轉交先生後，不久獲得林熊徵學田、中華文化教育基金會之財力支援，及法學院陳棋炎教授、學生曾瓊珍、法學院教務分處講義股同仁之幫助，進行整理。從民國三十六年（1947）底，過去經費支絀、人手不足問題才稍見解決，歷時五年三個月辛勤勞苦的整理工作，並以近代西方法律之「民事」、「刑事」、「行政」概念，予以大致分類成三門，各門再分類款，並就各款所屬之各案，依年代次序加以編號，俾便查閱，並將之改名《淡新檔案》，此名稱沿用至今。[13]

其子戴東雄回憶：「當熱愛本土文化之家父，獲悉其為前清《淡新檔案》時，至為興奮。立刻動員教務處同仁，利用下班時間，挑燈夜戰，開始整理。首先，將破損之文獻儘量貼補，遇蟲咬無法辨認時，則必查考其他文獻，予以查証。其次，以卡片作成目錄，並將其分類為民事、刑事、行政、訴訟裁判書等，凡一千一百六十三卷，前後歷十年之久。家父對其所投入之心力，至為艱辛，但對保存古籍文獻及推動本土文化之研究，實有特殊之貢獻。」[14]

民國六十六年（1977），復獲美國西雅圖華盛頓大學之資助，將全部檔案製成微軟膠卷保存；並指導城碧連、柯芳枝、陳計男等人分別對檔案內各案件，依其各案內之文件內容資料及次序，作成摘要表，以利檔案之研究。更於民國六十七年間，經由黃靜嘉之牽線介紹，與包恆教授（David C. Baxbaum）合作，由福特基金會之資助，與華盛頓大學的法學院與遠東學院合作，由先生率領城、柯、陳三人，與該大學包恆教授，在該大學作此檔案之整理研究，並發表相關論文。中文部份先後在臺灣發表，包恆教授也有英文論文在義大利的國際會議發表。頗受國際法學界及歷史學界之重視。《淡

---

13　王泰升等，前引文，《紀念集》，頁 271~272。
14　戴東雄，前引文，《紀念集》，頁 77。

新檔案》的縮影版，遂留在華大亞洲圖書館，後來美國著名大學如哈佛等校，及台灣中央研究院歷史語言研究所的複製版本，都源之於華盛頓大學。此檔案資料日後成為美國研究生研究台灣法制論文的重要第一手資料。[15]

而且「當年日本的滋賀秀三來台研究，戴先生毫不吝嗇地將淡新檔案供其閱覽使用，甚至特別在自家居所安排書桌，滋賀秀三每日早晨即前往戴先生位於南昌街的住所，工作到傍晚始歸，持續一段時間。」[16]

先生晚年宿疾纏身，臥楊在床時，民國七十五年（1986），應臺大孫震校長之請，將此嘔心瀝血整理之《淡新檔案》，悉數獻給臺大圖書館珍藏，俾日後學者能繼續利用研究，此一廓而大公之氣度，尤令人佩欽。此批檔案雖受學界注目重視，但因檔案未全面開放，以及法學界的學術取向等原因，國內研究除了先生之外，多限於參與整理檔案之工作團隊。民國五十七年華大獲得微捲，並轉而拷貝販售日本東大法學部研究室、哈佛大學、中研院史語所等，深深影響美國與日本學界的傳統中國法制研究。民國七十五年該檔案轉由臺大圖書館收藏，該館公開提供檔案影印及微捲供研究者查閱，民國八十四年（1995）起重新整理出版，目前已出版近三十輯，不僅方便擴大了國內使用群，據之研究者，成果斐然。[17]從此《淡新檔案》因先生而聲名大噪，先生也因檔案研究而成就豐碩，是先生與《淡新檔案》，一而二，二而一，化身為一矣！

## 2. 中國法制史及唐律的研究

先生自入學日本東京帝國大學大學院，即致力中國法制

---

15　以上參考(1)黃靜嘉〈哲人已遠，典型永垂〉，《追思集》，頁8~9；。(2)陳計男〈戴炎輝傳〉，《回憶集》，頁24~25；(3)劉江彬〈戴炎輝老師在西雅圖的日子〉，《回憶集》，頁170~171，三文改寫而成。
16　黃靜嘉前引文，頁9。
17　詳見王泰升等前引文，頁278~296。另，該檔案已於民國99年5月出齊，共計36大冊，出版單位是國立台灣大學圖書館。

史之研究，並常在日本《國家法學雜誌》發表論文。這些論文，早期大都為關於臺灣本土法制之研究，其後才漸及於唐律、清律之研究。先生在學術上最大成就為關於唐律之研究，膾炙人口，蜚聲學界。關於唐律研究，除若干單篇論文發表於法學期刊外，有系統之論著為《唐律通論》與《唐律各論》兩書。

　　唐律是中國法制史上第一部最早最完整的刑法典，被譽為中華法系中最精熟的一部法典，其立法技術的進步與立法體例的完備，在一千多年後的今天，仍有許多研究與參考價值，直到清末民初我國受西方司法制度、法學思想與罪刑法定主義原則影響後，我國刑法典才有鉅幅改變。可知唐律影響不僅廣被華人世界，更及於東北亞的日、韓，乃至東南亞等地，迄今即使各國法律都已西化，但在東亞儒家文化圈中的中外各國，依然可見唐律衍化的身影。甚至近代以來，因西方權利主義及個人本位主義的過度膨脹，屢有流弊出現，為人詬病，西方法學發展已遇瓶頸之時，中外有識之士、法學專家也逐漸回頭省思唐律精義，屢屢從當代詮釋觀點，重新尋覓其深刻的歷史與時代意義，唐律的研究，漸變顯學，正方興未艾。[18]

　　先生在日本主修民法，並鑽研法制史，但彼開始研究《唐律》則是為教學需要的目的，實在是一段殊勝的意外因緣。

　　民國四十四年（1955），臺灣大學法學院增設法律學研究所，認為《唐律》是中國重要的律典，應當開《唐律》為必修課程，先生在林紀東教授推薦下，擔綱教授《唐律》課程。當年研究所剛成立，第一年的碩士研究生，除了被安排每週上十二小時的德國語言外，就只有一科「唐律研究」是大家必修的課目，自可想見先生心中的鉅大壓力。戴東雄回憶：[19]

---

18　參見(1)黃源盛主編〈編者序〉《紀念集》，頁 3；(2)施啟揚〈永懷師恩〉《回憶集》，頁 66。

19　戴東雄〈唐律的傳人──憶先父戴炎輝〉《回憶集》，頁 186~187。

他對此建議極為惶恐，雖對中國古典文學有相當實力，但唐律要有刑法理論的基礎。家父對此甚為陌生，而一再推辭，不敢冒然接受。

林教授再三解釋唐律開課的重要性後，家父接受挑戰，開始講授唐律。在準備教材過程中，其書房堆滿了各種古代文獻，包括《史記》、《漢書》、《十三經注疏》、《辭海》、《辭源》等等，把小小的客房兼書房，弄得無法走路。往往上課兩小時，卻必須花上十倍時間整理教材。……目前多位在法界領導之人士，如司法院院長施啟揚、大法官翁岳生、蘇俊雄、刑法名教授蔡墩銘，以及法務部部長廖正豪等，均聆聽過家父的唐律課程，每位均表示對唐律課程留下深刻的印象。

林紀東教授何以推薦先生担任「唐律研究」課程呢？林端有極精闢之分析：[20]

「在戴先生任教台大後的三年，亦即 1949 年，國民政府由大陸播遷來台，因此，台大法律系的老師便主要由兩種不同的學者所組成。一種是像戴炎輝、洪遜欣、蔡章麟這種本省籍的法學教授，人數較少；另外一種則是隨著國民政府撤退來台的法學教授，人數較多。因為中華民國法律基本上主要是繼受德國法律的，日本人自清末民初即協助中國繼受德國法，所以外省籍的法學教授與本省籍的法學教授對於法學教育的內容、目標與方向，大體來說歧異性並不是很大。」

除上述學術環境的時代背景外，先生的成長與求學過程亦取得有利條件。先生幼時受祖父之督導，攻讀中國古書，對於中國史學、文學等傳統經籍有相當程度，所以光復初自能比其他台籍教授很快進入狀況，可用國語授課及中文寫作，沒有太多障礙。同理，相較其他日籍的同學、同事或學者，

20 林端〈固有法與繼受法──戴炎輝法律史研究方法的社會學考察〉《紀念集》，頁 69。

先生又擁有中文書寫能力及台語聽說能力；相較其他外省籍學者、同事，先生又擁有日文、日語、台語之優勢條件；加上當時法學院的薩孟武、林紀東、金世鼎等教授又同是留日背景，比同儕又多了日文、德文能力，因此林紀東教授會找上先生自是勢所必然，水到渠成。

先生連續講授唐律十餘年後，教學相長，唐律之精闢已融會貫通，除與現代我國刑法理論相互印証，並加以西方歐陸刑法理論分析，使唐律研究有獨到見解，除發表單篇論文外，於民國五十二年（1963）出版《唐律通論》一書，民國五十四年（1965）出版《唐律各論》上、下兩冊，從民國四十四年講授唐律以來，正好十年，正好印証中國古語「三年一小成、十年一大成」，此二書實為先生著作之顛峯，在林紀東教授鼓勵下，先生將《唐律通論》一書，申請並獲得教育部之學術貢獻獎。又再鼓勵其向日本東京大學申請博士論文審查，獲得口試委員一致通過，於民國五十一年（1962）頒授法學博士學位。而《唐律通論》一書，不僅奠定了先生在當代唐律學中的泰斗地位，而臺灣的唐律學氣象也為之一新，不僅開一代宗風，其影響亦廣及中國大陸、日本。

綜括先生學術成就，在中國史、台灣史，以及唐律、家族、宗族、祭祀公業與鄉村組織等等研究課題，對歷史學界、人類學界、社會學界、法律學界均有重大影響，其研究提供了一個重要基礎，惜後學努力不夠，若干研究，迄今仍停留在先生的成就基礎上，但從另一反面角度而言，正反映先生之成就不僅是一里程碑，更是一座不易攀越的高峰。

## 第三節 老屋生活點滴及親友回憶

戴炎輝先生應聘台大教職後，舉家北上，曾短暫二年住居在溫州街十八巷二號之宿舍（昔屬水稻町，今已拆建），再轉往今南昌路二段 1 巷 2 號上的台大宿舍，該宿舍為日式平房，約建於大正九年（民國九年，1920）此後一直住在此

宅，除長子是在日本東京出生，及次、三男及兩女是在高雄
出生外，其餘諸子女孫輩均在此出生成長，可謂戴門兩代（指
先生以後）是生於斯，長於斯，兩老則終老於斯，此老屋對
戴氏一家，充滿了點點滴滴的溫馨回憶。

1950 年代初，在溫州街臺大宿舍全家福留影，圖中為戴炎輝先生與戴張
緻女士與子女（資料來源：《回憶集》）

先是，民國四十四年（1955）起，台大增設法律研究所，
戴炎輝先生在法研所碩士班開《唐律通論》課程，為準備教
材，戴東雄描述：「在準備教材過程中，其書房堆滿了各種
古代文獻，包括史記、漢書、十三經注疏、辭海、辭源等等，
把小小的客房兼書房，弄得無法走路。往往上課兩小時，卻
必須花上十倍時間整理教材。」又記：「先父平時喜歡逛書店，
尤其是舊書攤。猶憶往昔，每日傍晚找家父最好的地方就是
台北市牯嶺街。家父喜愛史學…故每次皆能滿載而歸，堆滿
整個書房，其中線裝絕版書更是不少。日本學者滋賀秀三曾
多次拜訪家父，對家父藏書之豐，讚不絕口。」、「家父平

時休閒活動當推下圍棋，起初先父讓我九子開始，…（我）高二時已到三級左右，故反而父子對下時，還讓父親三子。當時家父之台大同事棋友為心理系之鄭發育教授與農化系之何芳陔教授，家父常言其下圍棋，志不在贏棋，乃在藉棋藝可以啟發論文的寫作佈局，真不愧為讀書人。」[21] 而先生的身教影響更大，戴東雄再敘「小時候，只要父親在家時，從不敢鬧叫鬧跳的調皮，因為父親需要一個安寧的環境研究、寫作。小時候，父親在書桌上忙，孩子們則一旁看書。稍長時，他們也會幫著父親校稿，耳濡目染的影響下，老大戴東生和老二戴東雄都繼承了父親對法學的興趣，兩位都畢業於台大法律系。」[22]

戴東雄之妻周美惠女士對「大官」（公公）為人風格描述「上樑正，下樑也歪不到哪兒去」，並記述「書城是家中最龐大的財產，從昔日光復初期西門市場裡的舊書攤，乃至於東京神保町的書街全都有著父親無數的足跡。」也因此與愛書人陳奇祿先生經常不期而遇，而相識相知。日後「大家」（婆婆）張緞么妹張若女士與陳先生相親時，炎輝先生持贊成態度，並以一句「愛書的人不會是壞人」促成一段美滿姻緣。周氏並說明「守時」乃炎輝先生嚴守的好習慣，證婚時，經常是第一位到達者，而「儘可能在家用三餐，…每逢應酬，必定吃完飯就趕著回家，戴炎輝先生影響所及，兒子們也都不習慣逗留在外，做父親的媳婦，無形中少了丈夫外遇的疑慮與機會，……父親以身示教是七個兒女學有所成，姑嫂妯娌和睦無爭的主因。」[23]

戴炎輝先生煙癮極大，一天要抽上兩包，最愛「新樂園」與「長壽」的台產菸，常常整晚悶在書房看書，第二天總是煙霧瀰漫，滿地煙蒂。戴東原讀龍安國小時，有一次學校有

---

21 戴東雄前引文，頁 79。

22 吳玲嬌〈律師教授大法官──戴炎輝資政的為學與做人〉《回憶集》，頁 54。

23 戴周美惠〈我家上樑正〉《追思集》，頁 149，151。

家長參加的趣味競賽，不小心跌倒，嘴巴竟然還含著香菸，一時全家引為笑談。而戴炎輝先生之祖父、父親均死於72歲，因此對於「72」數字敏感忌諱，果然先生72歲曾感染感冒，最後嚴重到全身發抖，身體極度不適的莫名狀況，張緞趕緊將兒子東原找回家看診，東原檢查並無大礙，一時摸不著頭緒，後來給父親抽了一、二根香菸，不適症狀立即減輕，原來是母親張緞強迫老公戒煙，戴炎輝先生一時難以適應而發抖，雖虛驚一場，但也安然度過「72」歲，此事亦成家中笑談之一。[24]

民國六十八年七月，先生以健康理由，堅辭司法院長，以讓賢路，改聘總統府資政，四十年教、公職生涯得以卸下，南昌街二段的日式宿舍裏，四處排滿了書籍，一派書生寫照。[25]而先生推辭不允，仍在台大法研所兼課，課餘時間又回復昔日埋首書堆，潛心寫作生活，尤以整理昔日發表過的論文為主，每天工作五、六小時。先生晚年，主要由老四戴怡德夫婦和兩個孫子陪同父母同住在南昌街的台大宿舍，其第二代七位子女，三位留學美國定居，四個兄弟在台發展，每逢週末，星期假日，成家立業的子女們都會輪流回家陪伴，重要日子更會全家族團聚，三十年如一日，三代同堂，其樂融融，周美惠說：「我們的家，向心力很強，尤其遇到一些重要的事情，兄弟們都會回到家裡，和父母一齊商量，家，永遠是我們的精神支柱。」[26]

第三代戴桓青（怡德長子）亦回憶小時候：「印象中祖父都在專心治學，家事是祖母在操持」，對於子女孫輩學業成績，「就算考到建中、北一女、台大，還是出國比賽，也沒有發紅包獎勵。」對於媳婦，「祖母對媳婦很客氣，⋯⋯（平常）生活不計較，⋯⋯一些瑣事祖母都找兒子來交辦，不

---

24　見《中國時報》2009.05.24 日，記者高有智報導。

25　吳玲嬌〈律師教授大法官——戴炎輝資政的為學與做人〉《回憶集》，頁 53。

26　吳玲嬌〈律師教授大法官——戴炎輝資政的為學與做人〉《回憶集》，頁 56。

會麻煩媳婦，接到祖母的電話，都是兒子比媳婦緊張。」「對於在台灣長大的孫輩，雖然每一個都跟祖母同住過，卻不覺得祖母有刻意管教我們，回想起來，可能是祖母信任兒子媳婦自己會管教小孩。」對於祖父炎輝先生的回憶：「至於祖父，從在他在書房的背影裡，就看得出是一個道地的學者，書房裡裝滿幾面牆壁的線裝書，散發一種香味，這種書香，現代的書沒有……，撲鼻而來的就是一道思古幽情。」更重要的是，先生之師中田薰教授所賜墨寶「夫學殖也，不學將廢」，桓青說：「祖父的一生，認真的實踐了這一句話，卻不是用言教的方式傳授我們。」[27]

三代同堂，在南昌街寓所與兒子、媳婦、內孫歡聚合影，
（資料來源：《回憶集》）

先生晚年健康惡化，且不良於行，長期臥病臺大醫院。

---

27　戴桓青〈四代百年臺大情〉《臺大家族——慶祝臺大 80 年》，出自網站 http://www.alum.ntu.edu.tw/print.php?num=60&sn=1728&check

民國七十九年下半年後「在臥病期間，家人請專人看護外，白天由家母陪伴在側，親服喝藥，夜晚則由東生、東雄、東原、怡德四兄弟每四天輪一次，陪家父過夜，長達一年八個月。」[28] 先生終因年紀已大，於民國八十一年七月三日病逝臺大醫院，一代學人離世。

除家人不捨之回憶外，先生之門生故舊也多有緬懷紀念：（以下摘錄主要與老屋有關者，其他從略。）

如曾華松於民國四十九、五十年間與戴東生同在臺北縣新店市秀朗橋邊軍法學校，服預備軍官役，朝夕相處，情同手足，公餘之暇時往臺北市南昌街住宅造訪，得拜識時在臺大法學院任教之戴炎輝先生，並得親切之溫慰鼓勵[29]。

黃靜嘉憶：「在民國五十年代中，每有蒙戴先生召宴的機會，戴家的喜慶、壽宴，我常是少數外省籍的客人之一。戴先生與夫人均待人和藹，光風霽月，如坐春風。戴府的姻親，如男公子的岳家（如兩位周家、一位林家），女公子的公婆（曾、蔣兩家），大部份都見到過。……《臺灣風土》主編即為戴先生的連襟陳奇祿先生，也有幸在戴府多次請教。」而日籍諸多學者「明治大學前法學部長島田正郎教授夫婦……在六十年代後期，常到臺灣訪問，因戴府招待及他人作東，偶有參加共同宴飲的機會。」、「東京大學的滋賀秀三教授，亦承介紹認識」、「我也偶曾請戴先生到當時我外雙溪（按東吳大學）寒舍餐飲」、「追念當時在南昌街戴寓書齋，坐擁書城，矻矻不倦鑽研的戴先生的身影，與其牆上中田薰氏之墨寶，令人感懷無已。」[30]

先生另一學生黃源盛續記：「為了尋訪先生走過的歲月，

28　戴東雄前引文，頁 79。
29　曾華松（司法院前大法官）〈惟理是求的炎輝院長〉，《追思集》，頁 35。
30　黃靜嘉（聯合法律事務所所長暨律師）〈哲人已遠，典型永垂——側錄戴炎輝先生著述事業的片斷，並追記「從遊」中的往事〉，《追思集》，頁 55~57。

我再度回到了老師的故居，這麼多年來，南昌街那棟古老的日式建築依舊，庭院裡挺拔翠樹仍在秋風裡搖曳，客廳就是書房，四周照舊堆滿著老師批讀過的書籍與檔案史料。彷彿看到，正值天命、耳順之年的老師，有意識地運用當代法學新知去引發古典律學智慧，⋯⋯也似乎看到，年逾古稀的老師，依然保持著旺盛的活力，以那特有敏銳的邏輯思考，不斷追求認識的超越和深化的學術品格。更讓我們難忘的是，為流傳那千古的「虛學」命脈，先生總是以飽滿的熱情培養下一代。」、「驀然回首，孤立在旁的那盞檯燈，在九一高齡的老師母呵護下，仍然每天燃亮著，想到先生孤燈下埋看殘簡的身影，想到老師夜以繼日皓首筆耕那荒寂的法史園地，原來那是臺灣法史界薪傳的那一盞明燈！」[31] 對於其上課風采音貌，黃源盛追憶於民國七十四年 (1985) 秋，讀臺大法研所博士班，先修「唐律專題研究」，「當時老師已罹患輕微的帕金森氏症，行動遲緩，但仍風雨無阻，從不遲到早退，每次上課十分鐘前，老師的座車準時來到，我和另一位先修本課程的碩士班同學，到門口水池旁將老師攙扶入教室，這短短不到十公尺的距離，竟花了將近十分鐘的碎步時間，才能安穩就坐。」、「這門課，選課人數不多，一上課，同學們以為老師可能神智不清，在輪流逐頁逐句解讀《唐律通論》一書時，總有人想矇混過關，卻被老師一一識破，嚴加指正。⋯⋯但後來，年少輕狂的我們，還是『聰明地』發覺大概三十分鐘以後，老師的體力、心力確已不濟，此時，祇好由年紀較長的我，擔任『助理講師』，我們雖然想輕鬆自在，可老師卻端坐不語，神情木然地注視著我們，絲毫馬虎不得，直到下課鐘響。」[32]

楊仁壽記民國七十四年三月～四月時司法院副祕書長呂有文有意借重，打算將他從最高法院調到司法院當第三廳廳長，楊氏不願，「當晚，我到南昌街戴府，向戴師備說一切」，

31　黃源盛〈編者序〉，《紀念集》，頁7~8。
32　黃靜嘉〈編者序〉，《紀念集》，頁6~8。

炎輝先生持相反意見，認為應該接受，後司法院長黃少谷再度接見敦請，「下班後，我立即去戴府，詳告戴師原委，戴師認為我到司法院是正確的抉擇，不要有得失之心，至於家岳（及內人），由他去疏通。」後終成定局。而其婚姻大事，更是先生美言媒介，大力促成，楊仁壽續言「結婚後，我幾乎都在台北地區服務，……每次到戴府向戴師暨戴師母請安，總滿載而歸。無論在為學及為人處事上，使我受益良多。」[33]

李鴻禧敘說在老宅附近碰面的機緣：「猶憶我在大三那年，轉到潮州街第三男宿舍。……到寧波西街一家飩牛肉小館子打牙祭，意外看到戴老師也進來用餐。他和小店老板及鄰座客人閒話家常，遞煙招呼，謙虛親切，說起話來春風送暖，其樂融融，沒有大學教授和市井小民的隔閡。過了不久，我到牯嶺街舊書店挖寶，又看到戴老師一身樸素的衣裳，也在舊書堆中覓尋蒐集，搜尋時的那種專注和怡然自得的樣子，拿出一大堆書購買結帳的那種滿足神情，以及和書店老板談天說地的閒情逸致，都使我印象深刻，深為他蒐集專注，平易近人，虛懷若谷的待人處世所折服。」[34]

孫森焱追述當年在最高法院任推事時，「漸漸的，我也敢和內人黃綠星一起到老師家中拜訪，對於師母的親切高雅，雖然是對待學生，也是彬彬有禮，印象深刻。到了後來，老師不當司法院長了，……每逢華誕，我和……學長黃雅卿庭長常相約登府拜壽。老師的子息為老師祝壽，我和黃綠星也是座上客。」「結婚的歸寧宴，洪遜欣老師，……楊雲萍老師…至於戴老師是敝岳丈特別敦請來，見証這樁婚姻，要我婚後不可對綠星「九怪」的精神上鎮定力（按，原文如此，疑有缺文或錯別字）。現在看到當時…的黑白照片，老師睨視著我，好像要看管我一生，叫我好好做人，不可越軌。」[35]

33 楊仁壽（司法院大法官）〈教我誨我，不厭不倦──悼念敬愛的戴師炎輝先生〉，《追思集》，頁 62、65。
34 李鴻禧（臺大法律系榮退教授）〈回憶戴炎輝老師的二、三軼事〉，《追思集》，頁 97。
35 孫森焱（司法院前大法官，東吳大學法律系兼任教授）〈懷念戴老師

陳瑞堂寫道：民國五十五年，從事臺灣民事習慣實地調查時，「自從事調查工作以後，便常去拜訪老師，承受教益。在他那狹窄而堆滿日文書籍的書房中討論問題，聆聽他治學，甚至有關司法改革的高見，往往聽得如飲醇醪，如沐春風，不知黃昏已近，而師母總會買些切阿麵之類的點心熱忱招待……一點一滴的溫馨畫面，猶歷歷在目，難以忘壞。」[36]

陳計男記載：「由於（戴）東雄兄是我們同班同學，其後我有很多機會造訪老師家，也向老師請益，老師住在南昌街臺大宿舍，因為宿舍太小，老師沒有專用書房，客廳兼書房。全房四周擺滿了各種書籍與資料，書桌上滿滿的稿子和書籍資料，而室內則充滿書香和香煙味（老師煙癮相當大），在此你可以體會到學者生涯清苦的一般。偶在客廳裏看到一疊疊的卡片……老師當時即能廢物利用，將圖書館過時作廢的卡片，在反面空白處加以利用，作成各種資料索引的卡片，並以使用過的信封裁成集卡袋，分門別類加以放置，…老師這種用卡片製作蒐集、整理、利用資料的方法…使我後來在辦案或研究上，受用無窮。在此我們也可以看到老師惜物節儉的一面。」[37]

黃金茂追述當年臺大教授的課餘往來：「先生除於教學公務之外，也頗重視閒餘生活之調濟。如上述，因當時本省籍老師為數有限，先生頗有想加深連絡感情之意，過一段時間，即來舉辦聚餐或郊遊等活動。地點借陽明山、北投俱樂部、適宜餐廳或老師自宅。當時文學院有洪炎秋、洪耀勳、曾天從、蘇維雄及黃得時等先生也一起加入，談天說地，無所不談，頗為有趣。」[38]

炎輝〉，《追思集》，頁 110。

36  陳瑞堂（曾任司法院第五屆大法官）〈永念恩師〉，《追思集》，頁 113。

37  陳計男（司法院前大法官，東吳大學法學院兼任教授）〈憶二、三往事懷念戴炎輝教授〉，《追思集》，頁 116。

38  黃金茂（臺大前經濟系教授）〈臺大法學院教務分處主任時代的戴先生〉，《追思集》，頁 121。

蔡墩銘敘：「在大學生時代，本人登門拜訪過的老師，一共祇有三位，…曾伯猷老師…蔡章麟老師，…在二年級時隨現移民美國張龍文兄一起去過戴老師住在臺北市南昌路家中拜訪。張龍文兄尊翁與戴老師曾經為律師同業，時有往來，於是與我相約前往拜訪，不過當時戴老師對我應該並無印象。」[39]

而國際有名法學專家的前來造訪，更是不一而足，如前述的日本學者滋賀秀三外，尚有小田滋先生，民國七十五年（日昭和六十一年，1986）二月，夫婦兩人造訪戴炎輝，留下一段回憶：

> 抵達台北當天，我們拜訪了第一位台灣人司法院院長的戴炎輝住宅，該宅位於南昌街（就是以前的兒玉町），現在仍保留著以前日本式建築物風味的私人住宅。……他的私人豪宅位於當時由官職轉任到野村總合研究所擔任理事長，同時也是台北高校同窗會會長的佐伯喜一的老家旁邊。[40]

小田滋是台灣醫學之父崛內次雄的外孫，其母澪子分別從旭小學校，和台北一高女畢業；其本人小時候曾經暫住在台北植物園，和台北一中（今建國中學）附近的外祖父家，昭和九年起父親小田俊郎（曾經歷任過台北帝大教授、附屬醫院院長、醫學院長）因工作被調職到台灣，因此舉家搬遷到台北居住，從附屬小學校、台北高校尋常科到文科，在台灣度過近十年青春歲月，「對台灣的情懷，佔我人生的重要部分」。[41]其後後在東京帝國大學畢業，並取得東北大學法學博士，歷任東北大學法學院教授近二十五年。嗣後三十年擔

---

39 蔡墩銘（臺大法律系榮退教授）〈我所敬仰的戴老師〉，《追思集》，頁124。

40 小田滋原著，洪有錫譯《見證百年台灣——崛內、小田兩家三代與台灣的醫界、法界》，台北，玉山社出版公司，2009年三月，頁84～85。

41 同前註上引書，頁144。關於小田滋生平，從該書歸納整理出來。

任荷蘭聯合國「國際司法裁判所」裁判官。以他這樣住居過台灣，見識過大場面，國際名法學者的身分背景，居然會特意來尋訪戴炎輝先生故居，可想見戴炎輝先生在其心目中之地位。

戴先生九五冥誕紀念國際學術研討會籌備小組成員與戴老夫人合影留念。
後排左起：黃源盛教授、戴東雄教授、黃靜嘉律師
前排左起：盧靜儀律師、戴老夫人、次媳戴周美惠女士
（資料來源：《回憶集》）

美國希伯萊大學法律系教授包恆（David C. Baxbaum）生動追憶與先生相識相從的往事，並因《淡新檔案》啟發他從中探求清代的民法及其進行程序的興趣，包恆言：「個人有幸，在六十年代中期因黃靜嘉教授的介紹，首次認識戴炎輝教授。……我有很多機會到戴教授家中拜訪，並認識戴教授的夫人和子女，戴教授已享盛名，戴夫人又系出名門，但他們待客殷勤，起居簡樸，為這個才華洋溢的家庭倍添特色。」、「跟一些學人不同，戴教授熱心地把各式各樣的資料介紹給我們，包括那時由他個人管轄的資料，例如清代臺

灣淡水和新竹縣衙的檔案（即《淡新檔案》），戴教授又把一些精明能幹的學生介紹給我，例如對我幫助極大的柯芳枝教授，他一直是臺大法學院的傑出學者。……由於戴教授對淡新檔案的介紹，和他對法律制度實際運行的重視，引起我的興趣，要從縣衙門檔案中看出清代的民法及其進行程序。」[42]

舉此數人之回憶緬懷，略可窺見當時戴炎輝先生生活清樸之一面，面對其常在牯嶺街舊書攤之不期而遇，以及滿室之書香、菸香，對於先生之嗜讀嗜買書籍之喜好、抽菸、下圍棋、郊遊之課餘閒暇亦可想見一、二，至於夫婦倆對學生之愛護、照顧、輔導、提拔，與國際名學者的數度造訪、招待，猶是餘事了！正是，室不在雅，有書則香，屋不必大，有人則情深，何陋之有！

## 第四節 小結

本文之撰述，乃數年前應徐裕健教授標得戴炎輝故居之古蹟調查研究案（該古蹟正式全稱為「國立台灣大學日式宿舍—戴運軌寓所」），本人應邀加入其研究團隊，由本人負責歷史部分，專章寫先生生平、志業，及有關故居之相關人文歷史。至於建物之材料、空間、結構另有建築學者專人專章負責，眾人分工合作以統其成。

當時團隊曾採訪先生家人，承蒙贈送諸多相關書籍及口述資料，才得以完成本文。不過當時其家人有特別交代數事，其一略謂當時已有東吳大學某博士生已選定先生生平志業作為博士論文題目，不希望重重複複，浪費彼此資源；其二不希望寫成冷冰冰之學術論文格式，少人閱讀，希望以較通俗筆法介紹先生之生平事蹟，讓將來古蹟修復後，來參觀之市民大眾有一淺顯通俗易讀之資料可閱讀，讓更多人認識先生、

42　David Baxbaum 撰，柳立言譯〈清代之民法：戴炎輝教授對我們知識的獨特貢獻〉，《紀念集》，頁 467~468。

知道先生。

個人不才，率爾答應，撰成本文，盼無負先生家人之期待。而本文之得以完成，參考諸多資料，其出處已具見註解，但要特別強調者，主要參考以下三書而成；

1.財團法人戴炎輝文教基金會編印，《司法改革先驅—法學哲人戴炎輝博士回憶集》，台北，編者 2003 年。

2.中國法制史學會、財團法人戴炎輝文教基金會共同編印，《戴炎輝先生追思文集著作目錄》，台北，編者，2003 年。

3.中國法制史學會，《法史學的傳承、方法與趨向—戴炎輝先生九五冥誕紀念論文集》，台北，編者，2004 年。

故而本文只有彙整改寫之勞，並無研究之功，特此說明，不願掠人之美。本文雖已完成，可嘆先生之故居雖列為台北市古蹟，但至今未見修繕、妥善再利用，實在遺憾。略述數語以說明本文之來龍去脈，至於先生之志業事功及貢獻已具見正文之中，此處不再重複，以免累贅。

# 明寧靖王在台行誼與墓園調查研究

明寧靖王墓

| 文化資產局網站基本資料介紹 | | |
|---|---|---|
| 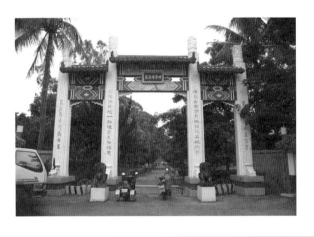  | | |
| 文化資產類別 | 古蹟 | |
| 級別 | 直轄市定古蹟 | 種類 | 墓葬 |
| 評定基準 | 1. 具歷史、文化、藝術價值 2. 重要歷史事件或人物之關係 3. 具稀少性，不易再現者 | |

| 指定／登錄理由 | 具有保存價值（備　註：1998年5月14以前由內政部公告，未明述指定理由） | 法令依據 | 文化資產保存法第27條及同法施行細則第40條（71年公佈） |
|---|---|---|---|
| 公告日期 | 1988/02/26 | 公告文號 | 台（77）內民字第564863號 |
| 所屬主管機關 | 高雄市政府 | 所在地理區域 | 高雄市　湖內區 |
| 地址或位置 | 高雄市湖內區湖內里東方路上　（鄰近東方設計學院） | | |
| 主管機關 | 名　　稱：高雄市政府文化局<br>聯絡單位：文化資產中心<br>聯絡電話：(07)222-5136分機8526<br>聯絡地址：高雄市苓雅區　五福一路67號 | | |
| 管理人／使用人 | 身分　　姓名／名稱<br>管理人　湖內區公所<br>管理人　高雄市政府文化局 | | |
| 土地使用分區或編定使用類別 | 都市地區　保存區 | | |
| 所有權屬 | 身分　　　公私有　　　姓名／名稱<br>建築所有人 公有　　　高雄市政府<br>土地所有人 公有　　　高雄市政府<br>土地所有人 公有　　　高雄市政府<br>土地所有人 公有　　　高雄市政府<br>土地所有人 公有　　　高雄市政府<br>土地所有人 公有　　　高雄市政府<br>土地所有人 公有　　　高雄市政府<br>土地所有人 公有　　　高雄市政府<br>土地所有人 公有　　　高雄市政府<br>土地所有人 公有　　　高雄市政府<br>土地所有人 公有　　　高雄市政府<br>土地所有人 公有　　　中華民國<br>土地所有人 公有　　　中華民國<br>土地所有人 公有　　　高雄市政府<br>土地所有人 公有　　　高雄市政府 | | |

| 歷史沿革 | 明寧靖王是明太祖的第九世孫，本名朱術桂，明崇禎 17 年 (1644)，受封為鎮國將軍，不久又受封為寧靜王，明末隨鄭成功轉赴台灣。<br>清康熙 22 年 (1683)，施琅率軍入台，鄭軍失利，寧靖王自縊身亡，現今墓園為後人所重建，已成為景觀優美的休憩公園。 |

資料來源：
https://nchdb.boch.gov.tw/assets/overview/monument/19880226000003

## 第一節　渡台前

　　關於寧靖王之史事，早期的文獻記載，散見如江日昇《台灣外記》、夏琳《海紀輯要》、鄭達《野史無文》，以及蔣毓英《台灣府誌》、高拱乾《台灣府誌》，嗣後台灣諸方志也有記載[1]，諸書文獻詳略不一，各有特色，惜史料無多，終

1　南明書刊中載有寧靖王史事者約有：
(1) 江日昇《台灣外記》，
(2) 黃宗羲《鄭成功傳》，
(3) 阮旻錫《海上見聞錄》，
(4) 佚名《閩海紀略》，
(5) 夏琳《海紀輯要》、《閩海紀要》，
(6) 川口長孺《台灣割據志》，
(7) 徐鼒《小腆紀年》、《小腆紀傳》。
台灣方志中載有寧靖王傳記者，計有：
(1)1685（康熙二十四）年蔣毓英修《台灣府志》卷之九〈人物・勝國遺裔〉。
(2)1694（康熙三十三）年高拱乾修《台灣府志》卷八〈人物志〉及卷十〈藝文〉。
(3)1712（康熙五十一）年周元文修《重修台灣府志》卷八〈人物志〉卷十〈藝文〉。
(4)1741（乾隆六）年劉良璧修《重修福建台灣府志》卷十七〈人物〉。
(5)1747（乾隆十二）年范咸修《重修台灣府志》卷十二〈人物〉。
(6)1764（乾隆二十九）年余文儀修《續修台灣府志》卷十二〈人物〉。
(7)1720（康熙五十九）年陳文達修《台灣縣志》卷八〈人物志〉卷十〈藝文志〉。
(8)1752（乾隆十七）年王必昌修《重修台灣府志》卷十一〈人物志〉。

究難以成帙。其他所知近人有關寧靖王與五妃之文章多係短篇文章，也談不上學術研究。而諸史書中，論始末具備，當數高氏《台灣府誌》，但就時間言，則以蔣志為早，其志卷之九〈人物〉載：[2]

> 寧靖王術桂，號天球，明洪武第九代孫長陽王之次支也。乙酉年，新封為寧靖王，初栖金門。癸卯年，挈眷來臺灣。癸酉，我大清兵至澎湖。六月二十七日，王具冠服，投環而死。同殉者，妾袁氏、蔡氏、媵秀姑、荷姐、梅姐。王無嗣，繼益王府宗位之子，名儼鍆，年方七歲。癸亥，北上安置河南開封府縣。王葬於鳳山縣長治里竹滬地方。

高志則於卷十〈藝文〉載有浙江會稽人陳元圖（易佩）之〈明寧靖王傳〉[3]，茲以該文為底本並加以箋注補充，分渡台前後兩時期說明寧靖王之生平史實。

> 寧靖王，名術桂，字天球，別號一元；明太祖九世孫遼王後，長陽郡王次支也。始授輔國將軍。配公安羅氏女。

> 崇禎壬午，流寇破荊州，王偕惠王暨藩封宗室避湖中。

(9)1807（嘉慶十二）年謝金鑾修《續修台灣府志》卷五〈外編〉。
(10)1720（康熙五十九）年陳文達修《鳳山縣志》卷八〈藝文志〉。
(11)1762（乾隆二十七）年王瑛曾修《重修鳳山縣志》卷十〈人物志〉。
(12)1894（光緒二十）年盧德嘉《鳳山縣采訪冊》庚部〈列傳·寓賢〉。
其中有不少是輾轉抄襲者，參考價值不大。近人雖有若干短篇零縑，但主要彙集在：
(1)1967（民國五十六）年四月二十九日台南市明寧靖王五妃廟管理委員會編印之《明寧靖王五妃紀念特刊》內。
(2)1969（民國五十八）年九月二十七日出版之《台灣文獻》第二十卷第三期所刊載陳漢光〈明寧靖王暨五妃文獻〉。
(2)1974（民國六十三）年六月三十日高雄縣文獻委員會出版之《寧靖王紀念集》。
2　蔣毓英《台灣府志》（台灣省文獻委員會，民國八十二年六月出版），卷之九〈人物·勝國遺裔〉，頁119。按，「癸酉」應從高志作「癸亥」。
3　高拱乾《台灣府志》（台銀文叢第65種），卷十〈藝文志〉〈陳元圖「明寧靖王傳」〉，頁254~256。

甲申京城陷，崇禎帝殉社稷。福王嗣立於建業，王與
長陽王入朝，晉鎮國將軍，令同長陽守浙之寧海縣。
乙酉夏，浙西郡邑盡歸我大清，長陽率眷屬至閩中，
王尚留寧海。而鄭遵謙從紹興迎魯王監國，時傳長陽
入閩存亡莫測，監國封王為長陽王。

鄭芝龍據閩，又尊唐王為帝，建號隆武；王奉表稱賀，
隆武亦如監國所封。後聞其兄常存，已襲遼王；王具
疏，請以長陽之號讓兄次子承之；隆武不允，改封寧
靖，仍依監國督方國安軍。

丙戌五月，我師渡錢塘，王乃涉曹娥江奔避寧海，覓
海艇出石浦；監國亦由海門來會，同至舟山。十一月，
鄭彩率舟師北來，因芝龍與隆武未洽，知越州不守、
監國出奔，故遣迎之。王與監國乘舟南下，歲杪抵廈
門；而芝龍已先歸命北行矣。是時，鄭鴻逵迎淮王於
軍中，請寧靖監其師；合芝龍子大木兵攻圍泉州，經
月不下。鴻逵乃載淮王、寧靖同至南澳。值粵東故將
李承棟奉桂王之子稱帝肇慶，改元永曆；王因入揭陽，
永曆令居鴻逵師中，月就所在地方支膳銀五十兩。戊
子春，命督鴻逵、成功師。庚寅冬，粵事又潰。辛卯春，
王仍與鴻逵旋閩，處金門。

　　按，此段記載，大體信實不誤。惟於其形貌未曾描敘。
邵廷采纂《西南紀事》記其容貌為「方面偉體。美髯。工詩
文、習韜略，和謙接人」[4]，正因其素習韜略，所以在明永曆
元（清順治四年，1647）年鄭鴻逵請寧靖王監軍，並配合鄭成
功大軍進攻泉州，可惜苦戰月餘不下，退軍南澳。之後，粵
事又敗，明永曆四（清順治七年，1650）年冬，桂王遷往廣西，
寧靖王與鄭鴻逵回廈門，不久遷居金門。

　　對於娶妻生子之記載，《西南記事》亦有提及：「王初

4　邵廷采《西南紀事》（台銀文叢第267種），卷二〈寧靖王術桂〉，
　　頁22。

無子，在紹興時，納袁氏、王氏○○及至金門，元妃羅氏舉一女，袁舉二子，王一女。」[5] 迨至明永曆六年（清順治九年，1652），監國魯王退居金門，鄭成功以宗人府府正之禮見之[6]。魯王在金門同居者有盧溪王、寧靖王術桂，及從臣王忠孝、盧若騰、沈佺期、辜朝薦、徐孚遠、紀許國等。鄭成功皆待以上賓，軍國大事悉以諮之。

## 第二節　渡台後

> 及成功取臺灣，王東渡。成功事王，禮意猶有可觀。成功死，授餐之典廢，視等編戶，無以資衣食；乃就竹滬墾田數十甲，以贍朝哺。鄭氏又從而征其田賦，悉索慕應，困甚。

　　按，此文有誤。明永曆十五（清順治十八年，1661）年成功入台，寧靖王並未同行。翌年五月成功死，十一月魯王卒，寧靖王始終留居金門，並親撰《魯王壙誌》，表達無限故國哀思。較奇特者，壙志中對於鄭氏一字未提，顯見其中必有蹊蹺，一字不提也表達了對鄭家的不滿。《西南記事》記其「當是時，王已息慮，不復言事矣！[7]」正可突顯其沉默不言之心聲。直到明永曆十七（清康熙二年，1663）年十月，金、廈門兩島均破，寧靖王才隨鄭經往銅山。翌年二月始到台灣，建府第於赤崁城旁。當時諸王宗室隨至者，先後有寧靖王朱術桂、魯王世子朱弘桓、瀘溪王朱慈爌、巴東王朱尊

---

5　邵廷采前引書，頁 22。

6　江日昇《台灣外記》（台銀文叢第 60 種），頁 132~133。另，關於魯唐交惡，及鄭成功對魯王之態度，可參見：

(1) 毛一波〈鄭成功與魯王之死〉（《台灣風物》10 卷 1 期，頁 47~49）

(2) 陳漢光〈魯唐交惡及魯王之死〉（《台灣文獻》11 卷 1 期，頁 106~114）

(3) 黃玉齋〈明監國魯王與隆武帝及鄭成功〉（《台灣文獻》11 卷 1 期，頁 166~216）

(4) 莊金德〈明監國魯王以海紀事年表〉（《台灣文獻》11 卷 1 期，頁 1~59）

7　同註 05。

□、樂安王朱義浚、舒城王朱慈覬、奉新王牧㮔 、奉南王朱□達、益王宗室朱翊鎬等人。[8]

對於諸宗室之處置，《台灣外記》云「鄭經分配諸鎮荒地，寓兵於農。又在承天府起蓋房屋，安插諸宗室暨鄉紳等。」[9]因此在當年台江內海岸邊高灘地，鄭經建造了一座宏偉宅第作為寧靖王之府邸，據聞內中佈置亭台樓閣，廣植奇花異草，被稱為「一元子園」。

清康熙二十二年（1683），施琅率軍攻澎，明鄭投降。王死前交代捨王府為觀音庵，今後殿猶供奉有「本庵捨宅檀樾明寧靖王全節貞忠朱諱術桂神位」乙方，旁尚有「住持僧福耆土楊陞莊咨等全立」牌位，此一捨產神位，應可為佐證此事不假。但施琅攻佔台灣後，進駐寧靖王府，將觀音神像移置正宅右側「監軍府」（今觀音殿），並將原附屬王府之「宗人府」拆除，以消弭島民思明之念。施琅後被人舉報侵占王邸，乃順勢奏請將王府邸改立為媽祖廟。翌年，康熙加封媽祖為天后，遂名「大天后宮」。

今天后宮雖歷經改建，猶依稀可見當年王府規模，前為正宅，後有寢宮，中有兩座神明廳。整座王府基地，東西長約三百公尺，南北寬約一百五十公尺。其中關帝廳是今天祀典武廟前身，而正宅部份即今日之大天后宮。[10]

對於寧靖王在台生活，除上引陳文於鄭家有不滿之詞外，邵廷采《西南紀事》也有類似記載：[11]

> 又二年，成功死臺灣。子錦嗣立，有傳錦設桂王位牌，王左侍立，奏事位前，王與諸臣參決之。然錦父子實

明寧靖王在台行誼與墓園調查研究

8　關於明宗室入台人物，諸書記載頗有參差，此處暫取黃典權《鄭成功復台三百年史畫》（中華文化出版事業社，民國五十年四月初版），〈海表皇室〉（頁77）為準。

9　江日昇《台灣外記》（台銀文叢第60種），卷之六，頁233。

10　詳見《台南歷史散步（上）》（遠流出版公司，民國八十四年五月三十日初版），〈大天后宮〉，頁90~91。

11　邵廷采前引書，頁23。

自帝制，成功末年，命采漢中王即位事，殊無朱氏意。王年亦向老，子女俱殤，乃就竹滬墾田自食。錦不能修授餐禮，且征其賦，幾不免凍餒，耿精忠之變，錦舉兵略據漳、泉，王意復動，乘舟西來，以觀其勢，知不足有為，復旋臺灣。後錦渡海抽軍，王亦按田雇募，益困。戊午，羅妃逝，王杜門謝客。壬戌夏，大雩步禱，始一出。

此皆耳食之聞，過甚其辭，蓋不明鄭氏此時之墾務政策。鄭經雖英武倔強不如其父，但知重用陳永華，有知人善任之譽。明永曆十九（清康熙四年，1665）八月，永華由諮議參軍並任為勇衛，兼掌軍政。次年洪旭病卒，永華遂獨力綜攬全台政軍事務。

在墾務方面，亦不辭辛勞，親歷南北各社，相度地勢，規劃開墾，時清廷行遷界政策，閩粵沿海大批人民流離失所，率多渡海來台就鄭氏。此時期所墾地區，除仍以承天府及天興、萬年兩州為中心外，南及今鳳山、恆春，北達今嘉義、雲林、彰化、苗栗、新竹、淡水各地。

民墾之外，當時鄭氏之官員兵丁無不投入開墾。永華本人亦曾募民開拓，以之用濟親舊貧困者。此一軍屯措施，對其時國用民生與社會安定，均有一定的影響[12]。因此在此一時代背景下，寧靖王前往竹滬之野開拓，自是極自然不過之事。因為此時「王年亦向老，子女俱殤。」、「戊午，羅妃逝，王杜門謝客。」，與渡台文人之交往，今所見幾乎少有酬唱詩文之留存[13]，亦可想見其落寞神傷，暮年淒涼，心傷意折，出去走走，拓殖郊野，反是一最佳活動，亦可自力更生，不

---

12 詳見《鄭成功全傳》（台灣史蹟研究中心，民國六十八年六月出版），第五章第一節〈鄭經時代的政軍建設〉，頁 214~221。

13 如沈光文〈往寧靖園亭修謁〉詩句中有「海外依人半受嫌，尋路入來皆茂草……主翁有恙因辭客，名紙煩通屬典籤。」與〈題寧靖王齋壁〉中「但得羈棲意，無嗟世路艱。天人應共仰，愧我學題蠻。」皆足以說明寄食鄭家仰人鼻息，與海外棲遲、杜門不出、懶治園林之落寞心情。

必寄食鄭家。

　　所以上引二文謂「廢授餐之典」、「視等編戶」、「困甚」、「幾不免凍餒」，誇大鄭朱矛盾，雖有一、二實情，不免誇張過分，不可盡信。

　　寧靖王在台生活除上述至竹滬之野（約今高雄市路竹區）招人墾佃外，且因王善書法文學，當時承天府頗多廟宇匾額出自寧靖王之手筆；而讀書自娛，欣賞山光色之餘，據聞也常出外打獵。[14]

　　明永曆三十二（清康熙十七年，1678）年，寧靖王聞清調集水師欲進討台灣，在這緊張之際，鄭氏諸臣猶在歡酢聚飲，毫無警覺，王不免憂心悚悚，癸亥之變，終於決心一死殉國，陳文續載：

> 戊午，聞靖海將軍調集水軍樓船進討。鄭氏諸燕雀處堂，晏如也；王獨蒿目憂之。常言「臺灣有變，我再無他往，當以身殉」。癸亥六月，我師克澎湖。二十六日，鄭兵敗回。王向勝妾曰：「我之死期已到，汝輩或為尼、或適人，聽自便」！妾侍僉云：「王既能全節，妾等甘失身！王生俱生、王死俱死，請先賜

---

[14]　關於寧靖王平日打獵嗜好，出自林衡道《台灣一百名人傳》（正中書局，民國八十三年六月初版四刷）〈寧靖王〉（頁51~55），唯不知此說何出，茲轉引如下：
　　寧靖王與魯王不同，既然鄭家治理台灣，他就讀書自娛，唯一嗜好就是天氣晴朗時拿弓箭去打鳥獵兔。今日的臺南市，荷據時稱為赤崁，鄭氏改為承天府，清代以後又改稱府城。承天府的地形丘陵起伏，與羅馬、耶路撒冷乃至君士坦丁堡稱為「七個山丘」一樣，是一個有「七個山丘」的都市，而且當時房屋不多，處處草木叢生，鳥兔特別多，很適宜打獵。寧靖王打獵的路徑是這樣的：清晨沿今日的民權路到達臺南市的最高地點鷲嶺，即今臺南市社教館附近，打獵累了，就到鷲嶺上的一個土地廟「小南天」休息。小南天現在仍然留存，自今日民權路上北極殿對面的小巷子進去就可以看到。目前小南天周圍的民房密集，高樓漸多，但路面起伏仍看得出鷲嶺的地形。寧靖王當年到這裡休息的次數很多，日子一久，不免有了感情，小南天的匾額就出自他的手筆，可惜，這方匾額在光復後遭竊。寧靖王打獵時把小南天當作中途休息處，而後，再走山丘陵線，到海邊的普濟殿喝茶休憩。

尺帛，死隨王所；從一而終之義，庶不忝耳」。王曰：
「善」！妾袁氏、王氏（或云蔡，誤也）、媵妃秀姑、
梅姐、荷姐，俱冠笄、被服，齊縊於堂。王乃大書曰：
「自壬午流賊陷荊州，攜家南下；甲申避亂閩海，總
為幾莖頭髮，保全遺體，遠潛外國。今四十餘年，
六十有六歲；時逢大難，全髮冠裳而死，不負高皇、
不負父母！生事畢矣，無愧無怍」。次日，校役主人
柩，王視之無他言，但曰：「未時」。即加翼善冠、
服四團龍袍、束玉帶、配印綬，將寧靖王獨鈕印送交
鄭克塽，拜辭天地、祖宗；耆士老幼俱入拜，王答拜。
又書絕命詞曰：「艱辛避海外，總為幾根髮。於今事
畢矣，祖宗應容納」！書罷，結帛於梁，自縊；且曰：
「我去矣」！遂絕。眾扶之下，顏色如生。越十日，
姚葬於鳳山縣長治里竹滬，與元妃羅氏合焉；不封不
樹。妾媵五棺埋於文賢里大林邊，去王墓三十里；擬
表為五烈墓。王無嗣，繼益王裔宗位之子名儼螞為後；
時年七歲，安置河南開封府縣。其平生，得諸臺之故
老云。

寧靖王之死，夏琳《海紀輯要》亦有提及，中多一首七律，
對鄭氏失望不滿之詞，溢於言表，可供前述拓墾竹滬，閉門
謝客之心境旁證，其文曰：[15]

寧靖王諱術桂，字天球。南都破，間關流寓海上。後
入東寧，賜姓父子禮之甚厚。至是，見世孫請降。自
以明室宗親，義不可辱，乃冠服拜二祖列宗。賦詩曰：
「慷慨空成報國身，厭聞東土說咸賓。二三知己惟群
嬪，四十年來又一人。宗姓有香留史冊，夜臺無愧見
君親。獨憐昔日圖南下，錯看英雄可與倫」。又作絕
命詞曰：「艱辛避海外，總為幾根髮；今日事畢矣，
祖宗應容納」。遂從容自經。妾王氏、袁氏、梅姐、
秀姑、荷姐，皆從縊以殉。見聞之人，莫不流涕感慕，

---

15　夏琳《海紀輯要》（台銀文叢第 22 種），卷三，頁 78。

謂其可與北地王爭烈云。

　　而江日昇《台灣外記》小說式之描敘，更是淋漓盡致，為他書不見，其中許多對話，不僅較他書為詳，而記鄭克塽命禮官鄭斌以禮葬之，亦甚明白，文如后：[16]

　　時有寧靖王朱術桂，字天球，原分封荊州，因避張獻忠亂入閩，依成功。迨至癸卯年十月，兩島俱破，又從鄭經之銅山。繼而渡臺，建府於府西赤嵌城旁。人品雄偉，美髯、弘聲，善書翰，喜佩劍，潛沈寡言，勇敢無驕。鄭氏將帥以及兵民，咸尊敬之。迨聞澎湖敗跡，仰天嘆曰：「主幼臣強，將驕兵悍，又逢此荒亂，是天時、地利、人事三者咸失。將來托足，正不知在於何處？」迨至議降，復嘆曰：「是吾歸報高皇之日」遂將所有產業悉分賞其所耕佃戶，所居之府舍與釋氏為剎供佛。（按：後琅抵臺，設天后宮，前祀天后，後奉佛祖，旁祠王護法。）其元配羅氏早逝，惟有侍姬袁氏、蔡氏、荷姑、梅姊、秀姑五人而已。術桂諭五人，聽其自擇配。袁氏、蔡氏同請曰：妾等侍殿下有年，殿下既毅然盡忠，妾雖婦人，頗知大義，交願盡節，相隨殿下，豈易念失忠乎？」荷姑、梅姊、秀姑，亦不肯再事他人。術桂奇之曰：「汝等莫非矯言，作一時之雅觀？」五姬齊聲曰：「殿下如不信，當先死殿下前，九泉相待。」桂大喜，即各製新衣以候。十一早，見馮錫範等，齎降表出鹿耳門，即對五姬曰：「是死日矣」。備棺六，各沐浴更衣，設席環坐歡飲，畢。五姬向桂叩首曰：「妾等先死以候殿下！」起而自縊。桂各為放下收殮。虛一棺以自待。冠服乘輿出，與鄭克塽、國軒、錫範、繩武、洪磊等諸當事言別。又與左右鄰老辭。遂大開門戶，命人守候，遂望北叩首二祖、列宗。起，又向東拜謝父母，畢。援筆書曰：「余自壬午流賊破荊州，攜家南下。甲申，避亂閩海。

16　江日昇前引書，頁 432~434。

總為幾根頭髮，保全遺體，遠潛外國，今已四十餘年，歲六十有六。時逢大難全髮冠裳，歸報高皇。生事畢矣，無愧無怍。」又題一絕云：「艱辛避海外，總為幾莖髮，於今事已畢，祖宗應容納，宣言九世孫術桂書。」書畢，鄭克塽率劉國軒、馮錫範、洪磊、陳繩武等咸至。桂延入謂鄭克塽曰：「承令先祖、先尊之庇有年，茲非桂輕爾言別，奈天寬海闊，無可托足，不得不回報高皇、列聖之在天！」克塽與國軒等惟各咨嗟耳。桂又謝曰：「有勞相送！」即與塽等作揖，投繯，顏色如故，塽命禮官鄭斌並所囑僧人收殮。越十日，擬與原配羅氏並殉節袁氏、蔡氏、荷姑、梅姊、秀姑葬于滬（今鳳山長治里），斌以其地窄，將袁蔡五人別葬于大林（今臺灣縣仁和里地方）通國聞之，悉咨嗟嘆息。

## 第三節　寧靖王墓塚之若干問題探究

### 壹、墓園今貌

明寧靖王係位於今高雄市湖內區湖內段 239 地號，如自行開車前往，則無論是北上或南下方向，皆須從高速公路 338 出口（阿蓮／路竹）下交流道，再經由 184 縣道往路竹方向，過大湖，經過東方工商，即可見「寧靖王墓（Ningching Mu）」的指示標誌，依著指標所指方向可見一蜿蜒小徑，順著小徑至交叉口處即可見「寧靖公園」，明寧靖王墓即位於此公園內。如搭乘火車，則須於大湖站下車，步行約需二～三十分鐘。

寧靖公園之主要出、入口皆為牌樓形式，於入口大門兩側各有一個告示牌，其主要內容為記載重修寧靖公園時四方大德獻金之捐題名錄，入口處左側有一空地為經規劃之專用停車場；入口處右側為公園之環繞道路，可通往後門。

園區主要與步道之主軸線貫穿園區，將寧靖公園一分為

二：

（一）右側以石塊框砌水池，其上搭蓋一座八角形的涼亭，其外圍以灌木植物圍繞，並建有三座小橋，通往八角亭。

（二）左側則為墓園區為主的綠覆環境，墓園區前緣為五級階梯，階梯右端為殘障坡道，其旁並豎有「寧靖王墓」之碑石，為民國六十四年高雄市政府所立。墓埕前緣兩側皆立有泥塑座獅，前埕內有二棵百年大榕樹，樹蔭如蓋，目前已被列為高雄市珍貴老樹，矮隔牆旁另立有「南台古蹟」之碑石，為民國六十八年由路竹鄉竹滬村村民所立。進入墳塋之明堂前有觀音山石雕刻之座獅立於二側，往上二級階梯後正式進入明寧靖王墓之明堂空間。

順著主軸步道經過墓園區，即可見湖內鄉老人健康促進會寧靖公園服務隊的房舍。

明寧靖王墓於昭和十二年（1937）八月，由湖內鄉派出所日警毛利孫與無知村民合作掘墓毀棺，盜走棺中的王印、玉帶、金帽章、鳳冠、銅鏡、金簪等，事後其他竹滬村民在墓地四周建一四方形的水泥土壘，以為標誌，而被盜之古物至今仍下落不明。民國六十六年（1977），由竹滬、湖內兩村民籌資重建，將此地的一百多座偽墓合建成為一大墓，即目前所見狀況，墓園周圍則建為公園使用，改變陵墓空間形式，現僅為一空棺墓，無原貌可探究。

## 貳、墓址地點之爭

寧靖王既薨，其埋葬處，陳元圖記：「越十日，草葬於鳳山縣長治理竹滬，與元妃羅氏合焉，不封不樹。姜媵五棺埋於文賢里大林邊（按，文賢里有誤，應為仁和里），去王墓三十里。」，而江日昇《臺灣外記》則載：「遂命禮官鄭斌並所囑僧人收殮。越十日，擬與原配羅氏，並殉節袁氏、蔡氏、荷姑、梅姊葬於竹滬，斌以其地窄，將袁蔡五人別葬於大林。」可知從入殮到入壙，前後不過短短十日，並由禮

官鄭斌總其事，在當時風聲鶴唳，人心惶惶之下，寧靖王墳壙自然簡單為主，而且「不封不樹」，「封」指墳墓頂上積土，「不封」即無土圻之圓頂，又不植樹為記，日久失其真蹟，遂有各種傳聞，歸納其說，約有二爭論：

舊志所載多不一致，有作在鳳山縣長治理竹滬，有記在維新里竹滬者，[17] 稽考各志所載，均提及五妃墓去王墓三十里字句，五妃墓係在台南府治附近，距離最多不會在五十里以上。長治里距府治五十里，維新里距府治七十里，依此推算，應以長治里最為可信。[18]

## 參、王墓真假問題

在竹滬及附近尚有許多傳說，其內容大略是：

王墓共有一百座，其中真墓只有一座，假墓計有九十九座。棺是金製品，棺蓋是銀製品；棺下裝有輪子，便利推動，墓壙很大，內設軌道。王棺推進後，隨軌道奔馳，任其行止。當時負責安葬人員共有三十六人，因食供祭物品，歸後全數都變成為啞盲。所以一直到現在，王的真墓究在那裏，是沒有人知道的。[19]

---

17　關於諸志書所載者，今羅列於後供參考。
　　（一）為長治里竹滬者有：
　　1694（康熙三十三）年高拱乾纂《臺灣府志》卷九外志
　　1711（康熙五十）年周元文纂《重修臺灣府志》卷九外志
　　1762（乾隆二十七）年王瑛曾纂《重修鳳山縣志》卷十一雜志
　　1893（光緒十九）年盧德嘉輯《鳳山采訪冊》丁部規制
　　（二）為維新里竹滬者有：
　　1720（康熙五十九）年陳文達纂《鳳山縣志》卷十外志
　　1741（乾隆六）年劉良璧纂《重修福建臺灣府志》卷十八古蹟
　　1747（乾隆十二）年范咸纂《重修臺灣府志》卷十九雜記
　　1764（乾隆二十九）年余文儀纂《續修臺灣府志》卷十九雜記
　　1830（道光十）年陳壽祺纂《福建通志》古蹟
18　陳漢光〈明寧靖王暨五妃文獻〉，頁51。
19　陳漢光前引文，頁51。

鄉里傳說，疑信參半，自不必過於認真，蓋不樹不封，年代一久不免湮廢，難以辨認真墓所在。事實上，在清代，王墓所在位置極為清楚，也無真假之惑。有關王墓的詠詩頗多，茲舉二例為證：

　　一係清康熙年間任鳳山知縣的宋永清〈過寧靖王墓〉詩：「刮地西風古墓門，馬蹄衰草感王孫！道旁密布桄榔樹，竹裏深藏番檨圍。滄海無情流夜月，乾坤有恨弔忠魂！深秋尚有啼鵑血，十里紅花染淚痕！」。

　　一是台灣縣人，清康熙四十八年（1709）歲貢生，官福建寧洋訓導郭必捷〈過寧靖王墓〉詠：「萋萋芳草憶王孫，碧水丹山日閉門；弔月蟪蛄悲故府，號風松柏泣忠魂。一枝聊借猶勘託，四海無家豈獨存！歷盡艱辛逃絕域，但留正氣塞乾坤。」[20] 詩題既然明明白白題曰「過」寧靖王墓，且對週遭景色描述真切，且時代接近，顯然知道墓址及墓塚所在。

　　不僅此，諸方志亦記載明確，如高拱乾《臺灣府志》云：「故明寧靖王（名術桂）墓，在鳳山縣長治里竹滬。前有月眉池，與其妃羅氏合葬於此。」[21] 盧德嘉《鳳山縣采訪冊》亦云：「寧靖王墓，在長治里竹滬莊（即湖內莊之南），墓後有檨仔林，俗呼寧靖王宅。」[22] 是知寧靖王墓前有月眉池，後有檨仔林。

　　關於月眉池，清代時有二：一在台灣縣文賢里，一在鳳山縣長治里竹滬庄西南，係寧靖王所築以灌田，形如月眉，中植紅白蓮花甚盛，王不時觀玩以自遣，清康熙三十三年（1694）高拱乾《台灣府志》謂已廢，但清康熙五十九年（1720）陳文達《鳳山縣志》則謂今尚在。

　　清光緒十九年（1893）盧德嘉《鳳山縣采訪冊》所載最

20　分見陳漢光編《臺灣詩錄》（臺灣省文獻委員會，民國73年6月再版），上冊，頁167與182。
21　高拱乾《台灣府志》卷九〈外志〉「墳墓」，頁223。
22　盧德嘉《鳳山縣采訪冊》（台銀文叢第73種），丁部〈規制〉「墳墓」，頁151。

詳，記：「月眉池（俗名下甲坡仔），在長治里竹滬庄西南，縣西北五十三里，周里許，源受雨水，西北行數武，下為三寮港，溉田二甲（按舊志云：明寧靖王術桂所鑿，植蓮其中，景緻幽淡，頗堪玩適。）。」[23]乾隆中葉，鳳山孝廉卓肇昌有〈月眉池行〉古風一首，茲錄如下：[24]

> 月眉池行（池為前明寧靖王所鑿，植蓮花其中以供遊玩）
>
> 當年遊玩地，荒涼剩故園。幾灣深淺水，半畝月池存。
> 故老傳遺事，盛衰安足論！臺榭今已墟，破闥為茅軒。
> 牛羊下日夕，老樹攫狙猨。明月映眉生，寒蚓訴秋繁。
> 破蓮無完衣，露白咽孤鴛。閒花戀舊蝶，寂寞落黃昏。
> 遊魚唼涊涊，故宅在藻蘊。未若茲魚樂，姁嫗兒與孫。
> 荒塘稍延佇，流水聲潺湲。擬欲留題去，臨題無可言。

至清道光初年，台灣知府鄧傳安撰〈勸捐置五妃墓守祠義田疏引〉，內文提及「考寧靖王葬於鳳山竹滬庄，尚在魁斗山南三十里，其地雖禁樵采，然無置守冢之例。」[25]或許正因禁止樵采砍伐，野樹雜草叢生，日久乏人照顧管理，遂失其蹤跡，誠莫大遺憾。

清光緒三十三（明治四〇年，1907）七月，日人於墓前立「寧靖王墓」木製墓碑。

考今墓係昭和十二年（1937）七月七日發現寧靖王親屬之墓後不久所建，民國四十七年（1958）寧靖王廟舉行擴大祭典，至民國四十八年（1959），地方人士林劉月琴女士提案重修，縣長陳皆興因其議而六月興修之，成今貌。

按，昭和十二年（1937）七七事變之日，有台南州關廟人李清風，在今墓址所在地發現墓壙，因雨水沖蝕，瓷碗露

---

23　盧德嘉前引書，頁109。

24　陳漢光《台灣詩錄》上冊，頁363。

25　鄧傳安《蠡測彙鈔》（台銀文叢第9種），〈勸捐置五妃墓守祠義田疏引〉，頁31。

出地面，奇而啟視，據發墓者所述：

> 王墓西南向，王壙居中，左元妃、右王子。王壙有玉
> 班指一枚，玉帶一圍（紋色與班指同），卵形夜明珠
> 一顆（粗如小指，入夜熠如螢光），他尚有戒指、三
> 角金、銅鏡（徑約七、八寸）、金簪各一。壙底四角
> 俱有小瓶，內藏黑色藥物，瓶下俱有永曆錢。王妃壙
> 中有耳環一對，珍珠一顆，帶耳玉簪一件（為王墓明
> 器之最精美者），其金簪、銅鏡（較王壙所存者略小），
> 棺角小瓶、古錢、與王壙同。王子壙上覆瓷甚多，盜
> 發時，多破損。其中有銀色合金龍頭戒指一枚，印一
> 方，餘則金簪、銅鏡、小瓶、古錢、與妃壙同。今僅
> 此班指並瓷存，餘則俱不可究詰矣。[26]

此次盜墓，另有一軼聞，略謂王柩下尚墊有四塊金磚，
當時路竹鄉有一位名叫洪宗派者前來盜墓，結果遭到報應，
十個兒子，病死或橫死，只剩四個。[27] 而墓中文物下落也有一
說：該年八月，大湖派出所日警毛利孫與若干村民合作，掘
墓毀棺，盜走棺中玉帶、鳳冠、古碗、金環珥、銅鏡等等。
旋為岡山郡日警緝獲，古物送往台北再轉運日本某博物館，
現下落不明。而原墓則為村民在墓地建一四方形小泥土壘，
樹一小泥墓碑，以為標誌。[28]

綜合上述，顯見當初所發現者未必一定是寧靖王墓，不
過，在未發現挖掘出「新」的「確切」的墓壙前，不妨仍然
視之為王壙。

光復後，雖於民國四十八年（1959）撥款重修，限於

---

26　黃典權《鄭成功復台三百年史畫》，頁83。

27　黃美英〈淒涼身後事—寧靖王墓園與五妃廟〉，《台灣文化滄桑》（台
　　北，自立晚報出版部，民國77年6月初版），頁278。

28　關山情主編《台灣古蹟全集》（台北，戶外生活雜誌社，民國69年
　　5月初版），第四冊，「寧靖王墓」，頁280。按坊間說法，諸古物交
　　給今台灣省立博物館，經查詢並無此事，恐怕轉運交給日本某博物館
　　之說較為可靠。

經費，規模嫌小。民國六十三年（1974），高雄縣政府欲再擴築，為便於遊覽者憑弔，決定修補通往王墓道路，並重修寧靖王廟，乃於民國六十六年（1977）費款新台幣一千五百七十餘萬元予以重修，藉便觀光憑弔。後復因年代一久，墓園損壞嚴重，於民國七十一年（1982），由台灣省政府民政廳，撥發新台幣二十萬元，由該縣湖內鄉公所負責整修完好。

### 第四節　寧靖王祠廟與相關古文物

除墓塚外，其附近原有寧靖王祠（又作寧靖王廟，華山殿，鄉民俗稱老祖廟等。）該祠廟之出現，最早見於清乾隆十二年（1747）六十七所編《使署閒情》書內所收輯台灣舉人陳輝之詩題〈寧靖王祠〉：「間關投絕域，遺廟海之濱。古殿山雲暮，空堦野青草。鴟鴞啼向客，杜宇咽迎人。自立千秋節，英風起白蘋。」[29] 既稱之為「殿」，想必其規模不小。惜其前康雍時期之文獻，幾乎未曾提及此祠廟。其次為清乾隆二十七年（1762）王瑛曾纂《重修鳳山縣志》：「寧靖王廟，在長治里竹滬社。王忠義炳蔚，竹滬是其墾田地，鄉人立廟祀之。」[30] 清乾隆二十九年（1764）余文儀所纂《續修台灣府志》則記載簡略：「寧靖王廟，在邑治長治里竹滬社。」[31] 晚近文獻，有清光緒十九年（1893）盧德嘉輯《鳳山采訪冊》所記：「寧靖王廟，在竹滬庄長治，縣西北五十五里，屋五間，創建莫考。按舊志云：王忠義炳蔚，竹滬是其墾田地，鄉人立廟祀之。光緒十七年（按1891）莊當募修，廟租四十石。」[32]

「創建莫考」一語未必然，今廟中所存「冊封明寧靖王祿位」及「明薨王冊封遼寧正宮羅娘娘、副宮贈袁氏、殉節

---

29　六十七《使署閒情》（台銀文叢第122種），頁71。

30　王瑛曾《重修鳳山縣志》（台銀文叢第146種），卷十一〈雜志〉「寺觀」，頁268。

31　余文儀《續修台灣府志》（台銀文叢第121種），卷十九〈雜志〉「寺廟」，頁648。

32　盧德嘉前引書，頁186。

待贈張、王、鄭、洪氏神位」等二個木主牌中，左下側表題「家丁許福奉祀」，許福當係昔年王莊之佃戶，既名「祿位」可知應是王在世時所立，祝其長生永祿，至遲應是王薨後未幾所建私祠，而鄉民稱此廟為「老祖廟」，蓋其先世感懷王之恩澤，咸尊為祖，世代相傳，至今未變，亦可想見廟之古老。續參以廟內「重修華山殿碑記」內文所載：「華山殿建基康熙年間，至道光二十九年重修……」云云[33]，或可推知為康熙年間據台後不久所建！

　　寧靖王祠於清道光二十九年（1849）時重修，其後清光緒十七年（1891）莊當募修，有租四十石；昭和四年（1929）因受風雨剝蝕重新改建，由莊民邱朝明捐地，並遷於今址（前高雄縣路竹鄉竹滬村華山路七號）。以後重修，並未變更。光復後，民國四十一年（1952）十二月一日，路竹鄉民組織「明寧靖王史蹟管理委員會」管理該廟所有產業。民國

---

33　茲將該碑文，轉錄如下：
〈重修華山殿碑記〉
華山殿建基康熙年間，至於道光二十九年重修。越昭和三年，本殿疊受風雨剝蝕，庄民目睹心傷，共同協議，選舉董事等設計改造。本殿所置田塭，戊辰年度出贌耕稅金八百一十六円，及昭和四年起至昭和十四年蒲月止，計十年間出贌耕田塭全部稅金五千五百四十六円。並黃振春自癸丑年起至丁卯年止，收入支出尚伸（剩）金六百二十九円八十錢，而喜緣者奉納金額壹千四百二十九円四十錢也。本庄黃再為二百四十大元、下茄苳林九記八十元六角、頂寮庄蘇伴記七十元六角、頭前塭合興號七十元六角、頂寮庄郭模記六十四大元、本庄黃皆得六十二元六角、本庄歐允祥六十六元六角、頂寮黃老油六十六元六角、本庄黃德發五十六元六角、本庄李委記五十二元六角、本庄莊大楷五十二元六角、太爺庄蘇文治記五十六元、頂寮庄蘇振記三十元六角、霞包嶼合發塭三十元六角、本庄黃斗記二十六元二角、中寮塭順發號二十元六角、三坑寮塭新協發號二十元、頂寮黃著二十元、仝黃直記二十元、仝蘇金虎二十元、頂寮蘇金龍二十元、中寮陳松明二十元、本庄蔡陰二十元、仝劉權記二十元、仝歐允裕二十元、仝蔡陽記二十元、仝莊烏番二十元、仝黃禎祥二十元、仝黃萬生二十元、仝邱查畝二十元、仝黃記二十元、仝黃瓊琦二十元、仝蔡合記二十元、仝莊海記二十元、仝黃太平二十元、仝黃除記二十元。本庄邱朝明寄附二六八番□分壹厘七毛二系為廟地、田贌耕者寄附金壹百円。
昭和四年歲次己巳年臘月
董事　黃皆得、莊大楷、蘇伴記、林閣記、郭朝宗、歐允祥、黃德發。

四十四年（1955）起修葺至民國四十六年（1957）告一段落。今廟中所存古物有：(1)「道光丙午年（按，道光二十六年（1846））弟子黃記叩」之香爐，可能後來損壞，又於「昭和己巳年重修」。(2)另一是陶瓷籤筒，圖飾六幅花紋，一幅雕題「道光貳拾玖年弟子陳齊家」。(3)此外又有三個木匾，一為昭和四年重修時捐題名錄；一為民國四十四至四十六年（1955~1957）重修樂捐人士名錄及金額；一為民國三十九年（1950）竹滬弟子莊其順敬書暨敬獻之「明寧靖王記」。

寧靖王祠左前置有寧靖園，蓋係原祠廟舊址。民國五十三年（1964）發起重建，次年完成。園內有方碑及浩然亭，樹木扶疏，清雅宜人。

除上述諸墓壙、祠廟、文物與同時代人物在金門發現之魯王壙誌[34]外，寧靖王本人善翰墨，但是其墨寶，幾乎沒有傳

276

---

34 茲將魯王壙誌碑文，轉錄如下：

監國魯王，諱以海，字巨川，別號常石子。始封先王諱檀，為高皇帝第九子，分藩山東兗州府，王其十世孫也。世系詳玉牒。王之祖恭王，諱坦頤（按應頤坦），父肅王，諱壽鏞。傳位第三庶子安王，諱以派，王兄也。崇禎十五年冬，虜陷兗州，安王及第一子、第四弟以汸，第五弟以江，俱同日殉難。山東撫臣奏聞。王以第六庶子，母王氏。始生時，授鎮國將軍，部覆應繼王位，於崇禎十七年四月初四日，冊封為魯王。方三月初旨，使臣持節甫出都，而京師旋告陷矣。東省驛騷，王遂南遷。

弘光帝登極南都，移封王於浙台州府。南中不守，虜騎薄錢塘，浙東諸臣暨義旗，扶王監國，都紹興，則弘光乙酉閏六月間事也。次年仲夏，浙事中潰，王浮瀚入舟山，會閩中諸師在北，迎王至中左所，復移師琅琦。附省諸邑，屢有克復，虜援大至，復者盡失，王又再抵舟山，躬率水師入姑蘇洋迎載虜舟，而浙虜乘機搗登舟山，竟不可援矣。王集餘眾南來，聞，永曆皇上正位粵西，喜甚，遂疏謝監國，栖蹤浯島金門城。至丙申徙南澳，居三年。己亥夏復至金門。計自魯而浙而閩而粵，首尾凡十八年，王間關瀚上，力圖光復，雖末路養晦，而志未嘗一日稍懈也。王素有哮疾，壬寅十一月十三日中痰而薨。距生萬曆戊午五月十五日，年纔四十有五，痛哉！元妃張氏，兗濟寧州張有光長女，原浙之寧波人，兗陷殉節。繼妃張氏，亦寧波人，舟山破日，投井而死。有子六皆庶出，第一子、第三子在兗陷虜，存亡未卜。次子卒於南中。第四子弘橒、第五子弘樸、六子弘棟，俱在北蒙難。僅存夫人，今晉封。次妃陳氏，遺腹八閱月。女子三，長為繼妃張氏所生，

世；今所知者，謝持平先生藏有朱術桂行書紙本一幅，題「古松奇石在山中」，款「術桂」。又有鈐印二顆，一是「寧靖王章」，一是「玄暢章」[35] 幸所題已經刻為木匾，留存天壤間惟剩乙匾，即今台南市民權路之「北極殿」之「威靈赫奕」匾。該匾是藍地金字花邊，上款「己酉中秋吉旦」，下款「術桂書」，署印陽文「寧靖王章」四篆字。己酉是明永曆二十三年，即清康熙八年，西元一六六九年，距今也有三百三十年。此四字筆力蒼勁，尤其署名「術桂書」而不具頭銜，更可想見其為人一派謙沖柔和，史稱寧靖王為鄭氏三代所重，與魯王境遇相對照比較，何以致之，思過半矣。另今台南市永福路「祀典武廟」原有王所書「古今一人」匾，但原匾早焚已不見，惜哉！

## 第五節　小結

寧靖王朱術桂，字天球，號一元子，乃明宗室遼王之後。闖獻之亂，避亂湖中，為知清兵繼又入關，明祚告微，王播遷閩粵，意圖匡復。時南明三王先後崛起，不旋踵而亡。敗亡之餘，王於明永曆十八，清康熙三年（1664）渡台，建府於赤崁城之南，後於前高雄縣竹滬村招佃墾田數十甲以度餘年。

王少讀書勵節，既擅詩文，復嫻韜略，尤其秉性誠摯，風度謙沖，鄭氏待以宗藩禮，三世不衰，深得臣民之愛戴。

選閩安侯周瑞長男衍昌為儀賓，未嬪。尚二女俱陳氏出，未字。島上風鶴，不敢停靷，卜地於金門城東門外之青山，穴坐西向卯。其地前有巨湖，右有石峰，王屢遊其地，題「漢影雲根」四字於石，卜葬茲地，王顧而樂可知也。以是月念二日辛酉安曆。謹按會典親藩營葬，奉旨翰林官撰壙誌，禮部議諡。今聖天子遠在滇雲，道路阻梗，未繇上請，姑同島上諸文武敘王本末及生薨年月勒石藏諸壙中。指日中興，特旨賜諡改葬，此亦足備考訂云。

永曆十六年十二月廿二日，遼藩寧靖王宗臣術桂同文武官謹誌。

35　此據行政院文化建設委員會出版《明清時代台灣書畫作品》。另此資料為師範大學王啟宗教授所提供，謹此致謝。

然跡寄蠻荒，心傷故國，迨鄭克塽降，王義不可再辱，乃賦詩明志，從容自經殉國，姬媵五人亦同時隨殉，死難之烈，千古誰爭，令人感佩。

王殉難之後，越十日，草葬於縣治長治里竹滬，與元妃羅氏合壙，不樹不封。蓋亡國君臣，生時忍辱，死時飲恨，艱辛避難海外孤島，保留故國衣冠，總為大明家國存一命脈，如今鄭氏降清，不可再苟延殘喘，又恐屍體再辱，故遺言不樹不封，突顯其悲涼心境。明治四〇年（1907）七月，日人於墓前立「寧靖王墳墓」木牌，標示於小丘陵前。及至後世，年湮代遠，遺塚渺茫，直至昭和十二年（1937）附近居民才得以發現王墓，妥加珍護，修墓立碑。光復以來，雖幾經重修，擴建墓園，但景物頗見寂寥，猶待細心照顧，以慰一代王孫。

明寧靖王之墨寶及鈐印

# 永和網溪別墅與楊三郎伉儷的藝術創作

卓克華、簡福鉎

## 永和網溪別墅

| 文化資產局網站基本資料介紹 ||||
| --- | --- | --- | --- |
|  ||||
| 文化資產類別 | 古蹟 |||
| 級別 | 直轄市定古蹟 | 種類 | 宅第 |
| 評定基準 | 1. 具歷史、文化、藝術價值 |||
| 指定／登錄理由 | 具保存價值 | 法令依據 | 文化資產保存法第27條（86.5.14修正公布） |
| 公告日期 | 1998/08/29 | 公告文號 | （87）北府民二字第271355號 |

| 所屬主管機關 | 新北市政府 | 所在地理區域 | 新北市 永和區 |
|---|---|---|---|
| 地址或位置 | 博愛街7號 | | |
| 主管機關 | 名　　稱：新北市政府<br>聯絡單位：文化局<br>聯絡電話：(02)89535332<br>聯絡地址：新北市板橋區中山路一段161號28樓 | | |
| 管理人／<br>使用人 | 身分　　姓名／名稱<br>管理人　楊啟明 | | |
| 土地使用分區或<br>編定使用類別 | 都市地區　住宅區 | | |
| 所有權屬 | 身分　　　公私有　　　姓名／名稱<br>土地所有人　公有　楊許玉燕 | | |
| 歷史沿革 | 網溪別墅創建於日治大正八年（1919），別墅主人是永和鄉賢曾任首任鎮長的楊仲佐先生，嗣後居住者為其子楊三郎先生及其夫人許玉燕女士。楊家原籍福建泉州府同安縣灌口鄉後溪鄉人，約在道光年間，其開台始祖楊宇隻身來臺，在艋舺開了一家名為「三合」敢仔店，後來娶妻錫口（今臺北市松山）高氏，單傳一子楊克彰。楊克彰，字信夫，生於清道光十八年（1838），歿於明治三十二年（1899），設教於鄉，培育後進，署名書塾為「培蘭軒」。他又曾擔任「學海」、「登瀛」兩書院監督，對北臺文教貢獻很大。著有《周易管窺》八卷。克彰娶妻臺南人許瀨，子五人女三。網溪別墅的創建楊仲佐，克彰次子，生於清光緒元年（1875），卒於民國五十七年，享年九十四歲。仲佐譜名「維誠」，別號頗多，有「嘯霞」、「拳山隱者」、「網溪老人」等，網溪為「網尾寮溪洲」之縮稱。他乙未年返廈門，創「培蘭學堂」自任校長，可以說是稟承父志，恢宏父業。1899年返臺，先後擔任臺北太平公學校教員，臺灣日日新報漢文版記者等工作。約1919年，仲佐於今址建別墅，蒔花養草。仲佐先生平日熱心公益，蒙總統頒「為善不倦」匾，副總統賜「種德流徽」壽軸。 | | |

資料來源：
https://nchdb.boch.gov.tw/assets/overview/monument/19980829000001

## 第一節　永和網溪別墅興建背景

　　網溪別墅始建於一九一九年（大正8年）左右，當時的主人為後來曾任永和鎮首任鎮長的楊仲佐先生，嗣後居住者為其子楊三郎先生及夫人許玉燕女士，兩人為臺灣美術運動史重要推動的畫家，父子對臺灣省及永和市都具有重要的影響地位。筆者為撰寫本篇文章除收集國內多篇相關資料如：《永和鎮志》、《永和市誌》、《臺灣美術全集楊三郎專集》、《臺灣美術運動史》、《陽光、印象楊三郎專集》、《許玉燕專集》、《雄獅美術月刊》等外，並訪問國內多位藝術界長輩，尤其印象深刻的是親身造訪網溪別墅，體會當年藝文活動的盛況，也瞭解相關建築、庭院、畫室、美術館及栽植一草一木的種種歷史。更感謝在楊三郎夫人許玉燕女士的親自帶領和介紹下，宛如回到當時的情境，對本文寫作提供豐富的資料。多次的訪談中，楊夫人每每提及往事，總是記憶猶新，情緒也隨故事之變化而起伏。凡此總總自可瞭解網溪別墅對楊氏家人的影響。

　　茲先從楊家家世與先人說明於次：[1]

　　楊三郎是在一個優渥且富有儒雅書香的家庭出生與成長。楊家原籍是福建省泉州府同安縣灌口後溪鄉人，約在道光初葉，三十多歲的楊宇隻身渡臺拓殖，成為楊家的開臺祖。開始時，卜居加蚋莊（約今台北市東園街），在艋舺（今台北

---

1　有關楊家家世與楊三郎之祖克彰與其父仲佐，係參考下列資料所寫成：(1)《臺灣省通志》第四冊卷七《人物誌》〈楊克彰〉則（臺灣省文獻會，民國五十九年出版，民國六十九年四月，臺灣重文圖書公司影印再版），P.316-317。(2) 黃富三、陳俐甫編《近現代臺灣口述歷史》（林本源中華文教基金會，民國八十年七月初版）陳漢光（楊仲佐先生訪問紀錄）（以下簡稱訪問錄），P.290-302。(3) 盛清沂編纂《重修永和鎮志》（永和鎮公所，民國六十二年三月出版），第二十章〈文物〉第四節〈傳記〉「楊先生仲佐傳」，P.418。若非必要，茲不再一一分註，以上三書若互有矛盾牴牾之處，暫以〈訪問錄〉為斷，蓋〈訪問錄〉為當事人親身所敘，較詳實可靠。
再，本節若干資料，蒙黃富三教授影印提供，謹致謝忱！

市萬華區）開一家名為「三合」的籤仔店，販售雜貨。等到五、六年後，生意穩定，才娶妻錫口人（今台北市松山區）高氏，單傳一子楊克彰。

楊克彰，字信夫，生於清道光十八年（1838），歿於光緒二十五年（1899）。本性純篤，勵學不倦；少年時跟從關渡先生黃敬遊學習易，黃氏以擅長易理聞名，克彰盡得其奧妙，精研深思，盡脫陳言濫腔，偏偏數度赴鄉試乙科，卻場屋不售。光緒元年（1875）以恩貢生的學銜，再度參加福州省城的鄉試，又鎩羽而歸，當時全閩名詩人楊浚讀到他的文章，又稱讚又惋惜的說：「子文如太羹玄酒，味極醇醇，其不足以薦群祀也，宜哉！」也就是說楊浚認為克彰的文章如美酒醇醇，卻不適合走庸俗的科舉制藝文章，不容易被房考官所認同、接受。自是楊克彰斷了科舉的功名思想，轉而設教於鄉，培育後進，署名書塾為「培蘭軒」。

楊家不是很富裕，但克彰收學生並不在意束修學費的多寡，有讀到畢業了，都還沒繳學費的。每回授課，口中指導，下筆刪改，一日數十篇，誨人不厭，孜孜不倦。當時艋舺縉紳黃化來，準備禮金千元，請克彰前往黃氏家廟「燕山宗祠」，專門教育黃家子弟，克彰婉轉地拒絕，說：「吾之有老母，足以承歡；下有妻子，足以言孝；讀書課徒，足以為樂；使吾昧千金，而遠庭闈，吾不為也。」但黃化來更是數度聘請，克彰受到他誠意的感動，終究還是勉為應允。黃氏宗祠距離楊宅有三華里之遠，克彰每晚下了課必安步返家，在途中則默誦書篇文章，滿心歡喜，樂而忘倦，十數年如一日。回到家，必會準備美酒佳餚，攜從眾子進奉父母，鄉里都稱讚他孝順。克彰設教超過三十年，遠近士子向慕，有遠從新竹、宜蘭前來者，學生前後多達五百餘人；有鄉試中式為舉人，有入庠成為秀才的，門下多士，極一時之盛，對當時臺北的文學風氣提振有著極大的影響。而後他又擔任「學海」、「登瀛」兩書院監督，臺北知府陳星聚素重他的學行，擬議推薦他為孝廉方正，克彰堅決婉辭才打消這念頭。以後出任

臺南府學訓導，翌年，以原職轉任苗栗縣，其後再升臺灣府學教授。光緒十六年（1890），準備修《臺灣通志》，下令各縣設局採訪，他與舉人余亦皋負責纂修《淡水廳志》，後來未成。光緒二十一年（1895），乙未割臺之役，避亂梧棲，再攜家內渡。當時老母在臺北家中，不及攜奉，等軍事稍平，冒險回臺接母西渡，母初不肯離開家鄉，克彰長跪以求，後終答應，迅歸廈門，返居同安，一家團聚。克彰西渡後，就聘於舉人周玉如家塾教職。約二年，母年已八十，享高壽而卒，克彰痛不欲生，數月後亦卒，時光緒二十五年（1899）三月二十九日（陽曆五月初八），年六十一。克彰著有《周易管窺》八卷，臺灣光復後始刊行。克彰娶妻許瀨，臺南人，往生時八十一歲。子五人：長為螟蛉子，夭亡；次子楊聘詳、三仲佐（維誠）、四維恆、五潤波。女三：長理、以次引、意。（關於楊家先人世系圖，詳表 1-1）

克彰次子仲佐，生於清光緒元年（1875）十月二十日（陽曆十一月十七日），譜名「維誠」，別號頗多，有「嘯霞」、「拳山隱者」、「網溪老人」等。嘯霞取義嘯傲煙霞；拳山即文山古名；網溪為「網尾寮溪洲」之縮稱；皆可窺知他的志向與志趣。他四歲即從父讀書，初讀四書，繼讀易、詩、傳，十歲能書文，十五歲能短詩，記憶力強，數讀能背，頗有父風，鄉人目為神童。光緒二十二年（1896）曾赴龍溪童試，惜未進。自小隨父奔波，佐雜務，甚得父親之疼愛器重，光緒十四年（1888），時仲佐十四歲，父克彰任臺南府學訓導，他隨從掌印，十六歲，克彰調苗栗，十八歲，克彰升任臺灣府學教授，亦在旁侍從。十七歲時娶妻貢生張希袞長女淑純，二十二歲時，妻亡。乙未割臺之際，隨父居彰化城，聞事變，奉父命返臺北本家接祖母內渡，但到通宵時，日軍已陷臺北，黯然隻身返彰化。同年陰曆七月初一（陽曆八月二十日），與父母、姊、兄弟，自梧棲港乘帆船西渡，約二月後，船到福建南安石井，全家暫棲一簡陋客棧。原已向鄭姓主人言明包用全棧，但主人卻又將樓上租與他人，且從樓上透過樓層木板疏隙可窺視樓下舉動，對楊家，尤其婦女殊為不便，與

之交涉無結果，訴之鄭姓家長，家長憤怒秉公執鞭打客棧主人，主人始俯首聽命，仲佐初睹傳統宗族族長之權威。次日啟程搬運行李時，當地之人故意粗手粗腳，損壞不少瓷器，以為報復。是年陰曆十一月初，奉父命返臺接祖母西渡，祖母不肯，逗留臺灣數月之久，又巧遇十一月十七日（陽曆一月一日元旦）臺北義軍反攻之役，目睹事件始末，惋惜不已。時擬就聘日軍通譯一職，返回廈門，報知父親，父大為不悅。未幾，其父冒險渡臺接母，幾經周折，終回廈門。仲佐遂隨父返故里，在後溪鄉設塾舌耕。時喪妻，約年許，往廈門與巨富曾石嶽長女瓊瑤（後改名淑人）結婚，後在大正十三年（民國 13 年，1924）又娶臺北石門人潘渣莓（查某）為妾。再娶後，繼而創設「培蘭學堂」於廈門梧桐埕，自任校長，可以說是承繼父志，恢宏父業。約二年，祖母、父親相繼過世，時光緒二十五年（1899）。遵父遺囑，與祖母共葬於廈門小東山，人呼「雙連墓」。同年五月中旬，舉家返臺，初居臺北加蚋，嗣後經常為掃墓往返廈臺，孝思不匱。同年六月十九日臺北大水，不得不舉家再遷居淡水小基隆（今新北市三芝區），設私塾教漢文。約二年，返臺北任太平公學校教員，教漢文，夜間兼教臺語。再三年，入臺灣日日新聞報任漢文版記者，前後五年；續受聘板橋林本源家第三房林嵩壽氏為總支配人（即總管家），計九年才辭；又與胞弟維垣、潤波合設「臺灣製酒株式會社」於臺北牛埔仔（今台北市雙連區），資本額約五十萬日元，自任社長。大正九年（民國 9 年，1920）酒類亦歸專賣，結束製酒事業，同時被指定為酒類專賣銷售負責人（賣捌人），雖收入不錯，卻有志難伸，自此隱不做事，銷售事務轉交諸子負責，轉而旅遊中國大陸、日本內地各名勝山水。

約在一九一九年（大正 8 年，民國 8 年）於臺北市郊外溪洲（今永和市）建別墅，於園區蒔花芟草，尤嗜蘭菊，廣達數千株，佔地五千餘坪，成為北臺灣名園，每屆花季，臺北州之日本達官貴人，臺島之文人雅士，前來參觀，不絕於

途，極一時盛事。據說當時日本昭和皇太子亦曾前來欣賞，於渡河時仲佐乘機建言築橋以便利交通，此即今溝通臺北、永和之中正橋前身川端橋的由來。仲佐先生，居家生活規律，喜清靜，年輕時偶有飲酒吸菸之習慣，但到五十歲後一概戒絕。生平極喜四事：打獵、釣魚、種花、寫詩作文，晚年逐漸不再打獵、釣魚。喜食魚類、牛肉、白菜，忌酸、辣、油炸食物，故身體健康少有疾病。平日熱心公益，日據時期除促成川端橋之興建外，也曾組織「男剪辮女放足促進會」。光復初，一度在溪洲教漢文，民國三十四年（1945）與地方賢達組織「臺北縣中和鄉地方建設協進會」，以推動分鄉設鎮事誼，並獲選為理事長。民國三十五年（1946）任成功中學教員五年。四十年任臺北縣文獻委員會委員。四十三年獲選好人好事全國代表，承副總統陳誠頒「道始修齊」匾並召見嘉勉。四十六年發起永和設鎮運動，擔任「臺北縣中和鄉溪洲地區設鎮籌備委員會」主任委員，翌年四月，永和鎮正式成立，被指派為首屆代理鎮長，前後約半年，期間自捐花圃，興建中正橋引道。並倡修永和堤防。五十年「中華民俗改進協會」成立，被推舉為理事長。及九秩壽辰，蒙總統蔣中正頒「為善不倦」匾，副總統賜「種德流徽」壽軸。直至民國五十七年（1968）八月二十九日，以感染風寒病卒，得年九十有四歲。

　　仲佐先生一生三娶，正室張淑純，不幸早亡。續娶曾淑人，生三男二女；大正十三年（民國 13 年，1924），三娶石門人潘查某為妾，又生二女，合計三男四女。長男承基，長女秀英，次男鏡秋、二女華英、三男三郎（日名原為佐三郎），皆曾氏嫡出；三女媽媽、四女彬彬，乃潘氏所生，孫及曾孫百餘人，均能世其家。仲佐先生自幼喜寫詩作文，著述精審，著作及編輯成書者有六種：《神州遊記》、《網溪詩集》、《網溪詩集後篇》、《網溪詩文集》、《歷朝詩選》、《精選中外格言》（附歐美人孝行七則），均膾炙士林，有口皆碑。

■表 1-1

楊宇（開台祖）姓：高氏

楊克彰（字信夫）姓：許瀨

- 三女：楊意
- 次女：楊引
- 長女：楊理
- 五男：楊潤波
- 四男：楊維垣
- 三男：楊仲佐（譜名：維誠）原配：張淑純　繼配：曾淑人　側室：潘查某
- 次男：楊驥祥
- 長男：名字不祥（蟆蛉子，早夭）

楊仲佐　妻：許玉燕（右皆曾氏嫡出）

- 四女：楊彬彬
- 三女：楊嫣嫣
- 三男：楊三郎
- 次女：楊華英
- 次男：楊鎮秋
- 長女：楊秀英
- 長男：楊承基

楊三郎

- 三女：李楊秋容　女婿：李燦然
- 女婿：張福武　次女：張楊如雲
- 女婿：劉昌培　長女：劉楊昭容
- 長男：楊星郎

- 長男：楊啟朗
- 長男：劉吉甫　媳婦：劉王淑美
- 女婿：劉建良　長女：劉李珮瑋
- 女婿：洪瀏亮　次女：洪李珮瓊
- 女婿：汪哲卿　三女：汪李珮琨
- 女婿：陳正一　四女：陳李珮璇

- 長女：劉芳妤
- 長男：劉柏宏
- 長女：劉佳心
- 次女：劉佳恩
- 長男：劉佳賜
- 長女：林佳安
- 長男：汪偉傑
- 次男：汪偉智
- 長男：陳永平

## 第二節　網溪別墅的創建與遞嬗

　　根據《重修永和鎮志》〈勝蹟〉之記載：「網溪或曰網尾寮溪洲，位今本鎮之網溪里；原為漁人掛網之處。」[2]「網溪」因而得名。楊三郎夫人許玉燕女士亦提及：這個地區當年因位於新店溪畔，附近時常有濃霧，一眼看去白茫茫一片，只看到漁人曬的漁網，因此稱之網溪。

　　《重修永和鎮志》中也記載當時茅屋數椽，世人罕有知者。民國八年（大正8年、1919）有耆老楊嘯霞（即楊仲佐），結廬其境，以避塵喧，曰網溪別墅，時集瀛社詩人為吟詠之所，於是網溪之名，遂代溪洲而聞於世。光復後此地區因有網溪別墅位於本地區而命名為網溪里。網溪別墅根據許玉燕女士推算，大概建造於一九一九年左右，而建造設計人是當時服務於臺灣總督府營繕課的某官員，確切的人和時間已記不得不可考。

　　網溪別墅的盛況和昔日美景，在《重修永和鎮志》中盛清沂描述如下：

> 「楊子別墅背新店溪，清流一曲，即所謂網溪者也。岸闊浪平，遠映南山，浮碧疊翠，月夜泛舟其中，叩舷東望，水天渺渺，一目無際，乘流高歌，恍如置身仙界，夙稱臺北勝處」。

再記：「光復以後楊子仍藝蘭其所，名卿鉅宦相與作布衣交，風雅之盛，冠於全臺。」

但是在「民國五十二年，建設永和堤防，風流遂歇。楊子嘯霞亦於五十七年八月逝世，網溪蘭菊之會，亦不復存，曾幾何時，昔日名勝，皆歸陳跡矣！」[3]。

　　民國五十二年建設永和堤防後，興建「中正橋」接連臺北縣市交通，昔日美景遭到隔離，加上永和市的進步發展，

---

2　《重修永和鎮志》前引書，第二章第四節〈勝蹟〉，P.57。
3　同上註。

屋舍不斷興建，博愛街的馬路拓寬。楊三郎美術館的興建，如今網溪別墅已很難從現貌去體會當年美景，只能從史料記載中去想像而已。

如上所述，網溪別墅是楊三郎父親楊仲佐先生創建，網溪別墅起因位居網溪畔（今新店溪），故楊仲佐先生遂將該別墅取名網溪別墅。楊父是臺灣北部著名的仕紳，能詩善詞，並精通園藝，栽培蘭花、菊花五千多坪，聞名於全島的園藝家，開花之時達官名流受邀觀賞，有各報記者及藝文人士雲集，猶如四季中一椿盛事。因此，網溪別墅已是當時社會名流、藝文菁英聚集的地方。楊三郎在此出生，童年便在此充滿書香、花香、美感和藝文氣息濃密的環境中成長，難怪楊三郎在此藝文涵泳的書香世家中孕育出如此不平凡的藝術氣息。楊家富裕且父子兩代為人隨和，廣交朋友。又有藝文涵養，也結交不少藝術界菁英，對後來推動臺灣本土藝術運動有極大的貢獻，也為有志投入美術活動和研究者，創造出新的機會。

臺灣光復後，大稻埕昔日的輝煌不再，楊三郎夫婦於是在一九四七年搬回永和博愛街的網溪花園別墅裡。這裡據說原是五千多坪的蘭菊花園，現在只剩百坪左右花室與老屋，進門右手邊有一個種滿睡蓮的池塘，池邊有一棵大榕樹，池塘對面是老屋和畫室，庭院花草栽植十分雅緻，大門的左手邊是楊三郎夫婦的起居室和畫室。楊三郎畫室也在這一年增建完成，楊夫人說：這間畫室的設計是參考歐洲建築風格而設計，靈感來自於楊三郎先生留歐期間對歐洲印象畫派畫家工作室的深刻印象，遂有仿造意味。

畫室外觀採單斜屋頂，屋頂上有歐洲式煙囪，北向立面（建築主體的背向立面）高 7.3 公尺，為四面大窗戶組成，南向立面（建築主體的正向立面），高 4.4 公尺，由兩面大窗組成的牆面，使得畫室光線特別的明亮和穩定，有利於觀察光線和色彩變化。另外北向可看到後面庭院，甚至可遠遠看到新店溪畔的河邊景色，南向可觀看到前面庭院的花花草

草與睡蓮池塘的美景，是一處景觀極佳的位置。國民政府實施三七五減租土地放領後，楊家大片土地放領給佃農，加上周邊建築不斷地興建，昔日的視野被建築物擋住，美景已不在，現在已很難體會這些感覺了。

畫室內部空間寬敞，長有 8.75 公尺，寬 4.4 公尺，屋頂高達 7.5 公尺。有兩面寬大的牆壁可供楊三郎先生掛置已完成和未完成作品。牆面上又有浮凸牆面的壁柱式柱子，並設有裝飾壁爐，靠牆邊有兩個大置物櫃，一個供存放文物與資料使用，一個供存放畫布、用具使用。另一角有楊三郎先生繪製作品的用具如畫架、畫筆、畫布、顏料調色盤以及相關物品，如畫靜物畫的道具、桌子、金屬壺、瓶子等，除此之外還有一套供楊三郎休息、沉思，以及朋友來訪可供小歇的桌椅。

據楊夫人說：楊三郎先生有這間畫室後，日以繼夜自由自在的在此創作，「楊三郎先生有百分之九十的作品在此完成。」由於楊三郎先生的創作，習慣現場觀察、感受、捕捉、紀錄、寫生，但這件作品並不算就此完成，接著帶回畫室，沉思一段時間，挑出缺點，再修正，非達到完美不簽名，也因此畫室對他格外重要。楊夫人也進一步說道：畫室並提供人物畫和靜物畫製作現場，例如舞蹈家蔡瑞月女士就曾經以舞者身份，擔任楊三郎先生的模特兒。而臺陽美術協會藝術家們也常在此討論藝術課題及如何推動臺灣美術運動。由此可知這畫室在楊三郎先生創作生涯上的重要性。

另外許玉燕女士的畫室位於目前後院靠圍牆邊，不論空間、光線都沒有楊三郎畫室來得完善。但此建物卻是網溪別墅始建建築，這間房子早年是供幫忙種田的長工住宿使用，在許玉燕女士四十餘歲時，因三七五減租後，土地被放領，楊家的田地沒有那麼多，不必再請長工幫忙，所以這間房子就空出來，後來被許玉燕女士當成畫室使用，雖然這間畫室位置較偏僻、不舒適，一樓靠廚房，但對當時必須兼顧家務的許玉燕女士來說，反而是較方便。而且有一個獨立的畫室

已經非常滿足，以後在此畫室繪製作品數十年，直到左前方文物館大樓完成，許玉燕女士畫室才遷移到文物館大樓，目前這間畫室已被當作倉庫使用。

總之，這寬廣幽靜美麗的別墅裡，提供兩位藝術家美好舒適的居家環境，使他們可以專心地在自己的創作領域努力數十年之久，並創造了不少優秀作品，奠定了兩位藝術家在臺灣畫壇地位。

一九八六年忍痛拆除部分空間及雨庇，並利用空地改建為現今五層樓的「楊三郎美術館」，美術館於一九九一年（民國 80 年）落成開幕，館內一至四樓陳列楊三郎先生作品，五樓陳列許玉燕女士的作品。畫室拆除後遷至老建築右側二樓。前臺北縣政府深知這座網溪別墅在臺灣藝術文化上具有特殊歷史意義及兩位藝術家在臺灣本土美術上的地位，評估具有豐富的歷史文化資產，縣政府於民國八十七年將其列為縣定古蹟保存，以利於將來民眾來參觀回溯這一段豐富的歷史文化紀錄，及欣賞兩位藝術家的優秀作品。

## 第三節 楊三郎先生及其藝術創作 [4]

### 一、楊三郎的生平

---

[4] 有關楊三郎的生平及其藝術創作，主要據下列資料改寫成：(1) 吳隆榮《楊三郎繪畫藝術之研究・研究報告、展覽專輯彙編》（以下簡稱〈研究報告〉）（臺中，臺灣省立美術館，民國八十六年五月出版）第二章〈楊三郎繪畫藝術之創作背景與生平事蹟〉，P.16-25；第三章〈繪畫風格之行程與圓熟〉，P.26-35；第四章〈楊三郎對臺灣美術運動的貢獻〉，P.36-40。(2)《臺灣美術全集第七卷・楊三郎》（藝術家出版社，民國八十一年十一月初版）林保堯〈臺灣美術的「澱積者」—楊三郎〉，P.17-45。(3)《陽光印象楊三郎》（雄獅圖書公司，民國八十七年四月再版）。若非必要，茲不再一一分註，以上三書若互有矛盾牴牾之處，暫以《研究報告》為斷。

另，本文撰寫期間，曾於民國九十年一月、十二月曾兩次造訪楊三郎之妻許玉燕女士，許女士不憚其煩，一一縷述，取得口述資料外，並曾參考許女士提供之《許玉燕八十回顧展專集》，本文初稿且蒙許女士過目、修正並指導寫作方向，謹此說明，並致十二萬分之謝意！

楊三郎於一九〇七年（明治 40 年）十月五日出生於臺北之網溪村頂溪洲，楊之祖父楊克彰是前清貢生。父親楊仲佐是臺北大稻埕瀛社的著名詩人，據傳「十歲能文，十五歲能詩」，是當時名聲遠播的名園藝家，他在網溪別墅裡闢植了馳名全島的蘭花，菊花，花園佔地有五千多坪，每年花開之季吸引無數的賞花人潮。尤在開放之初特別擇日舉行招待園遊會，並正式邀請地方名流、社會賢達人士、官紳顯貴前來賞遊，他們也莫不以應邀為榮。據說先後前來者曾多達二千餘人，期間賦詩品嘗酬唱應和者有之，媒體採訪者亦有之，誠屬當時北臺地區的一大藝文盛事。在這滿園綠意、彩霞佈空、景緻的別墅、及父兄愛顧之下，給予幼小的楊三郎豐碩自然的成長，同時也賜予其日後畫藝成長的資源。

　　楊三郎在家排行老三，其上有兄長二人─楊承基、楊鏡秋，大哥楊承基早年留學日本明治大學，學成回臺後，曾擔任臺灣日日新報臺北局記者，其後曾在川端橋畔開設「綠園」咖啡屋，並在大稻埕經營「維特酒家」，這間酒家是當年臺灣全島藝文界人士最常去的地方，此處據點日後對楊三郎及推動臺灣的藝術活動工作，極有助益。日據時期其父親曾任菸酒會社的社長，後又領有菸酒專賣執照，經營配銷，是一收入頗豐的行業。這一豐厚的經濟力量對其後一生從事繪畫事業的楊三郎而言，無疑是背後最有力的經濟支撐力量。

　　一九一五年（大正 4 年）楊三郎進入艋舺公學校（今台北市老松國小），到了二年級時，舉家搬遷而轉到大稻埕公學校（今台北市太平國小），四年級時因不小心割傷右手，致使中指發炎潰爛而開刀割去一截，此後父親有時會戲稱他「九指」；也因此事休學半年。一九二〇年小學結業時，經校長推薦，考試及格進入末廣高等小學（今台北市福星國小）。在高小的求學期間每天往返路上，會經過「京町」（今台北市博愛路）一家兼賣畫材的「小塚文具店」，此文具店的二樓，有當時在臺教授美術的日本畫家鹽月桃甫所開設的「京町畫塾」，因而鹽月的油畫作品，經常陳列在店面的櫥

櫃窗內，使路過的楊三郎見而凝視，興起學畫的念頭。這樣一個偶然的因緣，誰也想不到會成為日後他從事藝術創作的成就契機，以及其一生為臺灣本土美術無怨無悔投入的啟動力點。

日據時期的島內，實在容不下藝術家純以藝術維生的生存空間，在加上當時家中的大哥已在日本明治大學求學，家中負擔頗重。如果又讓父母知道他有意前往日本習藝，實在無法獲得父母同意。這時楊三郎只有認真地加強日文語文學習外，並暗中積存赴日旅費，等到儲存有二十八元之多時，當時十六歲的他便與住家附近一位家中賣花生湯也想去學音樂的游再興，一起於一九二二年（大正 11 年）三月五日一個寒冷的早上，在基隆港搭乘來往日本與臺灣之間的三千噸商船「稻葉丸」揚帆展抱而去。這時楊三郎畢竟是十六歲少年，加上私自離家遠行，心中時時湧起此去日本不知如何的茫然滄涼之感！因而在臨行上船之際，寫了一封向家人道別與致歉的信，便這樣投入郵筒上船去了。「稻葉丸」乘風破浪的第二天，船上忽然冒出找人的聲音：「三等艙，三郎君；三等艙，三郎君！」原來是哥哥楊承基及時打來的電報：「看到你的信，請放心，到日本後，必須通知你的住所！」經過了五天四夜，終於到了日本。因為游再興經濟較差，須先解決生活問題，就先在大阪為他找到裝紙盒的工作，然後隻身搭火車到京都，再坐黃包車到下榻旅館—「名古屋館」。而這家旅館就在他的目標——京都美術工藝學校的對面。這時已近考試之際了，叔父也來函請託京都府的秘書長，再由其轉託人照顧他，經過此人引薦，終於得以參加並通過四月的入學考試，如願以償進入他所夢想的美術學府，也因而認識同樣來自臺灣的同校同學陳敬輝。但因京都美術工藝學院並非教油畫的學校，在學習一年的日本畫之後，翌年（1922）便再轉入京都關西美術學院洋畫科，專攻他喜愛的油畫。該校前身是聖護院洋畫研究所，是在一九〇三年時以淺井忠為領導中心，再加上田村宗立、伊藤快彥等人的協助而創辦的。

其後像日本著名的美術家梅源龍三郎、安井曾太郎、黑田重太郎、齊藤與里等，均曾就讀於此校，是一座對關西地區甚而近代日本美術影響極大的學府。楊三郎在此共修習長達五年的課程，期間師承了「二科會」的審查委員黑田重太郎，及「春陽會」的會友田中善之助二氏的薰陶和指導。

一九二九年（昭和4年）三月，楊三郎畢業於關西美術學院，前後於京都習畫共達七年之久，奠定下良好學院基礎，除了課堂的研習外，京都許多展覽的觀摩，以及美麗典雅的大自然風光，也為楊三郎打下扎實的繪畫技巧。尤其京都秀麗的風光，培養出楊三郎熱愛戶外旅遊寫生的嗜好，影響日後他對風景畫創作的獨鍾。回臺後與許玉燕女士結婚，開始展開新的人生旅程。

先是一九二七年一群旅居臺灣的日本畫家如石川欽一郎、鹽月桃甫、鄉原古統、木下靜崖等，向駐臺總督上山滿之進，建議仿造東京「帝展」，用官辦美展方式來獎勵繪畫人才，倡導臺灣美術。總督府經過考慮，欣然接受建言。「臺展」第一屆正式在臺北樺山小學大禮堂舉行，時臺灣習畫青年當成一件大事，大家都躍躍欲試期待大顯身手。身為地方名士的楊三郎父親，立刻通知在日本的兒子並鼓勵他參展。此時楊三郎剛好旅行中國東北哈爾濱寫生回來，包裝寄回一幅題名為「復活節時候」的作品。結果不但入選，還被臺灣總督上山滿之進以一百五十日元收購。這次的入選及收購對楊三郎是肯定與鼓勵，也改變了楊父對從事繪畫創作前途的看法。之後楊父不再反對楊三郎以作畫為事業，相對的鼓勵楊三郎更為積極創作，一九二八年第二屆「臺展」，以一幅「靜物」入選，第三屆「臺展」更上層樓獲得特選榮譽，同時在日本他的作品也榮獲第六屆「春陽展」的入選作品。隨後先後入選關西美術展、臺展、春陽展，也結束了七年留日生涯，回到大稻埕。因留日及在臺展獲得特選榮譽，使楊三郎自然成為大稻埕藝文社交圈的矚目者。

入選臺展已是當時畫壇上受寵的麒麟兒，但在一九三一

年第五屆臺展的參展竟然遭到落選的挫折，他深覺對繪畫的研究還是不足，於是起了留法研究動機。當時名人楊肇嘉和地方仕紳許丙、張聘三，聯合為楊三郎在臺舉行作品展，從榮町舊廳舍到臺中公會堂等，一連串展覽，不僅廣獲佳評，也籌集了一筆可觀的旅費助其成行。一九三二年（昭和 7 年）六月十九日十時，楊三郎放下剛出生十九天的兒子，告別妻子和父母，在基隆搭鳳山丸前往香港，到香港後再搭照國丸轉赴法國，同行的還有比他年輕四歲的臺南新營人畫家劉啟祥。經過四十多天的航程，七月二十二日當天到達法國馬賽，早四年就到法國習藝的顏水龍，就在馬賽港碼頭歡迎他們。同年十月楊三郎即以「塞納河」作品入選巴黎秋季「沙龍展」，使楊三郎更加努力於西洋繪畫全面吸收與學習，不僅集中時間精力於著名博物館諸大師名作的觀摩探究，而且更醉心於各地的旅遊寫生，據說旅遊歐洲的一年期間，遊歷了英、義、德、奧、比、瑞、荷諸國。此次毆遊中對歐洲藝術大家柯洛（Corot,1796~1865）、高爾培（Couarbet Gustave,1819-1877）、尤特里羅（Utrillo Maurice,1833-1955）等人有深入的研究，其中最讓楊三郎心儀的是十九世紀法國自然寫實主義的風景畫家柯洛，他以寫實的手法表現自然風光，畫面洋溢朦朧浪漫的美感，他的畫作深深的感動楊三郎，對其日後創作上有很大的影響。

　　一九三三年七月，因經濟原因由法返臺，七月十日晚上，眾多好友在大稻埕江山樓為他舉行洗塵會歡迎他歸國。十多天後，又在呂鐵州家，舉辦楊三郎和陳承藩的返臺歡迎會。留歐回國後的楊三郎攜帶了兩百多件的作品，積極地展現留歐努力成果，分別在臺北島都教育會館、臺中市民會館、廈門小馬路青年會、鼓浪嶼、基隆市公會、香港…多處及若干俱樂部舉辦個展。在參展比賽方面也有非常優異的表現，如第七、八屆臺展榮獲特選，第九屆「無鑑查」（按，即不必審查）、第一屆府展「無鑑察」等。這些特殊榮譽的肯定，被當時的媒體尊稱為「推也推不倒的明星」，接著相關的肯

定榮耀也一個接一個的來、如成為首位臺灣「春陽畫會」的會友、第二屆府展的「推薦」展、第五屆府展的「推薦」展等都是楊三郎留歐後幾年中所得到的相關榮譽及肯定，也奠定他在臺灣畫壇的地位。除了個人在畫壇優秀表現外，楊三郎也和當時藝文菁英李梅樹、陳澄波、李石樵、陳清汾、廖繼春等組織美術團體推動本土美術運動如一九三四年五月成立的「臺楊美協」，對於日後臺灣美術的發展有極大的貢獻。臺陽美展也在創辦十周年後於一九四四年因太平洋戰爭日趨激烈而停辦三年。

一九四六年日本投降，二次大戰結束，臺灣歸還中華民國政府，陳儀擔任臺灣省行政官，其屬下少將參議蔡繼焜（為音樂家）引介楊三郎，禮聘署任為文化諮議，負責籌辦全省美展，並於當年十二月二十二日於臺北中山堂舉行首屆「省展」展出，分國畫部、西畫部、雕塑部三個部門，各方反應熱烈，參展作品高達三百多件。將臺灣的美術運動在政府的支持下推動起來，重現曙光。一九七四年成立中華民國油畫學會，楊三郎當選第一屆理事長。楊三郎在臺灣數十年的努力和貢獻有目共睹，一九八六年二月榮獲「第十一屆國家文藝獎」特別貢獻獎。一九九二年獲頒行政院文化勳章。

楊三郎從六十歲起大致每隔三年便去一趟巴黎，每次去都隨身揹著沉重的畫具。旅行為了寫生，也是去「工作」；他對於每一趟旅行寫生都猶如「奔赴戰場」一般高度的專注和緊張。由於子女在美國，後來就較常到美國，也到其他的地方，如西班牙、日本、義大利、印度，尼泊爾等十餘國，足跡遍佈歐、美、亞三洲。畫作盡收春、夏、秋、冬四季變化，早上、中午、黃昏每一個時辰和天氣變化。將大自然間的瞬間變化奧妙，全力表現於畫布上，抓住畫意及美感，讓那份大自然之生態靈活再現於色彩和筆觸間。楊三郎對作品要求標準極嚴格，一件作品經常要經過數十次的修改，如果不滿意仍然繼續修正，非達到百分之百滿意度，決不輕易簽名，這也是楊三郎畫作中始終不標明日期的主因。認真的程

度就如上班般，早出晚歸的每天經營藝術，幾乎是生活的全部。也因此數十年的努力研究，創造出數百件的優秀作品，加上楊夫人許玉燕也有不少優秀作品，保存的問題就成為頭痛問題，後來經多方的考量，決定將使用數十年的畫室忍痛拆除改建成陳列館，於一九八六年拆除改建，一九九一年陳列館完成，以展示和陳列為功能，因當時總統李登輝致贈匾額，題名為「楊三郎美術館」，因此就正式定名為「楊三郎美術館」。共五層樓，一至四樓以輪換方式展示楊三郎不同時期代表作，五樓展示許玉燕作品。美術館完成，一生的創作終於有一個永久保存的良好地方，不僅可供後來美術愛好者來此研究與欣賞，並可用來回顧這段曾經輝煌於臺灣畫壇大師作品的風采，及緬懷回想在此發生過的歷史和文化活動。楊三郎於一九九三年因中風病倒，創作力因此力不從心，加上年事已高，不幸終於一九九六年病逝，享年八十九歲。政府以覆蓋國旗之國葬表示對這位藝術家的尊敬。

## 二、楊三郎的藝術創作

楊三郎一生勤奮的創作，數十年的努力創作出眾多優秀的作品，其創作方式大都是以寫生方式去進行，很少以臨摹圖片創作。楊三郎強調：「任何畫是我一定十足親覽。」可見親身體驗對他創作的重要。這是他一貫用來追尋大自然奧妙的態度。雖然看過海水聽過海潮之後可以憑記憶而畫，但他在浪濤拍岸的海邊揮筆，使親臨的那一瞬間，「感動」之下，能直接快速地將感知與情感，流淌在畫布上。他每次到達目的地稍作瀏覽，看見可以畫的景緻，便立刻把畫布架起來，畫筆拿出來，不必打稿直接畫，不須躊躇與構思，沾上顏料，畫面迅速豐富起來。每回行程他不稍作延擱等待，對於每一趟寫生都猶如「奔赴戰場」一般高度專注和緊張。楊三郎說：「如何把自然轉化為一幅畫，我作了六十多年的功夫，但是我所得到的仍是極淺極薄的經驗。我畫出來的東西是要近百次的修改，最後才終於配上框」。由這段談話，我們可知他創作態度、努力用功的程度和繪事專注用心求精求

美的精神，是值得後輩學習的。

　　楊三郎的創作和學習過程，在林保堯先生寫〈臺灣美術的「澱積者」——楊三郎〉一文中曾將他的學習分為五個時期：

　　　1. 自我探視作品實力底層的摸索時期（留學日本期間）

　　　2. 自我開發張力強度的發展時期（留學日本返臺後）

　　　3. 檢視作品內層蘊含的反思時期（留學歐洲期間）

　　　4. 再造語式的總和體現時期（留學歐洲返臺後）

　　　5. 走向臺灣鄉土頁的色面開發時期（返臺後再次島內時期）

　　在以上的幾個時期中，我們大致可知道對他後來創作有很大的影響及幫助的人。例如：（一）留日期間在京都關西美術學校受黑田重太郎和田中善之助的影響，在那裡受寫實傳統學院和基礎訓練及外光派（印象派）探討光和色彩在光影變化下的瞬間變化，奠定了良好的繪畫基礎，當然也受到兩位老師的啟蒙。（二）是留歐期間到美術館精心研究柯洛和印象派的作品，其中對柯洛的高雅用色留下深刻的印象，甚至到美術館裡模擬研究，對後來創作產生部分影響。例如一九三二年「歐洲鄉村」及一九四一年「鼓浪嶼風景」作品中單一大面色系的表現就是受柯洛的影響。另外塞尚在用色的筆調稍小而緊密的畫法，就曾經在一九四〇年「南臺風光」作品中出現類似手法。印象派莫內（Monet Clade Oscar,1840~1926）更是楊三郎喜歡的畫家，我們也可以從他一九四二年完成的「釣魚翁」作品可以看這些歐洲大師對楊三郎日後創作的影響。（三）是鹽月桃甫和野獸派的影響。如一九二九年「山胞正裝」、一九三〇年的「原住民」作品中的人物形象簡潔，沒有精緻可辨的細節，筆觸粗曠，快速的線條飛舞，色彩明度、彩度較高的澄黃和澄紅搭配極暗的黑色，相互間呈現較強烈的對比作用，把內心強烈尖銳的情

緒，直接狂亂的散發出來。例如：一九三七年「噴水池」及一九三六年的「城門」作品中即是例子。由以上三個不同的表現手法，顯然是咀嚼消化吸收諸大師的精華，正也是後來成為所謂楊三郎畫風獨特風格。

　　楊三郎因喜歡印象派和柯洛的寫生方式製作，因此他的作品大部分以風景寫生作品佔大多數，也最精彩，其次為人物畫和靜物畫。他中風時還說：「如果身體能健康，多作幾筆，也將作更多的人物探討，只可惜，天不從人願」。他喜歡與自然直接面對，感受人與天際的融合，大自然間的奧妙變化如春、夏、秋、冬四季的變化，高山、海景、森林，及一天中不同時段的變化和黃昏、清晨這些都是他最想捕捉的對象。尤其特別是高山和大海的雄壯宏偉的氣勢。他將自然間，動與靜、快與慢、遠與近、長與短，明與暗之間的變化藉由色彩、筆觸和肌理作最巧妙的組合，表現自然般的色彩組曲，甚至超越自然，有如一組美妙的交響樂曲的合奏旋律。換言之，楊三郎的色彩和筆觸的關係就如交響樂團指揮家巧妙的帶動著變化般，讓所有的聲音、所有的樂器各自發揮那美妙的功能達到最完美的境界。楊三郎的色彩和筆觸的關係就如美妙的旋律般發揮無盡的作用，讓欣賞者深深為那美感所吸引、所感動。許玉燕就這樣對筆者形容說：「楊三郎拿筆就如將軍拿武器般，箭箭有力發揮功效」。由此我們可知大師之功力。

　　總結楊三郎的作品特色——色彩明亮鮮艷而高雅，肌理扎實渾厚有力，明暗交互，空間深度明確有韻律感；筆觸粗曠，強弱間把自然瞬間生命的跳躍巧妙的組合起來，有如一組曼妙的交響樂章，引領觀賞者進入美妙的色彩夢境裡。

## 第四節　許玉燕女士及其藝術創作

### 一、許玉燕生平

　　許玉燕女士於明治四十三年（1909）十二月十一日出生

在臺北大橋頭，家境富裕，先人曾在官場得意、活躍往來於當時的政治名流中。許玉燕在家排行次女，大姊玉葉年長許玉燕兩歲，留學日本，就讀日本東京女醫專、二次世界大戰期間不幸死於東南亞之檳榔城。許玉燕於十歲時進入當時蓬萊國小就讀、十四歲那年（國小四年級）正巧學校裡有位日籍美術老師兜島先生和臺籍美術老師陳榮聲先生，在校內開設素描教室教授素描、淡彩和西洋畫（油畫）。對於繪畫有高度興趣的許玉燕來說是一大機會，於是她就在這環境裡開始學習素描、淡彩及油畫，這兩位老師正是許玉燕的西洋畫啟蒙老師，奠定了日後學習油畫的良好基礎。許玉燕回想當時的社會環境，要學習西洋畫是非常不易的機會，何況是女性。許玉燕女士說：「如果以學習年代來看，她可能是臺灣第一位學習西洋畫的女性藝術家。」藝評家林惺嶽教授認為很有可能。

於臺北市第三高等女學校（今北市中山女高）就讀時，她再次接觸到西洋文化，深為西洋文化所吸引。於是，在祖父的同意下，正式與李金土老師學習小提琴，和陳榮聲老師進一步學習油畫，並著迷到廢寢忘食的地步，藝術活動在當時一般人的心中，屬於有錢有閒階級的娛樂與嗜好，她在家人鼓勵下接近藝術，大概是長輩希望許女士能多受些文化氣息的薰陶與內涵，藉以增加精神上的一份嫁妝。對個性自信倔強的許玉燕，在舊觀念和社會環境的不平等的先天環境限制之下，吾人大概只能從女性的角度來看才能體會許玉燕女士當時內心夢想和現實差異的艱難。

十六歲的那年，在一次新公園（現今台北市二二八和平紀念公園）博物館李金土老師音樂演奏會中，巧遇了楊三郎先生，因彼此都是學習繪畫和音樂藝術，志趣相投，相談甚歡，有如認識多年的老朋友，會後楊三郎便相約一起去座落於永和的網溪別墅一遊，因談話投機，場面有說有笑，拉近彼此距離，在永和回臺北的途中於渡船上巧遇許女父親。在當時的社會民風保守的觀念下，父親以為是交往已久的男女

朋友，事後，楊仲佐先生吩咐掌櫃到許府提親，於是在十七歲那年，在祖母的同意下和楊三郎訂婚。一九二九年二十歲那年，楊三郎留學日本畢業回國後，結為夫妻，許玉燕嫁入楊家。

結婚後不久，楊三郎作品入選首屆臺展，在當時畫壇中大放光芒，備受社會肯定和注目，又為報紙媒體報導，走紅當時畫壇，楊三郎更加的努力拼命於創作上，往來日本和臺灣兩地畫壇做更深入的紮根耕耘，希望有更優秀的成績表現，許女是夫唱婦隨也於一九二九年和丈夫楊三郎一起到日本東京研究室留學研究，在兩年學習研究中有更深刻的探討及層次提升，對往後繪畫創作上有莫大的助益。

身為畫家楊三郎的妻子，雖然兩人在藝術上是志同道合的伴侶，但在當時的時代、舊社會觀念，為人妻為人母就必須擔任起養兒育女、照顧家庭的責任，雖然對妻子相當疼愛也很瞭解其心聲，但楊三郎仍免不了傳統保守的男主外女主內的舊觀念，許玉燕在這個家庭裡就如傳統一般女性，必須負起家事工作。許玉燕回想到楊家是一個大家庭，加上公公交友廣泛，往來楊家的政商名流更是熱絡，照顧這個家的家務倍加忙碌。

雖然，非常忙碌，深愛繪畫的許女士對完成藝術家的夢想，仍然不能忘懷，每天必忙裡偷閒地畫上幾筆，也覺得是一天難得的快樂。

在許玉燕八十回顧展，宋玉在〈一顆永遠年輕上進的心〉文章中說到：「許女士在回憶中，有許多當時自己覺得逆來順受、理所當然的往事，至今回想起才猛然感到委屈。楊三郎留學法國期間，許玉燕獨自照顧，雖然辛苦，是她畫的最自由的一段日子，丈夫返國以後，她不能再隨心所欲了，只能偷空畫上幾筆。她描述當時的情境，當丈夫外出而自己又忙完了家事之後，她說是端坐在畫架前享受這一天當中完全屬於自己的片刻，這時候，她最疼愛的小兒子就會守在窗口

擔任『把風』的工作，一聽到孩子喊『爸爸回來了』她又得急忙收拾好畫具回到主婦的崗位上，回想起這樣『不平等』的遭遇，許玉燕並無真心的怨懟，她認為最重要的畢竟還是妻子與母親的責任。」由以上一文中，可瞭解在那個年代裡，女性在社會、家庭中所受的不平等待遇，許玉燕由於其堅強執著對繪畫的愛好與堅持，才創造那麼豐富的優秀作品，其辛苦比起男性藝術家來更加數倍的艱苦。兒子長大獨立後，較沒家務負擔，這份狂熱也漸漸感動了丈夫，彼此才能一起分享出外寫生或個人繪畫心得的樂趣，夫妻並曾共同旅遊寫生於法、西、義、日、美等國家。

　　許玉燕女士在訪談中多次提及楊三郎的體貼行為，讓許女士非常感動，例如：每一次一起出外寫生，許女士的畫架、畫具一定是丈夫楊三郎幫忙背負，一個人背負一套就非常重，何況一個人背負兩套畫具更是沉重，然而楊三郎總是和悅的笑著說我來背。如果不是出於對方的愛，大概不能總是顯露出和悅的臉色，更難得的是連繁瑣細微的準備顏料、安裝畫架的事皆全部包辦。讓許女士回想起來總是非常幸福而感動。在一同欣賞楊三郎美術館的畫作時，她總是記憶起當時的繪作過程的相關趣事，有如回到當時情境中，眼睛常濕濕而模糊。我知道這些作品令她思念和難過，也可從這裡體會許女士和楊三郎相愛之深。許女士更多次的稱賞楊三郎先生是一位有男子氣概和有擔當的男性，是溫柔、體貼、疼愛妻兒的先生，和對社會有貢獻的藝術家。

　　許玉燕能有今天的成績，能從家庭主婦成為兼顧家庭的藝術家，並在臺灣畫壇獲得一席之地，除了它自身的堅持和努力外，尚可歸功於有良好的家庭背景和良好教育，喜愛閱讀古今中外文、史、哲學等各種書籍，開闊了她的心靈世界，在「有志難伸」舊時代社會裡，許玉燕因旺盛的求知慾、努力追求，在夢想和現實之間努力累積成果才為自己爭取到今日的一席之地位。

　　許玉燕除了個人在畫壇被肯定外，在推廣美術教育方

面也貢獻良多，尤其是參與創立一九三四年臺陽美展及一九四六年全省美展等活動，為早期的臺灣美術運動開啟新的一頁。尤其臺陽美展能持續近一個世紀，許玉燕功不可沒。林惺嶽教授曾說：「其功勞不亞於楊三郎先生。」的確是一公平之論。

一九四六年楊三郎夫婦搬進永和網溪別墅住，由於他為人隨和、對美術教育的熱心、交友廣泛加上楊家生活富裕，別墅內有廣大優美庭院，自然成為藝文界人士聚集之所，往來的訪客就如流水般。身為女主人的許玉燕，不但不以為忤，而是更加熱情款待。知名的前輩畫家李梅樹、李石樵、劉啟祥等人都曾是座上客。許多對後來臺灣本土藝術發展具有深遠影響的活動，都是從她巧手烹製的餐點，在品嚐酬酢隨意會話交談之中，一一展開計畫的。許女士說當時身為楊三郎的妻子除了款待客人外，更重要的是在對這些活動靜靜地觀察、傾聽，在這環境中學習，對她在藝術方面的提升有很大的幫助。

由於她的努力和優秀表現，作品多次入選和得獎，一九六一年十一月終於在臺北市中山堂舉行第一次個展獲得畫壇及廣泛的讚賞。一九八九年十一月並獲得臺北縣立文化中心的肯定支持，舉辦許玉燕八十回顧展，正式被官方公認為傑出女性藝術家，不久又擔任中華民國油畫學會常務監事，先任臺陽展理事及顧問。

## 二、許玉燕的藝術創作

許玉燕的作品皆為油畫類，大概可依描繪題材的不同，分為三種類型：第一種是風景畫（又可分為前期與後期），第二種是靜物畫，第三種是人物畫。

風景畫前期：大概以一九五六年以前為主，這一階段作品以庭院樹木和花草為題材，構圖嚴謹，色彩瑰麗，每一叢樹木和花草，有如寶石般發光發亮，具有堅實厚重感，表現出精深的素描功力，表現出簡潔粗曠的筆觸。這階段的作品

有一個較特別的表現方式就是常以墨綠色調為主調，色彩喜歡以亮麗的光亮點，漸進的向周邊變暗變身，甚至沒有明確外光光源，使這些色彩充滿飽和與立體效果，簡潔的強調出物體來。例如：一九三四年「基隆郵局」，一九四六年「院內繁華」，一九四九「庭園」等作品皆為這一階段代表作品。

風景畫後期，大概以一九五六年以後為主，這一階段的作品，構圖嚴謹，色彩明亮，筆觸簡潔，畫面較活潑而輕快，充滿愉悅感。這階段較多秋冬季節為題材的景色。秋景作品以黃橙紅為主色，帶有秋葉楓紅秋意的浪漫氣氛。冬景作品，高明度和白色畫面佔較多面積，使畫面帶有詩意和夢幻美。尤其，那柔軟的枯枝，有如纖瘦柳條般，增添一份柔秀之美，不甚明確的房屋輪廓線也增添了幻夢般的童趣。這也正是許玉燕作品不同於一般印象派畫家以視覺紀錄不同的時間、天氣、季節和光瞬間的變化。雖然，許玉燕說她很喜歡印象派的作品，可是，許玉燕的作品卻能從印象派的處理方式中找到一條具有個人特色的表現方式。例如：一九六四年的「河岸」，一九八〇年的「鐘聲」，一九八二年的「暢遊」，一九八二年的「古寺院」等作品皆是這一階段的代表作。

在靜物方面：一九六九年以前為前期，這一階段靜物構圖嚴謹、色彩亮麗、筆觸簡潔、強調素描功力，例如：一九四四年的「靜物」。晚期則為一九六九年以後，構圖嚴謹、色彩亮麗、筆觸活潑而輕快、帶有詩意般的氣氛，甚至背景、靜物、桌面三者間的關係，曖昧不定而有股夢幻般的氛圍，這也是許玉燕在靜物畫中非常成功的表現。例如：一九八〇年的「鬱金香」，一九八六年的「花」等作品為這階段的代表作。在人物畫方面：許玉燕的人物畫作品是屬於她創作中較少的一類，大都以胸像為主，以神情捕捉為表現重心、沒有像風景畫和靜物畫有較特別的表現。

# 第五節 小結

楊氏家族世居永和網溪別墅近百年，期間雖然曾經風華一時，可嘆昔日美景已不在，人物也皆老去。但楊氏兩代人在這裡的努力與貢獻是有目共睹、不可抹滅，永留歷史的。例如：

## 一、在永和市政建設方面

永和當年乃寒僻一小村，人煙稀少，交通不便。如今已數十萬人口，交通方便，大樓林立，工商進步，整個城市欣欣向榮。飲水思源都必須歸功於當年楊仲佐先生和眾仕紳的努力奠基，讓永和鎮成立。捐花圃興建中正橋，建議政府修建堤防，市民的安全獲得保障，才有今天永和市的盛況。

## 二、在文化藝術方面

留下不少有關在本市與楊仲佐先生唱和、歌詠名人雅士的優秀詩詞作品。

而其後嗣楊三郎、許玉燕夫婦推動臺灣美術運動發展，如「臺陽美展會」、「臺灣省全省美術展覽會」的成立，帶動臺灣美術教育數十年的蓬勃發展，造就了不少藝術家，也在作品中紀錄了臺灣的環境變遷與發展功不可沒。

網溪別墅在建築方面雖然看似平凡，但它提供了一個舒適安逸的生活空間，讓楊氏家族能在此環境中貢獻心力，推動藝術文化，也在藝術思考上提供靈感，創作不少優秀作品，為後人欣賞、懷念和回想。

# 陳星聚與台北建城

## 臺北府城—北門

| 文化資產局網站基本資料介紹 | | | |
|---|---|---|---|
|  | | | |
| 文化資產類別 | 古蹟 | | |
| 級別 | 國定古蹟 | 種類 | 城郭 |
| 評定基準 | 1. 具歷史、文化、藝術價值 2. 重要歷史事件或人物之關係 3. 具建築史上之意義，有再利用之價值及潛力者 4. 具其他古蹟價值者 | 法令依據 | 文化資產保存法 |

| 指定／登錄理由 | 1. 北門的外觀非常雄偉，乃一封閉式碉堡，清末為了防禦火器，北門的牆體全為磚塊與石條所砌成，內部有兩層牆壁，構造堅固異常，屋架仍為中國傳統式木構架，雕飾簡潔大方，外廓門與北門略錯開，形式一個角度，戰時有利於防守。2. 麗正門位於南城牆的西側，又稱大南門，為台北府城門的主門，形制與尺寸最為宏偉。3. 景福門即東門，位於東城牆中央略偏南處，朝向台灣北部的重要口岸 --- 基隆，負有防禦的重任。4. 小南門為台北府城五城門中最為小巧，構造與形式皆不同於其他諸門。為精美的樓閣式城門造型，十分特別。 | | |
| :--- | :--- | :--- | :--- |
| 公告日期 | 1998/09/03 | 公告文號 | 臺（87）內民字第8787234號 |
| 所屬主管機關 | 文化部 | 所在地理區域 | 臺北市 中正區 |
| 地址或位置 | 東門：中山南路、信義路交叉路口，南門：公園路、愛國西路交叉路口，小南門：延平南路、愛國西路交叉路口，北門：忠孝西路、延平南路、博愛路、中華路交叉路口 | | |
| 主管機關 | 名　　稱：文化部<br>聯絡單位：文化資產局古蹟聚落組<br>聯絡電話：04-22295848 # 123<br>聯絡地址：臺中市南區復興路三段 362 號 | | |
| 管理人／使用人 | 身分　　姓名／名稱<br>管理人 台北市政府民政局<br>管理人 台北市政府文化局 | | |
| 土地使用分區或編定使用類別 | 都市地區 保存區 | | |
| 所有權屬 | 身分　　　公私有　　　姓名／名稱<br>土地所有人 公有 臺北市<br>建築所有人 公有 台北市 | | |
| 歷史沿革 | 清光緒元年清廷設台北府，5 年台北知府陳星聚籌建臺北府城，但因台北基地鬆軟，直到福建巡撫岑春，臺灣道台劉相繼勘定基址後，光緒 8 年（西元 1882 年）始召募粵籍工匠興築。光緒 10 年（西元 1884 年）完工。城周一千五百餘丈南北較通西略長，為長方形的城池，並開闢五門，北門、東門附郭，南城牆則加設有小城門—重熙門。 | | |

資料來源：
https://nchdb.boch.gov.tw/assets/overview/monument/19980903000001

## 第一節、台北設府

日本自明治維新以後，國力日強，欲步西方帝國主義，妄想「脫亞入歐」，躋入諸列強之列，見大清朝地大物博，國勢日弱，乃生覬覦之心，採行「西進」政策，企圖侵略朝鮮，進而滿蒙，另一方面採行「南進」政策，企圖侵略台灣，進而東南亞。適台灣發生牡丹社事件，遂興兵犯台。

大清同治十年十月十五日（西元 1871 年 11 月 27 日），有琉球人六十六名，因風漂至台灣南端之八瑤灣（今屏東縣滿州鄉），登岸之後，其中五十四人為牡丹社原住民（今屏東縣牡丹鄉）殺害，餘十二人獲得漢人居民楊友旺之助，幸得逃生，後經鳳山縣護送府城（今台南市），轉往福州，再由閩省當局優予撫卹，送回琉球。

當時琉球為我藩屬國，本與日本無關，然其抱侵略野心，欲藉端生事。同治十一年八月，乃片面冊封琉球王為藩主，同時照會各國公使，申明琉球已歸日本，以為進犯台灣之藉口。同治十二年二月，又有日本小田縣民四人漂流至卑南之馬武窟（今台東縣）事件，被當地原住民圍聚，幸生命無礙，經官府遣送回日本。日本誣稱其難民為台灣「生番」劫掠，派使問罪。同治十三年三月擅自出兵，由射寮（今屏東縣車城鄉射寮村）登陸，與當地「番社」展開多次戰爭，獲勝之後，四月即紮營統領埔（今車城鄉統埔村），建都督府、設病院、修橋道，為屯田久駐之計，並謀征山後諸「番」。

日人犯台，清廷急授沈葆楨為欽差辦理台灣等處海防兼理各國事務大臣之職，以重事權而專責辦理。葆楨奉命之後，與閩浙總督李鶴年上疏奏言，從四項大事著手準備：（一）聯外交，擬以國際輿論制裁日本；（二）儲利器，購置鐵甲船及水雷、槍彈，以充實軍備；（三）儲人才，調用賢才強將會籌；

（四）通消息，安設福州、廈門兩地陸路電線，及台灣廈門間海底電線，以連消息。葆楨五月初至台，迅即於府城造砲台，購西洋巨砲，並舉辦鄉團，建設道路，又調洋槍隊來台，積極備戰。

時日本面對國際不斷責難之輿論，與清廷之積極備戰，加上台灣南部之酷暑天氣，日軍染疫癘死亡者日多，欲求早日結束戰事，乃派大久保利通來北京交涉，經英國公使威妥瑪（Thomas Wade）調停，雙方簽訂中日北京專約，結束戰爭，日軍撤離瑯嶠（今恆春）。

牡丹社事件後，朝野圖強奮發之聲四起，沈葆楨也提出他對台灣建設的大計畫，其中有：（一）移駐巡撫：仿江蘇巡撫分駐蘇州之例，移駐福建巡撫駐台，以整頓吏治及營政；（二）開禁招墾：解除內地人民來台開墾禁例，及採竹、鑄鐵等等舊禁；（三）整飭軍政：改善營伍積弊，裁撤分汛，併營操練，加強考核揀選人才；（四）加封建祠：奏請追諡，敕建延平郡王祠（即鄭成功），敕加嘉義城隍神封號，另在蘇澳及安平各建海神廟一座；（五）懲匪剿梟：廣戡盜匪，就地正法，整頓社會風氣，消彌台地大患。

眾多舉措中，影響後來台灣發展最重要的有兩件大事：一是開山撫「番」：分北、中、南三路開山，北路自蘇澳至奇萊，由提督羅大春負責。中路自林圯埔至璞石閣，由吳光亮主持。南路又分兩線，由赤山至卑南，由海防同知袁聞柝執掌，自社寮至卑南，由總兵張其光負責。對於這一開山撫「番」事業，沈氏有他的深遠考慮「欲開山而不先撫番，則開山無從下手，欲撫番而不先開山，則撫番仍屬空談」，「一面撫番，一面開路，以絕彼覬覦之心，以消當時肘腋之患」、「人第知今日開山之為撫番，固不知今日撫番之實以防海也；人第知預籌防海之關係台灣安危，而不知預籌防海之繫南北洋全局也」。

第二件大事是增設府縣廳：牡丹社事件後，為永久計，

杜絕洋人窺伺瑯嶠，奏請築城，新設恆春縣，埔里社「番」地為埔里社廳；另外奏請在艋舺設台北府，轄淡水縣、新竹縣、宜蘭縣。

## 第二節、設府經過

前清在台的漢人開發，是以南部為中心，大體趨向是由南而北，由西而東，至咸豐十年(1860)清廷因英法聯軍之敗，被迫增開沿海口岸通商，台灣也增開了淡水、雞籠、安平（今台南）、打狗（今高雄）等四口，而所謂淡水一口實際包括了淡水河沿岸的滬尾、大稻埕與艋舺，從此洋行外商源源不斷來台貿易，華洋共處，關係更形複雜，已非舊有建置的「一府四縣三廳」所能掌握治理。沈氏有見於此，乃在光緒元年(1875)六月十八日上奏〈台北擬建一府三縣摺〉，在奏摺中，沈氏詳盡的敘述台灣北部的建置沿革，設府析縣的五大理由，以及府縣間行政區域規畫的構想，充分顯示了沈氏的前瞻眼光與雄才大略。其中台北設府與設縣分治的理由有五：

（一）、土地日闢，需增設府縣：在舊有建置之下，台灣所有政令都由台灣府（即今台南市）統理，而噶瑪蘭到府城要十三天，淡水廳到府城也要七天，路途遙遠，浪費時程。

（二）、口岸歧出，華洋雜處：從前台北口岸只開放八里坌一處（今新北市八里區），來往船隻不多，便於管理。今日則增加了大安、後壟、香山、滬尾、雞籠等港口，尤其開港通商後，雞籠與滬尾兩港，港門寬敞，舟船繁多，港都洋樓、客棧櫛比鱗次，景況不同往日。

（三）、人民生聚、中外衝突：經過百年來的休養開發，人口日多，噶瑪蘭人口不算在內，北台人口已達四十二萬以上。而近年來台灣與外國通商，華洋混居加上信教教徒日多，時有爭執衝突，社會狀況已大別往昔，要增設府縣，防範稽查。

（四）、轄區過廣、治理難周：台灣北部盛產菁（一種藍

色染料）、煤、茶葉、樟腦，引起列強覬覦，洋船前來搬運，華洋雜居，爭端窮出。而現在的淡水同知每半年駐在竹塹衙門（今新竹市），半年駐在艋舺公所，兩地距離遙遠，勞碌奔波路途上，分身乏術，造成疏忽曠廢，因而公事積壓，巨案難破，這些都是管轄幅員過於遼闊的緣故。

（五）、幅員遼闊，政教困弊：淡蘭兩地文風鼎盛，赴廳考生人數頗多，但是赴道考生人數卻不多，主要原因是前往台灣府城路途遙遠，貧寒子弟不能負擔路費。另一方面民間訴訟、盜匪罪案，因路程過長，時日拖延，貧苦小民冤情難雪，不得不自力解決，造成械鬥事件時生。盜賊追緝，終年不獲，而捕獲後解送府城多費時日錢糧，又恐途中生變，逃逸無蹤，凡此種種，都是幅員太廣所造成的困弊。

除此之外，現在開山撫「番」後，又如何控制治理新開闢的後山？因此沈氏便提出了府、縣行政區域重新規畫的構想。依沈氏的規畫藍圖，是將舊台灣府彰化縣所轄的大甲溪以北到達後山一帶的北台區域（即將過去的淡水廳、噶瑪蘭廳，加上日後新墾土地）全部畫出，設一府治，稱為「台北府」，仍歸台灣兵備道管轄，府治所在地設於艋舺。台北府下轄有三縣：（一）淡水縣：南畫中壢以上至頭前溪為界，北畫遠望坑為界，稱為淡水縣，作為附於新設台北府城的首縣。（二）新竹縣：自頭前溪以南至彰化縣的大甲溪為止，而其中的竹塹便是昔年的淡水廳廳治所在，裁撤淡水同知，改為一縣，稱新竹縣。（三）宜蘭縣：自遠望坑迤北而東，也就是舊噶瑪蘭廳的疆域，設縣改名。另外，雞籠港口因煤礦所在，又為海防要地，訟事繁雜，但因腹地太小，不能設縣，所以改噶瑪蘭通判為台北府分防通判，移駐雞籠治理。至於新開闢的後山蘇澳到奇萊地區，等日後繁榮，商民增多，再予考慮設官治理。

沈葆楨的〈台北擬建一府三縣摺〉上奏後，朝廷「著軍機大臣會同該部妥議具奏」，在同年十二月二十二日，朝廷下諭「著照軍機大臣等所議」，台北新設一府三縣的構想終

於奉旨獲准，卻不料在此之前沈葆楨已被調任兩江總督一職，沈氏奉命內渡。但從此「台北」一詞不再是泛指台灣北部的名稱，而是指轄有淡水、新竹、宜蘭三縣的新府城，「台北」二字此後成為行政單位的名詞，換言之，「台北」二字到此已具有全新的時代意義，也是日後「台北市」的萌芽。

## 第三節、建城前的曲折

可嘆，奉准設府的新台北府，正當百事待舉的建設工作，因沈葆楨的調走，一時無適當人手接棒，連府治的地點也引起一番意見與爭執。

當初沈葆楨對於新設台北府的府治地點，考慮在艋舺一地的原因是：

> 艋舺當雞籠、龜崙兩大山之間，沃壤平原，兩溪環抱，村落衢市，蔚成大觀。西至海口三十里，直達八里坌、滬尾兩口，並有觀音山、大屯山以為屏障，且與省城五虎門遙對；非特淡、蘭扼要之區，實為全台北門之管。

所以沈氏是從地理形勢與交通方便，及遙對福建省城的三項因素，綜合考慮下而決定府治設在艋舺一地的。

然而新任福建巡撫的丁日昌，提出了不同意見，光緒二年（1876）丁日昌因「台灣北路生番蠢動…殺傷兵勇」，緊急赴台處置。十一月二十九日他登陸雞籠，再從陸路，抵達艋舺，順路前往上年沈葆楨奏准的設府地點踏勘巡察，發現「設郡之地，係在一片平田，毫無憑藉，工重費繁，似尚未得窾要」，認為應該將新設台北府治暫時先移駐雞籠，等待一、二年後再按沈葆楨原議。他所持的理由是：「台灣礦利皆聚於台北，而外人心目所注亦在台北。雞籠口岸實穩，可泊大號兵船，又有煤炭可資船用，故外人尤為垂涎。」另一理由是：「竊維雞籠現雖荒僻，將來礦務一興，商賈必定輻輳，且有險可守，實扼全台形勝。距艋舺不過一日之程，似宜暫將新

設台北府移駐於此。」

　　丁日昌對於府治地點設在雞籠的意見，是附在光緒三年
(1877)上奏的奏摺〈員弁縱賊殃民從嚴懲辦疏〉中的附片〈改
設台北府片〉，同年正月奉旨著照所請。也因為設置府治地
點的變化與不同意見，而使台北府城建設及建城工役延遲耽
擱了數年，這期間台北府治暫設在原淡水廳治所在的竹塹，
也因竹塹曾是初設台北府署所在，所以新竹縣城隍廟，居然
自稱新竹都城隍廟，直到今日，其由來即因此緣故。朝廷雖
同意丁日昌的意見，台北府治卻也並未設在雞籠，因雞籠並
無現成的衙門可供辦公，而且新任的台北知府林達泉也有異
見。當時竹塹紳民因勢利導，一再向林達泉陳情，希望府治
由艋舺改設於竹塹，但是林達泉是支持沈葆楨的，他表達了
看法：

> 此地（指艋舺）四山環抱，山水交匯，府治於此創建，
> 實足收山川之靈秀，而蔚為人物，且艋舺位居台北之
> 中，而滬尾、雞籠二口，實為通商海岸，與福建省會
> 水程相距不過三百餘里，較之安平、旗後，尤有遠近
> 安危之異。十年之後，日新月盛，縣道將移節於此，
> 時勢之所趨，聖賢君相不能過也。

　　正在為府治地點爭論，紛擾不安時，林達泉操勞成疾，
又因父親過世，憂傷過度，在任內死去，於是由陳星聚署理
台北府知府。當他到任時，仍以竹塹為府署，直到次年才將
府治移設台北。總之，從光緒元年十二月，沈葆楨奉旨同意
新設台北府，府治原構想設在艋舺，但在新府城未完成建設
前，府署仍暫設於竹塹，直到陳星聚在光緒五年(1879)閏三
月由竹塹而正式開府於台北，前前後後歷經三年四個月的波
折，台北府治又回到原點。陳星聚也終於能在確定府治地點，
開始建設台北府的基礎大業，但事情並未從此順利，新的波
折才開始呢！

## 第四節、陳星聚督建府城及城內建設

　　如上所述，丁日昌對於新府治的設置地點有意見，再加上福建巡撫冬春駐台，夏秋駐省的新規定，及健康惡化的原因，丁日昌駐台不過半年，還來不及建設台北府城，便在光緒三年（1877）四月返回福州省城，之後因病告假回籍，翌年四月奉准告退。於是台北府城後續的種種籌建大任，便不得不由後來受命署理的知府陳星聚來執行督工了。

　　這時新府城的建設是從無中生有，百事待興，不論府城地址的勘定，城牆城樓的建設，及城內諸官方建築、民宅的興建，以及街道的劃定，居民商賈的招徠，在在都是一大頭痛問題。尤其府城的建設更面臨如下問題：(1) 工匠不足 (2) 地基不穩 (3) 經費匱乏等等，所以新任台北知府林達泉選擇了較容易著手的城內建設，他先建考棚。

　　早在光緒元年沈葆楨奏設台北府，便提出淡蘭文風鼎盛，但眾多寒士無能力籌措經費前往台灣府城（今台南市）赴考，因此同年七月上奏的〈歲科兩試請歸巡撫片〉中，主張在艋舺地方捐建考棚，奉旨允准。而在地方士紳大力支持下，尤其貢生洪騰雲不但捐出上田一千四百七十八丈地基，另考棚經費銀一百九十四兩四錢。考棚乃在光緒四年（1878）開工建造，次年四月竣工。

　　林達泉卒後，由陳星聚繼任，署理知府，開始興建府署，這是繼考棚之後的第二座官方建築。由於是在光緒五年三月開府台北，我們有理由相信府署的完工也應在這時間點左右，《台北市志》記載是在光緒五年九月落成，雖未註明出處，但應該是可信的。

　　當時台北府城現址是一片空曠水田，漫無人煙，偶爾點綴幾間草寮，出現了兩座官方建築—考棚與府署，顯得很突兀，下一步當然要迅速規畫開闢街路，在街路兩旁，鼓勵商賈居民興建民居店舖，形成熱鬧的街市。這時陳星聚發布了一件曉諭的公文告示：

（前略）照得台北艋舺地方，奉設府治，現在城基街道均已分別勘定。街路既定，民房為先，所有起蓋民房地基，若不酌議定章，民無適從，轉恐懷疑觀望。因飭公正紳董酌中公議，凡起蓋民房地基，每座廣闊一丈八尺，進深二十四丈，先給地基銷銀一十五圓，仍每年議納地租銀二圓。據各紳董廣為招建外，合行出示曉諭。為此，示仰紳董、郊舖、農佃、軍民人等知悉：爾等須知新設府城街道，現辦招建民房，務宜即日來城遵照公議定章，就地起蓋。每座應深二十四丈，寬一丈八尺，先備現銷地基銀一十五圓，每年仍交地基銀二圓，各向田主交銀立字，赴局報明勘給地基，聽其立時起蓋。至於造屋多寡，或一人獨造數座，或數人而合造一座，各隨力之所能，聽爾紳民之便。總期多多益善，尤望速速前來。自示之後無論近處遠來，既有定章可遵，給價交租，決無額外多索，務望踴躍爭先，切勿遲疑觀望，切切特示。光緒五年三月○日給。

從這件告示我們可以想見陳星聚急于建設府城的心情，同時依據這份文件，我們可以分析如下：

（一）、從告示末尾年代、日期，可知在光緒五年三月，陳星聚開府台北之前，城基、街道早已分別勘定規畫好。

（二）、地基大小、尺寸，及分派繳交銀兩，都經過公平紳董公議，再奉上級核定，可見並非完全由官方主導，是和北台民間士紳富商共同商議討論過而決定的，而這批紳董，至少應包括了後來擔任台北府城工總理的：林維源、潘盛清、王廷理、王玉華、葉逢春、李清琳、陳鴻儀、陳霞林、潘慶靖、王天賜、廖春魁、白其祥、林夢岩、陳受益等十四位。

（三）、新蓋民房的地基大小尺寸是「廣闊一丈八尺，進深二十四丈」為一單位，具有幾何分割和沿街縱深式商業街屋統一標準的意義，這種規制影響深遠，直到今日，台北市

標準店面的寬度仍維持著「一丈八尺」（俗稱丈八）。

陳星聚的告示並未引起紳商、民眾們的熱烈響應，一方面有遠見的人們不多，一方面具有財力的也不多，但在官府軟硬兼施，勸誘之下，還是有些紳商、地主配合官府意思，《台灣慣習記事》記載：

> 至光緒四年，艋舺人洪祥雲、李清琳等，首先由地主吳源昌提供今之府後街（二丁目二十八、二十九、三十番戶之地），作為建築店舖之用，是為城內店舖之嚆矢也。

這三人或是擁有功名，或是地主，或是郊商，或兼而有之，我們從三人的社經地位，可以想見官府勸募的對象不外乎士紳，郊商（富賈）、地主等有錢有勢之人。再從日據初期留存台北府城的繪圖來看，府後街二丁目的位置也不過是府署後面的一排店舖罷了，這其中自有紳商們不得不應付官府的味道頗深。不過，艋舺人領頭響應了，不久，大稻埕人張夢星、王慶壽、也進入府直街（在府署正前方）建屋，其他地方的紳商也陸續湧入府前街起建店舖，於是街肆逐漸形成，至光緒六年（1880）西門街、北門街也跟進建造，台北城內總算有些雛型、規模了，不過根據《台灣慣習記事》說法，當時會居住在城內的紳商「只有與官衙有關係的，純粹經營商業的尚屬罕見。」顯見初期城內人口稀少，仍是荒涼。

陳星聚一方面鼓吹勸誘紳商起建店舖住屋，建設街道、官署；一方面也執行建城的計畫。由於此時台北市一片水田，土質軟弱，不堪承重，必需先行改良地質，予以夯實。於是他在未來的城基基址上遍種莉竹，由於竹根會抓緊土壤，具有夯實土壤的作用、三、四年後莉竹長成，自會加強土壤的承載力，屆時就可以興建城牆、城樓了，也因此台北府城的城牆建設也就延擱下來。

台北城建設在不甚順手的情況下，匍匐的前進，陳星聚此時已是近七旬老人（陳星聚生於嘉慶 22 年，1817，歿於

光緒 11 年，1885），在各方折衝、商討、軟勸硬逼下，已是疲憊倦怠，耗盡心血，身體衰退，一日不如一日，他仍忠誠勤慎的執行任務。不久，又發生一件大事，工程進行二年，光緒七年又有了大變化。

光緒七年（1881）四月初八補授台灣道的劉璈，不顧城工進行的多寡與籌募經費的艱辛，自以為熟悉風水堪輿及曾有建築恆春城的經驗，居然大幅度變更了城牆的位置，《清季申報台灣紀事輯錄》有一則報導：

> 台北府城前經岑宮保親臨履勘，畫定基址。周徑一千八百餘丈，環城以濠，均已興工從事於春揭。劉道憲昨復到勘，又為更改規模。全城舊定基址均棄不用，故前功盡棄。估其經費，應多需銀二萬餘圓，在工人役擬票撫轅，求為定奪。此事究不知若何辦也。

報導中的岑宮保即是岑毓英，原任貴州巡撫的岑毓英在光緒七年四月二十五日奉旨調補福建巡撫。就任後他在同年閏七月前往台灣，目的是要熟悉台地狀況並籌辦台灣防務，開山撫「番」。在短短一個多月由北到南的查勘，在回福建後，上呈〈渡台查明情形會籌防務摺〉中提到「又查新設台北府、淡水、宜蘭各縣尚無城垣，台灣府城暨各縣城池亦間有損壞，不足以資捍衛」，很清楚的呈明台北府城尚未興建。同年十一月岑毓英二度來台，在基隆登陸，原定停留二個月，目的在「督修城池、砲台、河堤各工程」，及辦理上次來台時持續進行的全台防務和撫「番」事宜，但因嘉義縣發生莊芋糾集黨徒殺人搶劫事件，直到翌年三月才回福建。

光緒八年正月初四，他抵達台北府，便「督同官紳布置修築府城、添紮砲台、營碉各事」，因此我們可以認定台北府城勘察、布置，位址的確定是在此時——光緒八年正月，而且岑毓英樂觀的認為光緒八年十月以前可以完成。卻不料光緒八年五月，岑毓英奉旨調任署理雲貴總督，新任的台灣道劉璈推翻了岑毓英的規畫，重新來過。造成前功盡棄，工

人議論紛紛，前往撫轅陳情，請求定奪。

劉璈究竟改變了什麼？根據台灣名建築學者楊仁江研究考證，撰文寫出：台北府城的平面配置是台灣所有的府、縣、廳城所沒有的，近似矩形的規則形式。平直的北、東、西三城垣，以及略成彎弧的南側城垣城特殊造形的府城輪廓，整個城垣東西窄、南北長、寬長比例為 1:1.21。矩形城垣的中軸線指向北偏東 15 度的艮方，遙遙對著七星山。城裡的道路以及府署衙門前的「府前街」（今台北市重慶南路）為南北主幹，並向左右引出東西分支，略如「井」字形的支幹道。從地理上看，府前街正對著北方大屯山與七星山間的谷地，但並未貫穿府城的牆垣，南止於文武廟，北終於府署門口。府署為府城行政管理中心，依中國傳統，建在城內偏北地方。城內十字形交叉的中心略偏東，是天后宮所在地（今二二八公園）。城內沒有一條道路直接貫穿南北或東西的兩個城門，這是台北府城道路的規畫。為了加強防禦，府城外側設有護城濠，係按地理形勢自然彎曲。城濠之水係從城垣西北角淡水河河溝頭分支引入，部分原為供應水田的圳道，也由西側及北側城垣下穿入城內，貫穿處的牆基做成「水關」，共有四處。

我們有理由相信，這就是當年劉璈依據風水理論，改變台北城及城內官方建築的規畫，陳星聚身為下屬，只有恭謹的接受長官的決策，忠實的執行新規畫。變更城址，對於整個城工工程只是多花費銀錢，多浪費時間，便可解決。對於工匠不足問題，岑毓英幫了大忙，岑毓英在福建巡撫任內，去函給知府卓維芳，請他到廣東覓僱百餘名匠人，希望能在光緒八年二月到達台北，趕緊興工。第三個問題是土地的征收，陳星聚以每丈平方上田一兩，中田八十錢，下田六十錢的價錢，定額征收。城址、土地、工匠諸問題解決之後，剩下最頭痛的問題就是經費的不足。

根據岑毓英在光緒八年五月上呈的奏摺〈修理大甲溪及基隆營碉報銷片〉中曾提到台北府城的工程建造費用，由台

防經費中撥發，及淡水、新竹、宜蘭三縣紳民量力捐助。所以《淡新檔案》中收有一件光緒八年三月初八勸捐委員的諭文：

> 現奉宮保撫憲札開，以台北郡城年久未造，亟應乘時建築，以資捍衛，所需經費酌定由官處籌撥，並就淡水、宜蘭二縣紳民捐助外，新竹應派捐番銀五萬，即速解繳台北府轉撥應用。

官方經費到底撥出多少？史書並未記載，因此說穿了還是由新竹、淡水、宜蘭三縣民間全力支助，所謂「量力捐助」，實際上可分為「義捐」、「勸捐」、「派捐」三種，「義捐」自然是樂捐；「勸捐」乃是由長官指派，當地紳商向當地民眾勸募捐款；「派捐」則是官府視紳商財力而指定的金額；說白了，全是不樂之捐，強派指定。因此光緒八年二月初一，城內開設公局，各縣傳各鄉保紳富殷戶，限於初二日議捐，並在各處成立分局，以便分區辦理勸捐、派捐事宜。然而事與願違，波折不斷。執行勸捐的紳董幾近威脅，甚至有將百姓解縣究辦、押金追繳，或越區勸捐，或藉端索擾，或糾眾勒索，引起民眾不滿，產生所謂「刁戶」、「玩戶」、「頑戶」、「抗戶」等等的抗捐、罷捐。而士紳富戶之間也因漳泉不和，捐多捐少，爭執不停，或推拖不捐，或推病不出，雖經多方催繳，效果不大，我們可從光緒九年七月陳星聚發布的一道稟文，看出端倪：

> 查台北建築郡城應需經費，奉前撫憲岑，飭令淡、新、宜三縣紳富勻捐，現已年半，計淡水縣原捐拾萬，已收解捌萬餘元。宜蘭地方瘠苦，殷富無多，曾於勸辦時，稟明分作兩年捐解清楚，刻下亦解至參萬壹仟餘元，核算六成有餘，惟該縣捐項僅繳解過銀貳萬肆仟餘元，尚不及五成。似此泄沓從事。要之憑何支應，捐款何日可清，實深憤懣。城工需用孔急，全賴捐款濟應，該縣身任地方，不得置身事外，……尤應破除情面，實力嚴追解完。……務於本年十月以前一律清

完，毋稍徇延，致于未便，切切。

從「憤懣」一詞的形諸公文，我們自可想見陳星聚內心的憤怒與不滿，突顯了他的焦急感與無奈、無助、又無可如何的心態。在這窘迫情況下，最後由台灣道劉璈與台北知府陳星聚的殷勤勸捐下，北台的幾位紳商富戶同意同數認捐，或加額認捐。至此劉璈才鬆了一口氣，說道：「捐案既定，城工自可剋期告成」。至於整個城工工程到底花費了多少錢？前引《淡新檔案》記錄：三縣紳富勻捐，計淡水縣十萬元，宜蘭、新竹縣各五萬元，合計二十萬元。日人伊能嘉矩估計建設經費凡四十二萬餘元，除三縣捐款，其餘由清賦項下補充。我們有理由相信，後來擔任城工總理的紳富，如林維源、潘盛清等十四人，至少合計也捐了將近十萬元左右。不管如何，在經費不足，一拖再拖，工程時續時斷的情況下，台北城終究次第營建起來。《台灣慣習記事》第二卷第一號，明確記載：「台北城的建設計畫是清光緒七年台北府知府陳星聚在任時，召集轄內紳士、紳商協議而成，光緒八年一月二十四日開工，光緒十年十一月竣工」，完工後的台北府城，其規模、形制如〈台灣築城沿革考〉所述：

> 城以石壘，東西各四百十二丈，南側三百四十二丈，北側三百四十丈，總計城周一千五百零六丈。環城以濠，計開五門，窩鋪四座。通往大稻埕為北門，曰承恩；通景尾為大南門，曰麗正；通艋舺八甲街為小南門，曰重熙；通艋舺新起街為西門，曰寶成；三板橋通錫口為東門，曰照正（一說景福）。東、北二門並建外郭，額題「巖疆鎖鑰」。

台北府城初建成，正是清法戰爭在基隆、滬尾戰況激烈之時，幸好法軍從未逼近台北府城，因此府城未受到任何破壞，也未經戰守攻防之考驗。戰爭結束後，劉銘傳曾在一件奏摺中提到當時台北府城只有城垣、文廟、試院（按即前述之考棚）及府署，其他工程則因「民力難籌，多未興辦」，而且「城內盡屬水田，不特屋宇無多，並無輿馬可通之路。

所居縣署，半係草房，將佐幕僚，僅堪容膝」，「乃令淡水縣勘購民田，按方給價，砌築橫直官道，一面招商造舖，闤闠漸興」。一方面邀請江浙商人集資五萬兩，成立「興市公司」，在城內建石坊街、西門街、新街等不同街道，以招引商賈前來集居；另一方面聘請日本技師修自來水井，並在各機關及大街設電汽燈。為了興辦教育，又在府城西南設西學堂、番學堂，及登瀛書院，此後為安定商民的心理，又建了關帝、天后、風神、龍神等廟。

嗣後台灣奉准建省，省城卜定於台灣中部的彰化縣橋孜圖大墩附近（今台中市豐原區），以兼顧平衡南北爭立省城之議。在新省城建立之前，首任台灣巡撫劉銘傳在台北府城「乃擇城西北隅勘建巡撫行署，並親兵營房，附近造藩司行署，及營庫行所，……復造淡水縣並艋舺營參將各官衙署」。後來因建新省城經費龐大之考慮，省城再度決定改設在台北府城，上文中的巡撫行署，成為撫台衙門，藩司行署成為布政使衙門。從此台北府城商賈雲集，衙署林立，政經大興，一派繁華熱鬧氣象，這是甲午戰後日本佔領台灣前的台北景象。

此時的陳星聚，不僅晚年時患痰喘，也因「升任台北知府，事皆開創，捐籌勞瘁不辭，形神益憊，而城工一役，經營尤久，飯食因以漸減，竊謂先嚴之病實基於此。滿望工程畢後，乞疾引退。去夏城甫告竣，法逆旋擾基、滬。先嚴以暮年勞頓之軀，當軍務煩興之日，維持一載，力與心違，焦慮苦思，夜以繼日。今夏和議甫定，而先嚴背疽作矣！雖蒙給假醫調，誰知老年精力耗竭，受病已深，百藥乞靈，卒無效驗，延至光緒十一年(1885)六月二十二日卯刻竟棄不孝等而長逝矣。」（見陳星聚死後二子所寫的「行狀」）

陳星聚以 69 歲高齡病逝任上，他的晚年在台北建立府城，心力交瘁，健康日壞，群醫束手，可謂「以身殉台」，這是所有台北人不能不肅立尊敬的一位循吏能臣。

## 第五節、日落台北城

　　清光緒二十年(1894)清日兩國爆發甲午戰爭，清廷戰敗，翌年簽訂馬關條約，割讓台灣。台民不從，建立台灣民主國，力抗日人之統治，台灣民主國的總統府設在台北，這是台北由「府城」→「省城」→而「總統府」光榮的一頁。同年五月二十九日日軍於澳底登陸，逐漸逼向台北，沿途以武力接收，掃蕩屠殺反抗之台民義軍，終於日軍在六月七日抵達台北城北門。日軍壓境的同時，台北城內因驚慌而大亂，適有一位名叫陳法的婦人（住在北門外後街 41 號，乃姚戀官的妻子）正在城牆上馬道晒衣物，提供樓梯供日軍登上城牆，再打開北門進入城內，日軍順利揚長進入台北城。

　　六月十四日，日本台灣總督樺山資紀，率領文武幕僚進入台北城，三天後宣布統治台灣，建造不過十一年的台北府城，竟然不戰而屈，烙上恥辱的印記。

　　日人進城後，以籌防局為台灣總督府，布政使司衙門為陸軍部，撫台衙門為砲兵隊，西學堂作為總督官邸，台北府署更於日後成立台北縣廳。西元一九〇〇年（光緒 26 年，明治 33 年），日人為因應台北日增的人口、交通，提出市區改正計畫，原計畫在舊有五個城門外，另增建幾個城門，卻因反而影響交通的安全而被推翻。同年十月二十六日再提出拆除城垣構想的「台北城北門及西門擴展設計變更建議」。翌年，先是拆除東門附近的城垣，使道路直通台灣神社，並陸續拆除西北角的西、北兩城牆，打通成缺口，以讓火車可以破城通行。到了一九〇二年（光緒 28 年，明治 35 年），整個台北城垣被拆的剩下不到 1/3，到一九〇四年，拆除殆盡。城牆拆除同時，城門也不保，西門（寶成門）首先拆除，幸而當時台灣總督府圖書館館長中山樵，與尾崎秀貞等有識之士，起而反對，呼籲保留，獲得民政長官後藤新平的支持，北、東、南、小南門等四座城門終於保存下來。

　　城垣拆除後，日人將城址開闢成四條三線道路：（一）東

城址為今中山南路（由監察院前圓環至公賣局前圓環）；（二）西城址為今中華路（由北門圓環至小南門圓環）；（三）南城址為今愛國西路（由小南門圓環至公賣局前圓環）；（四）北城址為今忠孝西路（由北門圓環至監察院前圓環）。所謂三線道是指中央為快車道，兩側為慢車道，中間隔以綠化之安全島，其中以北三線道最早完成，東三線道最美，素有「東方小巴黎」之稱呼。四條三線道完成後，曾有詩人吟詠道：「行行三線路，卻憶舊城垣。人事猶如此，因時有廢存。」

## 第六節、古蹟重生

台灣光復後，倖存的四座城門成為文化景觀，常在國家慶典時，或油漆粉刷，或釘上鐵釘張掛文宣彩牌，顯得處處斑駁，傷痕屢屢。一九六五年（民國 54 年），東、南、小南門三城樓被改建成北方式宮殿式樣，僅有北門因「妨礙」交通，準備拆除，而幸運的未被改建，之後又幸運的在其上興建高架道路，而免去拆除命運。一九七九年（民國 68 年）台北市政府開始重視倖存之北門，先是委託中原理工學院進行歷史及現況之調查研究，再根據調查研究之建議，予以施工恢復原狀，展現其樸實無華的紅色外貌。一九八三年十二月，更被行政院內政部，以 72.12.28 台內民字第 20245 號函，指定為台閩地區第一級古蹟，北門得以重振「巖疆鎖鑰」的雄風。

近年台北市政府積極推動「北門廣場景觀工程」，將在北門西南側留設綠地空間，結合台北城地景解說，並以地坪鋪面重現城牆意象，預計二〇一八年七月完工。另外輔以「西區門戶計畫」，以北門為中心，配合周邊路型和地景，打造北門廣場，重現歷史文化意象。北市府計畫在北門北側設置二處人行穿越道，銜接從台北車站、北門捷運站而來的人潮。西南側規畫綠地休憩空間，配合台北歷史地景解說站，串聯周遭文資建築，並在附近試掘考古，二〇一六年四月果然發現古北門甕城的遺跡，惜目前無法開挖確定其遺址範圍，擔

心影響其上的另一處古蹟「三井倉庫」建物。本年（2017年）二月底拆除北門城樓上的忠孝橋高架引橋，北門又恢復其雄壯威武之氣象，預計在二〇一八年六月完工的「北門廣場」、「西區門戶計畫」，歷經百年滄桑，見證政權更迭的北門，必將如浴火鳳凰般重生。屆時陳星聚地下有知，佝僂著身軀，捋著白鬍子，喜氣洋洋的在天上俯視這座他耗盡他心力，鞠躬盡瘁于此的北門—承恩門。

〈參考書目〉

尹章義〈台北設府築城考〉、〈台灣地名個案研究之一——台
　　北〉兩文收入於《台灣開發史研究》，台北市，聯經出
　　版事業公司，1989 年 12 月初版。

陳捷先、閻崇年主編《清代台灣》，北京市，九州出版社，
　　2009 年 11 月一版。

鄭喜夫《台灣地理及歷史・卷九官師志》〈第一冊文職表〉，
　　台中市，台灣省文獻委員會，1980 年 8 月初版。

陳孔立《清代台灣移民社會研究》增訂本，九州出版社，
　　2006 年 7 月一版。

戚嘉林《台灣史》全五冊，作者印行，1998 年三版一刷。

羅剛《劉公銘傳年譜初稿》上、下二冊，台北市，正中書局，
　　1983 年 4 月台初版。

楊仁江《台北府城北門之調查研究與修護計畫》，台北市，
　　楊仁江建築師事務所，1997 年 6 月。

李乾朗《台北府城牆及砲台基遺址研究》，台北市，台北市
　　政府捷運工程局，1995 年 3 月。

任崇岳《台北知府陳星聚評傳》，鄭州市，河南人民出版社，
　　2013 年 8 月 1 版。

沈葆楨原著，陳支平點校《沈文肅公牘》，南投市，台灣省
　　文獻委員會，1998 年 3 月。

台灣銀行經濟研究室《法軍侵台檔》上、下冊，南投市，台
　　灣省文獻委員會，1997 年 6 月。

台灣銀行經濟研究室《法軍侵台檔補編》，南投市，台灣省
　　文獻委員會，1997 年 6 月。

台灣銀行經濟研究室《同治甲戌日兵侵台始末》，南投市，
　　台灣省文獻委員會，1997 年 6 月。

台灣銀行經濟研究室《清穆宗實錄選輯》，南投市，台灣省
　　文獻委員會，1997 年 6 月。

台灣銀行經濟研究室《清德宗實錄選輯》，南投市，台灣省
　　文獻委員會，1997 年 6 月。

卓克華《台灣古道與交通研究—從古蹟發現歷史卷之二》，
　　台北市，蘭臺出版社，2015 年 4 月。

陳星聚與台北建城

# 深化陳星聚研究之我見——
## 讀任著《台北知府陳星聚評傳》有感

書名：《台北知府陳星聚評傳》

作者：任崇岳

出版單位：河南人民出版社

出版時間：2003 年 8 月 1 版

字數：300,000 字

## 壹、引言

　　台灣史上人物傳記之研究撰寫，南明時期，多半集中在
鄭氏王朝的四代人物：鄭芝龍、鄭成功、鄭經、鄭克塽四人，
而光環亮點又集中在鄭成功一人，大體而言「鄭成功研究可
以說包羅萬象，瑣碎過度，歌功頌德居多，但是缺乏歷史意
義」（林玉茹《戰後台灣的歷史學研究》，頁 71）。相對而言，
鄭芝龍研究顯得寥寥無幾，其原因不外乎「一方面是其生平
事蹟大多由外文史料所記載，另一方面可能是因其投降滿清，
為傳統的忠君愛國思想所不容。不過隨著中、外文新史料和
研究成果的發表，逐漸突顯鄭芝龍在台灣史，甚至中國海洋
史的開創性和重要性。」（林玉茹前引書，頁 72）鄭經和鄭
克塽，以及明鄭麾下的名將與軍師，則有若干篇章，但又集
中在施琅一人，主要是其與鄭成功之恩怨情仇，及收復台灣，
歸入大清版圖之功過問題。

　　光復初期，台灣因政治氣圍影響，人物研究多集中在三個層面：一、對地方開拓有貢獻之鄉賢之物。二、對晚清台灣之自強運動建設有功勞之沈葆楨、丁日昌、劉銘傳三人。三、具有反清復明的英雄人物，如朱一貴、林爽文，及海盜蔡牽等人。尤其一九七〇年代以來，前台灣省文獻委員會（現改名國史館台灣文獻館），邀請專家學者撰寫，先後編印了《台灣先賢先烈專輯》、《台灣先賢先烈叢刊》，後再續以《台灣歷史名人傳》系列繼續之，陸續出版近百冊人物傳記。另外民間人士也主編了幾冊諸如《台灣近代名人誌》、《台灣近代人物集》、《台灣出土人物誌》等等，或由作者自行出版，或交由自立晚報社文化出版部、前衛出版社出版，諸作者編者，皆較偏台獨史觀，其影響力不可小覷。至於現存在世的台灣人物，這數年來陸續由中研院近史所，天下遠見出版公司，商業周刊出版社，時報出版社，聯經出版社出版了不少的口述歷史、回憶錄、傳記，書多無法一一列舉。

　　在這些眾多龐然人物傳記書中，獨獨漏了晚清時代對北台有鉅大貢獻的陳星聚，不能不說是一重大遺憾與忽視，如今這遺憾與忽視，由任崇岳先生新著《台北知府陳星聚評傳》彌補了。

## 貳、作者簡介與寫作動機

　　讀其書不可不知其人。根據本書封面折頁之作者介紹，其人生平如下：

　　任崇岳，河南省社會科學院研究員。1938 年 12 月生，河南省臨潁縣人。1961 年畢業於中央民族大學歷史系，1981 年畢業於中國社會科學院研究生院，師從著名蒙元史專家翁獨健教授。著有《庚申外史箋證》、《誤國奸臣賈似道》、《宋徽宗傳》、《謝安評傳》、《韓愈傳》、《中國社會通史 · 宋元卷》、《中國文化通史 · 遼金西夏金元卷》、《中原移民簡史》、《河南通史 · 宋金元明清卷》、《中華姓氏譜 ·

謝姓卷》，通俗讀物《河南古代史話》、《宋元宮廷秘史》、《漫話后妃》，長篇歷史小說《李後主演義》等。

由上述作者簡歷，可以了解作者本身為歷史科班出身，並任職於河南省之社科院，本來專研的斷代史領域應該是蒙元史或廣義的遼金元史，後或許是機構研究業務需求，研究的斷代史擴及魏晉南北朝史、宋史，主題則較偏向社會文化、人物傳記、姓氏源流、宮廷后妃，及本鄉本土的河南史，既能做專業嚴肅的學術研究，又能書寫通俗的史話讀本，真可謂多才多藝的史家。

不過就其以往研究及著作履歷來看，他似乎從未涉及台灣史，應該對台灣史不熟，卻如何又會去寫對他而言既陌生又遙遠的一位台灣不顯赫的官吏—陳星聚呢？

原來作者與陳星聚是小同鄉，都是河南臨潁人，據作者在本書〈後記〉所記，作者寫作本書的原因，約可歸納為四點：

(1) 與本書傳主陳星聚是小同鄉，「在他的家鄉河南省臨潁縣，陳星聚卻是人們耳熟能詳的名字。由於他當過官，臨潁人都親切地稱他為『陳官』，也因為他在台灣當官，他生於斯長於斯的陳村便改名『台陳村』」，「作為史學之作者，我很想給陳星聚寫一本傳記，但手頭沒有足夠的資料，這一計畫遂告擱淺。」

(2) 適巧，中國河洛文化研究會申請到了國家社科基金項目，要出版一套叢書，《台北知府陳星聚評傳》便是其中的一本，因作者與傳主都是臨潁人，主持這套叢書編纂事宜的楊海中便指定作者負責撰寫，「我自然義不容辭，只能答應」。

(3)2009 春季，作者回鄉參加陳星聚學術研討會，獲見譚建昌的《台北知府陳星聚》一書，該書有 40 餘萬字，未正式出版，只作為臨潁縣政協的文史資料梓行。由於譚氏「未按人物傳記的遊戲規則來寫，大大降低了該書的學術價值」，「本書即是為補苴罅漏而作。」

（4）陳星聚逝世已近一個半世紀之久，但他那痌瘝在抱、為民請命的情懷和抵禦外侮，殞身不恤的品格，今天仍然有借鑒意義。弘揚陳星聚精神，傳承優秀傳統文化，「這就是我寫這本小書的初衷」。

## 參、本書內容簡介

本書內容可分成四大部分，一為傳主生平事蹟，下分為四個段落，茲抄其標題便可以瞭解其內容：

（一）初入仕途，政績卓異：下又分三節（1）春風得意，考中舉人，（2）舉辦團練，保衛桑梓，（3）牛刀小試，出任知縣。

（二）苦心孤詣，經營淡水：（1）編造保甲，便於管理，（2）裁定匪患，維持治安，（3）勸民行善，敦風勵俗，（4）改革陋習，嚴禁賭博，（5）關注農業，禁宰耕牛，（6）打擊奸商，平抑米價，（7）清庄聯甲，防範盜賊，（8）建回春院，保護義冢，（9）修橋建堰，造福百姓，（10）明鏡高懸，秉公斷案，（11）伸張正義，敦睦人倫，（12）折衝樽俎，處理教案。

（三）營建台北，功垂千秋：（1）大臣薦舉，主政台北，（2）篳路藍縷，營建府城，（3）培育桃李，興建儒學，（4）關心民瘼，賑寡恤貧，（5）辦好隘務，發展生產，（6）悲天憫人，善待囚犯，（7）管理驛站，方便郵遞，（8）春風化雨，消彌矛盾，（9）保護工商，發展經濟，（10）妒惡如仇，整飭吏治。

（四）抵禦外侮，以身許國：（1）列強環伺，寶島多難，（2）法國侵越，意在台灣，（3）基隆陷落，星聚請戰，（4）滬尾激戰，互有勝負，（5）中法議和，星聚殂逝。

二為「附錄」，內附二文：（1）有關陳星聚史料摘錄，（2）陳星聚年譜。三為「引用書目」，末為「後記」。本書綱舉目張，標題能切中內容，可謂一目瞭然，但未能採用通行的某「章」某「節」區隔目次，而是能採用數字編次，初步讀起來總覺得怪怪的，很不習慣。

## 肆、本書之優缺點

個人拜讀了任崇岳先生大著《台北知府陳星聚評傳》後，深為佩服，作者生於 1938 年，撰寫本書時（暫定於 2009 年），已行年七十二，以如此高壽，兼又撰寫的是他所不熟悉的台灣史，及閩台地區的歷史，居然洋洋灑灑的寫出 30 萬字的大書，實在極不容易。以下就個人閱讀之後，一些感想（不敢言評），表述如下：

（一）文章書寫方面：由於作者早有寫作《誤國奸臣賈似道》、《宋徽宗傳》、《謝平評傳》、《韓愈傳》等等人物傳記之經驗，因此本書寫來自然不是難事，其文筆老練、行文流暢，既有學術性的嚴謹，富有通俗讀物之暢曉易讀，這是極不容易的事，具見作者長年浸淫史海之功力。但某些章節段落，採用中國傳統史家之筆法，夾敘夾議夾考夾論，可能對一般讀者造成閱讀不便。反之，為顧及一般讀者程度，某些段落先是引用一段原文（文言文），再譯成白話文，不免累贅。

（二）章節架構方面：採時間年代之次序，從傳主年輕時代考中科舉，舉辦團練，對抗太平軍、捻軍敘起，直到病逝台北知府任上，條理脈絡清清楚楚，謀篇佈局是經過一番考慮的，尤其標題採用傳統章回小說的對仗，易讀易懂，點出本節重點。但是拜閱之後還是感覺有三點可補充，才覺完整，一是陳星聚的家世淵源背景，二是陳星聚的後裔概況，三則是未見作者本人對傳主的評價，及時人、鄉人、官場對傳主的評價。以上三點或礙於史料不足，撰寫有所困難，但在本書的章節架構還是應予補上以見完整。另一般書籍編排應分某「章」某「節」，本書卻按數字的編排，讀來覺得怪怪的，建議再版時，可分為「本傳」、「附錄」、「引用書目」、「後記」。「本傳」下再分某章某節。另外，對於陳星聚紀念館應有一節介紹，尤其館內目前收藏之文物概況，可考慮放在「附錄」一章內。

（三）引用史料方面：作者以地緣之便，使用了《重修臨潁縣志》、《順昌縣志》、《建甌縣志》、《古田縣志》等等，及台灣經濟研究室編印的眾多文獻叢刊，其中最難得，而且是台灣方面從未見過的晁國順《陳星聚在福建》（未刊稿）、譚建昌《台北知府陳星聚》（打印稿，河南省臨潁縣政協《文史資料》第十一輯），及《陳氏家譜》，且附了其二子所寫的〈行狀〉，對台灣學者而言，都是首見資料。

但是在史料引用書目部分，也有二項疏漏：一是本書書中大量使用《淡新檔案》，在引用書目中卻未列出：一是陳星聚紀念館中的文物未見列出引用；書中所附諸多照片的文物資料：如重修陳星聚墓碑之碑文，時任福建台灣兵備道灌陽人唐景崧之輓聯「鞠躬盡瘁，永為吾輩典範；氣壯山河，不愧大清英雄。」台灣巡撫劉銘傳之「從中原來東閩，胸闊五湖四海。府台北靖一方，惠民無邊無際。」閩浙總督兼福建巡撫湘鄉楊昌濬之「三膺計典入史，一世純儒循吏。八閩善政揚名，萬代士林楷模。」左宗棠之「巖疆鎖鑰，青石千丈台北府。禦寇安民，紅牆百世陳公祠。」丘逢甲之「浩氣長存神不死，捨生取義骨何香」，正一品建威將軍湘鄉曹志中之「台北平法銘青史，八閩英名在神州。」河南臨潁縣官紳之「勤政在九閩，萬民皆說陳公恩重。英魂歸故里，十鄉盡沐陳宦春風。」台灣中路諸番敬輓之「入內山攀絕頂勸墾荒植穀撫生番，利義塾布倫理教忠孝禮義化黎民。」台北府淡水縣官紳共輓之「除盜懲惡寬刑厚重，靖撫鄉閭，是謂淡水易治。裁貪減賦興利舉廢，裨益地方，盡道循吏傾心。」台北府士紳共輓之「歷艱辛建台北城池，固若金湯堪稱岩疆鎖鑰。戰法夷保百姓全家，凜然大義不愧一門精忠。」其他落款人無法辨識，茲不一一列舉，這些重要輓聯未見引用，也未註明出處。

其他有關陳星聚立身行事、為宦治道之對聯，如「清者蒞職之本，儉者持身之基」、「無貪心無私心，心存清白真快樂；不尋事不怕事，事留餘地自逍遙」、「慎重者，始若

怯終必勇，輕發者，始必勇終必怯」、「欲政之速行也，莫善乎以身先之；欲民之速服也，莫善乎以道禦之」、「有理而無益於治者，君子弗言；有能而無益於事者，君子弗為」、「愛半文不值半文，豈謂世無知者；作一事須精一事，庶幾心乃安然」、「為政不在言多，須息息從省身克己而出；當官務持大體，思事事皆民生國計所關」等等，亦是未見引用或註明出處（其他書中所附碑文照片，或因反光，或照片過小，無法辨讀，或為今人所題，茲不一一俱列）。

這些輓聯，正代表官紳、時人對陳星聚的追懷與評價，有些對聯可能是陳星聚為宦治事、立身正己之語錄，極其珍貴，卻未見作者引用詮釋，浪費這些史料的運用價值，這是極可惜的，此其一。

其二，相對於台灣學者不易看到大陸某些一手或珍稀史料，同理大陸學者也不易看到台灣學者的一些重要著作，如尹章義教授大著《台灣開發史研究》（1989 年 12 月）一書的〈台北設府築城考〉、〈台灣地名個案研究之一——台北〉兩文。楊仁江教授主持的《台北府城北門之調查研究與修復計畫》（1997 年 6 月）；極李乾朗教授主持的《台北府城牆及砲台基指研究》（1995 年 3 月）；其中有諸多現場測繪及考古挖掘成果報告，任崇岳先生或無緣或困難得到，自然不能運用在其書內，及在筆者撰寫此篇讀後感時，報載在挖掘整建捷運萬大線之中正紀念堂時，在人行道側溝工程中（靠近台北市南昌路與南海路）居然挖到台北府城牆遺址。諸如此類資料，自然不是大陸學者容易及時掌握的最新考古資訊。

其三，本書很明顯缺乏田野調查資料，陳星聚曾履任福建順昌縣、建安縣（今建甌縣）、閩縣（今閩侯縣，已併入福州市）、仙遊縣、古田縣，及淡水、台北、新竹、苗栗等地所留下的殘存遺跡或民間傳說，均未見到，顯然作者只是參考紙本文獻，未作田野調查，這是明顯的缺失。但想到先生七十高齡，要他奔波閩、台，採訪、考察、蒐集陳星聚的殘存遺跡及民間傳說，再考慮到其年齡、體力、交通、經費、

及在地耆宿及報導人之需有人引介訪問，在在均有所困難，也就不能也不敢苛責了。

## 伍、小結──對陳星聚研究深化之我見

陳星聚先是在籍督率團練，以守城有功，保舉知縣，選授福建順昌知縣，再歷調建安、閩縣、仙遊、古田等縣知縣。所至政績卓著，民皆額頌。甚至今日古田縣水口鄉有二陳祠（一為陳璸清端，一為陳星聚）以紀念他。後荐升淡水廳同知，五年任內，兩膺計典，被譽為「誠懇篤定，潔己愛民」、「志堅守潔，慈惠愛民」。光緒四年（1878），台北設府，裁去淡水同知，調補中路同知，六月即升任台北知府。而台北新設府治，事事皆開創，一時並舉，勞瘁不辭，而城工一役，經營尤力，終於以勞瘁卒於官。簡要地說，陳星聚半生功業政績均在閩、台兩省，而偏又閩、台兩省的學者未有專人專書研究陳星聚其人其事其功績，不免是一大忽視與遺忘。今幸而有任崇岳先生以高齡之軀、同鄉之誼，撰寫了三十萬字的《台北知府陳星聚評傳》，彌補了這重大遺憾與闕漏。

任崇岳先生這本書，行文流暢，易讀易曉。且整本書之謀篇佈局，結構完整，首尾相應，上下相聯。內容又有據有依，既有學術詳實之信，復有通曉易讀之文。史料征引繁富，又能化難為易，讀來通順，不覺罣礙，總的說來，這是本書的優點與強項，但本書仍有若干缺失，正是此後吾人深化研究陳星聚之所在。

如上所言，任崇岳這本書的貢獻，正如在研究陳星聚的一片貧瘠土地埒下堅實的根鬚，吾人正要以本書為基礎，努力深化研究，其方法淺見有四：

（一）擴大搜尋史料：可組織動員豫、閩、台三地學者專家、民間文史人士調查陳星聚所留之遺跡及民間傳說。另，對陳星聚同時代之官宦、友人、時人之著作，展開閱讀摘錄，如此雙管齊下，廣泛搜集徵尋相關史料。

（二）印行《陳星聚相關資料彙編》：在上述努力搜尋史料下，將所收集到的材料，分類編輯印行《陳星聚相關資料彙編》，以利學者能進一步研究、撰寫。

（三）舉辦研討會：將兩岸三地對陳星聚研究有興趣之學者、專家、學子、民間人士組成學會或社團，每年定一主題，分別在豫、閩、台三地輪流舉辦研討會或紀念會，以深化研究之深度、廣度，並引發學界之重視，會後可考慮將會議論文經審查通過後，編印專刊，以為紀念。

（四）拍攝影劇以廣宣傳：陳星聚在《淡新檔案》留下許多辦案資料，加上在原鄉組團練保鄉梓的故事，以及在福建諸縣任職治事的傳奇，設法找一高明編劇家，將之編成劇本，拍成電影或電視連續劇，以引起兩岸民眾的認識及興趣，廣為宣導，以紀念陳星聚此一位循吏純儒。

以上淺見卑之無甚高論，但卻是最基礎、最確實可行的。位在台陳村之陳星聚紀念館責無旁貸，應負起帶頭作用，不能僅作展示參觀之靜態作用，可請上級領導重視此人此事對兩岸深遠之意義及影響，寬列經費，責成實施，個人衷心期盼。

# 施琅在台今存史跡

## 澎湖施公祠及萬軍井

| 文化資產局網站基本資料介紹 | | | |
|---|---|---|---|
|  | | | |
| 文化資產類別 | 古蹟 | | |
| 級別 | 縣（市）定古蹟 | 種類 | 寺廟 |
| 評定基準 | 1. 具歷史、文化、藝術價值 | 法令依據 | 文化資產保存法 |
| 指定／登錄理由 | 具有保存價值 | | |
| 公告日期 | 1985/11/27 | 公告文號 | 臺內民字第 357272 號 |
| 所屬主管機關 | 澎湖縣政府 | 所在地理區域 | 澎湖縣 馬公市 |

| 地址或位置 | 中央里中央街1巷（施公祠10號，萬軍井11號旁） |
|---|---|
| 主管機關 | 名　　稱：澎湖縣政府文化局<br>聯絡單位：文化資產科<br>聯絡電話：9261141#138<br>聯絡地址：澎湖縣馬公市中華路230號 |
| 管理人／<br>使用人 | 身分　　姓名／名稱<br>管理人　項宗信（施公祠）<br>管理人　澎湖縣政府文化局（萬軍井） |
| 土地使用分區或<br>編定使用類別 | 都市地區　保存區 |
| 所有權屬 | 身分　　　公私有　　　姓名／名稱<br>建築所有人　公有　澎湖縣政府文化局（萬軍井）<br>建築所有人　私有　施公祠管理委員會（施公祠） |
| 歷史沿革 | 施公祠及萬軍井位於天后宮東側中央街，施公祠原稱「施將軍廟」，本祠原位於媽宮澳東街與海壇館為鄰（今署立澎湖醫院東側急診大樓處）。原創建於1684（清康熙23）年，施琅受封清海侯後所建的生祠。1832（道光12）年後，因入祀海壇殉職官兵木主，乃易名為施公祠。1843（道光23）年由海壇右營戎澎兵丁捐餉銀重修，並立碑記載。<br>「道光癸卯年花月　施公祠重修　海壇右營戎澎各隊目兵丁等四百二十八名共捐餉銀壹百二十八兩四錢正　董事海壇劉印元成另捐餉銀貳拾兩正　海壇各伙房長全公立」<br>1914（日治大正3）年原館舍拆除興建澎湖島病院。施公祠與海壇館乃一同遷入原海壇標兵伙房處共祀（現址）。 |

資料來源：
https://nchdb.boch.gov.tw/assets/overview/monument/19851127000092

　　施琅，原名「郎」，降清之後易名為「琅」，但某些史籍則記為「烺」。其字尊侯，號琢公。福建泉州晉江衙口人。生於1621年（明天啟元年），卒於1696年（清康熙三十五年），享年七十有六歲。施琅逝世，康熙詔令追贈太子少傅，賜諡襄壯，給全葬，加諭祭三次。有司於福州、泉州、台灣立祀，配享文廟。1732年（雍正十年），雍正帝特旨於京師建賢良廟，列施琅位次，春秋崇祀。可見清廷對他的殊榮與

肯定。

　　施琅一生最偉大功業在於率清軍統一台灣，但也是爭議最大之焦點，古今論者已多，茲不贅述。由於這樣一段不尋常的經歷，故至今在台灣留下了不少關於施琅的史跡。

　　1683 年（康熙二十二年）既入台，傳聞曾設台南西定坊書院，為清代在台灣設書院之始，但為時不長，嗣後關閉，對往後灣文教事業或有若干助益。

　　施琅平台有功，封為靖海侯，世襲罔替，清廷贈給大片土地，永為勛業地，琅乃招漳泉移民開墾，徵收「施侯大租」，占地近三千甲，以永久業主靖海侯施之名義管理，稱為「施侯租地」。至今台灣仍保存若干「施侯租」的契文，茲引一紙為例：

> 業主靖海侯施，為給批事。照得本侯府祖遺勛，地在嘉屬蕭壠保等處。查界內將軍庄有勛業一所，土名厝頭，東至車路，西至車路，南至吳超，北至胞弟，四至明白為界。內抽出四分二厘，付與庄佃吳蹇前去耕種，年帶本侯府租谷四斗二升七。茲據吳蹇前來認佃，合行給批。為此，批給該佃吳蹇照約犁耕。自本年起應納之租，明約年年清款，到館交納，管事給單為據，不得拖欠租谷，亦不私卸他人，亦不許額外侵漁；如有頂耕，應赴本侯府報明，另換佃批；倘有侵耕及抗租不法滋事，聽本侯府起耕呈官究追。各宜凜遵，給批為照。
>
> 　　　　　　　　　　　　　　　　業主靖海侯施
>
> 　　　　　　　　同治十年　　月　　日　　給

　　施侯勛業地的設立，對施琅後裔、族人及鄉親到台灣的發展很有助益，故現在居住在台南、漳化、鹿港等地的施姓家族甚眾。

　　另台澎地區原有二座紀念施琅之祠廟。一為台灣府台灣

縣寧南坊羨子林之施將軍祠，原為明鄭勇衛黃安住宅。1686年（康熙二十五年），時人以琅入台不戮一人，且奏請保台，遂建祠祀以報之。惜1720年（康熙五十九年）因地震祠圮，遂廢，未再重建。今台南市所存史跡，僅有二碑，一為〈平台紀略碑記〉（按原碑無題，乃今人黃典權所名），高280公分，寬106公分，材質為花崗岩，現置於台南市中區永福路大天后宮之拜殿左壁，碑文如下：

> 台灣遠在海表，昔皆土番，流民雜處，未有所屬。及明季時，紅彝始有長築城，與內地私相貿易。後鄭成功攻占，襲據四世。歲癸亥，余躬承天討，澎湖一戰，偽軍全沒，勢逼請降。余仰體皇上好生之仁，以八月望日直進鹿耳門、赤嵌，泊盤整旅，登岸受降，市不易肆，雞犬不驚。乃下令曰：「今者，提師跨海，要在平定安集。納款而後，台人即吾人，有犯民間一絲一粟者，法無赦。」士無亂行，民不知兵。乃禮降王入京，散其難民盡歸故里，各偽官兵載入內地安插。公事勾當，遂以子月班師。奏請于朝，為置郡一、縣三；分水陸要地，設官兵以戍之；賦稅題減其半。

> 夫炎徼僻壤，職方不載；天威遐播，遂入版圖。推恩陶俗，銷兵氣以光文治，端有望于官斯土者。是不可以無記。

> 康熙二十四年正月，太子少保、內大臣、靖海將軍、靖海侯世襲罔替、解賜御衣龍袍、褒錫詩章、兼管福建水師提督事務施琅立。

　　一為〈靖海將軍侯施公功德碑記〉，亦在台南大天后宮拜殿右壁，高298公分，寬86公分，花崗岩，碑文如下：

> 古之勛立天壤，澤洽人心，是皆勒燕，圖麟，流芳汗簡，千載為光者也。台灣自開闢鴻蒙以來，聖化未敷，鄭氏逋播于斯，凡歷三世；波濤弗靖，聖天子時塵南顧之憂。二十有二年，特簡靖海將軍侯施公招懷閭闔，

閩之士民交慶曰：「維桑與梓，有長城矣！」

迨夫誓師銅陵，首戒妄殺。六月揚帆，風恬浪息；直搗澎島，克奏膚功。雖曰天命，遽非精誠所感哉？至若陣傷俘獲，悉為療藥，縱使還家。台人吾民，出自真摯，故台人始齊心而納款焉。降幡既授，兵不血刃；玄黃壺漿，歡呼動地。其視晉公之平淮西、武惠之下江南，又殆過之！

然台去內地千里，戶不啻十萬。或欲一朝議棄，無論萬家鳩鵠，買棹無資；即令囊空歸井，飢寒慘迫，輾轉不堪憐乎？況為南疆吭咽，鹿耳險于孟門，墟其地，保無逋逃淵藪、貽將來憂者？是以力請于朝，籍為郡縣。此有功於朝廷甚大，有德于斯民甚厚！

迨勾當事畢，奏凱旋師，題留總鎮吳諱英者暫駐彈壓。而又念弁目之新附未輯也，兆庶之棄業虧課也，則又委參將陳君諱遠致者加意鈐束之，殫心招徠之。是侯之心，無一息可舒台民于懷抱，而東海陬壤，無一人不頌覆幬于如天也。

今荊棘遐甸，遍藝桑麻；詩書陶淑，爭炎桃李，極之載髮負齒之倫，莫不共沾教化，繫誰之功！台人之士，感于十年之後，久而愈深，群謀勒石以效袞思，歷疏所由，遠丐余言。余固□然□□矣，安能多□□，即以所詔余者代述以鐫刻之，俟夫異時太史之張大其事，而流芳奕世云。

侯諱琅，字琢公，籍泉之晉江縣。

康熙三十二年，歲次癸酉□月谷旦，台灣縣四坊鄉耆、鋪民等仝立。（以下姓名，難以盡載，略）

另一祠廟則是在澎湖縣馬公市之施公祠。施公祠原名施將軍廟，是紀念施琅平台所創建之生祠，可能創建於1683年（康熙23年），最遲不會晚於施琅逝世之年，即1696年（康

熙 35 年）。1832（道光 12 年）後，可能因入祀海壇武營殉職官兵，不便專稱將軍廟，改名施公祠。今可確知者，1843年（道光 23 年），一座古碑碑文中已稱之為施公祠，並在是年由廟方董事海壇人劉元成，及海壇右營戌澎兵丁共捐餉銀重修。

施公祠原在馬宮澳東街，即今澎湖省立醫院地址，與海壇館為鄰，在 1884 年（光緒 10 年）中法戰爭中一度受損。日據時期，在 1914 年（大正 3 年），因徵用土地建立醫院，拆除館舍，施公祠與海壇館同遭浩劫，乃一同遷建於原屬於海壇標兵伙房中共祠，即今施公祠現址（馬公市中央里中央街一巷十號），由海壇人項秀明主持其事。海壇館派下弟子在日據時代仍有組織，定期聚會享祀，但光復後不久，因處分廟產事宜，引起紛爭，組織因之瓦解，留下一約十平方公尺的廟面，在澎湖天后宮與施公祠間，以租金勉為香資之助。由於自清中葉起，施公祠即與海壇戌兵建立相當密切關係，所以一直由海壇人後裔管理，目前仍由項家管理、居住，內部擺設，裝潢雜亂，亟待整修。而項家亦視之為私廟，不歡迎外人入內參觀禮拜。

今施公祠所存古物，率多原海壇館遺物，如「環海畢春」、「福曜海山」二古匾，及軟身媽祖、五帝爺、海山城隍、范謝二將軍神像及若干神主牌位。真正施公之原蹟，僅有奉祀之紅臉施琅神像與道光二十三年之重修古碑，時人不察，往往混淆在一起，不可不作一說明。

此外，施公祠尚有一康熙年間古碑，不知何時移置馬公市公所前庭，再遷立於西文澳孔子廟前院，而碑文竟遭全部磨平，完全無法辨讀，幸碑文磨平前已收錄於蔣鏞《澎湖續編》、林豪《澎湖廳志》與黃典權《台灣南部碑文集成》，該碑勒石年代，黃典權判為 1685 年（康熙二十四年）左右，而原碑無題，故有名〈施琅軍廟碑記〉或〈施將軍碑記〉，今人何培夫以為碑文乃施琅自述平台澎事項，碑名與碑文旨趣不符，乃改〈施琅靖台碑記〉，茲暫采其名，錄其碑文如下：

閩海汪洋之東，有島曰澎湖，明朝備倭，更番戍守。及鄭氏據台灣，勢為咽喉，環島要害，皆設炮台，因以為城。

康熙二十年辛酉八月間，余奉命專征至閩，群議咸以浩渺之表，難以奏膚。余乃矢策，繕舟楫，訓甲兵，歷有歲餘，以二十二年癸亥六月十四日乘南風由銅山進軍，直抵八罩。偽帥劉國軒統眾拒敵。适風息潮退，難以進取，余暫收軍八罩。再申軍令，以二十二日揚帆齊發，炮聲駭浪，火焰沖天，將士用命奮戰，盡焚其舟，而破其壘。偽軍全沒，死浮海中，以殷青波。時以偽帥俱亡，不知其僅以身免，乘小艇匿敗艘二十餘遁去也。所有在水中撈起偽將士八百餘，帶傷負創、喘息猶存者，俱施以醫藥、浹月痊癒，仍給糧食，撥船載歸，令其傳諭台灣，束身歸命。其陸地偽將辛楊德四千餘名，倒戈乞降。余更奏請，奉有旨，赦其前罪。是以台灣人心咸知有生，紛紛內潰。偽藩及偽文武，自度勢窮難保，修降表至矣。余遂于八月望日，躬臨赤嵌受降，海疆從是廓清。以數十年來未靖之波，臨淵血戰始定，則斯島謂非巖區歟！是志于□□□朝□成之，故記之云。

太子少保、靖海將軍、靖海侯世襲罔替、水師提督事務施琅立。

　　歲月滄桑，古今變幻，施琅在台澎之史跡，現所存者；一祠宇、一神像與四古碑。在這幸存的文物中，或可依稀想見先人的艱辛與今人的懷古之情。

# 台中張廖家族與家廟福安堂重建

## 卓克華、王啟明

## 台中張廖家廟福安堂

| 歷史沿革 | 張廖家廟福安堂原本位於 7 期老虎城附近，但在民國 80 年時，台中市府進行 7 期的市地重劃，因此祠堂便遷到現址市政南一路，現址每年的家族春祭、秋祭不但持續進行，甚至有上千人參加。但因為遷建後建物年代久遠，張廖家族決定重建，在 103 年動工，105 年 12 月完工，106 年 3 月 20 日舉行落成典禮，建築古色古香，但又有現代化的使用空間，新舊文化同時兼具。<br>整個祠堂以「中道為尊」的中軸分全線，左右佈設護龍廂房，來拱衛正廳本堂，而福安堂不但有宗祠本堂，還有大的會議空間及停車場，可開放民眾預約參觀。 |
|---|---|

資料來源：
https://news.ltn.com.tw/news/life/breakingnews/2010380

## 第一節、張姓源流

### 一、張姓由來

　　張姓是漢族姓氏，也是全球華人十大姓之一，依中國大陸戶籍管理部門的「全國公民身份資訊系統」（NCIIS）於 2007 年統計，張姓是中國大陸第三大姓，有 8750.2 萬人，占總人口的 6.83%，為世界最大的三個同姓人群之一，在百

家姓中排名第 24 位。

　　張姓起源於河東「解邑張城」（今山西運城臨猗縣西。河東地區為今山西省運城地區的舊稱）。春秋時晉國是張姓發展歷史上最重要的地區，河東「解邑張城」是張姓重要的聚集地和發祥地，古張城在今山西臨猗西的黃河東岸。張氏世代事晉，晉滅後事韓。張老、張侯（即解張）均是晉國的大夫，張老的後代韓國貴族張良成為漢朝開國第一功臣，解張也被一部分張姓後裔奉為先祖。以下略將張姓由來諸說整理如下：

1. 黃帝之孫。《新唐書‧宰相世系表》：「黃帝子少昊青陽氏第五子揮為弓正，始制弓矢，子孫賜姓張氏。」。張揮的官名弓正，就是監管製造弓箭的官，其後裔居於尹城青陽鄉（今河北清河，或說山西太原），是為清河張氏。

2. 源自黃帝姬姓的後代。據《通志‧氏族略》所載，春秋時晉國大夫解張，字張侯，其子孫以字命氏，也稱張氏。張氏世仕晉，西元前 403 年韓、趙、魏三家瓜分晉國後，除部分留在原地外，大部分隨著三國遷都而遷移。其中，以遷居韓國的張氏影響較大，歷代都有入朝為官的。韓國始都平陽（今山西臨汾西南），後南遷宜陽（今河南宜陽縣韓城），又遷陽翟（今河南禹州），最後遷至鄭（今河南新鄭）。趙國初都晉陽（今山西太原西南），後遷中牟（今河南鶴壁市西），最後又遷邯鄲（今屬河北）。魏國始都安邑（今山西夏縣西北），後遷大樑（今河南開封市）。是為山西、河北、河南之張氏。著名的後代有縱橫家張儀、漢高祖謀臣張良。

3. 由聶姓改姓。三國曹魏名將張遼原姓聶，先人為西漢山西馬邑鉅賈聶壹，曾獻計漢武帝於馬邑圍捕匈奴軍隊。

4. 出自賜姓。據《讀史方輿紀要》三國時期，世居雲南的南蠻酋長龍佑那，被蜀相諸葛亮賜姓張，其子孫便以張為氏。

5. 源於古奚族。張忠志，奚族人，居住范陽，因善騎射，被范陽守將張鎖高收為義子，遂從義父姓張。後張忠志屢立戰功，官至禮部尚書，封趙國公。

6. 少數民族漢化改姓。滿族、蒙古族、藏族、壯族、苗族、瑤族、黎族、阿昌族、納西族、傈僳族等少數民族均有改張姓者，臺灣原住民亦不乏用張姓之人。

當代張姓在大陸的人口已達到近 8500 萬，約占全國人口的 6.79%，為第三大姓。自宋朝至今一千年的歲月中張姓人口的增長率是呈上升的態勢，主要分佈在河南、山東、河北三省，約占張姓總人口的 27.5%。其次分佈在江蘇、四川、安徽、遼寧、黑龍江、湖北六省，總計 28.5%。河南張姓子孫佔全省人口的 10.1%，為當代張姓第一大省。長期以來，張姓人口是以長江為界，長江以北的張姓佔有極大的比例，南方的張姓人口較少。

## 二、張姓始祖－張揮

張揮，號天祿，是五帝之一的少昊帝青陽之五子。少昊帝既玄囂，為黃帝之長子，號青陽，姬姓，名摯，後繼位為天子，修太昊之法，後人稱為少昊氏。乃華夏共祖之一，在漢族神話中被尊為西方上帝。

揮公是古代重要武器弓矢的發明者，因發明弓箭，對當時的社會發展貢獻很大，所以黃帝封揮為弓正，職掌弓矢製造。也稱弓長（掌管弓箭的官職）。後又取弓長之意，賜姓揮公姓張於濮陽，封地清河。張揮公仙逝葬於帝丘（今河南省濮陽市濮陽縣），因此說中華張姓始祖為揮公。

### 三、遷徙蕃衍

張姓氏族最早活動於「尹城青陽」，在今河南濮陽和河北清河一帶。西周宣王時期，在陝西地區出現了張姓的蹤跡，西周青銅器皿上銘有張伯、張仲，他們是西周的貴族。張仲輔佐周宣王，使西周得以中興。

春秋時晉國是張姓發展歷史上最重要的地區。河東「解邑張城」是張姓重要的聚集地和發祥地。張氏世代事晉，晉滅後事韓。張老、張侯（即解張）均是晉國的大夫，張老的後代韓國貴族張良成為漢朝開國第一功臣，解張也被一部分張姓後裔奉為先祖。在西周、春秋戰國時期，張姓人群主要活動於山西、陝西、河北、河南、山東等地區。

秦漢是張姓向四周發展和繁衍的重要的時期。張姓在秦初進入了四川，多為三晉貴族的後裔，在反秦戰爭和隨後的楚漢之爭中，政治傾向明顯，戰爭中建功立業，封侯賜爵，之後再西進甘肅、寧夏等地，張姓活動地區迅速發展到整個北方、西北和四川地區，成為當時北方地區的第一大姓。同時西漢留侯張良的後裔從陝西出發，徙河北入江蘇，渡過長江，進入江南地區。西漢末，張姓已經到達浙江、江西和福建。

魏晉南北朝之後，由於北方戰亂，以及胡人統治北方中原，張姓族裔向南方和東南遷移。另一方面，張姓子孫也同時繼續向西北發展，到了西晉末期已進入東北，渤海灣地區成為張姓族裔重要的聚集中心。唐宋時期，張姓開始向湖廣和雲貴地區移民。

### 四、張姓入閩

張姓入閩的始祖有三種說法：

（一）張虎

張姓自始祖張揮，傳至 104 世祖張陵，號文右，仕唐，官拜兵部尚書。妻呂氏，生二子，長子張龍，次子張虎，隨

父征剿有功，朝庭封為都指揮官職，龍、虎二兄弟於唐總章二年（669）隨陳政入閩平亂，立下功勳後，張龍回到河南開封府，張虎則立籍漳州，繁衍子孫，後裔尊他為開漳元始祖。

### （二）張岩

張岩公原籍河南光州固始縣魏陵鄉祥符里。岩公生五子，長子張謹（張八公，後代居福建省政和縣楊源鄉），次子張攷（九公，居古田鋪村），三子十軍將公（居下阪洋尾李堂平江府吳江縣溪南今溪離也），四子張睦（十九公，居福州），五子張灝（居浙江溫州平陽）。

唐僖宗乾符初，王仙芝、黃巢起兵反唐，乾符四年（877）七月，岩公長子謹（又名仲謹，號自勉），為忠武節度使崔安之俾將，以七千人解宋州（河南商丘）之圍。五年（878）七月，黃巢攻宣州不克入浙東，開七百里山路越仙霞嶺入福建，張謹時任福建招討使，率郭榮等十八將校與黃巢戰於福建省政和縣鐵山，因矢盡糧絕，謹公與郭榮等均戰歿於鐵山屯尾，遂葬於此。宋崇甯間進封侯爵，大觀初，追諡英節侯，隆興間加諡昭烈，封惠應王，敕建英節廟四座祀之。後其長子張世豪為守墓塋定居於政和縣楊源，繁衍生息遂成一派，現已枝繁葉茂，族眾派生，遍及海內外。

岩公四子張睦（又名仲睦）於唐僖宗中和元年（881）從王朝、王審知兄弟起事，後率二十四姓五千子民隨軍南下於唐昭宗景福二年（893）五月踞福州。睦公先於乾符三年（876）任光祿大夫，入閩後王審知先受命為威武軍節度使，封琅玡王。乾寧四年（897），王審知請於朝，授張睦三品官，輔佐審知二十九年，總理國計民生，招來海內外商賈，息兵戈，拓商貿，為福建的經濟繁榮和社會發展做出了傑出貢獻。後唐開平三年（909）審知受封為閩王，張睦為梁國公。後唐天成元年（926）張睦歿，葬閩侯上街鎮上街村赤塘山。其後裔現已遍及福建、廣東各地，以及海內外。

### （三）張明謙

據《中華姓氏通書》稱，張姓的陽陵一脈支裔，始自第八十五世祖張萬稚（字千秋），於漢宣帝元康四年詔賜為陽陵公，其後裔陽陵第三十四世明謙最早入閩。明謙字寅山，號建城，歷任南宋貴州都匀府尹、中丞大夫。退休後居石壁堡（寧化縣），生八子，長棟、次極、三校、四松、五杜、六束、七梁、八棠。張棠後裔四十一世本鬱等返回湖南，其它七子繁衍寧化外，又東遷至漳浦縣城、平和縣小溪、永泰縣小竹園、南靖縣水西等地，因居住地靠近海邊，其後裔在明清之際多有東渡臺灣者。

明謙之子張棠於南宋景炎二年（1277）年，響應文天祥的號召抗元，次年兵敗被俘遭殺害。張棠生三子，長惟孝、次惟考、三遺。惟考因避災難隱居安化三州。惟孝五傳至四十一世張緯也遷居入閩。遺字繼宗，抗元兵敗即逃來福建。因元朝通輯追捕，遂匿名逃至永泰，人呼之六郎。從此後裔居永泰，部份後裔遷居福州、臺灣。

## 五、開漳先祖

陳政入閩平亂後，唐中宗時，敕封張虎為協應大將軍，鎮守漳州。張虎於前一年娶妻王氏人，此後立籍於漳州。張姓世世子孫，祀張虎為開漳初代之元始祖。自唐、宋、元、明、清，迄今千百餘年，子孫支派分居閩、粵、漳、泉、惠、潮等地，皆為始祖張虎之後裔也。

開漳始祖張虎。字伯紀，與夫人王氏生有六子：長真瑞、次真聖、三真端、四真明、五真德、六真福。

張虎的第二世裔孫開始向漳州、泉州、粵等地繁衍。南宋末年，張虎的第十九世裔孫、時任朝廷參議大夫的張論帶著身為宋室皇族的妻子趙氏和兒子，逃避元兵追殺，於是到雲霄縣靠近海邊的竹塔村避難。當時倭寇常常襲擾竹塔村，張論又帶著家人遷居土地肥沃、環境優美的西林村。從此，張論及其子孫在此繁衍生息，成為雲霄西林張氏開基始祖。

雲霄縣西林張氏總祖祠名「孝思堂」，座落於雲霄縣火田鎮西林村，供奉西林張氏五世神主，為雲霄張姓闔族祠堂。1997 年重修峻工，為二層祠堂、基建面積：祠堂主體為 428 平方米，祠埕為 1008 平方米。

其祠堂楹聯，略舉數例如下，以見張氏家風及子孫分布：

1. 孝熙嚴祖春秋祀；思慕敬宗福佑綿。

2. 勳著開漳，溯源祥符，衣冠濟濟繩祖武；族稱古郡，枝榮台粵，瓜瓞綿綿仰宗功。

3. 漳水奠鴻基，皇祖多儀隆俎豆；清河綿世冑，詒孫有谷盛蒸禋。

4. 遠祖溯明山，亭敦昭穆；高堂懷秀水，禮重蒸嘗。

## 第二節、廖姓源流

廖姓為臺灣第 18 大姓，現今大陸地區姓氏排行為第 58 位，就是俗稱的清廖，人口較多，約有 487 萬左右，約占全大陸漢族人口的 0.37%。

廖姓源流較多，最早為夏朝時的廖叔安，之後有姬姓子孫、賢臣之後、皇帝賜姓、少數民族改漢姓，共構現在廖姓宗親的體系。

廖姓人口以湖南、福建、江西、湖北、四川、重慶、廣西、廣東、臺灣、浙江、貴州等地區居多，另外廖姓也是董姓等姓氏的來源。

### 一、廖姓始祖

顓頊為為五帝之一，其父親昌意為黃帝次子。顓頊生於若水，居於帝丘（今河南省濮陽東南）。黃帝死後，因顓頊有聖德，被立為帝，為南方楚國的先祖，其後裔叔安在夏朝時受封於飂國，故稱飂（廖）叔安。「飂」即古廖字。春秋

時期，廖國被楚所滅，其後裔以國名廖為氏，稱為廖姓，廖叔安作為始封國君，被尊為廖姓始祖。

## 二、姓氏源流

（一）據《左傳・昭公二九年》及《風俗通》等資料所載，帝顓頊後裔叔安，在夏時因封於廖國（又作蓼國，今河南省唐河縣南），以封地為姓，故稱廖叔安，其後代以國名廖為氏，稱廖氏，是為河南廖姓。

（二）出於姬姓。據《廣韻》、《姓氏考略》等資料所載，周文王有個兒子叫伯廖，因受封於廖邑，其後裔也有以邑名廖為氏，稱廖氏。這支廖氏，望出巨鹿。

（三）為賢臣之後。據《潛夫論》：「皋陶庭堅之後，封於蓼（今河南固始縣），子孫以國為氏。」堯、舜的賢臣皋陶的後裔夏時受封於蓼，春秋時英、立等小國，即皋陶後人所建。楚穆王四年滅英、立二國，其子孫有以國為氏，或以姓為氏，即為廖氏。

（四）由皇帝賜姓。據《小溪廖姓祖祠房譜廖姓考源》所載，繆、顏二姓皆皇帝所賜。殷紂王執政時，殘酷無道，繆、顏二姓隱居於黃河西北（今陝西與山西交界處黃河段），改姓為廖。

（五）報恩改姓。據《廖氏大宗譜》所載，明代福建人張元入贅廖家，改姓廖，其子孫遂為廖姓。

（六）源自少數民族與賜姓：

1.清乾隆二十三年賜臺灣土著七姓，其一為廖。仫佬、瑤、水、苗等族均有廖姓。

2.壯族漢化改姓氏。壯族在唐、宋時期有因其居住地區而得名的西原蠻、南丹蠻、撫水蠻等，當時他們已有廖、寧、儂、黃、莫、韋、周等大姓，現今廖氏仍是壯族的主要姓氏。

3. 苗族漢化改姓氏。苗族廖氏，源出苗族古老的禾瓜家族，現主要居住在湖南省湘西土家族苗族自治州鳳凰縣的廖家沖一帶。早期的苗族人有名無姓，明朝萬曆年間有的地區開始出現漢人姓氏，此時在湘西地區就有吳、龍、石、麻、廖等五姓。

4. 毛南族漢化改姓氏。毛南族是居住廣西、貴州的少數民族，主要分佈在廣西壯族自治區西北部的環江毛南族自治縣、河地市、南丹縣境內。

5. 仡佬族漢化改姓氏。據文獻《廣西　佬族社會歷史調查》中記載：仡佬族中有廖氏。

## 三、遷徙蕃衍

先秦時期，廖姓生活範圍在中原、巴蜀。到了秦漢，廖姓已擴散到黃河下游、長江以北的荊楚之地。到兩晉南北朝時，廖姓已越過長江進入湖廣、嶺南、江南、閩中。唐朝時期，中原廖姓兩次南下移民至福建，使得廖姓在南方得到進一步發展。

宋朝時期，廖姓人約近 20 萬人，約占全國人口的 0.26%，排在七十三位。廖姓最多的地區是荊湖南北路（今湖南。宋朝地方行政區域為路，元朝以後為省），約占全國廖姓總人口的 32%。在全國的分佈主要集中於荊湖南路、荊湖北路、京西南路、福建路（今湖南、湖北、福建、四川），這幾路的廖姓大約占廖姓總人口的 69%。其次分佈於江南西路、廣南東路（今江西、廣東），這兩路的廖姓大約又集中了 18%。廖姓在宋朝時已完成了主體的南下，形成了湘、鄂、川、閩、贛、粵廖姓密集分佈區域。

明朝時期，廖姓大約近 23 萬人，約占全國人口的 0.24%，排在第八十四位。江西為廖姓第一大省，約占廖姓總人口的 43.4%。在全國的分佈主要集中於江西、福建、湖南、廣東，這四省廖姓大約占廖姓總人口的 81%。其次分佈於湖北、四

川，這兩省的廖姓又集中了 13%。宋元明 600 餘年，廖姓的分佈總格局變化較大，其人口主要由北方向東南和南方遷移。廖姓的聚集地區的重心向東南偏移。

## 四、郡望堂號

廖姓郡望有二：（一）汝南郡，（二）巨鹿郡，其後支裔繁衍，堂號眾多，大致有：

（一）武威堂。唐貞觀年間，廖崇德任虔化（今江西省寧都）縣令，政績顯著，深得民心。崇德的父輩曾任武威太守，其後裔從唐代起幾百年間聲勢顯赫，均以「武威」為堂號。武威堂是流傳最廣、人口最多的廖氏堂號。現今的江西、福建、廣東、廣西等省區乃至臺灣、新加坡、馬來西亞、越南、泰國、印尼、菲律賓等地的廖姓人，大多是武威堂的後裔。

（二）世彩堂。廖氏的主要堂號之一。其內涵有二：1.長壽而有福氣，「為官者只有造福于百姓和鄉里人，才有這樣的好福氣」、2.宋皇帝（欽宗）御封「世彩堂」。廖剛是宋朝時極有膽識、極有謀略、威望很高的大臣。他的曾祖母活到 93 歲，曾祖父享年 88 歲，他們都看過自己的第五代孫子。廖家累世奉養白髮老人，所以廖剛把自己的廳堂命名為「世彩堂」。於是廖姓宗族採用「世彩堂」作為堂號。

（三）汝南堂。汝南郡是廖姓最早的發祥地，於是廖姓子孫以祖先發祥地汝南郡為名的堂號，是廖姓最古老的堂號。

（四）果烈堂、中鄉堂。蜀漢廖化，為關羽主薄。關羽敗亡，廖化在戰場上假裝已死，得逃回蜀。拜宜都太守，遷右軍車騎將軍，領並州刺史，封中鄉侯，所以叫「中鄉堂」。又因他做事果敢剛烈，就叫「果烈堂」。

（五）紫桂堂。宋朝時候，廖君玉以朝清郎兼英州知府，他一生好學，在桂山建了書房叫「紫桂堂」，因此廖氏子孫以此為堂號。

（六）萬石堂。宋工部尚書廖剛，娶秦國夫人張氏生子

四，皆仕，皇上賜每人官祿兩千石，父子五人共有萬石，時人號稱「萬石廖氏」。詩云：「萬石家聲遠，三州世澤長、瓜錦欣颺衍，樂世慶榮昌。」

（七）清武堂。據《廖氏大族譜》載：「明初，張元子入贅廖家」，為福建詔安官坡張廖一族之源。這派族人從張氏郡望「清河」、廖氏郡望「武威」中各取一字，合為「清武堂」。

其他堂號還有：垂裕堂、崇遠堂、馨德堂、紫桂堂、知本堂、本思堂、五桂堂、武城堂、慕維堂等等。

## 第三節、張廖姓源流

張廖姓是客家人的一個雙姓，但非複姓，而是兩個姓氏的結合，血緣上是張公廖母。百家姓中無張廖這個姓氏，而是漳州與臺灣的獨特姓氏，所有的張廖姓源自詔安二都官陂禮成堂派下。在臺灣的廖姓家族可分為雙廖（張廖姓）和單廖兩種，單廖是單純的廖姓，主要分佈在新竹縣、臺北市和高雄市。雙廖或是張廖姓，又稱廖皮張骨、活廖死張，就是生時姓廖，死後為姓張，回歸為張氏祖先，其後代主要分佈在臺中市、雲林縣、南投縣、宜蘭縣、桃園市和新北市。

### 一、姓氏源流

張廖姓源流獨特，出自張、廖兩姓璧聯而成的雙姓稱張廖氏。最早的張廖姓源於元末明初福建漳州張元子者，入贅詔安廖府，單生一子，因受恩於廖氏，乃誓約後裔子孫：「在世為廖，死後歸張」。此為「張骨廖皮」、「一嗣雙祧」之由來，族人自稱「雙廖」，並立「清武」為堂號，族譜命題也都以張廖姓為多，例如《雲林張廖氏家譜》即是。

### 二、姓氏緣由與始祖

廖姓祖籍陝西淮陽，後稱武威。宋時廖圭隨軍駐紮在閩

西上杭，分傳八支裔孫。到官陂開基的廖任光，生於元至順3年（1324），卒於明洪武31年（1398），享年75歲。於元末明初，從寧化石示下村遷入詔安官陂社坪寨村，娶妻江二娘，傳下四子即：汝常、楊榮、安獻、感明。其次子楊榮，娶妻崔三娘，傳下七子即：士榮、士宜、郭甯、士董、士甯、舜甯、福甯。其三子郭甯，又名廖化（廖三九郎），娶妻邱三七娘，只生一女取名愛玉（廖大娘）。

據《官陂張廖大宗譜》記載，以及劉子民《生命的風水——臺灣人的漳州祖祠》敘述，張廖姓產生於明朝洪武七年（1374）。原籍雲霄西林村和尚塘的張天正的第三子張願仔（或作張元子），字再輝，到詔安二都官陂（時稱三都）游學，經常住在當地名叫廖化的人家中。廖化又稱廖三九郎，為人和善賢達，家殷富足，膝下單有一女，名叫大娘，品貌端莊，稟性賢淑，知書識禮，事親至孝。廖化見張願仔善良樸實，忠厚勤勉，是理想的東床之選，便招贅為嗣，待若親子，並把全部田園產業都交由張願仔掌管。張願仔入贅時兼養子，改名為廖元子，非常孝敬岳父母。明洪武八年（公元1375年），張願仔四十八歲時，獨子廖友來出生。

廖三九郎年老體弱多病，自知不久人世，恐自己辭世後子孫忘棄廖姓，故而對天盟誓：「得我業而承我廖者昌，得我業而忘我廖者不昌！」廖公仙逝後，張願仔銘記其訓，認真經營家業，財丁興旺。

在獨子友來未冠時，廖族有親眷犯國法而逃獄，因而連累廖氏全族。張願仔以廖族家人的身份到官府申辯，不料官司拖累多年，結案後張願仔身染重病，臨終囑咐兒子友來說：「吾深受汝外祖父母知遇之恩，欲舍命圖報，未能如願，汝當代父報答，子孫生當姓廖，以光母族，死當姓張，以存祖根，生死不忘，張廖俱昌。」友來謹承父志，以張承廖，並立誓：「凡我子孫，生則姓廖，歿乃書張，不違祖命，以報廖族恩德。」，並告知四位兒子：「父本姓張，來源於河南清河郡衍派，雲霄西林和尚塘有祖業，以後應回鄉祭祖掃

墓，以盡孝道。若移居外地，姓張姓廖由其自便。」。友來後代子孫，就以祖囑改姓張廖氏，稱張廖姓，故張廖姓的始祖是元末明初福建省詔安縣的張願仔（張元子）。

為使後代子孫不忘張廖姓木本水源，張廖族人取張姓郡望清河和廖姓郡望武威各一字，以清武堂為張廖姓家族的標幟。

上述故事敘述廖姓（或張廖姓）人，「生時姓廖，死後歸張」來繼承張和廖二姓的由來。還有「張骨廖皮」、「活廖死張」、「人廖神張」、「雙廖」、「一嗣雙祧」的說法。這個故事說明張廖姓的先人感恩圖報，又不忘本的美德。以下將三派姓祖簡列如下：

1. 清河始祖是天正張公，姚林蔡氏媽。

2. 武威始祖是三九郎廖公，姚邱氏媽。

3. 清武合族一世祖（張廖始祖）是元子張公，姚廖氏媽。「張公廖媽」。

## 三、張廖姓遷徙分佈

張廖始祖大宗祠「禮成堂」在福建省詔安縣官陂鎮尚敦樓，子孫散居詔安與臺灣居多。《官陂張廖族譜序》〈十五世裔孫耀箕有南拜撰〉文中記述：「**先祖自康熙、雍正陸續渡臺**」。在臺灣子孫分佈於雲林縣西螺鎮、二崙鄉、崙背鄉；臺中市西屯區、大雅區、豐原區、清水區；南投縣南投市；新北市土城區、板橋區、新店區安坑；桃園市大溪區、楊梅區；嘉義縣竹崎鄉；宜蘭縣羅東鎮、五結鄉（二結村、四結村）。張廖氏在臺家族的不同等級祠堂，如西螺鎮崇遠堂、西屯清武家廟垂裕堂、臺中西屯區承裕堂元聰祠、二崙鄉朝孔公祠等三十餘座，都是出於官陂禮成堂。

目前禮成堂的子孫有，張姓、廖姓、張廖姓等三種戶籍登記姓氏。據說是 1949 年後，大陸官方為了便於人口管理，要求只能申報一個姓，於是大多數人選了張姓，所以官陂張

姓子孫比廖姓多。居住臺灣的子孫仍然維持「生廖死張」的祖訓，大多數姓廖。另有部分子孫姓張廖。

大陸的《百度百科》網站認為姓「張廖」的原由，發生在日據時代。據說日據時期，臺中市有一戶廖姓人家，某天日本警察來廖家查戶口，當他看到神龕上都以張姓記載祖先名字時，就質問該家戶長為何謊報廖姓，在一時無可辯解下，就聲稱是姓「張廖」以化解當時日警刁難，此後全臺灣亦僅臺中市有此一家以「張廖」為姓者，目前子孫已有數百多人，如：臺中市議會前議長張廖貴專，立法委員張廖萬堅、臺中市議員張廖乃綸，即屬此支裔孫。

其實早在清朝時期就有數篇以「張廖」為姓名的記載。丁曰健《治臺必告錄》的〈記臺灣張丙之亂〉一文中，敘述張丙在道光十二年（1832）夏天率諸賊圍嘉義城時，就有「張廖各股首」的記載，可見張、廖兩姓密切之關係；《臺灣私法物權編》有篇臺灣鎮總兵吳光亮於光緒八年（1882）十一月二十九日的〈諭示〉，記載土地開墾爭論的事，其內容「招股在於璞石閣（今花蓮玉里）針塱莊興工開有水圳，『張廖生』等突然阻止霸佔等情前來。」黃典權《臺灣南部碑文集成》有篇光緒十七年（1891）的〈新建埤南天后宮（臺東市中華路一段222號）捐題碑記〉，其中有位建廟捐款人張廖派；《臺灣私法人事編》之中有篇於光緒三十一年（1905）招婿的主婚書字，其中一位媒人為張廖暎。綜上所述，在清朝年間就有「張廖」的雙姓，日據時期起源之說，不可盡信。

## 第四節、張廖姓的祖籍地─詔安簡介

詔安縣為福建省最南部的一個縣，屬漳州市，位於福建與廣東的交界處，居民有漳州河佬人、漳州詔安客家人。唐朝初，中原人口遷徙到今天詔安縣開墾，名詔地。宋朝時詔安縣被稱為南詔場，明朝嘉靖九年（1530），設立詔安縣（取「南詔安靖」之義）。此後還有過一些邊界的變動，此處不贅。

## 一、地理環境與氣候

　　詔安縣的地理座標為北緯 23°35'-24°11'，東經 116°55'-117°22'。地勢由西北向東南傾斜。東、西側以低山、丘陵為主，全縣最高峰龍傘崠海拔 1152 米，中部谷地，東南沿海系平原臺地。海灣深入內陸，海岸曲折多岩岸，沿海有沙泥灘堆積。島嶼 3 個。

　　主要河流有東溪，長 110 公里，境內 93 公里，流域 907 平方公里，境內 145.3 平方公里，支流有秀篆溪、金溪、長田溪、塔東溪。次要河流和西溪，境內長 17.4 公里，流域 83.6 平方公里。此外還有獨流入海的坑溪、烏林溪、蛤鼓腸溪、鹽倉溪、梅洲溪、石颯溪、赤五溪、田撲溪。

　　年平均氣溫 21.3℃。1 月平均氣溫 14.9℃，7 月平均氣溫 28.9℃。歷史記錄的最高氣溫為 39.2℃，最低氣溫 -0.6℃。日照時間長，氣候溫暖，冬無嚴寒，夏無酷暑，雨量充沛。年降水量 1447.5 毫米，集中在 4-9 月，尤以 6-8 月為甚。無霜期 360 天。風向以東南，西南風為主，西北風次之。7～9 月為颱風季節，颱風暴雨為境內主要災害。

## 二、詔安道路交通

　　由於詔安縣位於福建省南部沿海，又毗鄰廣東省饒平縣，於是成為閩粵兩省主幹道交界處。除了高速公路之外，以大陸中長期鐵路網「四縱四橫」快速客運通道的廈深高速鐵路，在詔安設站通過最為重要，廈深鐵路北起廈門，經漳州、潮州、汕頭、揭陽、汕尾、惠州進入深圳，使得詔安成為福建、廣東、江浙一日生活圈的一環，可以搭乘高鐵動車前往珠（江）三角、長三角、廈門、福州、合肥等地。

　　全縣以公路交通為主，形成丁字交通骨架。國道 G324 在 2002 年之前長期是詔安縣主要對外交通通道，北接雲霄縣，南通廣東潮汕地區，現依舊發揮重要作用。該線途徑梅州鄉、四都鎮、金星鄉、梅嶺鎮、橋東鎮、南詔鎮、深橋鎮。在南

詔鎮與深橋鎮交界與省道 S309 構成縣域丁字交通體系，聯繫南詔鎮北部諸鄉鎮。

## 三、行政區劃與經濟

詔安縣轄 9 個鎮、6 個鄉：南詔鎮、四都鎮、梅嶺鎮、橋東鎮、深橋鎮、太平鎮、霞葛鎮、官陂鎮、秀篆鎮、金星鄉、西潭鄉、白洋鄉、建設鄉、紅星鄉、梅洲鄉，另設有國營西山農場、國營湖內林場、嶺下溪國有防護林場、邊貿旅遊區管委會和詔安工業園區管委會。

詔安縣以農業為主，境內出水果、茶葉、家禽、水產品等。此外還有漁業。工業以食品工業為主，其次還有服裝工業等。

詔安這福建省最南部的地區，因而成為福建省橡膠、荔枝、蘆柑、李柰、烏龍茶、甘蔗、鳳梨、熱帶名貴藥材和飲料等作物的生產基地。其中，詔安南藥場是中國三個南藥試驗場之一。

境內礦產資源有鈦鋯砂、銅、鉛、鋅、銀、硫、鐵、鎢、鉭、稀土、花崗岩、矽砂、石英石、水晶、高嶺土、泥炭土、建築用砂、機磚粘土、獨居石、礦泉水、溫泉、海鹽水等。

## 四、語言

詔安縣主要通行閩南語之漳州話中的南部腔調，北部也有部分鄉鎮通行客家話。

詔安縣城以及周邊的鄉鎮主要通行詔安腔閩南語。全閩南語鎮包括南詔鎮（縣政府所在地）、四都鎮、橋東鎮、梅嶺鎮、深橋鎮、西潭鄉、建設鄉、金星鄉、白洋鄉和梅洲鄉。太平鎮和紅星鄉主體說閩南語，但也有部分人說詔安客家語。

詔安縣北部的秀篆、官陂、霞葛是純客家語鄉鎮。太平、紅星部份講閩南客家話。台灣雲林縣崙背鄉、二崙鄉、西螺鎮的詔安腔客家話即源於此。台中市西屯區北屯區也有詔安客家人廖朝孔的後代，後成為福佬客。由於位於詔安縣，在

語言上又把此區客家語稱為詔安客語。

臺灣雲林、二崙的詔安客家語，因為長期受到閩南語人口四面包圍的影響，已經流失不少客家語色彩。出於生活的需要，這裡的客家人一般都是閩語和客語雙語並行。有的早已經融入當地閩南民系成為福佬客，不會說客家語，有的仍在家說客家語，在外說閩南語。還有一種是平時沒有多少說客家語的機會，但是仍然存有客家語的深刻記憶。

## 第五節、張廖宗族與西螺的關係

西螺鎮位於雲林縣最北端，北臨濁水溪本流西螺溪與彰化縣為鄰，東連莿桐鄉，西接二崙鄉，南接虎尾鎮，海拔高度約在 25 公尺到 30 公尺之間，為濁水溪沖積扇平原。此地的水源和土地皆適合人們居住耕種，因此在清代移民開發的早期，就形成大聚落。

西螺最早的居民為平埔族的巴布薩族人，荷蘭時代獎勵漢人移駐開墾，漢人乃漸漸增多。清初時，西螺為臺灣墾殖的重鎮，最初稱為「西螺堡」，隸屬彰化縣，光緒十一年（1887）臺灣建省後，增設雲林縣，西螺始劃歸雲林。日據時代初期西螺隸屬縣嘉義支廳。明治三十年（1897）改屬雲林出張所。明治三十三年（1900）又改隸嘉義縣斗六辨務署。明治三十四年（1901）再改屬斗六廳管轄。明治四十四年（1911）改隸屬於嘉義廳。大正九年（1920），西螺屬臺南州虎尾郡管轄，並設西螺街役場。民國三十四年（1945），西螺街役場改名西螺鎮公所，臺南縣所轄。民國三十九年（1950），改雲林縣管轄。

康熙四十年（1701），居住於福建省漳州府詔安縣官陂的廖朝孔，偕同二弟朝問、四弟朝路以及堂弟朝近、朝廳一行五人，渡海來臺，落腳二崙地帶。一行人抵達二崙時，宗親廖旭廷兄弟也在崙背港尾庄田心仔地區開墾。於是廖氏族人結伴開墾，分散於西螺、二崙、崙背一帶。這些來臺開墾

的先人，靠著自身的力量，突破艱險困難，拓墾開荒，千辛萬苦開闢農地。《西螺鎮志》記載康熙末年至雍正年間這段移民時期中，以官陂廖姓族人為多，可見張廖宗族與西螺地區的發展關係密切。

依據高拱乾纂輯的《臺灣府志》中，康熙年間西螺街尚未形成。到了乾隆十二年（1747）時，范咸《重修臺灣府志》已記載西螺街，由此得知西螺鎮在乾隆年間形成，人口逐漸繁衍。到余文儀的《續修臺灣府志》坊里中，已出現西螺保的地名。嘉慶、道光年間，西螺鎮已成為閩粵移民主要開墾的地區之一。不過，在嘉慶至道光年間，由於大部分的土地已經開發完成，未開發區域漸少，因此入墾者亦漸少。但由於此時農業發達，西螺鎮的人口呈現持續成長，村莊型聚落及市集紛紛出現，奠下現今的發展根基。從漢人的移民比例來看，福建省漳州府詔安縣官陂廖氏族人在西螺鎮的落籍定居拓墾的比重是相對比較高的，由此可知官陂廖氏族人是開發西螺地區的主力。

清代中期之後，西螺鎮持續開發繁榮，受到人口增加的影響，各族群與宗族為了經濟利益，於是經常產生利害的衝突，再加上地方政府採取消極處理的態度，族群之間經常發生分類械鬥的現象，如光緒年間發生「鍾、廖、李拼生死」的「白馬事件」。進入日據時期之後，日本殖民政府統治的策略，採取積極管理，此後不再發生分類械鬥。

由於張廖宗族因較早進入西螺地區開墾，加上宗族的團結，在清朝時期就發展出具有規模的宗族組織，許多族長成為地方士紳，於是宗族開始計畫培養後代人才，利用宗祠空間成立宗族的私塾，聘請唐山的文士教授漢文，因此張廖宗族的後代子弟的文化素養頗高，所以張廖宗族對於西螺地區的文化發展貢獻良多。大正八年（1919），廖學昆、廖學居、廖學明及黃文陶，為了不忘祖先的傳承，而組成漢文詩社「芸社」，禮聘秀才江秋府講解詩文。次年，廖重光、陳源興、鍾金標、張清顏、張榮宗、蘇木杞等入會，詩社改名為「菱社」

（因西螺產「菱」（鹹草）而名，取其中實而赤，寓詩人應率真不諱，丹心報國。），定期於廖學昆府上聚會，帶動風氣，提昇了當時西螺文學，影響民眾對漢文素養。張廖宗族也感受到日本現代化教育的優勢，也安排子弟前往日本留學，二次大戰之後有許多子弟前往歐美留學。

## 第六節、張廖宗族與臺中的開發

### 一、臺中市簡介

　　臺中市是中華民國的直轄市，位於臺灣中部。與周邊相對的地理位置上，北與苗栗縣、新竹縣接壤；南與彰化縣、南投縣為鄰，南端中央為臺中盆地，盆地以西為縱向的大肚台地，大肚台地以西則為沿海的平原；東隔中央山脈與花蓮縣相鄰，東北有中央山脈和雪山山脈之分水嶺毗鄰宜蘭縣，為大甲溪流域上游；西望臺灣海峽面臨。

　　總面積約 2,215 平方公里，設籍人口約 275 萬人，雪山主峰為臺中市海拔最高點，高 3886 公尺。臺中市各轄區大都為副熱帶氣候，除和平區例外，因其地位於臺中市東部，雪山山脈南側，西半部氣候屬於溫帶，東半部氣候屬於副寒帶，氣候呈現特別的西高東低。

　　早期臺中為道卡斯族、巴布拉族、巴則海族、洪雅族等臺灣平埔族和泰雅族部落定居於此。十七世紀，巴布拉族與貓霧捒族、巴則海族、洪雅族、道卡斯族已成立大肚王國。明鄭王朝鄭經繼位之後，隸屬天興州。康熙二十二年（1683），施琅攻下台灣，次年設臺灣府，將天興州改為諸羅縣（今嘉義縣至基隆市）。雍正元年間，設立彰化縣（今雲林至臺中）。光緒十三年（1887），臺灣建省之後改為臺灣府（今雲林至苗栗）。

　　巴則海族當中人數與勢力最大的群落岸裡社，先後在康熙五十五年（1716）從諸羅縣知縣周鍾瑄曉諭、雍正十一年

（1733）彰化知縣陳同善曉諭獲得了「貓霧捒之野」的合法地權，不過岸裡社卻極少參與「貓霧捒之野」土地的拓墾行動，多數的土地都是透過張達京等漢族移民，向岸裡社族人簽訂契約的方式拓墾，包含后里臺地東部、臺中盆地北部（今臺中市西屯區、北屯區）及土牛界外（北起苗栗的芎蕉灣、南到東勢的大茅埔）等岸裡社族人所擁有的廣大地域，從而建立起「岸裡地域」。

## 二、張廖家族拓墾台中西屯區

### （一）廖朝孔

廖朝孔可以說是首位來到臺中市西屯區拓墾之張廖家族成員，在《廖氏大族譜》當中可以得知廖朝孔之生辰年月及相關資料：「**十二世朝孔公：字尊聖，諡英義，國蒽公長子，生於康熙戊午年正月廿一日亥時，卒於乾隆丙辰年五月十七日巳時，享壽五十九歲，葬在湖洋樓，坐癸向丁兼戊三分。公自祖籍官埤渡台，為雲林二崙及台中西屯肇基始祖。**」

由《廖氏大族譜》當中可以得知廖朝孔生於清康熙十七年（1678）歲次戊午正月廿一日亥時，卒於清乾隆元年（1736）歲次丙辰五月十七日巳時，得年五十九歲，為雲林二崙地區與台中西屯地區的拓墾始祖。據《廖氏大族譜》之〈朝孔公傳〉有詳實的生平記載，文長不贅。

廖朝孔喜好耕讀、醫藥與地理堪輿。康熙四十年（1701），廿四歲的廖朝孔渡海來臺，於番挖（今彰化縣芳苑鄉）登陸。廖朝孔登陸後，前往彰化縣二林鎮港尾地區考察，認為彰化縣二林鎮港尾地區難以拓墾。而後廖朝孔繼續南下前往雲林縣崙背鄉港尾地區、雲林縣二崙鄉考察，由於雲林縣崙背鄉港尾地區已經有張廖宗親在此墾荒，因此廖朝孔選擇在雲林縣二崙鄉建基，當時雲林縣二崙鄉地勢有大小崗阜高低起伏而形成的天然水路，所以廖朝孔於雲林縣二崙鄉東方竹篙崙尾建造埤塘，並分鑿大小圳路以利灌溉，使雲林縣二崙鄉之廣大土地成良田，因此後人稱讚廖朝孔治田有

一面三塘之蹟，三塘係指：埤塘（埤塘埔竹篙崙）、頂茄塘（茄苳厝）、下茄塘（下溝墘）。

在雲林二崙地區拓墾一段時日後，廖朝孔便留一房子孫在雲林縣二崙鄉守業，帶領兩大房子孫前往臺中西屯地區發展，現今臺中市西屯區港尾里清武巷 33 號的清武家廟（垂裕堂）便是紀念廖朝孔及歷代張廖祖先的祠堂。

廖朝孔在二崙地區開墾一段時日後，時張達京看中他築埤圳的能力，邀請至臺中與秦廷鑑、姚德心、江又金、陳周文共同組織「六館業戶」拓墾臺中西屯地區。

當廖朝孔在西屯拓墾奠定基礎之後，便前往官陂原鄉招攬張廖姓族人前往臺中西屯地區拓墾，六十多年之後西屯大魚池烈美公派渡臺祖廖烈美就是在這樣的背景下渡海來臺拓墾臺中西屯地區。廖朝孔所招攬來的官陂原鄉張廖姓族人日益增加，使張廖姓逐漸成為臺中西屯地區的大姓。

（二）其他族人

清朝初年雖然有海禁，但是時鬆時緊，許多張廖子孫因而陸續來臺，並於臺中西屯落戶生根，日久之後他鄉變故鄉，成為西屯的地方人士，並發展成第一大望族。以下簡要說明各支脈張廖先祖來臺時間。

（1）先是，乾隆五年（1740），12 世時唐公（天與公派 / 理文公後裔）來台中水崛頭開基。（2）乾隆初 12 世拈老公 /12 世崇祺公 /12 世崇問公（道昭公派）來西大墩肇基。（3）乾隆初十二世祖達成公和達惠公來西屯肇基。（4）乾隆十八年（1753）三合公（道烈公、道昭公、道順公）來此發展，後裔僉議鳩金蒸業，三房分管立掌理務、蒸業、裔孫等。

乾隆中業海禁暫停，大批張廖族人更來臺開墾。例如：12 世時甄公、勤鳩公；12 世時麟公；12 世時丹公；12 世時應公（天與公派）。乾隆中 13 世廷悠公、14 世廖母公、13 世明案公來西大墩肇基（日享派）。13 世耀宗公、耀遠公（道

烈公派日盛公後裔）；12世永泉公來西屯肇基。乾隆三十五年（1770）十三世祖世淼公在西屯出生。

乾隆後期，再思公、13世文添公、12世時飽公（天與公派）來西屯墾拓。嘉慶初年，14世烈美公；15世達顯公、溫恭公來西屯開基。欽來公、瑞枝公（天賦公派）來西屯開基。

到了嘉慶年間張廖子孫多已經繁衍第二代。道光年間，張廖各房派子孫眾多，臺中西屯也開發完成，此後子孫多半修建祖祠，以維繫家族的力量。

## 第七節、張廖姓堂號、祠堂

### 一、福建的堂號與祠堂

由於張廖子孫繁衍昌盛，除了前述的祖傳堂號之外，子孫遷徙外地之後，多半匯聚成張廖姓的聚落或區域，因而派下有許多分支的祖祠與堂號。

#### 1.崇遠堂

明洪武二十五年（1392）張願仔逝世，張（廖）友來奉父祖神主廖姓祖祠，廖族善意奉還後，張友來轉奉神主往雲霄西林張姓祖祠，並將父囑告知親族，張姓嘉勉曰：「生廖死張，是一嗣雙祧，宜自立一族以光張廖門楣。」，賜祠堂堂號為「崇遠堂」，並賜燈一對書「清河（張氏堂號）衍派；汝（南）水（廖氏堂號）流芳」。賜昭穆譜序五十字：「宗友永元道，日大繼子心，為朝廷國士，良民萬世欽。信能攻先德，作述照古今：本基源流遠，詒謀正清深，克治祖家法，其慶式玉金。」，並用籃轎八台，鼓樂送回父祖神主，囑堂號如不適宜，可再撰，燈字勿廢。於是將坪寨故居中廳改為祖祠，為父祖立位，開宗祖祠。於是「張廖」二家遂成一脈，自立一族，謂「張廖」氏，又稱「活廖死張」、「張骨廖皮」。

#### 2.清武堂

據《廖氏大族譜》載:「明初,張元子入贅廖家」,為福建詔安官坡張廖一族之源。這派族人從張氏郡望清河、廖氏郡望武威中各取一字,合為清武堂(詳前述)。

3. 繼述堂

二世祖友來公回到官陂後,就將祖居改為「祖祠」,並為父祖設置祠堂。地方長官看到友來公秉承父祖遺訓,成立了「一嗣雙祧」之祠,並且教子以孝為治國的根本,就呈報上司,命永安公等四個兄弟擔任地方糧長。並把堂號「崇遠」改為「繼述」。

4. 厚福祠堂

四世元聰公是厚福祠堂之始祖。

5. 福衍堂

五世祖道烈公自建一祠,位在厚福中央祠堂,號福衍堂。(廖拾合公派的祖先)

6. 福崇堂

五世祖道昭公自建一祠,位在厚福上祠堂大屋裡,號福崇堂。

7. 福慶堂

五世祖道順公自建一祠,位在厚福下祠堂,號福慶堂。

8. 上祀堂

六世祖道文公(日享公的父親)和道行公(日旺公的父親)在官陂溪口村興建宗祠,命名為「上祀堂」;上祀堂分為上、下二廳,兄得上廳,弟得下廳。

9. 福崇堂

十一世文信公建祠尚敦樓福崇堂。

10. 光裕堂

十一世文信公在下井東門建廟光裕堂。

11. 禋成堂：是張廖始祖的大宗祠在福建省官陂

「官陂張氏大宗祖祠」位於官陂鎮光亮村，始建於清朝乾隆十四年（1749）。由第十四世廖盈瑞發起建造，民國十一年（1922 年）重修，民國十三年（1924）再重修並擴建。

禋成堂祖祠的龕位在大陸文化大革命時期遭到破壞，民國七十七年（1988）十一月西螺鎮廖源郎、廖萬權二位宗親赴大陸祖地尋根祭祖時發現「禋成堂」無神龕牌位，乃捐獻十萬元新臺幣，委請當地宗親重造神龕，以供祭祀之用。

2000 年由臺灣張廖氏宗親和官陂鎮裔孫集資近人民幣五十萬元重修一新。禋成堂坐西向東，由門樓、下廳、兩廊帶天井，拜亭、大廳組成。祖祠主體 435.8 平方公尺，建築面積 397 平方公尺，西面廂房五間，面積 1343.2 平方公尺，前有魚池，占地面積 2430 坪方公尺。大廳面闊三間，進深三間，圓形石柱帶柱礎，樑架一鬥三升式，琉璃瓦屋頂，大廳懸掛「禋成堂」大木匾。石柱掛著木刻對聯：「禋祠重春秋，祖若宗典則，留貽永憶西林發跡；成家崇節儉，承興繼彝倫，恪守即流南詔徽音。」。

祖廳大龕奉祀始祖考廖三九郎、祖妣邱三七娘，一世祖考張元子、祖妣廖大娘，以及二、三、四祖考妣神位。門樓三門並列，正門石匾「張氏大宗祠」，門廳掛木匾「張廖祖祠」，大門兩旁有石獅、石抱鼓各一對，門前有廣場，半月形泮池。

張氏大宗祠是官陂張廖氏裔孫以及海內外張廖氏宗親所共有的唯一最高層次的祖祠，也是福建省詔安縣官陂、太平、秀篆等鄉鎮的祖祠之中，格局及建築式樣最美觀的。海內外宗親，每年逢春秋二祭時，都聚集

一堂祭拜列祖列宗。正祖張元子，肇基官陂迄今，傳下裔孫，繁衍昌盛，約有三十多萬人。分佈居住於美國、日本、加拿大、東南亞各國和臺灣、香港、澳門、福建、廣東、廣西等地。人才輩出，文風熾盛。

## 二、臺灣的堂號與祠堂

張廖子孫入臺之後，族人散居各地，支脈繁衍龐大，為了便於祭祀，以及連繫族人，於是出現許多的堂號與祠堂。以下簡述介紹各堂號與祠堂，並於其後編表方便整體閱覽：

1. 繼述堂：道光廿六年（1846），張廖族中先賢廖賀、廖榮捷、廖文江、廖拔琦、廖昌盛、廖裕賢、廖秋紅、廖子牌等八人，為了興建宗祠共同捐資，購置田園約五甲，作為祭祀公業。道光廿八年（1848），在下湳興建祠堂曰：繼述堂（崇遠堂之前身）；每年春秋二祭（春祭正月十一日，秋祭九月九日），定期舉行祭典，凡是張（廖）元子公之裔孫都可以參加盛典，這是張廖最早興建的宗祠。從建祠到光緒十三年（1887），約四十年中族內外時常發生大小糾紛，甚至鬧出人命，因此族中很多人認為卜湳祠堂地理不吉，並且交通不便等因素，希望另建祠堂，因而歷經波折完成以下所述的崇遠堂。

2. 崇遠堂（張廖大宗祠）：廖振源發起招募西螺宗親四十多人，購置宅地四分多，籌備興建祠堂之用。不料廖振源在光緒十七年（1891）逝世；光緒十八年（1892）下湳繼述堂被颱風吹倒。當時族人廖景琛將張（廖）元子公祖龕請回其家裡奉祀，並執掌公業一切權益。光緒廿八年（1902），景琛卒，由廖登雲接管公業，並將景琛家中奉祀之張（廖）元子公祖龕請回其家裡奉祀。登雲卒後，其子繼承父職，執掌公業權益，但是對於重建祠堂並無任何表示。大正八年（民國八年，1919），改選管理人，由廖旺生、廖成江、廖初淵、廖天來、廖富九、廖壬水、廖裕火、廖懷臣、廖本源及廖進益等十人擔任，張（廖）元子公祖龕由十位管理人輪流

奉祀。大正十五年（民國十五年，1926），由族人廖天來、廖重光、廖富淵、廖學昆等人推選廖大滿主持籌建崇遠堂大計，經宗親出錢出力，購買材料，僱工興建，在西螺鎮福田里新厝二十二號現址重建祖祠。直到昭和三年（民國十七年，1928）春天才落成。總工程費當時日幣壹拾萬圓，經費相當龐大。祠堂堂號依祖訓第三條將繼述堂改稱為崇遠堂。其建築畫棟雕樑，金壁輝煌，巍峨壯觀，殿宇方正狀麗，樑柱、簷角蟠龍飛鳳，頗能引發探訪者思古之幽情。崇遠堂是全省所有祠堂中，規模僅次於臺北市的陳氏大宗祠和臺中市的林氏家廟，是西螺的主要觀光據點之一。

3. 承祜堂（張廖家廟／天與公祠）：天與公派下自嘉慶年間在葫蘆墩（現在的豐原），捐題銀圓生放，創置公業。每年農曆九月二十日（六世祖天與公忌辰）敬祀天與公。後來流派聚居於西大墩（現在的西屯），當時有公款數千流失，僅存數百金，乃由廖華棟、廖大勝、廖大護、廖大會等，慨然再執掌，日積月累分作三處，遂成各百各千之金錢。然後又交由廖建三、廖國治、廖登渭等三人管理，累積愈來愈多。光緒十三年（1887）便運用此公款於西屯創建祠堂，稱曰：承祜堂，立祀天與公。匾額書寫「清武衍慶」。

4. 福安堂（張廖家廟／元聰公祠）：四世祖元聰公，姚田氏生五子。其中道烈公、道昭公、道順公等三大房子孫，於清朝由福建省漳州府官陂陸續來臺灣；散居於臺中西大墩一帶，生聚蕃衍，漸躋熾昌。為追念宗源，並謀親睦計，遂糾集三合公派下族人，捐項合購西大墩保長館土地。擇吉於光緒廿五年（1899）興建祖祠，號曰福安堂，主祀四世祖元聰公。每年春分及秋分，派下聚集祭祖。因為福安堂在臺中市第七期都市重劃區內，為了善用土地，於是將元聰公祠福安堂遷移到臺中市黎明路二段 669 巷 51 號。

5. 垂裕堂－西屯（清武家廟／朝孔公祠）：位於臺中市西屯區港尾里清武巷 33 號，原先是廖朝孔後裔居住的三合院祖厝。十二世祖朝孔公於康熙八年正月廿一日亥時出生於福

建省漳州府詔安縣二都官陂社藍田樓。康熙四十年（1701）
當時二十四歲就渡海來臺灣墾於雲林二崙，後應張達京之邀
北上為組「六館業戶」，合鑿「葫蘆墩圳」，合墾於貓霧捒
之野，當時以廖朝孔為墾首之持有地分布在永興莊一帶（今
西屯區港尾里）是康熙、雍正年間的大墾首。廖朝孔於雍正
九年（1731）四月十日逝世，享壽六十三歲，朝孔持身勤儉
誠懇待人，種德後代族派繁昌。明治四十五年（民國元年，
1912），十九世孫大妹堂叔有感祖先創業艱辛，德蔭後嗣，
就倡導派下族親不辭勞先通力合作，興建祠堂奉祀歷代祖先。

　　6.垂裕堂－二崙（清武家廟／朝孔公祠）：位於雲林縣
二崙鄉崙西村。

　　7.烈美堂：位於臺中市西屯區西安里西屯路大魚池巷

　　8.達顯公祠：達顯祖厝位於臺中市西屯區廣福里。

　　9.體源堂：原位於臺中市青海路，今已不存在。

　　10.追遠堂（張廖三房祖廟）：追遠堂是奉祀九世祖
子成公以下十世祖心瞞（敦朴）公，十一世祖宗路（德
馨）公派下諸公之祖廟。張廖三房祖宗宗路公世居福建
省漳州府詔安縣二都官陂，為當地望族六世祖日享公之
裔孫，心瞞公之第三子（稱為三房）。公生六子長子朝
綴、次子朝雅、三子朝博、四子朝騫、五子朝訓及六子
朝烈，於清代乾隆年間奉祖先之神主，相攜遷移來台，
定居在西螺堡廣興庄，從事墾拓工作。該支脈於清末人
丁昌盛、產業興旺的豪族。當時族中長老輩認為有設立
祭祀公業的必要，遂糾合族內一同開墾廣興大埔北面
（即頂湳段二七五之三號等水田三筆），計一甲八分為基本
財產，將其收益充為每年祭祖之需用，並由六房子孫之中各
推舉一名為管理人。日據時代被命令解散組織，公產管理人
被迫變更為業主，每人掌管三分。後該公產大部分被各管理
人出賣侵吞，只剩下十六世祖天來公（號玉麟）所掌管之一
份三分。昭和八年（民國廿二年，1933），徵求派下之同意，

出賣該地，將得款購買材料及支付工資，在私人提供之土地上建祠堂，其他的零什工作都由派下分擔，才完成了現今追遠堂。

11.福綿堂（溫和公祠）：始祖十二世祖崇洞公謚號溫和，為宦添公之長子，渡臺來二崙惠來厝開基。最初家無產業，後來祖姚回娘家向其父親訴告，其岳父資助二兩銀子。現在公業六股田三甲多的地，就是那時候用二兩銀子購買的。溫和公傳下六大房，大房天慶公派下留守惠來厝祖居，其他五大房皆遷出各在盛興庄建立基業。溫和公祠（福綿堂）建立於昭和七年（民國廿一年，1932），由當時管理人廖富炭、廖內、廖富川，會同廖富淵、廖富春等人共同籌備興建。現在溫和公祭祀公業參甲餘地之收入，可供每年冬至日（冬節）舉行祭祖大典之用。

12.昌盛堂（為見公祠）：十一世祖為見公、字達朝。公於清代康熙四十年（1701），隨同祖姚及三子朝科公，由福建省漳州府詔安縣二都官陂東渡來臺，在今二崙鄉湳仔村定居墾耕。十三世祖廷哲（字昌盛）公，是朝科公之三子。祖姚王氏生七子，昆仲和睦，同心協力，勤耕儉樸，購置田地百餘甲，兒孫滿堂，成為當地望族。為追念祖德，於道光廿五年（1845）興建昌盛堂，奉祀先祖，並設有永盛學堂教育子弟，傳授武術捍衛鄉土。光緒六年，家族增至七十多人而分居，保留三甲多田地為祭祀公業之用，七大房子孫 輪流祭祖。

13.國程公祠：位於南投鎮振興里（包尾）。

14.成功公祠：位於西螺鎮頂湳里埔姜崙。

15.拔谷公祠：位於楊梅太平里。榮壽公派下第十七祖拔谷公派下祖堂建於民國六十七年（1978）農曆四月二十六日午時動工，於民國六十八年（1979）農曆三月初二日卯時完工登龕。

16.湳仔公廳：為湳仔公廳祠堂，堂號福成堂，位於西屯

上石牌／湳仔，屬於 12 世拈老（剛直）公派，奉祀歷代先祖。

　　17. 張廖簡大宗祠：位於嘉義縣。

<p style="text-align:center">表格一：張廖姓在臺灣的堂號與祠堂一覽表</p>

| 序號 | 宗祠名稱 | 自立堂號 | 地點 | 派別 | 主要奉祀 | 備註 |
|---|---|---|---|---|---|---|
| 1 | | 繼述堂 | 下湳 | | 廖元子公 | 崇遠堂的前身 |
| 2 | 張廖大宗祠 | 崇遠堂 | 西螺 | | 廖元子公 | |
| 3 | 張廖家廟 | 承祐堂 | 西屯 | 天與公派 | 六世祖天與公 | 匾額書「清武衍慶」 |
| 4 | 清武家廟朝孔公祠 | 垂裕堂 | 西屯 | 日旺公派／朝孔公派 | 十二世祖朝孔公 | 朝孔公是雲林二崙及台中西屯肇基始祖 |
| 5 | 清武家廟朝孔公祠 | 垂裕堂 | 二崙鄉崙西村 | 日旺公派／朝孔公派 | 十二世祖朝孔公 | |
| 6 | 張廖家廟廖元聰公祠 | 福安堂 | 西屯 | 元聰公派 | 四世祖元聰公以上下歷代先祖 | |
| 7 | 烈美公祠 | 烈美堂 | 台中市西屯區西安里西屯路大魚池巷 | 日享公派／大位公派／大魚池派 | | 烈美公是大魚池派始祖 |
| 8 | 達顯祖厝／達顯公祠 | | 台中市西屯區廣福里 | 日享公派／問公派／達顯公派 | | |
| 9 | | 體源堂 | 台中市上安路 | 天與公支派／鄭坑派 | | 14 世惟禎公所建立 |

| 10 | 張廖三房祖厝 | 追遠堂 | | 日享公派 | 九世祖子成公以下 | |
|----|------------|--------|--------------------|----------------------|----------------|----------------------------|
| 11 | 溫和公祠 | 福綿堂 | 雲林縣二崙鄉惠來村 | 元聰公派／道昭公派 | | 溫和公是西螺二崙開基始祖 |
| 12 | 為見公祠 | 昌盛堂 | 二崙鄉湳子村 | 日享公派 | 奉祀先祖 | 十一世祖為見公是西螺湳仔開基始祖 |
| 13 | 國程公祠 | | 南投鎮振興里（包尾）| 日旺公派 | | |
| 14 | 成功公祠 | | 西螺鎮頂湳里埔姜埔 | | | |
| 15 | 拔谷公祠 | | 楊梅太平里 | | | |
| 16 | 湳仔公廳 | 福成堂 | 西屯上石牌／湳仔 | 12世拈老（剛直）公 | 奉祀歷代先祖 | 湳仔公廳祠堂 |
| 17 | 張廖簡大宗祠 | | 嘉義縣 | | | |

## 第八節、祖訓與昭穆

### 一、七崁祖訓

　　張廖族歷代祖宗對祖先所定的「七條祖訓」均刻意經營，明永曆十五年（1661），第五世廖道文、廖道行在祖祠旁興建溪口樓時，更將其大門門嵌特設為七嵌，用意是要子孫時時刻刻銘記祖先留下的祖訓，足見張廖族對祖訓的重視，從此子孫也稱這「七條祖訓」為「七條箴規」或「七嵌祖訓」，今人不察，誤為「西螺七嵌」，謂有七派武術家，實大謬。

　　第一崁：生廖死張，故曰張廖:「生存姓廖」，戶籍、兵籍、

財產、名號、生辰、結婚屬之，「逝世姓張」，神主、墓誌、祭祀、神鬼屬之。

第二崁：不食牛犬，知恩無類：牛犬獸類也，知主之恩，況於人乎，不食牛犬，有不食之恩，牛犬有恩於人也。獸類知恩，人獸雖異，而靈性知恩則同，故曰無類。

第三崁：得正祀位，猶勝籃轎八臺：古制養子為嗣，但未有養孫。廖三九郎收廖元子為養子，但元子因族人諍訟突然逝世，以致廖三九郎膝下猶虛。三九郎希望孫友來「得正祀位」，而此事獲得邱高太祖妣的認同：「子孫孝順，母祖慈愛，竹籃為轎之樂，猶勝八臺（八人抬之大轎）。」，而友來也奉行遺命，是謂一嗣雙祧，自立一族，以光「張廖」門楣。

第四崁：嗣續為女，繼絕為先：無男而以女承嗣者，招婿生男，生廖死張固然也。如獨生子，則生身之父無歸宿，待子生孫，需先繼生父，為當務急，嗣女須書「張廖媽」以明由來，婿歸本姓，例不入張廖之祠，此繼絕為人道之始也。

第五崁：制無苟且，恐生戾氣：守制中有孕，恐生戾氣之兒，乃胎教攸關也。守制前有孕，須求束帶以資分別，帶以布束腰，布長與柩齊。

第六崁：堂教修譜，敦親睦族：祠堂非衹鰥祭祀，實乃教育子孫，使知遺訓，並知修譜，以明房派分布情形，引發敦親睦族之心，紀念宗功祖德之偉，旨在育英而兼禮教。

第七崁：遷籍修譜，天下一家：遷籍外出，姓張姓廖聽其自便，然必須修譜，庶幾知木之有本，如水之有源，乃序譜之宗旨也，子孫分布雖遠，序譜一查，天下猶一家焉。

「遷籍修譜，天下一家」即指遷居外地，要姓張或姓廖都可以，但必須修明家譜，以使後代子孫瞭解來由，子孫各房分散雖遠，一看序譜，就知道是一家人。從此張、廖兩家遂成一脈，自立一族「張廖氏」，後裔「張廖姓」，派衍「張

姓」、「廖姓」。後裔若從母系本姓「廖姓」，又稱「活廖死張」、「張骨廖皮」。後裔若從父系，本姓「張姓」則系承繼本姓，三姓均書譜明緣由，使「張姓」、「廖姓」、「張廖姓」三姓相通。

## 二、字昀派衍

為了表達慎終追遠之意，張廖族人除了將七崁奉為箴規外，也十分重視族譜序列，日後張廖姓族人只要從名字上即可明瞭長幼親疏的關係，並知道所屬派系及世代。

昭穆排輩詩句的由來：始自三世祖永定公倡議，請示二世祖友來公；友來公決定序譜曰：二十世代前二十字，三十世代後三十字。序譜共五十字，計五十代。

原文如下：前二十代序譜為：宗友永元道，日大繼子心，為朝廷國士，良名萬世欽。

後三十代序譜為：信能攻先德，祚述照古今，本基（慕）源流遠，誼謀正清深，克治祖家法，基（其）慶式玉金。

一代用一字依序往下命名，代代相傳可以查出輩份的關係。但由下表可以看到只有溪口日享公派後裔老六大位公派是依照祖傳的序譜命名。

後代雖然分房派，更換序文；但是後代子孫、家族及宗親可以查看上表，從名字排輩就可以認出對方輩份的高低，維繫張廖族親的情感。（請參考祖訓七條之七：派下序文以宗字而始。）

昭穆（字輩）：下表是廖元子公後代各衍派的字昀對照，由表中可以明白本房派中及和其他房派的輩分關係。

## 表格二：元子派下宗親輩分對照表

| | 溪口日享公派 | 日享大位公派 | 道烈道順公派 | 道昭公派 | 天與公本派 | 港尾日旺公派 | 日享大魚池派 | 日享盈漢公派 | 日享達顯公派 | 天與鄭坑派 | 勤朴公派 | 天與理明公派 | 日享德安公派 | 日享子燧公派 | 日享元表公派 |
|---|---|---|---|---|---|---|---|---|---|---|---|---|---|---|---|
| 1 | 宗 | | | | 再 | | | | | | | | | | |
| 2 | 友 | | | | 友 | | | | | | | | | | |
| 3 | 永 | | | | 永 | | | | | | | | | | |
| 4 | 元 | | | | 元 | | | | | | | | | | |
| 5 | 道 | | | | 道 | | | | | | | | | | |
| 6 | 日 | 日 | | | 天 | | | 日 | | | | | | | |
| 7 | 大 | 良 | | | 理 | | | 大 | | | | | | | |
| 8 | 繼 | 壽 | | | 振 | | | 玉 | | | | | | | |
| 9 | 子 | 則 | | | 仕 | | | 英 | | | | | | 子 | |
| 10 | 心 | 吾 | | 上 | 宜 | | | 圭 | | | | | | 邦 | |
| 11 | 為 | 宦 | | 國 | 可 | | | 錫 | | | | | | 文 | |
| 12 | 朝 | 永 | 崇 | 時 | 朝 | | | 欽 | | | | | | 士 | |
| 13 | 廷 | 世 | 天 | 世 | 廷 | | | 紹 | | | | 利 | | 榮 | |
| 14 | 國 | 朝 | 有 | 大 | 時 | | 烈 | 盈 | | | 榮 | 文 | | 心 | |
| 15 | 士 | 恩 | 榮 | 有 | 世 | | 世 | 俊 | | | 光 | 士 | 德 | 上 | |
| 16 | 良 | 以 | 華 | 進 | 天 | | 文 | 文 | 登 | | 明 | 子 | 先 | 慕 | 文 |
| 17 | 名 | 承 | 富 | 德 | 正 | | 國 | 才 | 朝 | | 正 | 日 | 春 | 鵬 | 明 |
| 18 | 萬 | 天 | 貴 | 繼 | 心 | | 以 | 登 | 傳 | 上 | 大 | 初 | 榮 | 程 | 登 |
| 19 | 世 | 祿 | 萬 | 述 | 大 | | 丁 | 科 | 家 | 光 | 克 | 興 | 瑞 | 繩 | 仕 |
| 20 | 欽 | 椿 | 年 | 顯 | 學 | | 甲 | 財 | 德 | 華 | 守 | 必 | 景 | 武 | 錦 |
| 21 | | 信 | 松 | 嘉 | 名 | 宜 | 福 | 振 | 振 | 世 | 居 | 光 | | 前 | 國 |
| 22 | | 能 | 千 | 克 | 揚 | 先 | 祿 | 作 | 悖 | 世 | 德 | 前 | | 祥 | 恩 |
| 23 | | 攻 | 載 | 守 | 傳 | 榮 | 昌 | 泰 | 仁 | 昌 | 耀 | 公 | | 烈 | 恩 |
| 24 | | 先 | 茂 | 祖 | 家 | 光 | 蒼 | 隆 | 禮 | 松 | 振 | 仁 | 衍 | 詒 | 武 |
| 25 | | 德 | 蘭 | 功 | 禮 | 梧 | 興 | 華 | 青 | 郁 | 乃 | 謀 | | | 有 |
| 26 | | 作 | 桂 | 德 | 義 | 獻 | 千 | 家 | 國 | 千 | 昌 | 自 | | 奕 | 正 |
| 27 | | 述 | 四 | 興 | 長 | 瑞 | 載 | 聲 | 文 | 古 | 登 | 恒 | | 世 | 鎖 |
| 28 | | 照 | 時 | 隆 | 箕 | 成 | 茂 | 佈 | 章 | 茂 | 立 | 天 | | | 奉 |
| 29 | | 古 | 春 | 同 | 裘 | 名 | 丹 | 春 | 本 | 富 | 良 | 成 | | 文 | 天 |

| 世 | | | | | | | | | | | | |
|---|---|---|---|---|---|---|---|---|---|---|---|---|
| 30 | 今 | 燕 | 一 | 隆 | 世 | 桂 | 暉 | 史 | 貴 | 心 | 章 | 發 |
| 31 | 本 | 翼 | 家 | 百 | 列 | 五 | 光 | 書 | 慶 | 存 | 顯 | 隆 |
| 32 | 基 | 貽 | 代 | 位 | | 枝 | 前 | 綿 | | 美 | 達 | |
| 33 | 源 | 謀 | 宗 | 聖 | | 香 | 子 | 長 | | 德 | 仁 | |
| 34 | 流 | 遠 | 緒 | 君 | | | 孫 | | | 宣 | 為 | |
| 35 | 遠 | 鴻 | 慶 | 亦 | | | 賢 | | | 昭 | 貴 | |
| 36 | 詒 | 圖 | 榮 | 尚 | | | 祖 | | | 孝 | 遠 | |
| 37 | 謀 | 德 | 昌 | 賢 | | | 澤 | | | 義 | 紹 | |
| 38 | 正 | 業 | | | | | 喜 | | | 有 | 淵 | |
| 39 | 清 | 新 | | | | | 超 | | | 芳 | 源 | |
| 40 | 深 | | | | | | 然 | | | 稱 | 啟 | |
| 41 | 克 | | | | | | | | | 時 | 俊 | |
| 42 | 治 | | | | | | | | | 逢 | 英 | |
| 43 | 祖 | | | | | | | | | 茂 | | |
| 44 | 家 | | | | | | | | | 對 | | |
| 45 | 法 | | | | | | | | | 宜 | | |
| 46 | 基 | | | | | | | | | 恭 | | |
| 47 | 慶 | | | | | | | | | 仰 | | |
| 48 | 式 | | | | | | | | | 秉 | | |
| 49 | 玉 | | | | | | | | | 禮 | | |
| 50 | 金 | | | | | | | | | 傳 | | |

備註：天與理明公派昭穆排輩，51至68世：51家52萬53善54能55澮56哲57尚58輝59延60博61慶62楊63光64大65智66纘67世68騰。

## 第九節、張廖姓典故、傳說與事件

### 一、「生廖死張」

　　「生廖死張」是說在生的時候，姓氏、戶籍必須冠以「廖」為姓，死後的神主牌、墓碑改為「張」姓。這個規定是張廖氏始祖張元子為了報答廖家的恩情，故立誓「生廖死張」，後世子孫皆遵從此誓言。隨著張廖姓族人來臺之後，臺灣的張廖姓族人仍舊遵從這個規定，不過少部分張廖姓族人，在戶籍姓氏上直接改為「張廖」，1949年之後，但是居住福建詔安的子孫受限大陸法令，多數改為張姓。

## 二、堂號「清武堂」

「堂號」是依古代的行政區域，以表明姓氏發源的稱號。藉由堂號可以凝聚子孫，慎重追源的倫理精神，促成宗族團結。張廖姓是由張、廖兩姓合一，為了與「清張」、「單廖」的堂號分別，以張姓的「清河郡」，廖姓的「武威郡」各取頭字，取名為「清武堂」，做為張廖宗族的堂號。

## 三、不食牛犬

臺灣的農民認為耕牛是工作夥伴，為了感念牛的勤勞服務，通常不吃牛肉。張廖祖訓「不食牛犬」的規定，其思維也如同臺灣農民，但是早從詔安移民時就帶過來。張廖氏先祖訂定的七嵌組訓第二條：「不食牛犬知恩無類。牛犬獸類也，如主之恩，況於人乎，不食牛犬，有不食之恩，牛犬有恩於人也。獸類知恩，人獸雖異，而靈性知恩則同，故曰無類。」。這條遺訓的由來，是因二世祖友來公常替父親巡視農田，每次出門皆以牛和狗相伴，有次在路上遇到老虎，當時牛為了保護主人與虎纏鬥，狗則快跑回家吠報，廖祖妣（友來母）曰：「牛犬同兒外出，犬獨回，必有兇遇。」，連呼佃人前往救援，後來廖祖妣發願為報牛、犬救主之恩，此後規定張廖子孫不得吃牛和狗。

## 四、張廖姓禁食雞頭

在從前物資缺乏的年代，往往只有祭祀、拜神、宴客之時才能吃得較為豐盛。所以民間慣例，主人宴客時客人往往不能夾食雞頭，好讓主人於下批客人用餐時，能夠再添加幾塊雞肉，繼續湊成全雞上桌，以示款客誠意。相傳張廖氏第六世先祖廖日享公家貧，一日為了赴宴，特地借了長袍馬褂帶著孫子參加，筵席上孫子嗜吃雞肉，一不小心將雞頭腦汁噴到廖日享公的衣襟，日享公大怒、孫子哭鬧，弄得場面十分尷尬。被玷污的袍褂為借用之物，奉還時物主出言羞辱一番。於是回家後，日享公便招集張廖氏族人戒之「食雞頭者，

非我族類。」其父兄廖宗福代為解釋曰：「男不可食雞頭，女則不拘。」，從此雙廖氏後裔男丁便禁食雞頭。

## 五、閨女變媽祖－臺中市萬和宮老二媽由來傳說

臺中市萬和宮（南屯區 408 萬和路一段 51 號）正殿供奉由張國總兵恭請來臺的鎮殿開基媽祖，俗稱「老大媽」，還有嘉慶八年的老二媽，光緒十二年的聖二媽與聖三媽及民國六十五年的聖母老二媽。

據傳嘉慶八年（1803）十一月，所增塑的老二媽神像為西屯廖姓閨女來附靈。相傳神像完成後，剛好在西屯大魚池（今西屯區西安里）廖姓黃花閨女突然去世，她的魂魄飛往萬和宮時，正當舉行老二媽開光點眼的儀式，一位賣針線化妝品的「什細仔」在路上遇到廖女欲前往萬和宮，乃請託「什細仔」帶話轉告其雙親勿傷心，並交代門前桂花樹下埋有龍銀可取出為用。其母聞之，趕至萬和宮探尋，見老二媽神像有淚水從眼滴下，同時愛女已羽化而去。此一膾炙人口之傳聞被列為犁頭店媽祖神蹟之一，自此犁頭店媽祖乃與西屯結下不解之緣，自嘉慶年代以來，西屯區廖姓人氏乃稱萬和宮「老二媽」為「老姑婆」，一如臺灣各地林姓稱媽祖為「姑婆」，每三年一次請迎「老二媽」回娘家大漁池敬拜，已成為當地習俗。

## 六、張廖姓的姓氏誤會與糾紛（白馬事件）

「張廖氏」是傳統社會入贅他姓，但僅生一子，為了解決後世繼嗣倫常的特別規例。不過張廖氏派衍的張姓、廖姓，也曾兩姓後世因為不明自己的淵源而發生一些憾事。

如清乾隆年間，廖姓十三世武魁進士，藍翎侍衛廖國寶，深得乾隆信任，因而引起朝內張姓張國公忌妒，而保廖出征，致其遭人暗算，後來張公知道兩人原系同源，後悔莫及。

臺灣光緒年間發生的「白馬事件」，也屬於姓氏之間的糾紛。所謂「白馬事件」，即「鐘、廖、李拼生死」典故。

在廖姓族人墾居七崁的同時，另有鐘、李兩大姓混居其間，光緒元年（1875）廖姓族人因李家的白馬盜食廖家稻穀，竟引發嚴重衝突，又由於李姓與鐘姓有甥舅之親，最後形成廖姓與李姓、鐘姓的械鬥長達三年，衝突激烈時雙方各出動人丁數百名，在三姓部落間吶喊廝殺宛如戰場，居民死傷慘重，乃至於田園荒蕪，是清代的一次分姓大械鬥。此事件過後地方上開始流傳著「鐘、廖、李拼生死」的諺語，在地方史上通稱為「白馬事件」。

## 第十節、小結──福安堂張廖家廟新建落成紀念文

〈福安堂張廖家廟新建落成紀念〉

古者別生分類，始有姓氏。姓氏之別，在於辨血統、別婚姻、睦親族、崇倫理。我族本出張姓，乃黃帝子青陽氏之後，共有十四望，而以清河為著。張姓南遷，為時先後不一。元末天下大亂，有原籍雲霄縣西林村和尚塘張愿仔（或作元仔，字再輝）貿遷南北、負販往來詔安縣官陂鄉一帶。時官陂廖化（又名三九郎）為人和善賢達，家殷富足，見愿仔俊秀忠厚、勤謹幹練，招贅為婿，妻以獨生女大娘，待若親子、視同己出。愿仔臨終囑咐獨子友來：「余感廖公之恩，余死後，爾當姓廖，代父報德；死當姓張，以存祖姓。生死不忘，張廖俱昌！」友來立誓：「凡我子孫，生則姓廖，死乃書張。」於是張廖二姓遂成一脈，生時寫廖，死後書張，故有「活廖死張」、「廖皮張骨」、「人廖神張」之說，以示崇功報本之意。我張廖後裔乃取張姓郡望「清河」和廖姓「武威」各一字，以「清武堂」為張廖家族堂號，收二姓合脈之功。

明末，我族人跟隨鄭成功部將萬禮渡台，高舉反清復明之義幟。清初又紛紛入台墾殖，分佈於今雲林縣西螺鎮、二崙鄉、臺中市西屯區、大雅區、新北市土城區、南投縣南投市等地，立業安家，子孫昌盛。墾殖有成，財力自充，追懷祖德，祀典厥如，遂紛建祖祠，以隆祖庇於無窮也。有清一

代，於臺中西屯區所建張廖家廟，視全台同姓特多，蓋我張廖實為台灣中部平原拓荒之先驅，大啟猭狂，世其家聲，瓜瓞相綿，振振未艾。

我房派家廟乃福安堂，即元聰公祠，又稱下湳公廳。溯我世祖元聰公，生育五雄，其中道烈公、道昭公、道順公三大房子孫，清季由原鄉官陂陸續遷台，散居臺中西大墩，從滋生聚蕃衍、蠡斯衍慶。為追念宗源，擇吉於清光緒己亥廿五年（明治卅二年，西元一八九九年），肇建祖祠，顏曰福安堂，主祀四世祖元聰公，每年春秋兩祭，派下聚集，頌祖德而揚盛舉。惟架構粗備，未獲壯觀。民國五十九年（西元一九七〇年）成立財團法人：廖元聰公祭祀公業，嗣後陸續有所添建，未料民國八十年臺中第七期市地重劃被征收，祖祠遂喬遷至龍潭里今址。事出倉促，鳩工庀材，營造為難，因陋就簡，不足觀瞻，以慰祖靈。我宗親屢屢倡議重建鼎新，乃委由陳慶利建築師設計監造，長太營造公司興建，經始於民國一〇二年十二月，落成於民國一〇五年七月。新建家廟形制為一殿一院、左右護龍抱合，前設門屋，內有拜亭。肇厥新規，殿堂竣麗，從茲祖光永奠，靈爽式憑，享祀無窮。

夫有國家，必有社稷，有民人，必有祠堂，皆以崇神祇奉祖先。蓋無祠則無宗，無宗則無族，舉宗大事，莫過於祠堂之建立。祠堂之營建，非求其宏敞輝煌，彫樑畫棟；立祠祀祖，亦非朝夕香煙，春秋祭祀，行禮如儀而已。要在我子孫持香拜祭，各表一念之孝思以報本追遠，尤在以祖宗之心為心，則天下無不和之族。凡我張廖子婦裔孫，務期相勉共好，互攜共進，力規進取，才俊輩出。

今茲家廟落成，輪奐一新，崇閎堂皇，大壯觀瞻，此皆我全體董監事暨宗親族人創垂之苦心，所以致之。茲略述我姓由來，營建始末，及先人締造之艱辛，勒石為紀，以垂永遠於勿替。

廖元聰祭祠公業　全體董監事　敬誌

中華民國一〇五年歲次丙申　　　月　　　日
　　（按，此碑文乃作者代撰，移此，代作結語。）

# 參考書目

## 一、專書

丁曰健著，《治臺必告錄》，臺北市：臺灣銀行，1997 年。

王萬邦，《台灣的古圳道》，臺北縣新店市：遠足文化，
　　2003 年 4 月。

吳合意，《張骨廖皮：雙廖姓氏的由來》，雲林縣斗六市：
　　雲林縣政府，2014 年。

周凱，《內自訟齋文選》，臺北市：臺灣銀行，1960 年。

張廖氏族譜編輯委員會編著，《張廖氏大族譜》，1984 年。

張廖家廟（福安堂），《廖元聰祭祀公業派下員名冊》，臺中：
　　財團法人廖元聰祭祀公業，2011 年。

梁志輝、鍾幼蘭編，《原住民史平埔族史篇（中）台灣平埔族
　　群史》，南投：台灣省文獻會，2001 年。

陳亦榮，《清代漢人在台灣地區遷徙之研究》，東吳大學中
　　國學術著作獎助委員會，台北市，大進印刷有限公司，
　　1991 年。

陳衍，《臺灣通紀》，南投市：臺灣省文獻委員會，1993 年。

黃文新，《中國姓氏研究及黃姓探源》，臺北市：文史哲出
　　版社，1984 年。

廖丑，《西螺七嵌開拓史》，台北：前衛出版社，1998 年。

臺灣銀行經濟研究室編，《福建通紀》，臺北市：臺灣銀行，
　　1957 年。

臺灣銀行經濟研究室編，《臺灣私法物權編》，臺北市：臺
　　灣銀行，1963 年。

臺灣銀行經濟研究室編輯，《臺灣私法人事編》，南投市：
　　臺灣省文獻委員會，1994 年。

劉子民，《尋根攬勝漳州府》，福建：華藝出版社，1990 年。

劉子民，《漳州過台灣》，臺北：前景出版社，1995 年。

籍秀琴，《中國姓氏源流史》，臺北市：文津出版社，1998 年。

## 二、學位論文

余彩屏〈臺中西屯張廖家廟的彩繪〉，臺北市：國立臺北藝
　　術大學建築與文化資產研究所碩士論文，2011 年。

李佳穎，〈西螺地區「張廖」宗族特色與在地歷史發展〉，
　　台南：台南大學台灣文化研究所碩士論文，2006 年。

許瑛玭，〈雲林詔安客文化圈形成 -- 以崙背、二崙兩鄉鎮為
　　例〉，中央大學客家社會文化研究所碩士論文，2008 年。

郭文涓，〈家廟祭祖研究－以臺中市張廖家廟為例〉，臺中市：
　　中興大學中國文學研究所碩士論文，2004 年。

廖盈真，〈臺灣複姓宗族之發展—以張廖、范姜、張簡為例〉，
　　臺北市：國立臺北教育大學台灣文化研究所碩士論文，
　　2007 年。

廖婉粧，〈張廖族人的移入大西螺地區與社群組織之發展
　　（1683-1895）〉，臺北市：國立臺灣師範大學歷史學
　　系在職進修班碩士論文，2008 年。

廖敏伶，〈傳統合院建築幾何及比例分析初探－以台中張廖
　　家廟為例〉，臺北市：國立臺北藝術大學建築與古蹟保
　　存研究所碩士論文，2007 年。

廖韻雯，〈臺中市西屯區張廖家族發展歷史與張廖家廟未來
　　經營策略之研究〉，臺中：逢甲大學都市計畫與空間資
　　訊學碩士論文，2003 年。

## 三、單篇論文

〈祭祀公業廖朝孔〉，《清武家訊》創刊號，臺中：廖朝孔

管理委員會，1997 年，頁 6-27。

李信成，〈清代台灣中部平埔族遷徙噶瑪蘭之研究〉，《台灣文獻》56:1，2005 年 3 月，頁 93-130。

李國祁，〈清代台灣社會的轉型〉，《中華學報》5：2，1978 年，頁 131-159。

林美容，〈一姓村、主姓村與雜姓村：臺灣漢人聚落型態的分類〉，《臺灣史田野研究通訊》18，1991 年 3 月，頁 11-30。

溫振華，〈清代中部平埔族遷移埔里分析〉，《臺灣文獻》52：2，2000 年，頁 27-37。

溫振華，〈清代台灣中部的開發與社會變遷〉，《國立台灣師範大學歷史學報》11，年，頁 43-93。

## 四、網頁資料

百度百科，網址：http://baike.baidu.com/。

財團法人台中市萬和宮全球資訊網，網址：http://www.wanhegong.org.tw/。

廖氏宗親會／張廖姓厚福派宗親網 http://familyliao.myweb.hinet.net/index.html。

漳台族譜對接網，網址：http://www.ztzupu.com/。

維基百科，網址：https://zh.wikipedia.org/zh-tw/。

臺中市文化資產處，網址：http://www.tchac.taichung.gov.tw/home.aspx。

臺中農田水利會，網址：http://www.tcia.gov.tw/home.aspx。

臺中觀光旅遊網，網址：http://travel.taichung.gov.tw/。

臺灣大百科全書，網址：http://www.boch.gov.tw/。

# 後記

　　這本書是我繼《從古蹟發現歷史 · 卷之一 ─家族與人物》（蘭臺出版社，2004年）後，續將多年來調查古蹟史個案，諸如古墓、宅第、城牆、墓園、祠堂、學堂、書評等等直接、間接涉及某個家族或人物所作的論文總彙整，其中有關金門家族、人物的論文，因已收入《古蹟 · 歷史 · 金門人》（蘭臺出版社，2008年），所以並未收入本書，原以為已網羅齊全我所寫過的所有家族與人物的論文，到了三校時居然發現漏了〈大稻埕辜宅〉研究和《鄭成功全傳》書評兩文，原想再將之打字補齊，出版社為此書前後耗時二年且全書頁碼已定，即將出書，加上全書厚達近400頁，再增加兩篇恐頁數太多，書籍太重等不方便為由，建議割捨。書評一篇原是當年讀文化學院史研究所碩士班時，發表在《明史研究專刊》，少年習作，介紹多於評論，不甚滿意；〈大稻埕辜宅〉在寫作期間，被一至今不方便敘說之原因，硬是被抽掉一節，出刊之後又發現頁碼錯亂，無法連貫，慘不忍睹，天意如此，也就順勢割捨，不收入本書。略記本書內容緣起如此。

　　家族人物往往是社會的縮影，研究家族人物可以透視一個社會的變遷，同時又是諸多社會關係糾結的一個基本面向，同理家族人物的滄桑變化固然可以反映社會的變動，而一個家族人物興衰的背後原因正是社會變遷的結果，這是彼此互動滲透的雙向交流影響。我藉古蹟研究而探討台灣諸多人物、家族的興衰變遷，總深深覺得台灣諸多家族少了像大陸眾多古老家族那種世代書香、詩禮傳家的濃厚文化氛圍，年代久

遠仍保存著一種悠久的家學淵源。或許這與台灣漢人開發歷史短淺，只有四、五代傳承，又碰上屢屢改朝換代、政權更易的影響，但台灣家族那種「出身卑微，力爭上游」的苦幹硬頸精神，卻是共同的特徵，從清代漢人的入墾定居，以至國共內戰，敗退台灣的「外省人」，都可以發現這種精神的存在與傳承。

我在 2000 年 12 月中風，2007 年二度中風，慶幸還能教書，接少量研究案，不過行動日加不便，體力已衰，需要學生、好友協助，我一向不喜掠美奪功，因此本書中若干論文將曾協助過我的這些好友、學生並列共同作者，打上他們的姓名以表謝感恩。但當年撰寫過程，全文均經過我審閱、潤色、增補、校對，因此若有錯誤一概由本人負全責，倘有新見創獲，自然是他們的貢獻。

再次需說明的是，十多年前接受眾多好友、同道之建議，將歷年所接的古蹟研究案整理分類出版，以饗學界、同道。當時我構想將之分成：一、寺廟佛寺，二、古道交通，三、書院教育，四、家族人物等分批出版，原欲全權委託蘭臺出版社出版，不料被揚智出版社魏忠賢先生知悉，委婉堅決要我將寺廟類書籍，全交由該社出版，盛情難卻，多年來也出版了《從寺廟發現歷史》、《寺廟與台灣開發史》、《竹塹媽祖與寺廟》、《民間文書與媽祖廟研究》等書，學界反映熱烈，銷路也好，真有欲罷不能之感，今後只有益奮疲庸，繼續努力了。這次本書原本想定名《台灣家族人物研究續集》，編輯沈彥伶女士以為學術味道太濃，我一向自許文章雅俗共賞，不是只給學界閱讀而已，彥伶進一步建議書名改為《台灣家族人物與古蹟歷史》，此書名極好，名實相符，且學究味道不濃，有利於一般大眾閱讀購買，遂欣然同意。

本年欣逢吾師廈門大學楊國楨教授八十大壽，我因身體關係，不便親赴廈門祝壽，謹以本書教獻給吾師，恭祝先生福壽綿綿、身體康健。

<div style="text-align: right">

卓克華 于三書樓

2019.9.22

</div>

**國家圖書館出版品預行編目資料**

台灣家族人物與古蹟歷史──從古蹟發現歷史卷の三 / 卓
克華著. -- 初版. -- 臺北市 : 蘭臺 , 2019.11
　　面 ;　　公分. -- ( 臺灣史研究叢書 ; 18)
　ISBN 978-986-5633-85-1( 平裝 )

1. 歷史性建築 2. 古蹟修護 3. 家族史 4. 臺灣

924.933　　　　　　　　　　　　　　108014671

臺灣史研究叢書 18

# 台灣家族人物與古蹟歷史
## ──從古蹟發現歷史卷の三

作　　者：卓克華
編　　輯：沈彥伶
美　　編：沈彥伶
封面設計：陳勁宏
出 版 者：蘭臺出版社
發　　行：蘭臺出版社
地　　址：台北市中正區重慶南路 1 段 121 號 8 樓之 14
電　　話：(02)2331-1675 或 (02)2331-1691
傳　　真：(02)2382-6225
E－MAIL：books5w@gmail.com 或 books5w@yahoo.com.tw
網路書店：http://bookstv.com.tw/
　　　　　　https://www.pcstore.com.tw/yesbooks/
　　　　　　博客來網路書店、博客思網路書店
　　　　　　三民書局、金石堂書店
總 經 銷：聯合發行股份有限公司
電　　話：(02) 2917-8022　　傳　真：(02) 2915-7212
劃撥戶名：蘭臺出版社　帳號：18995335
香港代理：香港聯合零售有限公司
地　　址：香港新界大蒲汀麗路 36 號中華商務印刷大樓
　　　　　　C&C Building, 36,Ting, Lai, Road, Tai,Po, New,Territories
電　　話：(852)2150-2100　　傳　真：(852)2356-0735
出版日期：2019 年 11 月 初版
定　　價：新臺幣 550 元整 ( 平裝 )
ISBN：978-986-5633-85-1

版權所有 ・ 翻印必究